LES
AMATEURS
D'AUTREFOIS

PAR

L. CLÉMENT DE RIS
CONSERVATEUR DU MUSÉE DE VERSAILLES

Huit Portraits gravés à l'eau-forte

PARIS

E. PLON ET Cⁱᵉ, IMPRIMEURS-ÉDITEURS

RUE GARANCIÈRE, 10

1877

Tous droits réservés

LES
AMATEURS
D'AUTREFOIS

L'auteur et les éditeurs déclarent réserver leurs droits de traduction et de reproduction à l'étranger.

Ce volume a été déposé au ministère de l'intérieur (section de la librairie) en novembre 1876.

INTRODUCTION

NUMÉRER les preuves de l'influence exercée par les Amateurs depuis l'origine de la monarchie équivaudrait à raconter l'histoire du goût en France, c'est-à-dire l'histoire même de notre patrie au point de vue intellectuel. En fait de goût, la France est, après l'Italie, la nation productrice par excellence. Dans son application aux petites choses, elle surpasse l'Italie. Au milieu de ses malheurs, à la suite de ses revers, c'est au goût qu'elle a dû la consolation de ses tristesses, l'oubli de ses dou-

leurs, le réveil de son activité et de ses espérances. Elle a apporté au développement de cet instinct ce mélange de divination et d'expérience, d'idéal et de sens pratique qui en constituent les bases les plus solides et les éléments les plus actifs. Don indéfinissable qui imprime son cachet sur les plus petites comme sur les plus grandes choses, faculté native qui forme le seul privilége incontesté de notre race! Une pareille histoire touche à des nuances trop délicates pour pouvoir être écrite. Les preuves se constatent; la constitution des éléments échappe à la démonstration. Pourquoi la France est-elle douée du génie du goût? Pourquoi l'Allemagne ou l'Angleterre le possèdent-elles à un degré bien inférieur? Questions de race et de tempérament qui se dérobent à l'analyse. Le fait existe : il est incontestable. Acceptons-le, étudions-en les manifestations à travers les siècles; d'autres en rechercheront les causes premières.

Si loin que l'on remonte dans les origines de l'industrie humaine, on en retrouve les traces. Les hypogées gauloises mises journellement à découvert contiennent des ustensiles, des armes

où l'art décoratif entre pour quelque chose, art bien rudimentaire encore, inférieur à celui qui a laissé son empreinte sur les monuments étrusques, mais supérieur à tous les autres, sentiment vague, confus, mais incontestable de la beauté. Pour que les artisans qui fabriquaient ces ustensiles songeassent à y imprimer un cachet d'élégance, il fallait que leurs clients les préférassent à d'autres, que l'usage eût fait de ce cachet une nécessité. Les premiers Amateurs sont trouvés.

Les relations avec les peuples voisins, établies à la suite de transactions commerciales ou d'invasions militaires, apportèrent un premier ressort au goût gaulois. Les dépouilles de la *Roma quadrata* ou du temple de Delphes, les objets que la colonie grecque de Marseille introduisait par le Rhône étaient trop nombreux pour ne pas éveiller la convoitise des colléges de druides ou des chefs de clans. Dans quel sens et jusqu'à quelle limite ces infusions agirent-elles? Si nous avions à le rechercher, il faut avouer que les éléments d'investigation nous feraient défaut; mais, la souplesse du génie gaulois étant donnée, on peut assurer qu'elles ne nuisirent pas

au développement du goût, et que, toute proportion gardée, l'art était florissant au moment de l'invasion de César.

A en juger par les ruines romaines, cet art n'exerça pas d'action sur les conquérants latins. Sauf des détails de peu d'importance, les monuments élevés sur notre sol pendant la domination romaine présentent les mêmes caractères que ceux conservés sur le sol italien. Cette observation donne un grand poids à l'opinion qui commence à prévaloir : que l'expression *galloromain* ne répond à aucun fait précis, à aucune époque déterminée. A proprement parler, en histoire, il n'y a plus de Gaule depuis la conquête romaine; au point de vue de l'art, il est bien difficile de saisir ses manifestations postérieurement à la conquête. Celles qui nous sont parvenues ne sont pas faites, il faut le reconnaître, pour nous rendre bien fiers. La Gaule sommeillait.

Au quatrième siècle arrive, avec les Francks, l'invasion allemande, repoussant peu à peu devant elle l'occupation latine. Le résultat de cette nouvelle invasion fut diamétralement

opposé au résultat de la première. Les conquérants latins avaient transmis leurs arts aux Gaulois conquis ; à leur tour, les Gaulois conquis infusèrent leurs arts aux Francks conquérants. Fidèles à la loi qui veut que les races septentrionales, quand la force les rend maîtresses des races méridionales, soient à leur tour soumises par une civilisation plus avancée, les sauvages compagnons de Mérovée, séduits par les élégances gauloises et romaines, s'en parèrent, ne fût-ce que pour paraître moins barbares aux yeux de leurs vaincus. L'histoire du vase de Soissons prouve que le grand politique de la dynastie mérovingienne, Clovis, se piquait d'aimer les belles choses. Cette présomption est confirmée par un autre fait dont Clovis est également le héros. Lors d'un repas donné à Orléans, « il » se fit apporter, dit Augustin Thierry (1), un » vase de jaspe transparent comme du verre, » enrichi d'or et de pierres précieuses ». Au milieu de l'agitation de l'orgie, le vase se brise. Converti depuis peu au christianisme, Clovis

(1) *Lettres sur l'histoire de France*, p. 107.

fait immédiatement appeler un abbé nommé Fridolin, qui restaure le vase par la seule puissance de ses prières. Clovis possédait donc des objets précieux et y tenait. Se sentant inférieur à la nation vaincue, il en flattait les instincts et en affectait les recherches. Beaucoup plus tard, les Normands et les Allemands en Sicile, les Français en Grèce, à Chypre et en Asie Mineure, ne firent pas autre chose.

Ce goût des Francks pour les œuvres d'art, et par conséquent la protection accordée aux artisans, sont attestés par leur grand et impartial historien, Grégoire de Tours. Les preuves ne manquent pas. Je les cite au hasard. C'est Clotaire, le fils de Clovis, de Chlodowhig, pour parler comme Augustin Thierry, qui, dans sa villa de Braine, conserve au fond d'un appartement de grands coffres à triple serrure qui contiennent de grandes richesses en vases et bijoux précieux. C'est Hilperick qui, dans son domaine de Nogent-sur-Marne, fait étaler devant ses leudes les présents envoyés par l'empereur grec Tibère II, et qui, redoutant une fâcheuse comparaison, expose, auprès de ces

présents, un énorme bassin d'or décoré de pierreries, ne pesant pas moins de cinquante livres (1). La chronique nous a transmis le nom du conservateur des joyaux, qui était en même temps le directeur des Beaux-Arts de Hilperick : il était israélite et se nommait Priscus. Vingt ans plus tard, entre 560 et 580, la légende des belles choses n'a qu'à choisir entre Hildebert rapportant de Tolède le psautier donné par lui à l'église Saint-Vincent (Saint-Germain des Prés) et figurant aujourd'hui à la Bibliothèque nationale, ou sainte Radegonde, la fille du roi de Thuringe, recevant dans son monastère de Poitiers le chanoine Prétextat, et lui offrant des repas dont la riche vaisselle a inspiré les derniers beaux vers de la langue latine. Nos farouches conquérants s'étaient laissé rapidement pénétrer par notre goût. Ils étaient devenus des Amateurs distingués. Si c'est par politique, je la trouve excellente.

Une invasion parallèle, bien autrement puissante, bien autrement active, ayant un but et

(1) Aug. THIERRY, *Récits des temps mérovingiens*, t. II, p. 339.

disposant de moyens bien autrement élevés, s'occupait de sauver le goût comme elle a sauvé la littérature, la science, l'industrie, l'agriculture du naufrage de l'ancien monde. Je veux parler du christianisme. S'abritant derrière le sanctuaire d'où elle faisait reculer la barbarie francke en attendant qu'elle la prît pour auxiliaire, la nouvelle milice dirigée par ses évêques et ses abbés, enrégimentant par ses moines tout ce que la nation contenait de forces vives, d'éléments de rénovation et de progrès, recueillait dans ses églises, dans ses couvents, dans ses monastères les monuments d'une civilisation mourante, et préparait des modèles à une civilisation nouvelle.

A partir du cinquième siècle jusqu'au seizième, c'est-à-dire pendant douze cents ans, les *trésors* des églises et des abbayes ont constitué les seuls Musées de la France. Nommer ceux de Saint-Denis, de Saint-Germain des Prés, de Sainte-Geneviève, de Saint-Martin, de Reims, de Chartres, de Laon, de Noyon, de Vézelay, c'est rappeler autant de métropoles où les produits de l'industrie humaine ont trouvé un abri

contre les déprédations de la conquête et les outrages de la barbarie. Le nom de saint Éloi a survécu moins comme type du ministre de cette époque que comme protecteur des beaux-arts, comme Amateur.

Pour n'avoir pas été violente et s'être bornée à une substitution dynastique, la seconde invasion allemande, que l'on appelle la dynastie carolingienne, n'agit pas autrement que la première. Elle adopta les instincts des vaincus et les développa. A l'héritage des civilisations gauloise et romaine, se joignait l'héritage de la première civilisation francke. En outre, les rapports avec les évêques de Rome, les empereurs de Constantinople, les califes de la Syrie et de l'Espagne, introduisaient des éléments nouveaux dans les produits de l'art. Il se rencontra à point nommé un homme de génie, Charlemagne, pour comprendre tout ce que la culture des arts et le respect du goût ajoutent d'éclat à la toute-puissance, et pour encourager cette culture par tous les moyens dont il disposait. La volonté de l'Empereur forma des artistes, et par conséquent des Amateurs. Lui-même s'entourait des recherches

les plus aiguisées de la civilisation. Son palais d'Aix-la-Chapelle contenait, sous le nom d'École Palatine, une véritable école des beaux-arts, jointe à une école des arts et métiers. Les récits d'Éginhard et d'Alcuin sont remplis de descriptions des richesses qu'il abritait. A défaut de preuves écrites, les preuves matérielles, dispersées par les révolutions à Aix-la-Chapelle même, à Vienne, à Paris, à Conques, à Mauzac, suffiraient à confirmer cette préoccupation. En outre, les restes d'architecture, les manuscrits peints, plus nombreux encore, dispersés dans toutes les bibliothèques de l'Europe, prouvent l'activité et la puissance de l'impulsion imprimée par le grand Empereur. Ne fût-ce que par esprit d'imitation, ses courtisans, ses dignitaires, ses palatins s'entouraient des objets qui plaisaient à l'œil du maître; et l'on ne sera pas démenti par les faits en affirmant que vers l'an 800 le palais d'un riche antrustion devait rappeler, par sa somptuosité, les villas d'un proconsul ou d'un affranchi de Claude ou de Vespasien.

Nous possédons un spécimen de l'art du miniaturiste tel qu'il était pratiqué dans les

monastères, sous l'influence de Charlemagne, vers 780. C'est le bel *Évangéliaire* qui figure dans le Cabinet des manuscrits de la Bibliothèque nationale. Il fut enluminé en 781 par un moine nommé Godescal.

Les successeurs de Charlemagne suivirent l'impulsion du fondateur de leur dynastie. Ils étaient avides de belles choses, en faisaient produire ou en donnaient aux couvents, les seuls Musées, je le répète, de ce qui est devenu la France. Je cite rapidement : la *Bible* et le *Psautier de Charles le Chauve*, écrits pour l'Empereur et décorés de miniatures par les moines de Saint-Martin de Tours en 850; le *Canthare antique*, connu sous le nom de *Coupe des Ptolémées*, taillé dans une magnifique sardoine orientale, et donné au Trésor de Saint-Denis également par Charles le Chauve. Ces échantillons d'un art si loin de nous et d'un goût si différent du nôtre — j'ai bien peur que le goût de 850 ne fût le bon — sont placés aujourd'hui à la Bibliothèque nationale. Je pourrais évoquer d'autres preuves des encouragements accordés par les empereurs carolingiens.

Un excellent recueil, le *Bulletin du Bibliophile*, en a, vers 1859, publié une que je ne puis laisser échapper. C'est le testament du beau-frère de Charles le Chauve, le comte Évrard, marquis de Frioul, mari de Giselle, fille de Louis le Débonnaire. Ce testament, écrit vers 870, contient une énumération, malheureusement trop succincte, des objets légués à ses héritiers par le marquis de Frioul. On y remarque des armes enrichies de pierreries, des étoffes tissées d'or et de soie, des cratères en ivoire et en argent ciselé, des ornements sacerdotaux; une bibliothèque composée de missels, antiphonaires, lectionnaires, psautiers, passionnals, œuvres de saint Basile, de saint Isidore, de saint Cyprien; codes des Ripuaires, des Lombards et des Bavarois. Que l'on s'imagine l'activité imprimée à la production par un collectionneur riche du revenu de plusieurs provinces. Quant à la valeur vénale de la collection, on s'en fera une idée en songeant à ce que se vendrait de nos jours un bel antiphonaire, un exemplaire des lettres de saint Basile ou de la loi des Ripuaires exécuté par les Béné-

dictins vers 850. La fortune d'un particulier, bien certainement.

Cependant les entrailles de la Gaule étaient travaillées d'un mouvement destiné à la remettre en possession de ses destinées, et à substituer une dynastie nationale à la domination étrangère. Après huit cents ans d'oppression, les Gaulois allaient pouvoir se gouverner par des chefs sortis de leurs rangs et personnifiant leurs besoins, leurs aspirations, leurs qualités et leurs défauts. Cette résurrection, c'est l'avénement des Capétiens. Qui était ce Robert le Fort mort en 866, grand-père de Hugues le Grand et bisaïeul de Hugues Capet? L'histoire l'ignore, et peu importe. Quelque aventurier audacieux, comme tous les fondateurs d'empires. Mais sciemment ou non, qu'il fût fils d'un boucher, selon Dante, ou de Childebrand, frère très-hypothétique de Charles Martel, selon Velly, il représentait le sentiment national. C'était sa force et sa légitimité. Il devenait la protestation de la race conquise contre la race conquérante, et devait rencontrer pour auxiliaire ce vieux levain gaulois endormi depuis Jules César.

Historiquement, Robert le Fort est le fils de Vercingétorix. Il transmit à ses descendants un génie politique de premier ordre au service d'une pensée immuable et imperturbablement poursuivie : l'unité française. « L'avénement de
» la troisième race, dit Augustin Thierry, est,
» dans notre histoire nationale, d'une bien autre
» importance que celui de la seconde; c'est, à
» proprement parler, la fin du règne des Francks
» et la substitution d'une royauté nationale au
» gouvernement fondé par la conquête. Dès
» lors, notre histoire devient simple; c'est tou-
» jours le même peuple qu'on suit et qu'on
» reconnaît, malgré les changements qui sur-
» viennent dans les mœurs et la civilisation (1). »

Sous de tels chefs, la France, libre de ses voies et de son génie, put donner carrière à ses instincts et faire de rapides progrès dans le sens du goût. Hugues Capet, Louis le Gros, Philippe Auguste, saint Louis, administrant d'une main, combattant de l'autre, restent encore des modèles de souverains Mécènes. Jamais l'art par

(1) Aug. THIERRY. *Lettres sur l'histoire de France*, p. 237.

excellence, l'architecture, ne fut plus florissant que sous leur impulsion. Le sol de la France proclame cette vérité par ses ruines encore debout; et si les secrets, si les formules s'abritaient encore sous le sanctuaire, l'histoire témoigne des efforts constants tentés par nos rois pour enlever l'art à l'hiératisme et léguer ses formules en héritage au plus grand nombre. Ce que l'on appelle la démocratie n'a jamais eu de représentants plus légitimes, d'alliés plus directs et plus dévoués, de défenseurs plus résolus et plus persévérants que la royauté. Aujourd'hui sans port et sans boussole, tournoyant sous les plus étranges impulsions du hasard, elle paye cher la faute qu'elle a commise en se séparant de la monarchie. Ces questions ne sont pas de mon ressort. Je ne veux en retenir que ceci, qu'en art comme en politique, comme en administration, comme en industrie, les conquêtes sur l'aristocratie féodale ont été dirigées par la monarchie avec le peuple pour appui, et à son bénéfice. Les Capétiens ont émancipé l'art comme ils ont émancipé les communes. L'exercice de l'initiative privée, l'accession de tous à

ce qui était le privilége de quelques-uns vient d'eux.

A partir de Louis VII (1150), les témoignages de cette protection s'accumulent. Les Inventaires faits après décès que l'on publie depuis une cinquantaine d'années en contiennent des preuves manifestes, irrécusables. Les croisades, pendant lesquelles nos soldats se trouvèrent en présence des merveilles du luxe oriental, ne devaient pas modérer cette tendance. Elle s'accrut encore des mœurs du moyen âge, de la nécessité pour tous de donner aux objets composant la fortune mobilière la plus grande valeur sous le plus petit volume. La collection devenait un corollaire du système financier du temps; elle constituait une valeur industrielle. Aussi la bijouterie, la joaillerie, l'émaillerie, la broderie sur étoffes, l'enluminure des manuscrits, la ferronnerie fine se développèrent-elles d'une façon qui humilie notre vanité moderne. On a donc pu dire justement que l'habitation des grands vassaux ou des seigneurs fieffés du douzième, du treizième et du quatorzième siècle pouvait rivaliser, comme somptuosité d'ameublement, avec les plus riches

de notre temps. Le génie français suivait une pente si conforme à sa nature, que les cent années pendant lesquelles les Anglais furent maîtres chez nous, que les troubles et les désastres de cette douloureuse époque ne suspendirent ni la production artistique, ni le goût des collections.

Un document du treizième siècle constate cette puissance d'expansion. Le Franciscain Guillaume de Ruysbroeck (Rubruquis) raconte dans son livre *De gestis Tartarorum* que lorsqu'en 1254 il fut reçu en audience par le Grand Mogol, il rencontra un orfévre français attaché à la personne du souverain et ayant exécuté pour lui de nombreuses pièces d'orfévrerie, parmi lesquelles il cite un arbre d'argent porté par quatre lions.

Les Inventaires — cette source d'information si scrupuleusement exacte — se multiplient dès la seconde moitié du quatorzième siècle, et permettent de constater presque *de visu* et le goût des collectionneurs et la richesse de leurs collections. Pour ne citer que les plus curieux, je rappellerai, au quatorzième siècle, l'*Inventaire*

de la reine Clémence de Hongrie, veuve de Louis le Hutin, dressé en 1328 (1); *l'Inventaire du garde-meuble de l'argenterie,* dressé en 1353 par Étienne de la Fontaine (2); *l'Inventaire de Louis de France, duc d'Anjou, fils de Jean le Bon,* dressé en 1356 (3); *l'Inventaire des livres de Charles V à la tour du Louvre,* dressé par Gilles Mallet en 1373 (4); au quinzième siècle, la *Description du Trésor donné par Jean, duc de Berry, à la chapelle de Bourges* en 1410 (5); *l'Inventaire des meubles d'Isabeau de Bavière,* dressé en 1416 (6); *l'Inventaire de la Bibliothèque de Charles VI,* fait par ordre du duc de Bedford (7). Je n'indique ici que les plus célèbres parmi les plus connus. La seule nomenclature de ceux publiés depuis quinze ans par la *Revue des Sociétés savantes des départements* contient plusieurs pages de petit texte. Et encore je

(1) Publié par M. Douet d'Arcq en 1874.
(2) Publié par M. Douet d'Arcq en 1851.
(3) Publié par le comte L. de Laborde en 1853.
(4) Publié par M. Van Praet en 1831.
(5) Publiée à Bourges en 1855.
(6) Publié par M. Vallet de Viriville en 1858.
(7) Publié par M. Douet d'Arcq en 1867.

ne compte pas dans le nombre les Inventaires des églises, des couvents, des collégiales énumérant complaisamment les merveilles que la piété des fidèles avait accumulées dans ces asiles de la prière et du travail, merveilles dont la galerie d'Apollon au Louvre, le Cabinet des médailles à la Bibliothèque, contiennent les débris devenus à leur tour l'honneur de notre temps.

Un des premiers historiens de Paris, Guillebert de Metz, qui écrivait vers 1430, nous a transmis la mention trop succincte de ce qu'était le cabinet d'un Amateur parisien au commencement du quinzième siècle, c'est-à-dire en pleine occupation anglaise. Cet Amateur se nommait Jacques Duchié, et la mention de Guillebert de Metz est d'autant plus importante que ce cabinet est le plus anciennement formé au point de vue spécial de la collection, en dehors de toute préoccupation de la plus-value, ou d'une soumission quelconque aux exigences de la position sociale. Jacques Duchié collectionnait évidemment parce qu'il lui plaisait de collectionner. C'est un bourgeois, quelque riche maître dra-

pier ou quelque opulent maître fourreur. Il appartient au tiers état comme Jean Bureau, comme Jacques Cœur, comme Nicolas Rollin; il constitue la première manifestation de l'émancipation du goût. Ce ne sera plus désormais le monopole des classes privilégiées.

Dans son hôtel de la rue des Prouvaires, près des Halles, Jacques Duchié possédait une galerie de tableaux, une salle remplie d'instruments de musique, une autre remplie d'un grand nombre de manières de jeux. « Une estude (un atelier)
» avoit ses parois couvertes de pierres précieuses
» et d'espices de souefve oudeur. Plusieurs
» chambres estoient richement adoubez de lits,
» de tables engigneusement entaillies et parées
» de riches draps et tapis à orfrois. Dans une
» autre chambre haute, grand nombre d'arba-
» lestes, estendars, banières, pennons, arcs à
» main, fauchars, planchons, haches, gui-
» sarmes, targes, escus, canons et aultres
» engins, briefvement toutes manières d'ap-
» pareils de guerre. » Enfin, maître Jacques Duchié était un plaisant ingénieux. « Il avoit
» fait placer dans une fenestre faicte de mer-

» veillable artifice, une teste de plates de fer
» creuse, par my laquelle on regardoit et par-
» loit à ceux du dehors. » Cette tête acous-
tique devait singulièrement faire jaser les com-
mères du quartier des Halles vers 1430, et
Jacques Duchié devait passer pour un homme
charmant (1). Au dix-huitième siècle, les pos-
sesseurs de madrépores et de conchyliologie se
costumaient en Chinois pour faire les honneurs
de leurs collections aux désœuvrés de la cour
et de la ville qui trouvaient la mascarade très-
spirituelle; ce qui n'empêchait pas leurs collec-
tions d'être très-curieuses.

En avançant dans le quinzième siècle, on
trouve, en 1450, l'*Inventaire des joyaux du duc
de Guyenne*, frère de Louis XI (2), et en 1453
l'acte de vente des biens d'un des plus grands,
des plus illustres citoyens de la France, de
Jacques Cœur. Un coup d'œil jeté sur un État
voisin permet de se rendre compte de la ma-

(1) *Description de Paris au quinzième siècle*, par GUILLEBERT.
de Metz. Publiée pour la première fois par LE ROUX DE LINCY.
Paris, Aubry, 1855.

(2) Publié en 1874.

gnificence des collections d'alors et de la diffusion du goût. La Bourgogne atteignait ce degré de puissance, après lequel les empires ne peuvent plus que décroître. Les princes de cette dynastie poussèrent plus loin qu'aucun des souverains de cette époque le goût et la recherche des œuvres d'art. Ils reçurent par les Flandres, dont ils étaient maîtres, le contre-coup du mouvement d'art et d'industrie qui remuait le pays. Ils purent le seconder grâce à un sentiment très-délicat et très-fin, et mettre à sa disposition des ressources financières presque inépuisables. Il faut suivre dans Froissart, dans Chastelain, dans Olivier de la Marche, dans Le Fèvre de Saint-Remy, le détail des fêtes que Jean le Bon, Philippe le Bon ou Charles le Téméraire donnaient ou recevaient à Dijon, à Bruges, à Gand; il faut parcourir dans le livre de M. de Laborde ces listes où les artistes et les amateurs de toute classe se comptent par milliers, pour se faire une idée de la variété, de la profusion des richesses qui pendant cinquante ans vinrent s'amasser dans les garde-meubles des bons Ducs. Les révolutions les ont dispersées à tous les

coins de l'Europe; mais, si peu qu'il en reste, l'imagination est encore confondue de la puissance de production de toutes les industries touchant à l'art; de la variété, de la fertilité, de la souplesse d'imagination qui présidaient à ces créations, quand on parcourt les Musées de Bruxelles, de Vienne ou de Berne, qui en ont recueilli les débris.

Vingt ans après la mort de Charles le Téméraire et la réunion de la Bourgogne à la France, l'expédition de Charles VIII à Naples vint donner une nouvelle activité à cette tendance. La fin du quinzième siècle est le plus beau moment de l'épanouissement des arts en Italie. Moment unique dans l'histoire du monde : il semble que l'arbre porte en même temps des fleurs et des fruits! La surprise des soldats de Charles VIII devant les merveilles qu'ils rencontraient à chaque pas depuis Turin jusqu'à Naples n'a d'égale que celle éprouvée par les Croisés à l'aspect des produits de l'industrie orientale. Au sentiment de la surprise devait succéder celui de l'appropriation et de la conservation. La campagne d'Italie aurait fait de la France un

peuple de collectionneurs si elle ne l'eût été déjà. Charles VIII, du reste, n'avait pas attendu la vue des splendeurs italiennes pour manifester ses goûts. L'*Inventaire des meubles qui estoient en l'armurerie du chasteau d'Amboise* (1) nous a appris qu'il possédait le premier Musée d'artillerie dont l'histoire fasse mention. Sa femme, la reine Anne de Bretagne, ne semble pas avoir cherché à modérer les goûts de son mari, au contraire. Elle aimait à collectionner plus encore que lui. Elle recherchait avec passion les délicatesses que l'art industriel de cette époque — et l'on sait s'il était expert — mettait à sa disposition. Si elle eût été une bourgeoise de notre temps, elle se serait ruinée chez les marchands de curiosités. L'Inventaire de ce qu'elle possédait à Amboise et à Blois le constate (2). On peut donc s'en rapporter à l'esprit d'initiation des courtisans pour affirmer que les collec-

(1) Publié par M. LE ROUX DE LINCY dans la *Bibliothèque de l'École des Chartes*.

(2) Également publié par M. LE ROUX DE LINCY à la suite de la reproduction du *Livre d'Heures d'Anne de Bretagne*. Paris, Curmer, 1860.

tions et les collectionneurs ne manquaient pas en France dans les dernières années du quinzième siècle.

Louis XII et François Ier furent fidèles à ces traditions. Le second reste encore le modèle du roi collectionneur. Tous deux sont des princes de la Renaissance, et l'on sait quelle charmante acception comporte ce mot. De toutes parts c'est un élan vers les créations les plus délicates de l'imagination. La Gaule a retrouvé une seconde jeunesse : c'est un réveil d'écoliers. A partir de ce moment, les preuves surabondent de la quantité des amateurs et des collections. Les Inventaires pullulent : *Inventaire de Robertet, en 1504* (1); du *duc Charles de Bourbon, à Aigueperse, en 1507* (2); de *Georges d'Amboise, au château de Gaillon, en 1510*; de *Marguerite d'Autriche, en 1523* (3); de *Catherine de Médicis, en 1589* (4); de *Gabrielle d'Estrées, en 1597* (5); de *Louise de*

(1) Publié par M. Eugène Grésy.
(2) Publié en 1850 par M. Le Roux de Lincy.
(3) Publié en 1850 par M. le comte de Laborde.
(4) Publié en 1875 par M. Bonnaffé.
(5) Publié en 1841 par M. de Fréville.

Vaudemont, veuve de Henri III, à Chenonceaux, en 1606 (1). Les habitations surgissent de toutes parts comme pour mettre le contenant en rapport avec le contenu. Elles donnent à l'art mère, à l'architecture, des occasions innombrables de former à son tour toute une pépinière d'artistes. Le cardinal d'Amboise construit Gaillon, le connétable de Montmorency élève Chantilly et Écouen, Thomas Bohier jette Chenonceaux sur le Cher, Gilles Berthelot laisse tomber Azay-le-Rideau dans une île de l'Indre, Eléonor d'Estampes refait à neuf les vieux manoirs de Valençay et de Veuilles, Robertet construit l'hôtel d'Alluye à Blois, Cosme Clausse le château de Fleury, près de Fontainebleau ; le chancelier Duprat dirige les travaux de Nantouillet, Ango ceux de Varangeville, les Gouffier ceux d'Oiron ; et tous les châteaux de la Touraine, et tous ceux de la Normandie, et tous ceux de l'Ile-de-France, du Berry, du Poitou, de la Vendée, du Rouergue, de la Marche, du Périgord. Partout les collec-

(1) Publié en 1867 par le prince Galitzin.

tionneurs se hâtent de donner de riches écrins à leurs collections; et lorsque François Ier lègue en mourant son nom à son siècle, il est manifeste que, loin d'avoir été le promoteur d'un mouvement d'art, il le trouva au contraire en pleine expansion, et n'eut qu'à se laisser porter par lui, à le contenir et à le diriger.

La grande création de François Ier, Fontainebleau, formait un Musée beaucoup plus riche que ne le fut jamais Versailles. Le Rosso et le Primatice étaient des directeurs de beaux-arts dont le goût était supérieur à celui de Perrault et de Lebrun; ils usaient de moyens d'action relativement plus considérables; la féodalité se mourait, l'ascendant du pouvoir central s'établissait d'une manière de moins en moins contestée, l'initiative privée sentait ses forces et commençait à les manifester; est-il besoin d'insister sur l'action que ces éléments exercèrent sur les collections d'œuvres d'art? Les Inventaires, plus explicites et plus détaillés, permettent désormais de suivre la filiation des articles qui les composent et les spécialités que recherchait de préférence chaque amateur. L'histoire

du goût ne se disperse plus sur des généralités, elle se concentre sur telle ou telle personnalité bien vivante. On connaît telle œuvre ayant figuré dans les collections de Marguerite d'Autriche, de Robertet, de Gouffier, ou du connétable de Montmorency ; on a relevé trois cent cinquante volumes ayant appartenu à Grolier; les amateurs ont désormais leurs types et leurs patrons, les portraits vont remplacer les tableaux d'ensemble.

Une question s'est présentée à plusieurs reprises dans le cours de ces recherches; je dois l'indiquer en terminant. Quelle influence les Amateurs ont-ils exercée sur le goût ? Ont-ils formé nos artistes, ont-ils été formés par eux ? De quel côté est venue la direction ? Ainsi posée, la question semble insoluble. Elle touche aux tendances générales des époques, à cette action latente qui pousse les générations dans tel ou tel sens, et que les forces humaines sont impuissantes à maîtriser. « L'homme s'agite, mais Dieu le mène. » Il est clair qu'il y a eu action et réaction réciproques. Vouloir circonscrire la part de cha-

cune d'elles est aussi impossible que prétendre établir la combinaison exacte des forces dans la détermination du mouvement. En thèse générale, les Amateurs ont donné la mesure et le ton. Ils n'ont pas créé le mouvement, ils l'ont soutenu, dirigé, équilibré. Ce sont les chefs d'un concert dont les artistes ont été les exécutants. Ils lui ont enlevé ce qu'il aurait présenté d'extrême, d'absolu et d'étroit, si sa direction eût été confiée à des spécialistes. Pour me servir d'une comparaison empruntée à la mécanique, ils ont été le *volant* de la machine. On a dit que du jour où l'Académie n'accueillerait que des littérateurs, c'en serait fait de la littérature. Rien n'est plus juste. Dans une autre sphère, il en est de même de la direction du goût. Lebrun au dix-septième siècle, David au dix-neuvième, sont d'illustres exemples de ce danger.

Peu importe, en somme, la manière dont ces éléments se sont combinés et ont agi, si de leur action commune est née la prépondérance de la France sur le monde. La véritable question est là. Or cette prépondérance, elle est

incontestable. Les nations étrangères le savent bien : elles le savent mieux que nous. En veut-on un exemple entre cent? Lorsque, pensant être battu à Rosbach, Frédéric II songeait au suicide, quelle était — après l'honneur des armes — sa grande préoccupation? Celle de l'opinion de la France. Il redoutait, lui mort, le jugement du grand maître du goût, du grand dispensateur de la renommée du siècle, de Voltaire, et lui adressait une dernière coquetterie dans la plus bizarre pièce de vers qui peut-être ait jamais été composée. Qu'était-ce autre chose, sinon une reconnaissance implicite de la supériorité de notre goût? La pièce de vers terminée, il nous battit à plate couture. La bataille de Rosbach eut des conséquences désastreuses pour la politique française. Mais dix ans plus tard, ces désastres étaient effacés, et le goût français redevenait l'arbitre de l'Europe. En dix ans, nos artistes, nos artisans, nos Amateurs, sans bruit, sans coups de sabre et sans coups de canon, avaient rétabli l'ascendant de la France et réparé les fautes de Louis XV et du prince de Soubise. Que d'autres

preuves on pourrait citer sans remonter bien haut dans notre histoire! Sachons donc nous rendre justice. Cette prépondérance, proclamons-la de toutes nos forces, défendons-la de toute notre énergie, contribuons par tous les moyens que Dieu met en notre pouvoir à la maintenir, à la développer, à la consolider, à la faire prospérer et grandir. Tout bien considéré, c'est la part la plus féconde, la seule intacte de l'héritage de nos pères.

Septembre 1869.

LES
AMATEURS D'AUTREFOIS

JEAN GROLIER

1479-1565.

UELLE charmante occupation que le goût des livres! Que de jouissances elle procure, et quelles jouissances élevées! Quel repos elle donne à l'esprit! Quelle bienveillance elle lui apporte! Connaissez-vous un seul bibliophile qui n'ait pas été un homme modéré, indulgent, de relations aussi agréables que sûres; facile dans ses rapports, fidèle dans ses amitiés; sévère pour lui, faible pour les autres? Ne me citez pas l'abbé Rive. L'abbé Rive était un bibliothécaire, ce n'était pas un bibliophile. L'un n'implique pas l'autre. *Liberi mei salvi sunt : libri valeant*, disait gaiement le Danois Bartholinus en voyant le feu dévorer sa bibliothèque. *Je serais indigne de posséder des livres si je n'avais pas appris d'eux à savoir m'en passer*, répondait Valincour en pareille circonstance.

Reparties charmantes, marquées au coin d'une philosophie douce et vraie, sans apparat et sans forfanterie. C'est la note de l'esprit des bibliophiles. De nos jours, qui ne connaît les saillies pleines d'atticisme, l'esprit railleur sans méchanceté, le caractère original et sympathique de Charles Nodier? Est-ce au goût des livres qu'il devait ces facultés aimables dont les hôtes du salon de l'Arsenal (hélas! le nombre s'en éclaircit chaque jour) gardent l'impérissable souvenir? Dans une certaine mesure, je le crois. En tout cas, je l'affirme.

Et voyez comme ce goût récompense ceux qui s'y sont livrés. Former une bibliothèque, épier le passage d'un volume longuement convoité, s'ingénier à retrancher de son nécessaire de quoi s'en procurer la possession : ce sont là des folies. Les gens sérieux haussent les épaules. Le ciel vous a fait naître grand seigneur, financier opulent, particulier aisé, et le temps que vous pourriez employer à affermir votre crédit, à augmenter votre fortune, à suivre votre loisir, vous le dépensez à la recherche de pareilles puérilités! C'est triste! Soit. Mais attendez. Le temps passe, le souvenir de votre rôle s'efface, votre fortune s'est émiettée au bout de deux générations, votre nom a disparu de la mémoire des hommes. Qui se charge de le conserver ou de l'illustrer de nouveau; qui pourra reconstituer votre fortune et souvent la tripler? Des livres. C'est à eux, c'est à ces amis, qui jadis vous aidaient à supporter dignement les épreuves de la vie, que vous devrez encore de ne pas mourir tout entier et de donner du pain à vos descen-

dants. Vous avez aimé les livres, ils vous le rendent. Qui était Maioli? Personne ne le sait. Seulement il a aimé les livres : cela suffit; son nom ne périra pas. Quel rôle ont joué M° de Chamillart, M° de Verrue, le comte d'Hoym, Girardot de Préfons, Ballesdens, Gaignat, l'Anglais Mordaunt Cracherode, l'Allemand Hohendorf, l'Écossais Mac Carthy Reagh, tant d'autres dont les noms se pressent sous ma plume? Je n'en sais rien, ni vous non plus. Ils ont été bibliophiles : ils sont célèbres.

Voici Grolier. Il a été, paraît-il, munitionnaire, fermier général, ambassadeur à Rome, un peu ministre des finances sous Charles IX, et pourtant qui savait une seule particularité de sa vie, avant qu'un aimable érudit lui consacrât un gros volume rempli de ce savoir, de cet amour du passé, dont il a donné tant de preuves (1)? Personne; et j'ajoute que personne n'y avait intérêt. Cette ignorance allait jusqu'à ce point que, dernièrement, dans un acte public adressé à des savants, un ministre de l'intérieur, M. le marquis de Lavalette, le prenait hardiment pour un relieur. L'erreur est piquante. Les munitionnaires, les ambassadeurs à Rome, les ministres des finances, sont si peu de chose! Mais ce que savait pertinemment le bibliomane le plus ignare, c'est que Grolier fut le père et le prince des bibliophiles français, qu'il avait réuni dans une

(1) *Recherches sur Jean Grolier, sur sa vie et sa bibliothèque,* par M. LE ROUX DE LINCY. 1 vol. Paris, Potier, 1866.

collection comme il n'en existe plus des merveilles de goût et de rareté, des chefs-d'œuvre de typographie et de reliure dont de nos jours un seul débris suffit à illustrer le nom de son fortuné possesseur. Hier encore ma science sur Grolier se bornait à bien peu de chose; mais si le hasard m'avait permis de rencontrer un des splendides volumes qui lui ont appartenu, à dix pas, la nuit, dans la boîte poudreuse du bouquiniste le plus pauvre de la sous-préfecture la plus pauvre de France, j'aurais flairé la précieuse relique et ne l'aurais confondue avec aucune autre, j'en réponds.

Grâce aux patientes investigations de M. Le Roux de Lincy, l'occasion se présente de faire plus ample connaissance avec lui. C'est une bonne fortune. Profitons-en.

Jean Grolier, fils unique d'Estienne Grolier, trésorier de Louis XII, naquit à Lyon en 1479. Vers 1510, il succéda à son père comme trésorier du duché de Milan. Marié en 1516 à Anne Briçonnet, petite-fille du fameux cardinal de Saint-Malo, il ne paraît pas avoir quitté l'Italie avant 1535. Sa charge dut être supprimée vers 1528, le Milanais ayant été perdu à la suite de la défaite de Pavie. En 1534, il est ambassadeur à Rome; en 1537, il remplit en France les fonctions de trésorier des finances de l'Ile-de-France, c'est-à-dire de receveur particulier, et en 1547, celles de trésorier général, c'est-à-dire de receveur général. Mais, comme il n'existait alors que quatre places de receveurs généraux, Grolier, on en conviendra, n'était pas à plaindre. C'était un quart de ministre des finances.

De 1535 à 1565, date de sa mort, son existence s'écoula doucement, partagée entre le soin d'augmenter sa somptueuse bibliothèque et son non moins riche médaillier, et les devoirs de ses charges publiques. Il n'a pas fait grand bruit ici-bas, et, si le bonheur est de ce monde, il a dû vivre heureux. L'invocation tracée sur ses livres : *Portio mea, Domine, sit in terra viventium,* a été exaucée.

En furetant beaucoup, en compulsant les bouquins, en retournant les *Olim,* M. Le Roux de Lincy n'est parvenu à découvrir que trois ou quatre occasions saillantes où il soit sorti de son obscurité; ces occasions, les voici. En 1544, à propos du privilége d'un jeu de paume concédé par le roi, il eut un démêlé avec ce vantard de Cellini, qu'un mauvais hasard lui avait donné pour voisin (1). Cellini n'a pas manqué d'enregistrer le fait dans ses *Mémoires.* Il s'y donne naturellement le beau rôle, et clôt la bouche à Grolier le menaçant de le faire passer par la fenêtre. Mais ici, comme toujours, le résultat démentit les gasconnades de l'orfévre florentin. Grolier avait le droit pour lui; son fondé de pouvoir n'eut qu'à se présenter pour entrer en jouissance de son jeu de paume. Il ne passa pas par la fenêtre. Il s'éclipse pendant seize ans, et ne reparaît

(1) Cellini habitait à l'hôtel du Petit-Nesle et était occupé alors à la fonte de la *Nymphe de Fontainebleau.* Grolier demeurait dans un hôtel de la rue Saint-André des Arcs, appuyé, comme le Petit-Nesle, sur le mur d'enceinte. Le jeu de paume contesté était probablement celui dont le passage du Pont-Neuf occupe aujourd'hui l'emplacement.

qu'en 1558, à soixante-dix-neuf ans, dirigeant les travaux de Chantilly pour le maréchal de Montmorency, lui faisant venir des vins du Rhin et de Beaune pour ses celliers, des tapisseries pour ses salles, des flambeaux de quatre pieds et demi pour ses galeries et des tasses gaudronnées pour ses bahuts et ses dressoirs. Le maréchal de Montmorency n'avait pas mauvais goût. Un an plus tard, en 1559, comme trésorier général et numismatiste éminent, Grolier présidait la commission instituée par Henri II pour surveiller la refonte des monnaies. Étienne de Laulne présentait les coins, Claude Marcel vérifiait les espèces, Grolier résumait le débat; et c'est à cette commission que l'on doit les premières frappes au balancier d'où sont sortis ces beaux testons, l'honneur de la gravure en médailles et la gloire des collections (1).

Trois ans après, en 1561, à quatre-vingt-deux ans, le vieil amateur avait sur les bras une assez fâcheuse affaire. Il était accusé de concussion. Le procureur impérial du temps lui réclamait 19,815 livres tournois, quelque chose comme 400,000 francs au taux actuel, omises dans sa recette. Il y allait de sa fortune, de son honneur, et peut-être de sa vie. La grand'chambre évoqua l'affaire, l'instruction se poursuivit, et, le 18 dé-

(1) La Monnaie était alors placée dans un moulin à eau amarré à la *Pointe du Palais* : c'est le terre-plein du pont Neuf. L'ordonnancement des dépenses nécessitées par l'établissement de ce moulin est contresigné par Grolier. Après trois cents ans, la Monnaie de Paris est revenue en face de l'endroit où elle est née.

cembre, la cour, composée de six conseillers de justice et de six maîtres des comptes, présidés, — singulière coïncidence, — par Christophe de Thou, le père du fameux bibliophile, rendit un arrêt de non-lieu et mit l'accusation à néant et l'accusé hors de cause. Autant qu'on peut en juger à trois cents ans de distance, il n'y avait pas tout à fait concussion dans l'affaire; de la négligence, c'est probable, et de la fatigue fort excusable chez un vieillard de quatre-vingt-deux ans, sans compter l'envie excitée par sa position chez tous ceux qui la convoitaient. Ce démêlé avec la justice n'apporta aucun préjudice au crédit de Grolier. L'année suivante, en 1562, le nouveau roi Charles IX et Catherine de Médicis lui confièrent le soin d'aliéner les hôtels des Tournelles et d'Angoulême. C'est la place Royale actuelle. Le trésorier de la généralité de Paris remplissait donc les fonctions de ministre des finances de Catherine de Médicis, et nous savons par les comptes de la reine que ce n'était pas une sinécure.

C'est le dernier acte de sa vie. Il s'éteignit le 22 octobre 1565, à quatre-vingt-six ans, à Paris, près de la porte Bucy, dans un hôtel qu'il avait fait construire, et auquel il avait donné le nom de sa ville natale. Cet *Hôtel de Lyon* occupait l'emplacement du numéro 60 de la rue Saint-André des Arcs, et s'étendait jusqu'au mur d'enceinte de la ville, aujourd'hui la rue Contrescarpe-Dauphine. De son mariage avec Anne Briçonnet il laissait un fils, qui mourut sans postérité, et quatre filles : Jacqueline de Manchainville, Charlotte de Bligny,

Marie, abbesse de Longchamps, et Anne Picot de Saint-Brice. Un fils naturel qu'il avait eu en Italie vers 1510, César Grolier, épousa, grâce à la protection de Jules III, une riche héritière de Florence. Mais la postérité de Grolier s'éteignit avec son fils légitime, qui ne laissa pas d'enfants. Le nom est aujourd'hui représenté par les Grolier de Servières, descendants d'un oncle du bibliophile. Il laissait surtout sa bibliothèque, qui devait sauvegarder sa mémoire et la rendre chère à quiconque prend souci des belles choses.

Telle est la vie officielle de Jean Grolier. Elle n'offre pas une grande importance et fait excuser l'oubli de la postérité. Mais il y a joint la satisfaction d'un goût, d'une manie, si l'on veut, qui justifie sa notoriété.

Pour peu que l'on eût l'intelligence sensible aux productions du goût, — et M. de Lincy nous apprend que c'était chez Grolier un héritage de famille, — un séjour en Italie, vers 1510, devait singulièrement favoriser cette tendance. Quelle merveilleuse époque que le commencement du seizième siècle! Quelle séve, quel épanouissement, quel élan vers tout ce qui touche à la beauté, à l'art, aux jouissances les plus élevées de l'imagination! Les grands artistes de transition, Ghirlandajo, Mantegna, Giovanni Bellini, viennent de mourir. Albert Durer a quitté Venise depuis quatre ans. Palma Vecchio, Giorgione, Francia, Fra Bartolommeo, Pérugin, vivent encore; Raphaël, Michel-Ange, Léonard, Titien, Corrége, conduisent le chœur de leurs émules à des sommets qui, depuis, n'ont jamais été atteints. Partout

des souverains d'une rare intelligence, artistes autant que leurs sujets, activent le mouvement qu'ils subissent, et font pardonner leur tyrannie en faveur de leur élégance. Jules II occupe la chaire de Saint-Pierre, Laurent de Médicis règne à Florence, Louis XII est souverain de Milan, Alphonse d'Este se défend dans Ferrare contre les prétentions unitaires de la papauté, Frédéric de Gonzague soutient à Mantoue les disciples de Mantegna, Francesco della Rovere continue à Urbin les traditions des Montefeltro, et fait de son entourage la cour la plus policée et la plus élégante de l'Italie. Venise, au comble de la grandeur et de la richesse, voit ses artistes porter son influence aussi loin que ses galères le pavillon de Saint-Marc. Les grands seigneurs imitent leurs maîtres. La culture aiguisée de leur esprit justifie leur rôle de Mécènes, consultés avec déférence par la pléiade qui les entoure. Baltazare Castiglione, Bembo, Bibbiena, Cesare Gonzaga, Frédéric Fregoso, Lodovico Canossa, Sigismond Ricciardi, étaient des intelligences supérieures, aussi aptes à juger de la beauté d'une œuvre d'art qu'à discuter un point de controverse, ou à décider une question politique. Les femmes imitent leurs maris. Lucrèce Borgia, Vittoria Colonna, Élisabeth Gonzaga, Maddalena Doni, Lucrezia Crivelli, Lisa del Giocondo, atténuent par leur charme ce que ce mouvement eût pu présenter d'un peu pédant et de trop technique. Elles y mettent la fleur et la grâce.

Le courant était irrésistible; Grolier s'y trempa à pleines ondes. En 1512, quand il eut succédé à son

père comme payeur général de l'armée d'Italie, il habita officiellement Milan, mais fit de fréquents voyages à Venise, où il se lia avec Alde Manuce l'Ancien. Il paraît avoir fait partie de la petite Académie établie dans sa maison par le savant imprimeur. Il y rencontra pour collègues André Navagero, Marino Sanudo, le Grec Marc Musurus, Giovanni Giocondo, Érasme; d'autres dont je ne retrouve pas les noms, savants, poëtes, artistes, grammairiens, romanciers, auprès desquels on n'avait pas à redouter la rouille de l'esprit.

C'était alors la mode de se grouper en réunions dont les membres se ressemblaient par le caractère, les goûts et les études. Ces Académies au petit pied avaient leurs lois, leurs règlements, leurs tendances. Loin d'être exclusives ou tyranniques, elles paraissent au contraire n'avoir dû leur existence qu'à une complète liberté dont l'art profitait. Les sociétés de l'Angleterre peuvent en donner une idée. Chacune des villes d'Italie, où la vie municipale avait été si développée au moyen âge, en possédait au moins une. On n'a pas fait grande attention à ce détail, et l'on a eu tort. Ces académies ont singulièrement aidé à la diffusion du mouvement artistique.

Grolier a connu la plupart de ces personnages. Il a recueilli auprès d'eux le souffle qui les animait. Je laisse à penser si son temps s'écoulait agréablement et fructueusement entre Milan, Padoue, Venise, Ferrare, Mantoue, et quelquefois Naples. Plus tard, quand, appesanti par l'âge, seul dans sa belle bibliothèque de

la rue Saint-André des Arcs, il évoquait, en feuilletant un de ses beaux volumes des Alde ou de Froben, ou en examinant pour la centième fois une médaille de Sperandio, de Caradosso ou du Pisanello, les souvenirs de son passé, son séjour en Italie ne devait-il pas lui apparaître comme le plus doux et le plus charmant de sa longue carrière ?

Sa liaison avec Alde développa sa passion pour les livres. On serait devenu bibliophile à moins. En 1518, c'était déjà un amateur distingué et célèbre. *Musarum cultor*, l'appellent dans leurs dédicaces tous les hommes de lettres qui s'adressent à lui. Dans une lettre datée du mois d'avril, Érasme, son collègue à l'Académie Aldine, lui envoie ce prophétique éloge : « Vous ne devez rien » aux livres, mais les livres vous donneront dans l'avenir » une gloire éternelle (1). » Comme Voltaire, Érasme devait être un caractère assez vil, ne flattant que les riches ou les puissants. Mais il a prédit juste. L'année suivante, Grolier faisait imprimer à ses frais, chez Paul Manuce et François d'Assola, son beau-frère, le livre de son ami Guillaume Budé, *De asse* (De la monnaie). Douce satisfaction pour un numismatiste et un bibliophile! la dédicace de François d'Assola porte son nom.

On ne sait rien de la manière dont se forma sa bibliothèque, des hasards qu'il rencontra, des bonnes fortunes

(1) T. III, part. 1, p. 316, *Erasmi epistolæ*. Œuvres complètes, édition in-folio. Voici le texte même de la lettre : « Non tu libris, sed tibi debent æternam per te apud posteros memoriam habituri. »

qui se présentèrent, des occasions qu'il laissa échapper. Y avait-il, à cette époque, des ventes publiques? Pourquoi pas? Ce qui est certain, c'est qu'à sa mort il laissa plus de trois mille volumes. La Caille l'affirme, et j'en crois la Caille (1). Qui pourrait le contredire? Mais quels volumes! La fièvre vous prend quand on y songe. Tout le monde les connaît, ces merveilles; tout le monde a touché, au moins une fois dans sa vie, une de ces admirables reliures en maroquin noirci par le temps, enrichi d'arabesques où la sobriété du goût le dispute à la richesse de l'ornementation et à l'élégance du dessin, portant sur les plats sa devise : *Grolierii et amicorum*, et la prière qui l'a fait accuser d'athéisme : *Portio mea, Domine, sit in terra viventium!* Nos relieurs modernes mettent évidemment plus d'habileté dans la main-d'œuvre, ils sont plus experts et plus soigneux ouvriers, leurs nerfs sont mieux cousus, leurs dos plus solides, leurs fers mieux poussés, leurs reliures résisteront mieux au temps; mais quant à l'invention, quant à l'art qui a assemblé ces entrelacs si simples, si purs et si riches, qui les a coupés suivant des angles si heureux ou infléchis suivant des courbes si gracieuses, ils sont impuissants à lutter avec le dessinateur inconnu de ces petites merveilles (2), et quand ils veulent exé-

(1) *Histoire de l'Imprimerie et de la Librairie.* Paris, 1689, p. 89.
(2) Pas si inconnu cependant. Suivant un bibliographe lyonnais, M. Péricaud, dont l'opinion est adoptée par M. de Lincy, ce relieur serait un *Pierre Gascon*, de Lyon, qu'il ne faut pas confondre avec le fameux relieur du dix-septième siècle.

cuter un chef-d'œuvre, ils ont le bon esprit de se borner à imiter ce que l'on faisait il y a trois cent vingt ans. Trautz ou Capé, Chambolle ou Lortic, ne me démentiront pas.

M. de Lincy, avec une persévérance que j'admire, est parvenu à relever dans les dépôts publics ou dans les collections particulières la présence de trois cent cinquante volumes ayant appartenu à Grolier. Il en a dressé un catalogue dont la seule confection a occupé plusieurs années, occupation que j'envie, mais que je me déclare incapable d'imiter. Ce catalogue nous fait connaître les goûts littéraires de Grolier. Ils ne ressemblaient pas à ceux de 1867. L'Italie érudite, légèrement pédante, du début du seizième siècle, avait influé sur lui. C'était un bel esprit, un scoliaste, à la façon de son maître Alde Manuce, et de Scaliger plus tard. Il ne se contentait pas de posséder des livres pour leur rareté, comme les mauvais plaisants prétendent que le font certains amateurs contemporains. Je doute que les *Facéties*, par exemple, eussent trouvé chez lui un collecteur bien chaud. Mais il les lisait, les étudiait avec soin, y inscrivait des observations aussi judicieuses que savantes. Le *Virgile* de 1486, possédé par la Bibliothèque nationale, est rempli de notules qui permettent de le classer parmi les admirateurs les plus délicats et les plus éclairés du poëte des *Bucoliques*. Sauf la *Chronique de Savoye* de Guillaume Paradin et la *Polygraphie* de de Collange, pas un des trois cent cinquante ouvrages retrouvés par M. de Lincy n'est écrit en fran-

çais. L'ami de Guillaume Budé, le commensal d'Alde l'Ancien, eût regardé, j'en suis convaincu, comme fort au-dessous de lui de faire figurer à côté d'Aulu-Gelle, de Claudien, de Lucain, de Velleius Paterculus, de Virgile, les éditions de Villon, de Marot, de Rabelais, ou les Heures de Geofroy Tory ou de Simon Vostre, et eût trouvé fort impertinent qu'on s'en étonnât. Un savant latiniste (1) s'embarrasser de pareils bouquins, fi donc! Bon tout au plus pour les clercs de la basoche ou les vieilles dévotes! Je n'approuve pas cette manière de voir; je l'excuse, et je dis qu'en se reportant au temps de Grolier, à son éducation première, elle peut s'expliquer. Peut-être, d'ailleurs, nos publicistes, nos poëtes et nos romanciers nationaux figuraient-ils parmi les deux mille six cent cinquante volumes que n'a pas retrouvés le bibliographe de Grolier. Il faut l'espérer.

M. de Lincy cherche à expliquer, par la présence dans la bibliothèque de Grolier de plusieurs exemplaires d'un même ouvrage, la fameuse devise *Grolierii et amicorum*. Il y compte complaisamment neuf exemplaires de Cicéron, six de Martial, quatre d'Ovide, dix de Pline, trois de Tite-Live, quatre de Valère Maxime, cinq de Juvénal, dix de Virgile. « Cette devise, dit-il, » n'était pas composée de vains mots pour le généreux

(1) Deux lettres découvertes et publiées par M. de Lincy prouvent que le trésorier de France écrivait avec facilité et correction la langue latine. Autant que je puis en juger, ses périodes ont même une certaine élégance.

» bibliophile. Son but certain était de pouvoir toujours
» offrir quelques volumes, soit à des amis, soit à des
» personnes qui se trouvaient en rapport avec lui. » Je
crains que sa sympathie pour son personnage n'ait entraîné l'auteur un peu loin, et qu'il ne lui suppose des
vertus imaginaires. Un bibliophile prêter des livres!
C'est bien difficile à croire. Si M. de Lincy en connaît
de capables d'une abnégation pareille, je demande à les
connaître. Allez donc demander à un avare la clef de
son trésor, à un amant une entrevue avec sa maîtresse!
Obligeant, le bibliophile vous en promettra; bon jusqu'à la faiblesse, comme l'excellent M. Boulard, il ira
acheter un exemplaire chez le bouquiniste du coin et
vous l'enverra; mais confier son propre exemplaire :
jamais! Que M. de Lincy renonce à justifier la devise
de Grolier. Personne ne le croirait, et cette tentative
ferait plus d'honneur à sa générosité qu'à sa pénétration. Grolier a donné de ses livres, c'est bien différent.
Frère Jacob Guyard, un nommé Albisse, Marc Lawrin,
Maioli, en ont reçu. Le président de Thou, qui lui avait
épargné la prison, et probablement la corde, possédait
quatre volumes venant de lui, offerts par lui; et ce ne
sont pas les moins beaux connus. Mais de Thou lui
aurait emprunté un livre et le lui aurait rendu quelque
peu détérioré, que Grolier se serait brouillé à mort
avec de Thou, et Grolier aurait bien fait. Donner, oui;
prêter, non. Les bibliophiles saisiront cette nuance.

Cette bibliothèque resta intacte pendant cent dix ans.
Léguée par héritage à la famille de Vic, elle fut trans-

portée à l'hôtel de Vic, rue Saint-Martin (1), et ne le quitta, pour être livrée aux enchères publiques, qu'en 1676, après la mort de son dernier possesseur, Dominique de Vic. Le lieu et l'époque précise de cette vente, les noms des principaux acquéreurs, le chiffre des vacations, ne sont pas parvenus jusqu'à nous. Mais quelle vente, et que j'en payerais cher le seul catalogue avec les noms des acquéreurs et les prix ! S'imagine-t-on trois mille reliures de Grolier éparpillées sur une table et étalant leurs trésors aux yeux des curieux !

Les premiers acquéreurs, je le répète, ne sont pas connus. Jusqu'en 1700, les Groliers dorment sur les rayons des bibliothèques. A partir de 1700, la célébrité vient troubler leur sommeil, et l'on commence à en signaler un certain nombre chez les riches particuliers. Depuis lors on ne les perd plus de vue, et tout bibliophile qui se respecte doit en posséder quelques-uns. Parmi ces bibliophiles, le plus illustre est certainement Fléchier, dont la collection ne contenait pas moins de dix volumes de Grolier (2). Je ne suis pas riche, mais demain je m'imposerais tel sacrifice que l'on voudra pour posséder le *Tibulle* de Grolier avec l'*Ex libris* de Fléchier. Le grand orateur chrétien, rencontré comme

(1) L'hôtel de Vic, dit Sauval, était la maison même de Guillaume Budé, l'ami de Grolier.

(2) Cette collection fut vendue à Londres en 1725, quinze ans après la mort de Fléchier. Pendant quinze ans, les héritiers de Fléchier firent de vaines tentatives pour la faire acheter par la France.

bibliophile, est une étude à laquelle ne pouvait se refuser M. Le Roux de Lincy. Il en a profité. Fléchier aimait les bons livres et les beaux livres. Il fait repoussoir à ce *gredin de notaire* dont parle Prosper Marchand (1), qui, à la vente de Mesme, en 1706, achetait les Aldes et les manuscrits à miniatures de Grolier pour en tapisser son cabinet, ou en casser les reliures et les remplacer par de plus modernes. Et notez qu'en 1706 les reliures modernes étaient de Boyet; rien que cela! C'est égal, si Prosper Marchand a eu quelquefois la dent longue et la griffe acérée, je lui pardonne ses médisances en faveur de son indignation contre ce *gredin de notaire*.

Les prix auxquels ces volumes furent adjugés en 1676 devaient être bien minimes, puisque Bonaventure d'Argonne, un pauvre chartreux et un chartreux pauvre, put en emporter quelques-uns pour sa part. C'est lui qui le dit dans son *Recueil*. L'histoire de ces prix est intéressante à suivre, et le chapitre que lui a consacré M. Le Roux de Lincy n'est pas le moins amusant de son livre. J'en suis fâché pour nous, mais cette histoire ne fait pas honneur à notre goût. Pendant cent cinquante ans, ces prix sont restés bien inférieurs à la valeur des Groliers. Il a fallu que l'Angleterre vînt chez nous, à plusieurs reprises, nous enlever tous ceux qu'elle pouvait, pour qu'ils s'élevassent au taux de leur valeur réelle. Le plus cher a coûté 7 livres 10 sous au

(1) *Histoire de l'origine et des premiers progrès de l'imprimerie.* La Haye, 1740, in-4°, p. 95, note.

comte d'Hoym en 1725. Cent ans plus tard, en 1815, à la vente Mac Carthy Reagh, ils atteignaient difficilement 75 francs. De nos jours, quand le digne M. Van Praet, de la Bibliothèque royale, obtenait des frères de Bure qu'ils voulussent bien lui céder un exemplaire de Grolier pour 200 ou 250 francs, il n'était pas certain de n'être pas congédié pour cause d'aliénation mentale. Ah! le bon temps! C'est autre chose en Angleterre. En 1810, le fameux libraire de Londres James Edwards cédait les siens pour 1,000 francs, et trouvait plus d'acquéreurs qu'il n'en pouvait satisfaire. Renouard, dans son catalogue de 1819, raconte à ce propos l'anecdote suivante : « James Edwards, dit-il, avec qui j'étais en » relations d'affaires, m'écrivait en 1810 : « Je serais » enchanté d'acheter tous les volumes d'Alde avec la » reliure et le nom de Grolier. Je donnerais un louis » par volume. » Par le retour du courrier, je répondis » à James Edwards : « Monsieur Edwards, je serais » charmé d'acheter tous les volumes d'Alde avec la » reliure et le nom de Grolier. Je donnerais 10 louis » par volume. » C'était un prêté pour un rendu. Le hasard a récompensé le spirituel bibliophile. Pendant sa longue carrière, il lui est passé par les mains une vingtaine de volumes de Grolier. Aujourd'hui, c'est par billets de 1,000 francs qu'il faut compter pour en arracher un aux convoitises de concurrents plus riches et plus ardents les uns que les autres. Que diraient Bonaventure d'Argonne ou le comte d'Hoym s'ils avaient assisté aux ventes Hebbelinck, Libri, Double, Chedeau,

J. Techener, et s'ils avaient entendu adjuger des Groliers aux prix qu'ils ont atteint dans ces ventes? Ces prix seront encore dépassés, j'en suis convaincu : ce n'est pas moi qui m'en plaindrai. Je ne les trouve pas exagérés. Les Groliers sont de belles choses, et les belles choses doivent se payer cher. C'est de toute justice. Si en France on eût été persuadé plus tôt de cette vérité, que de merveilles de notre art national n'eussent pas franchi la Manche! que de chefs-d'œuvre orneraient encore nos demeures ou nos monuments! Comme l'Italie, la France est le pays producteur par excellence; les œuvres de l'art jaillissent spontanément de notre sol : *Artifex Gallia*. Mais, comme l'Italie aussi, nous ne savons pas conserver ce que nous avons produit. Nous laissons l'étranger s'enrichir à nos dépens, s'instruire, former son goût, et finir par nous tenir tête dans les choses qui constituaient jadis notre incontestable supériorité. Les destins s'accomplissent!

J'ai fini. Et pourtant que de choses j'aurais encore à dire si je me laissais aller à toutes les digressions que comporte ce sujet! Il faut savoir se borner. Je ne terminerai cependant pas sans faire une grosse querelle au vénérable M. Brunet, qui me la pardonnera. A propos de l'exemplaire d'un ouvrage ayant appartenu à Grolier (1), il s'exprime ainsi dans le *Manuel du*

(1) Albertus Leander, *De viris illustribus Ordinis Prædicatorum*, lib. IV. Bologne, Jérôme Platon, mars 1517, in-fol., fig., veau fauve, titre, nom, devise.

Libraire et de l'Amateur : « Voici un livre dont, mal-
» gré sa rareté, on n'eût peut-être pas tiré 10 francs,
» et qui, grâce à une ancienne reliure en veau fauve,
» à compartiments, avec le nom et la devise de Grolier,
» le prince des bibliophiles passés, présents et futurs,
» a été payé 303 francs à la vente faite à Paris en 1841
» par MM. Wurtz et Audenet. » Comment! « on n'en
» eût pas tiré 10 francs! » Un ouvrage qui parle de Fra
Angelico, de Fra Carnovale, de Fra Bartolommeo, de
Fra Colonna (l'auteur du *Songe de Polyphile*), de Fra
Savonarole, ne vous paraît pas valoir plus de 10 francs!
Laissez de pareils jugements aux bibliomanes qui n'a-
chètent les livres que pour la reliure. Évidemment,
quand vous écriviez cette singulière phrase, vous ne
vous rendiez pas compte de ce qu'était l'ordre des
Frères Prêcheurs. Ce sont les Dominicains, et mieux
que moi vous savez si l'histoire des services rendus
par les Dominicains est longue. Ne fût-ce que dans le
domaine des arts, voyez le rôle qu'ont joué ceux que
je viens de nommer. Pas 10 francs! Mais vous n'avez
donc jamais été à Florence ou à Sienne; vous n'avez
donc jamais vu les beaux antiphonaires à miniatures
recueillis dans les bibliothèques de ces villes, pour
traiter aussi légèrement les Dominicains? L'exemplaire
qui soulève ce dédain, payé 303 livres en 1841, figure
maintenant dans la bibliothèque de M. Yéméniz, de
Lyon. Je déclare ici que, malgré l'estimation de
M. Brunet, je donnerai quand on voudra cette somme
d'un exemplaire ordinaire, et cinq pour cent par-

dessus le marché. Ces 10 francs, je les ai sur le cœur, je l'avoue.

Encore une digression, et je termine, je le promets. En fouillant la bibliothèque de Lyon pour y trouver des renseignements sur Grolier, M. Le Roux de Lincy y a rencontré le souvenir d'un travailleur inconnu qui l'avait précédé dans ses recherches. Le pauvre diable, fanatique silencieux mais non inactif de Grolier, après avoir mené une existence des plus difficiles, chassé de la maison paternelle, ne vivant que d'une modique pension dont il épargnait difficilement une moitié pour payer les frais d'impression de l'ouvrage qu'il préparait, à bout de ressources, épuisé de luttes sans issue, finit, en 1857, par se jeter dans le Rhône, après avoir brûlé ses papiers et ses manuscrits. Il avait trente ans. Le bibliothécaire de Lyon, M. Monfalcon, qui l'a connu, assure que son ouvrage aurait formé plusieurs volumes in-4°. Je ne connais rien de touchant comme l'épisode de cette humble victime du travail et de la mauvaise fortune. L'introduction de M. de Lincy en est tout attristée.

Sauf les appréciations qui me sont personnelles, j'ai pris tout ce que je viens de dire dans l'ouvrage de M. Le Roux de Lincy. Sans lui, je n'aurais pas pu écrire vingt lignes. Je souhaite que mes lecteurs ne s'en plaignent pas; mais il me semble que les faits cités doivent donner envie de faire plus ample connaissance avec ceux que j'ai passés sous silence. Quant aux développements par où s'échappe le savoir de l'auteur,

à la forme qu'il a donnée à ce savoir, à tout ce que l'esprit y rencontre de distraction et la mémoire de profit, plus j'en dirais et moins je rendrais compte de l'impression produite. Je renvoie donc en toute confiance les lecteurs à M. Le Roux de Lincy. Ils n'y perdront pas, ni Grolier non plus. Je ne veux faire remarquer qu'une chose : c'est le grand nombre de questions intéressantes auxquelles touche l'amour bien entendu des livres, et le côté toujours attrayant par lequel il y touche. En se contenant moins, M. de Lincy eût pu dédoubler son volume. Pour ma part, je ne m'en serais pas plaint.

Décembre 1866.

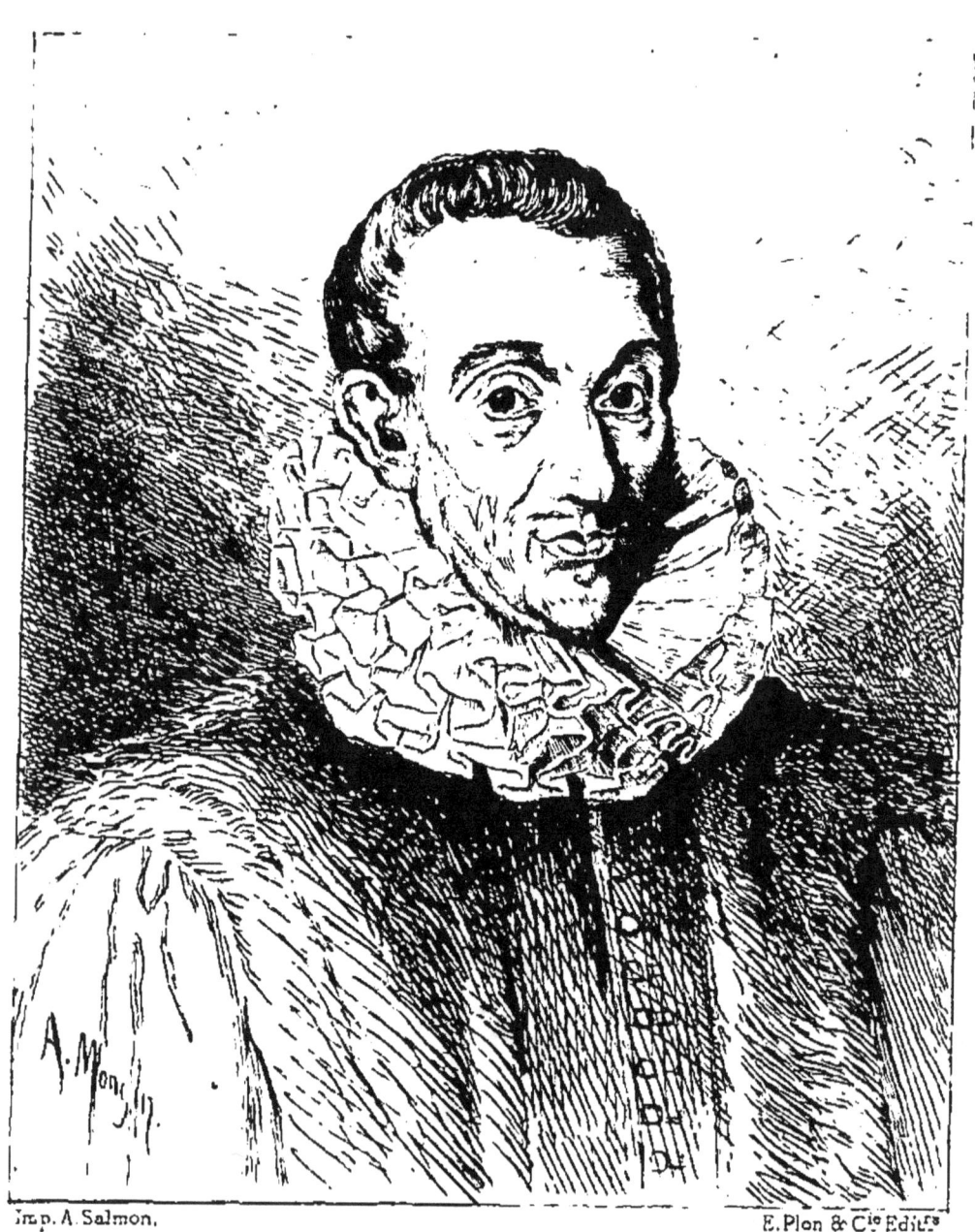

JACQUES AUGUSTE DE THOU.

JACQUES-AUGUSTE DE THOU

1553-1617

I

E que je disais de Grolier peut s'appliquer à plus juste titre à de Thou : C'est l'amour des livres qui a sauvé son nom de l'oubli. Magistrat distingué, écrivain remarquable, historien d'un rare mérite, homme d'État d'un bon sens exceptionnel et d'une grande portée de jugement, ce qui survit en lui c'est le bibliophile. Qui se souvient de la part qu'il prit à l'abjuration de Henri IV, qu'il fut un des plus actifs négociateurs de l'édit de Nantes? Personne. Qui lit l'*Histoire de son temps?* « cette grande et fidèle histoire », disait Bossuet. Personne encore. Mais demandez au dernier bouquiniste de quel chiffre il marquait ses livres; interrogez-le sur

les vicissitudes de sa bibliothèque : il vous répondra sans se tromper d'une lettre ou d'un sigle. Tourmentez la réputation, courtisez la renommée, évertuez-vous à devenir célèbre : vous perdrez votre temps, et la postérité se chargera de vous détromper. Mais consacrez votre fortune et vos loisirs à la satisfaction d'un goût, collectionnez des médailles, des dessins, des estampes, des livres : votre nom a grande chance de ne pas mourir. Sans vouloir faire de paradoxe, je crois que c'est justice. Un collectionneur, pourvu qu'il ait l'instinct élevé, est mû par la religion du passé; il recherche ces épaves du temps que le présent dédaigne. L'avenir acquitte la dette du passé. Je le répète : c'est justice. Que les gens graves nous raillent; nous leur faisons la nique, et la postérité est notre complice.

Je n'ai pas à raconter en détail la vie de de Thou comme magistrat et homme politique; elle se trouve partout. Je me bornerai à donner quelques dates dans leur ordre chronologique, réservant pour la seconde partie ce qui touche à l'amateur de livres.

Jacques-Auguste de Thou, troisième fils de Christophe de Thou et de Jacqueline de Tulleu, naquit à Paris le 9 octobre 1553. Destiné par son père, le grand président, à l'état ecclésiastique, il reçut une éducation en rapport avec les traditions parlementaires et ses futures fonctions. En 1563, il entrait au collège de Bourgogne (1), passait en 1567 au Collége de France,

(1) Ce collége occupait l'emplacement actuel de l'École de médecine.

et allait en 1570 à Orléans commencer l'étude du droit qu'il terminait à Bourges et à Valence. De retour à Paris au moment de la Saint-Barthélemy, il s'installait, en 1573, dans le cloître de Notre-Dame, succédant comme chanoine à son oncle Nicolas, nommé évêque de Chartres, celui-là même qui plus tard devait sacrer Henri IV.

Les neuf années de 1573 à 1582 furent remplies par des voyages. D'abord séjour d'une année en Italie, à la suite de l'ambassadeur Paul de Foix. Pendant ce séjour, mai 1574, il rencontra à Venise Henri III fuyant le trône de Pologne. Puis excursion dans les Pays-Bas, 1577; en Touraine et Bretagne, 1580; en Guyenne, où il connut Montaigne, 1581; en Bourgogne, Dauphiné et Auvergne. C'est alors qu'il perdit son père. Prévenu de sa maladie, il hâta son retour et n'arriva à Paris que le lendemain de sa mort, 1er novembre 1582. Conseiller clerc au Parlement dès 1578, il fut nommé maître des requêtes en 1584, et président en survivance de son oncle Augustin en mars 1586. La mort de ses deux frères en avait fait l'aîné de la famille et l'héritier du nom. Dans ces circonstances, il céda aux instances de sa mère et demanda à être relevé de ses vœux. L'autorisation ecclésiastique lui fut accordée le 29 mars 1586. L'année suivante, il épousait Marie de Barbançon, fille de François de Barbançon, seigneur de Cany, dont la famille était alliée à la maison de Guise (1).

(1) Le père du chanoine Maucroix avait été intendant du frère de

On était au plus fort de la Ligue. Royaliste convaincu, de Thou ne marchanda pas ses services à Henri III. A partir de la journée des Barricades jusqu'à la rentrée de Henri IV à Paris, il donna dans les conseils, dans les ambassades, aux armées, des preuves manifestes de loyauté, de fermeté et de jugement. Quand le roi quitta Paris, il le suivit à Chartres et à Blois (1588), devint à Blois le héros d'une scène muette bien curieuse qu'il raconte dans ses *Mémoires* (1), accompagna en Allemagne Gaspard de Schomberg, chargé d'enrôler des mercenaires (mai 1589), et revint en France en 1590, après avoir appris à Venise l'assassinat de Henri III. Il retrouva Henri IV à Châteaudun, et mena auprès de lui cette vie de combats et de négociations terminée par l'entrée à Paris. J'ai dit plus haut qu'il fut un des négociateurs de l'abjuration du roi, d'où dépendait la prise de possession de la capitale (2).

De Thou ne s'endormit pas dans le triomphe.

Marie de Barbançon Cany. (Voir Tallemant des Réaux, *Historiette de madame des Brosses et de Maucroix*.)

(1) « Allant prendre congé du Roi, il l'attendit dans un passage obscur » qui conduisait à son cabinet. Là, ce prince lui tint la main *pendant* » *un temps considérable sans lui parler.* Après ce qui arriva à Blois, » de Thou crut que le Roi, *rempli de son projet,* avait eu d'abord envie » de le charger d'instructions plus secrètes; mais qu'y faisant réflexion » pendant ce profond silence, il avait jugé plus sûr de renfermer son » secret. »

(2) Il existe à la Bibliothèque nationale, cabinet des manuscrits, plusieurs lettres inédites de de Thou, adressées au duc de Bouillon, qui constituent des Mémoires politiques de la plus haute portée sur toutes les questions qui intéressaient alors la France.

Dès 1595, en faisant enregistrer l'édit de Saint-Germain qui concédait aux protestants le droit de célébrer leur culte, il préludait à la publication de l'édit de Nantes dont il fut un des plus actifs promoteurs.

A partir de 1600, la France, replacée sur ses bases, se calme et se retrouve. De Thou s'éloigne des affaires, uniquement préoccupé des devoirs de président et consacrant ses loisirs à préparer la publication de son *Histoire*. Il y travaillait depuis 1581, ayant joint aux documents laissés par son père une quantité plus considérable encore de pièces manuscrites. La première partie de l'ouvrage parut en deux volumes in-8°, en 1604, chez la veuve de Mamert-Patisson, sous le titre *J. A. Thuani Historiarum sui temporis Pars prima*.

Ce que l'on admire aujourd'hui dans ce livre, l'impartialité et la liberté de jugement, est précisément ce qui devait blesser et blessa les contemporains encore tout échauffés des luttes de la Ligue. Il ne faut pas dire la vérité trop tôt, surtout en France. En outre, la question religieuse, qui alors comme aujourd'hui était essentiellement politique, fut soulevée à grands cris à propos de je ne sais quelles propositions hasardées. Le livre fut déféré en cour de Rome, qui informa; et en 1609, lorsque les trois autres parties eurent paru, un jugement du tribunal des cardinaux le condamna comme hérétique. J'ai une entière confiance dans la pénétration orthodoxe et dans la science canonique des censeurs romains; j'en ai peut-être une moins grande dans leur

jugement. Je me demande si cette condamnation servit les intérêts que l'on voulait défendre. Que de Thou eût laissé échapper des opinions téméraires, je m'en rapporte à l'Église pour le croire; mais que ces opinions eussent la portée que la condamnation allait leur donner, je suis convaincu du contraire. Le livre n'était pas dangereux : en le frappant, Rome manquait à ses traditions de prudente réserve et risquait de donner une preuve de l'inanité de ses coups. Adroit ou maladroit, cet arrêt contrista singulièrement de Thou, excellent catholique; et les précautions pour en atténuer les effets remplirent sa vie de 1604 à 1614. La mesure, d'ailleurs, ne trouva pas d'indifférents. Il y en avait peu alors. Tout le monde prit fait et cause pour ou contre l'auteur, le jésuite Machault, le libre penseur Casaubon, les diplomates Dossat et Duperron, le roi lui-même, qui défendit par lettres patentes une traduction du *Thuani Historiarum*, « attendu qu'on pourrait y com-
» mettre de grandes fautes contre l'intention de l'au-
» teur ». On assure que ce fut en partie pour repousser l'accusation d'hétérodoxie que, sur la fin de sa vie, de Thou rédigea ses *Mémoires*.

Nommé membre du conseil des finances après la mort de Henri IV, il continua à la royauté, auprès de Marie de Médicis, les mêmes services qu'il lui avait rendus sous Henri III et Henri IV. Lors de la prise d'armes du prince de Condé, il fut chargé de négocier entre lui et la cour les traités de Sainte-Menehould (1614) et de Loudun (1616), qui y mirent fin. Ce furent

ses derniers actes. Son activité était la même : les forces étaient usées. Veuf en 1601 de sa première femme, dont il n'avait pas eu d'enfants, il avait épousé en 1603 Gasparde de la Chastre, morte en 1616, une année avant son mari, en lui laissant six enfants — trois fils et trois filles, — parmi lesquels François-Auguste, qui paya de sa tête sa discrétion à Cinq-Mars. Jacques-Auguste s'éteignit à Paris, dans le vieux manoir paternel de la rue Saint-André des Arcs, le 7 mai 1617, âgé de soixante-trois ans et sept mois.

Il fut enterré à Saint-André, dans la chapelle de sa famille, auprès de son père et de ses deux femmes. Piganiol décrit son mausolée, auquel avaient travaillé deux grands sculpteurs français, et, ce qui vaut mieux encore, en donne une gravure : « La décoration et l'exé-
» cution du tombeau de de Thou sont de François
» Anguier. La statue de Marie de Barbançon, celle
» de Gasparde de la Chastre et celle de de Thou sont
» toutes trois posées sur l'entablement et toutes trois
» à genoux devant un prie-Dieu. Celle de Marie de
» Barbançon a été sculptée par Barthélemy Prieur, les
» deux autres sont de François Anguier. La principale
» face du sarcophage est ornée d'un excellent bas-relief
» en bronze où l'on voit plusieurs génies, dont celui
» qui est au milieu représente l'Histoire. Plus bas, sur
» une table de marbre, est l'épitaphe de ce grand his-
» torien (1). » Ce monument, après avoir été recueilli

(1) *Description historique de la ville de Paris*, t. VII, p. 89.

au Musée des Petits-Augustins (1), est aujourd'hui dispersé au Louvre et à Versailles. Au Louvre, la statue de de Thou et la plaque de bronze du cénotaphe (2); au Musée de Versailles, les deux statues de femmes (3).

Les portraits de de Thou sont nombreux. Outre la statue du Louvre, qui reproduit ses traits de la façon la plus authentique, il existe une gravure qui en perpétue également le souvenir. Elle est exécutée par Sébastien Vouillemont, d'après un dessin de Dumonstier (4) qui, par le costume et l'âge du personnage, remonte à 1600 environ. Les autres portraits, gravés par Jacques Lubin, Jacques Lymende, Lochon, de Marcenay, répètent la gravure de Vouillemont. Il en est de même d'une fort belle planche de Morin, gravée d'après une peinture de Ferdinand Elle. Selon moi, ce portrait de Ferdinand a été peint d'après le dessin de Dumonstier, qu'il répète identiquement. La date de naissance de Ferdinand Elle (1612) confirme cette opinion. Ferdinand Elle avait cinq ans à la mort de de Thou; il n'a donc jamais pu faire son portrait d'après nature. C'est d'après les gravures de Vouille-

(1) *Musée des monuments français*, par A. Lenoir; t. V, p. 55, pl. 177.

(2) *Description des sculptures modernes*, par Barbet de Jouy; édit. de 1874, n[os] 191 et 192.

(3) *Notice du Musée de Versailles*, par Eud. Soulié; édit. de 1860, 2e partie, n[os] 2818 et 2819.

(4) La gravure n'ajoute pas de prénom au nom de Dumonstier. Est-ce Côme ou son fils Daniel? Est-ce Étienne Ier ou son fils Pierre? Le synchronisme permet de l'attribuer à chacun de ces dessinateurs.

mont et de Morin que M. Farochon a gravé le jeton de la *Société des Bibliophiles français,* fondée sous le glorieux patronage de de Thou.

II

Tels sont les principaux actes de la vie politique de Jacques-Auguste de Thou. La vie du bibliophile sera plus difficile à raconter. A la fin du seizième siècle, comme de nos jours, les collections se formaient par la lente succession des années; les collectionneurs aimaient le mystère, et, à moins de rédiger eux-mêmes leur catalogue et d'avouer leurs bonnes fortunes, — ce qu'ils se proposent toujours et n'exécutent jamais, — laissaient peu de renseignements à leurs biographes futurs. C'est avec une certaine réserve que je donne les indications suivantes.

J'ignore si Christophe, le père de Jacques-Auguste, aimait les livres; mais il est certain que Grolier, à qui il avait un peu épargné la corde, lui donna quatre des plus beaux ouvrages de sa bibliothèque (1). Ce don

(1) Ces quatre ouvrages étaient : la *Traduction d'Hippocrate,* par CALVUS (Rome, 1525); une *Bible* en deux volumes, un manuscrit des *Basiliques grecques* et un *Nomocanon, ou la Discipline ecclésiastique,* par PHOTIUS. La *Traduction d'Hippocrate,* léguée par M. Motteley à l'empereur Napoléon III en 1850, a péri dans l'incendie de la Bibliothèque du Louvre le 24 mai 1871. C'était un des plus beaux Groliers connus.

est de 1562; Jacques-Auguste avait neuf ans. A-t-il, tout enfant, admiré dans le cabinet de son père les merveilleuses arabesques tracées sur les maroquins de Grolier? Cette admiration a-t-elle laissé dans sa jeune imagination une impression qui a décidé son goût? C'est possible; beaucoup de vocations ont tenu à moins. Cette impression fut développée par cette autre circonstance, qu'à vingt ans, en 1572, lorsqu'il alla dans le cloître Notre-Dame, habiter l'hôtel Briçonnet (1), il y trouva un certain nombre de livres appartenant à son oncle le chanoine. En 1573, lors du voyage en Italie, son goût est établi; il cherche à le satisfaire, et le dit expressément dans ses *Mémoires*. A Venise, il court les boutiques des libraires, et y achète des livres pour sa bibliothèque *déjà commencée*. En traversant Lyon, lors de sa rentrée en France, il renouvelle ses courses, et en rapporte de nombreuses éditions de Jean de Tournes et de Guillaume Rouillé. Enfin, en 1576, lors de son excursion dans les Flandres, sa plus longue visite en traversant Anvers fut pour Christophe Plantin, chez qui il remarqua, c'est lui qui le dit, seize presses qui fonctionnaient encore malgré le malheur des temps. Il en rapporta de nombreuses acquisitions (2).

(1) Bâti en 1503, cet hôtel, qui était resté à peu près intact, au moins à l'extérieur, a disparu en 1803.

(2) « *Ita est*, dit la préface du catalogue de sa Bibliothèque (1679), *dum ad quam urbem pervenisset, Thuanus, librarios apothecas vestigabat. Inde magnam librorum qui apud nos rariores copiam sibi comparavit apud Italos, Germanos et Batavos. Lugduni quidem apud Io.*

Les dix années écoulées jusqu'en 1586 furent consacrées à l'accroissement de ce premier fonds. Aux loisirs que lui donnaient ses fonctions se joignaient sa fortune personnelle et les facilités naissant de ses rapports avec les imprimeurs. C'est alors, en effet, qu'il publia son poëme de la *Fauconnerie* et sa traduction du livre de Job. Le premier ouvrage parut sous le titre de *Hieracosophion sive de re accipitaria*. De Thou dit qu'il le fit imprimer à Bordeaux, chez Simon Millanges. Brunet cite l'édition de Paris 1584, chez Mamert-Patisson. Quant au livre de Job, les *Mémoires* nous apprennent qu'il y mit la dernière main à la fin de 1586, et qu'il le fit imprimer par Denis du Val (1).

Lorsque, devenu chef de famille, de Thou quitta l'hôtel Briçonnet pour la rue Saint-André des Arcs, il se fit accompagner par ses meubles et sa bibliothèque, « qui estoit déjà nombreuse ». Cet hôtel occupait, rue Saint-André des Arcs, l'emplacement actuel des nᵒˢ 47 et 49. Nous verrons plus loin que l'on peut se rendre compte de l'aspect de la bibliothèque comme disposition de salle.

A l'année 1588 se rapporte une anecdote que nous répétons sans commentaires. Elle touche à l'honneur de de Thou, et, si elle était exacte, ferait soupçonner sa probité. En jugeant des détails par l'ensemble, toute

Tornesium et Guill. Rovillium, et Antverpiæ apud Plantinum, et alibi multos emit. »

(1) Cette édition a échappé à Brunet. Je ne la connais pas.

sa vie proteste en faveur de son innocence. Voici le passage de M. Léopold Delisle dans son ouvrage *le Cabinet des manuscrits à la Bibliothèque nationale* :

« La question relative au président de Thou est assez
» délicate à éclaircir. Les moines de Corbie prétendaient
» qu'il avait eu recours à une supercherie pour enrichir
» ses collections aux dépens du couvent. Pendant les
» troubles de la fin du règne de Henri III, disaient-ils,
» de Thou vint à Corbie, et fit porter dans la biblio-
» thèque du monastère, qui était solidement voûtée,
» le blé destiné à la nourriture des troupes. Pendant
» que les portefaix apportaient et déchargeaient les
» grains, de Thou examinait les manuscrits, et mettait
» à part les plus curieux. Quand il eut terminé son
» choix, il fit vider cinq ou six tonneaux de blé, dans
» lesquels il entassa les livres. Ces préparatifs terminés,
» il ordonne à ses gens de répandre le bruit que l'en-
» nemi approche, et, profitant du tumulte causé par
» ces rumeurs, il fait sortir ses tonneaux, qu'il dirige
» sur la ville d'Amiens. Telle était la tradition de l'ab-
» baye, que D. Bonnefons affirme avoir recueillie d'un
» témoin oculaire, D. Adrien de Morœul. »

Il est assez curieux de mettre en regard le récit du président de Thou. Voici comment les faits sont exposés dans les *Mémoires* de sa vie :

« De Thou se rendit à Corbie pour y voir Pons de
» Belleforière, qui en étoit gouverneur, mais qui étoit
» alors à la campagne : il l'attendit tout un jour, ce qui
» lui donna le loisir d'examiner les restes d'une pré-

» cieuse bibliothèque qu'on avoit déjà pillée plusieurs
» fois, mais où l'on voyoit encore de fort bons livres : il
» en mit à part plusieurs, qu'il espéroit retrouver après
» la fin des troubles, et dont il prétendoit enrichir la
» république des lettres. La cruauté des guerres civiles
» ne le permit pas : Corbie fut ruinée quelques années
» après, et le respect dû à l'église où l'on conservoit ces
» excellents restes n'empêcha pas la dispersion de ce
» trésor. Quand il y retourna depuis pour le chercher,
» quoique le gouverneur que le Roi y avoit mis fût des
» parents de sa femme, quoiqu'il l'assistât de toute son
» autorité, il ne trouva plus rien dans les coffres où
» on les avoit enfermés, ni sur les tablettes ; il en vit
» seulement les débris, des planches renversées ou bri-
» sées, et les couvertures de tous ces livres dispersées
» de tous côtés. »

Je donne ces deux versions pour ce qu'elles valent.
Le lecteur décidera.

Six années plus tard, en 1594, il était nommé garde
de la Bibliothèque royale en remplacement de Jacques
Amyot, et revendiquait à ce titre, au nom de l'État,
les manuscrits de la bibliothèque de Catherine de
Médicis, qui allaient être vendus.

« Cette collection célèbre, dit M. Bonnaffé, qui fait
» aujourd'hui partie de la Bibliothèque nationale, com-
» prenait sept cent soixante-treize numéros, inventoriés
» sous les titres suivants : *Theologica, Philosophica,*
» *Poetica, Rhetorica et Grammatica, Mathematica,*
» *Historica, Medica, Legalia,* et subdivisés chacun en

» livres grecs, latins et hébreux. Plusieurs manuscrits
» sont d'une haute antiquité. C'est à Jacques-Auguste
» de Thou que nous devons la conservation de ce
» magnifique recueil; le célèbre bibliophile en connais-
» sait bien la valeur pour avoir souvent emprunté des
» livres à la bibliothèque de la Reine. En 1594, il obtint
» de Henri IV des lettres patentes, enjoignant à l'abbé
» de Bellebranche de faire remise à la couronne des
» manuscrits dont il avait toujours conservé le dépôt.
» Mais sur l'opposition des créanciers qui ne voulaient
» pas abandonner leur gage, une longue procédure
» s'ensuivit, et ce fut seulement en 1599, après deux
» arrêts successifs du Parlement, que la bibliothèque
» de Catherine de Médicis entra définitivement dans
» les collections royales (1). »

Du mois de novembre de la même année est datée une lettre adressée à Pithou, dans laquelle de Thou lui recommande « de faire mettre dans son logis les livres
» d'Espagne, la *Description d'Afrique,* la *Guerre des*
» *Mores* de 1566, la *Relation des Indes* que nous avons
» vue chez M. de Biron, et d'autres livres achetés à
» la foire (2) ». Il s'agit ici de la foire de Francfort ou de celle de Leipzig.

Son vieil ami Pithou mourut l'année suivante, et sa vente fournit à de Thou l'occasion d'acquérir un cer-

(1) Ed. BONNAFFÉ, *Inventaire des meubles de Catherine de Médicis,* p. 24. Paris, Aubry, 1874.
(2) Cabinet des Manuscrits. Mss. du Puy.

tain nombre de manuscrits, dont le spirituel avocat possédait une grande quantité (1).

Les documents relatifs à l'accroissement de sa bibliothèque s'interrompent pendant vingt ans. Les derniers se rapportent à 1616, une année avant sa mort. Il semble qu'au moment de se séparer de ses livres bien-aimés, il ait été pris d'une recrudescence d'affection. C'est le regain de la vieillesse ; et bienheureux les vieillards qui ne font pas d'autres folies! Les papiers de de Thou à la Bibliothèque nationale contiennent, à la date de 1616, plusieurs lettres adressées à du Puy, dont voici des extraits :

20 février 1616. « Au Ronsard, ajoutez-y Fr. Rabe-
» lais, de l'impression de Tournes, s'il s'en trouvoit
» par fortune. »

22 février 1616. « Si les libraires font venir leurs
» livres, veillez pour ce qui pourra m'être propre. Pour
» la Bible, s'il ne s'en trouve, écrivez en Allemagne
» pour cette foire de Pasques. »

6 mars 1616. « Je trouve bon qu'envoyiez à Scriverius
» ce que m'écrivez et que lui recommandiez que ces
» poëmes soient, au moins partie, imprimés en plus
» beau papier. Pour le Ronsard in-4°, duquel, à ce que
» je connois, vous m'écriviez par vos précédentes, il
» faudra attendre une meilleure occasion. »

18 avril 1616. « Je pense vous avoir escrit de faire
» souvenir M. Gillot des livres de *Grollierus*. Il sçait

(1) *Traité des plus belles bibliothèques*, par le P. Jacob.

» ce que c'est. Il faudroit mettre cela à part. Il suffit
» de l'en faire souvenir, afin qu'il prenne l'occasion sans
» bruit. »

25 avril 1616. « J'ay receu la vostre du XVI^e et le
» Catalogue y enclos, dont je vous remercie. Sitôt que
» les livres seront venus, je vous prie faire mettre à part
» ce que trouverez de ceux y mentionnés, car ils sont
» tous bien dressés, et les faire collationner. »

III

De Thou, en mourant, ne négligea pas sa bibliothèque. Son testament contient plusieurs clauses qui la concernent. Le P. Jacob en cite deux dans son *Traité des plus belles bibliothèques*. D'abord, par un sentiment facile à comprendre, mais que les amateurs riches peuvent seuls mettre à exécution, il défend formellement qu'elle soit dispersée : *Bibliothecam meam XL amplius annorum spatio magna diligentia ac sumptu congestam dividi, vendi ac dissipari veto*. C'est donc vers 1675 qu'il songea à collectionner les livres. Puis, par une autre clause, il en confia la garde à son neveu Pierre du Puy, et personne n'était plus digne de les conserver.

Le *Catalogue* de 1679 contient une gravure de Sébastien Leclerc qui nous donne la disposition matérielle de cette bibliothèque. Elle occupait une longue galerie percée de six fenêtres, trois sur chaque face, dont les

intervalles étaient remplis par des armoires de cinq pieds de haut sur quatre de large, en tout huit armoires. Au-dessus étaient suspendus « cent trente por- » traits de différentes grandeurs, par d'habiles maîtres, » servant d'ornements aux tablettes ». Enfin, dans les places vacantes et au milieu de la salle, on avait exposé des « tableaux, plans, globes, astrolabes, thermomètres, » miroirs ardents servant de décoration ».

Il est impossible d'établir d'une façon certaine le nombre des volumes laissés par de Thou. En évaluant à seize ou dix-sept mille ceux qu'enregistre le *Catalogue* de 1679, et en admettant que de 1617 à 1679 leur nombre ait doublé, on arrivera au chiffre de six à huit mille pour ceux ayant réellement appartenu à de Thou. Le P. Jacob donne le chiffre de huit mille, et il n'est pas loin de compte. Ces volumes étaient reliés en maroquin rouge citron, ou vert, ou veau fauve, sans compter les reliures en vélin, pour lesquelles les bibliophiles font aujourd'hui tant de si raisonnables folies, et de médiocres basanes que les amateurs inexpérimentés ou les experts peu scrupuleux donnent pour des maroquins.

Tous portaient sur les plats un écusson aux armes de de Thou. Mais cet écusson a varié quatre fois, suivant les périodes de la vie du propriétaire. Dans la première période, de 1575 à 1587, de Thou est célibataire. Il se sert de deux écussons :

1° Un grand écusson portant ses armoiries *d'argent au chevron de sable accompagné de trois taons de même, deux en chef, un en pointe*, timbrées d'une tête

de chérubin. Au-dessous, une banderole portant ces mots : IAC. AVGVST. THVANVS.

2° Un beaucoup plus petit, ne portant que deux taons au naturel. Ce second écusson lui a servi pendant toute sa vie. Il ne le faisait frapper que sur des livres peu importants et d'un petit format. Ses enfants s'en sont servis après lui jusque vers 1660.

De 1587 à 1603, seconde période. Après son mariage avec Marie de Barbançon, par une attention délicate, il ajoute les armes de sa femme aux siennes. A partir de 1587, ses livres portent, à côté du sien, l'écusson des Barbançon : *De gueules à trois lions couronnés d'argent, posés deux et un.* Au-dessous, un monogramme composé d'un I, d'un A et d'un M (Jacques-Auguste et Marie).

Cette première madame de Thou meurt en 1601. En 1603, de Thou épouse Gasparde de la Chastre. Troisième période, troisième modification de l'écusson. Celui du mari reste le même; celui de sa femme se blasonne ainsi : écartelé, *Au 1ᵉʳ de gueules à la croix ancrée de vair*, qui est la Chastre; *Au 2ᵉ de gueules à la croix d'argent*, qui est de Savoie; *Au 3ᵉ écartelé d'or et d'azur*, qui est de Bastarnay; *Au 4ᵉ écartelé au 1ᵉʳ et 4ᵉ de gueules à l'aigle éployée d'or; au 2ᵉ et 3ᵉ de gueules au chef d'or*, qui est de Lascaris. Au-dessous, un monogramme composé d'un I, d'un A et de deux G entrelacés (Jacques-Auguste et Gasparde) (1).

(1) Consulter une Lettre de M. le baron Pichon, adressée à M. Paulin

Reste l'obscure question des relieurs qui ont revêtu de veau, de vélin ou de maroquin tant de beaux livres. Il est d'autant plus difficile de la résoudre, qu'elle se complique d'une question d'organisation municipale peu faite pour l'élucider. Au seizième siècle, les relieurs ne formaient pas une corporation à part. Politiquement, ils n'existaient pas : ils relevaient des *métiers* des imprimeurs et des libraires. En outre, alors comme aujourd'hui, l'ouvrier qui reliait le livre n'était pas celui qui y poussait des dorures. Une fois revêtu de cuir, les dorures étaient exécutées par des *écriniers* (fabricants d'écrins), ceux-là mêmes qui décoraient de si fines arabesques les aumônières et les étuis à ouvrage des femmes, et jusqu'aux bottes des élégants. Le premier ouvrier qui ait exercé uniquement et ouvertement l'industrie de la reliure paraît être un nommé Pigorreau, demeurant au Mont-Saint-Hilaire (boulevard Saint-Michel actuel), vers 1620. Les libraires de de Thou étaient donc en même temps ses relieurs, soit qu'ils lui vendissent les livres tout reliés, soit qu'ils se chargeassent de les faire relier par leurs ouvriers sur ses indications. On sait que la famille des Ève, qui posséda pendant cinquante ans, de 1578 à 1627, le titre de relieurs du Roi, exerçait en même temps la profession d'imprimeurs et de libraires. Comme garde de

Paris, et insérée à la page 431 du tome IV des *Manuscrits français de la Bibliothèque du Roi* (Paris, Techener, 1841); et les *Notes* de M. Ap. Briquet dans le *Bulletin du Bibliophile*, année 1860, page 896.

la Bibliothèque du Roi, de Thou a eu certainement affaire à eux; il est tout naturel qu'il y ait eu également recours pour sa collection particulière. Sont-ce les membres de cette famille — Clovis Ève notamment — qui ont relié ses livres? C'est très-probable, si ce n'est certain (1).

La bibliothèque resta dans la famille de Thou jusqu'en 1680, placée sous la garde des frères du Puy, libéralement ouverte aux étrangers et s'augmentant par des acquisitions successives. En 1625, lorsque le cardinal-légat Barberini la visita, il dit dans une lettre que « son conservateur du Puy employait tout son temps » à accroître les collections ». Deux lettres de Gassendi à Peiresc nous apprennent que le savant philosophe y passait de longues heures, occupé à compulser les livres que l'on mettait à sa disposition. Elle servait également de lieu de réunion à une Académie des inscriptions et belles-lettres au petit pied, présidée par le fils aîné de Thou, Jacques-Auguste II, et dont les principaux membres étaient Scaliger, Méric Casaubon, Hugo Grotius, les frères Sainte-Marthe, et naturellement Pierre et Jacques du Puy. « Je fus chez M. de Thou, » dit d'Ormesson dans son *Journal*, à la date du » 28 avril 1644, qui me fit voir sa bibliothèque, belle » et rare, plus dans la bonté des livres que dans la belle » reliure. »

(1) Voir *l'Art de la reliure en France*, par Ed. FOURNIER, *Gazette des Beaux-Arts*, juillet 1862, août et septembre 1863.

En 1625, elle s'accrut d'un certain nombre de volumes et de manuscrits provenant d'Étienne Picardet, conseiller au parlement de Dijon et beau-père de Jacques-Auguste II. Jusqu'à sa dispersion, en 1680, la famille continua à faire imprimer sur les plats des volumes les anciens fers de de Thou, sauf celui de Marie de Barbançon. « Il n'y a donc que ce fer, dit » M. le baron Pichon, qui donne par lui-même aux » reliures de la bibliothèque thuanienne une date » authentique. »

Jacques-Auguste II mourut en 1677, laissant tous ses livres à son fils aîné Jacques-Auguste III, abbé de Sanier-aux-Bois. Celui-ci, soit que son goût, soit que sa fortune ne lui permissent pas de conserver ce legs, songea à les vendre. Il chargea de la rédaction du catalogue Joseph Quesnel, qui y travailla dans l'hôtel de Thou, — *in ipsis ædibus Thuanis*, — en se servant des notes des frères du Puy et d'Ismaël Bulliaud. Voici le titre de ce catalogue : *Catalogvs bibliothecæ Thvanæ à clariss. v. v. Petro et Jacobo Pvteanis ordine alphabetico primvm distribvtos tvm secvndvm scientias et artes à clariss. viro Ismaëli Bvllialdo digestvs. Nvnc vero editvs a Josepho Qvesnel Parisino et bibliothecario Parisiis impensis directionis. Apvd Dom. Levesque directionis notarivm, via S. Severin, MDCLXXIX.*

Le catalogue forme deux volumes in-8°. Le premier volume contient 510 pages à dix-huit articles par page, soit neuf mille cent quatre-vingts articles; le second

contient 418 pages à dix-huit articles par page, soit sept mille cinq cent trente articles : soit, pour les deux volumes, seize mille sept cents articles. A la fin du deuxième volume se trouve le catalogue des manuscrits, contenant 101 pages, soit en moyenne mille huit cents articles. En estimant chaque article à deux volumes, — sans compter les manuscrits, — on arrive à une moyenne de trente-deux ou trente-trois mille volumes, qui en 1680 composaient la bibliothèque des de Thou.

Elle ne paraît pas avoir été soumise aux enchères, et fut divisée en deux lots. Les manuscrits furent acquis pour la bibliothèque de Colbert, d'où ils entrèrent, en 1754, à la Bibliothèque du Roi, qui ne retrouva jamais pareille aubaine. Les livres allaient passer en vente publique, « sans la belle conduite du président Charron,
» marquis de Ménars. Le jour marqué pour les en-
» chères, il fit enlever en son nom la majeure partie
» de ces beaux livres. Les amateurs furent ainsi conso-
» lés. Santeuil se fit l'interprète de leur reconnaissance
» par un poëme latin d'environ deux cents vers, qu'on
» oublie trop souvent dans ses œuvres. En voici le
» titre : *Plainte sur la vente honteuse de la bibliothèque*
» *de M. de Thou, sauvée par les soins de M. de Mé-*
» *nars* (1). » — « Les livres furent vendus à Jean-Jacques
» Charron de Ménars, président à mortier au parlement
» de Paris et beau-frère de Colbert, dit M. Paulin Paris.
» Ce magistrat les plaça dans une des salles de son

(1) Ed. FOURNIER, *l'Art de la reliure en France.*

» hôtel, qui était situé rue Richelieu, et sur les débris
» duquel on perça, en 1767, la rue Ménars actuelle.
» Germain Brice citait encore cette collection parmi
» les curiosités de Paris en 1706. Mais cette même
» année-là, elle fut vendue par le président de Ménars
» au cardinal Armand-Gaston de Rohan-Soubise, qui
» la plaça dans l'hôtel qu'il venait de faire bâtir sur les
» derrières de l'hôtel de Guise, déjà nommé depuis
» plusieurs années hôtel Soubise. Elle y resta jusqu'à
» l'époque de la Révolution (1). »

C'est le moment de la dispersion. Je ne puis mieux faire, pour mettre le lecteur au courant de ses destinées ultérieures et terminer cette monographie, que de transcrire l'article que lui a consacré M. Brunet dans le *Manuel de l'Amateur de livres*. Après une telle autorité, il n'y a plus un mot à ajouter :

« A la mort du prince de Soubise, arrivée le 4 juillet
» 1787, la bibliothèque de de Thou se trouvait portée
» à cinquante mille volumes. Les héritiers du prince,
» ne pouvant conserver cette volumineuse collec-
» tion, cherchèrent bientôt à la vendre en bloc. Mais
» n'ayant pas trouvé d'acquéreurs au prix demandé
» (300,000 francs), ils se déterminèrent à faire une
» vente publique. A cet effet, le libraire Guillaume
» Leclerc fut chargé de rédiger à la hâte un catalogue.
» Pour accélérer son travail, ce libraire dut se borner

(1) Paulin PARIS, *les Manuscrits français de la Bibliothèque du Roi*, t. IV, p. 191.

» à lever les titres des livres sur un catalogue rédigé
» suivant l'ordre des tablettes, sauf à vérifier les articles
» qui présentaient quelque incertitude; mais comme
» la bibliothèque se composait de quatre-vingt mille
» articles, il crut devoir supprimer ceux qui lui parais-
» saient être les moins importants, et il réunit sous
» un même numéro plusieurs de ceux qu'il conserva.
» Voilà comment il réduisit à huit mille neuf cent deux
» articles le catalogue qu'il avait à publier, et dont
» l'impression fut terminée le 31 octobre 1788, date
» de l'approbation. Ce catalogue est un volume in-8º
» de xvi et 643 pages, suivi de 90 pages pour la table,
» de 8 pages pour l'*ordre des vacations*, et de 3 pages
» pour les corrections et additions. Il est curieux de
» l'avoir avec les prix pour bien juger de l'incroyable
» dépréciation qui frappait alors les livres français an-
» ciens. C'est à ce point que tel volume qui vaudrait
» aujourd'hui 800 et 1,000 francs, ou même plus, était
» adjugé pour 2 ou 3 francs! On peut dire sans exagérer
» que, en suivant cette proportion, trois cents volumes,
» choisis dans la bibliothèque Soubise, produiraient
» maintenant autant que les cinquante mille volumes
» vendus en 1789.

» S'il est fort à regretter que cette espèce d'inven-
» taire soit beaucoup trop sommaire, qu'il n'ait pas été
» rédigé avec tout le soin et tous les détails que méritait
» une collection si importante, du moins doit-on savoir
» gré au libraire d'avoir joint à son catalogue une table
» alphabétique des auteurs. D'ailleurs, il ne faut pas

» l'oublier, la vente, commencée le 21 janvier 1789,
» et qui dura pendant quatre-vingt-onze vacations, ne
» fut terminée que le 22 mai de la même année, six
» semaines à peine avant la Révolution, qui devait
» réduire à presque rien le prix des livres de théologie
» et de jurisprudence, et même une grande partie des
» livres d'histoire qui abondaient dans cette biblio-
» thèque. Eh bien, si le libraire, au lieu de rédiger
» son catalogue à la hâte, eût mis le temps nécessaire
» pour le faire meilleur, il n'eût pu le publier qu'un an
» plus tard, et le produit de la vente se serait néces-
» sairement ressenti de la vente.

» Parmi les quelques personnes qui s'étaient présen-
» tées pour acheter la bibliothèque en bloc, se trouvait
» le libraire Lamy, qui avait offert de 200 à 220,000 fr.
» Or, après la première vacation, dont le résultat ne
» répondait pas aux espérances du chargé d'affaires des
» héritiers, ce libraire renouvela son offre, et garantit
» la somme proposée, à la condition que la vente con-
» tinuerait pour son compte, sans que le public fût
» instruit de ce marché. Par suite de cette transaction,
» devenu alors intéressé au succès de l'encan, Lamy
» soutint hardiment les enchères, et se fit adjuger un
» assez grand nombre d'articles qui, sans son concours,
» eussent été beaucoup plus mal vendus. Par ce moyen,
» et la concurrence des Anglais venant à son aide, il fit
» monter le produit brut de la vente un peu au delà
» de 260,000 francs, somme bien modique sans doute
» pour une bibliothèque aussi magnifique, composée

» de cinquante mille volumes, dont un quart étaient
» reliés en maroquin, et tout le reste en vélin ou veau
» fauve; mais, nous l'avons déjà dit, on touchait à
» une époque désastreuse, et d'avance les bourses se
» resserraient sensiblement. »

Juin 1875.

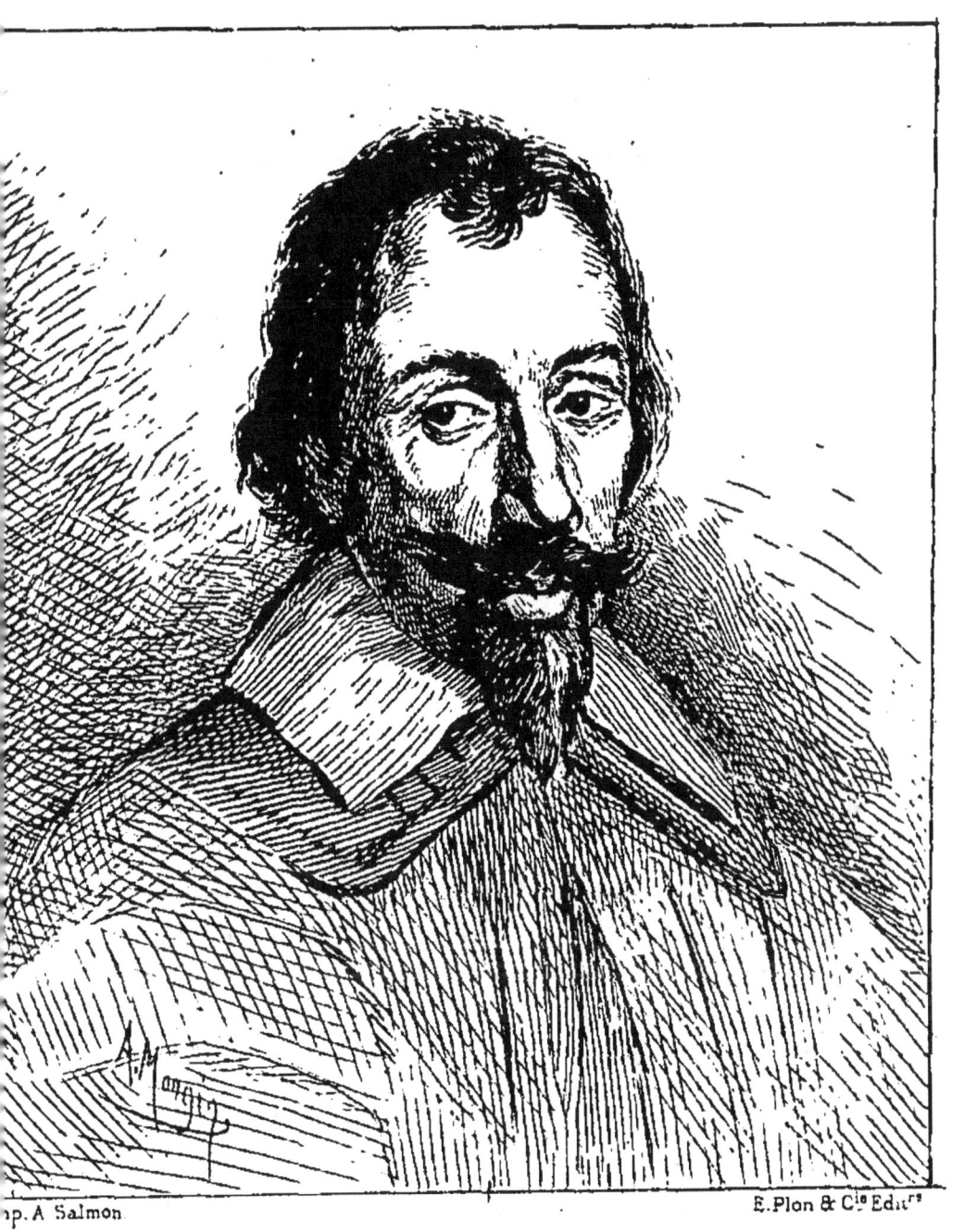

CLAUDE MAUGIS.
Abbé de Saint Ambroise.

CLAUDE MAUGIS

ABBÉ DE SAINT-AMBROISE

....-1658

'ABBÉ de Saint-Ambroise est un personnage de reflet. Le peu de notoriété qui entoure son nom ne vient pas de lui : il l'emprunte à Rubens. J'ai tenté de pénétrer dans le demi-jour de cette vie; et, bien que le résultat de mes recherches ne soit pas considérable, j'espère qu'elles aideront à ramener l'attention sur l'homme à qui la France doit une des gloires du Louvre : je veux dire les vingt-quatre tableaux de Rubens connus sous le nom de la *Galerie de Médicis*.

Les chroniqueurs et les épistoliers du temps : Tallemant des Réaux, Guy Patin, Conrart, Malherbe; madame de Motteville, La Porte; les historiens de Marie de Médicis et de Louis XIII, madame d'Arconville et

M. Bazin; les grands recueils biographiques de Moreri, de Michaud, de Didot, sont muets sur Maugis. Deux phrases et un quatrain de l'abbé de Marolles, quelques lignes distraites de Félibien et de de Piles, sont les seuls documents contemporains que j'aie rencontrés. C'est encore à Fabri de Peiresc, qui était lié et correspondait avec tout le monde, que l'on doit le plus de renseignements sur Maugis. Sa notice biographique sera sobre de faits.

Sa famille était originaire de Bourges (1). Son grand-père, Étienne Maugis, mort en 1606, avait été élu maire de sa ville natale en 1593. Son père, Pierre Maugis, seigneur des Granges, mort en 1653, épousa Catherine Chauvelin, qui lui donna huit enfants, dont l'aîné fut notre amateur (2). Quelle est la date de sa naissance? comment se passa sa jeunesse? quelles influences agirent sur lui? dans quel milieu se développa-t-il? quand fut-il nommé trésorier de Marie de Médicis? quand abbé commendataire de Saint-Ambroise de Bourges (3)? Autant de questions insolubles.

Le premier document où il apparaisse avec ses titres

(1) Bibliothèque nationale, cabinet des manuscrits, section généalogique, liasse Maugis.

(2) Une de ses sœurs, Marguerite, épousa Ebaudy ou Des Raudy, maréchal des camps et armées du Roi. Elle eut deux filles : 1° Élisabeth, mariée au comte de la Marck; 2° Jeanne-Isabelle, mariée en premières noces à Pierre d'Albertas, et en secondes noces à Carré de Montgeron, le père du fameux visionnaire janséniste.

(3) Le patron de l'abbaye de Saint-Ambroise de Bourges n'était pas l'archevêque de Milan, mais un religieux de Cahors.

de trésorier *(elemosynarius)* de la Reine mère et d'abbé est une lettre à Peiresc du 1ᵉʳ août 1622 (1); mais avant de la citer, il est nécessaire de raconter dans quelles circonstances elle fut écrite.

En 1620, le traité d'Angoulême venait de terminer la guerre civile dont Marie de Médicis, en s'évadant de Blois, avait fourni le prétexte et donné le signal. Le rapprochement entre le Roi et sa mère paraissait durable, la paix assurée. On pouvait espérer quelques années de loisir. La Reine songea à décorer son palais du Luxembourg. Le baron de Vicq, ministre des Pays-Bas espagnols auprès de Louis XIII, consulté, indiqua Rubens comme le seul artiste capable de mener à bonne fin un travail de cette importance.

Mais Rubens n'avait pas été désigné de prime abord. On ne s'adressa à lui qu'à défaut d'un peintre français, et ici nous devons laver Maugis du reproche qu'on lui adresse quelquefois d'avoir préféré un étranger. Dès la fin de 1617 ou les premiers mois de 1618, il avait cherché parmi ses compatriotes quelqu'un capable de répondre aux projets de la Reine. A qui s'adresser alors? La France, il faut bien le dire, était pauvre en grands talents. Les habiles et élégants décorateurs de la

(1) Pour la correspondance qui va suivre, j'ai consulté les *Lettres inédites de P. P. Rubens* publiées par M. Émile Gachet (Bruxelles, 1840), et la *Correspondance de Peiresc*, volumineux manuscrit déposé à la Bibliothèque de Carpentras, et dont le bibliothécaire, M. Barrès, a bien voulu m'envoyer des extraits. Qu'il me permette de lui exprimer ici toute ma gratitude de son obligeance.

seconde école de Fontainebleau, Ambroise Dubois, Jacques Bunel, Martin Freminet, Toussaint Dubreuil, étaient morts; les Beaubrun et les Dumoustier ne peignaient que des portraits; Errard avait seize ans, Jean Mosnier vingt, Lesueur venait au monde; Poussin, complétement inconnu, courait le Poitou et le Blaisois; Simon Vouet décorait à Gênes le palais Doria; enfin, ce qui reste de Claude Vignon démontre que l'on a sagement agi en ne s'adressant pas à ce déplorable et fécond maniériste. Le hasard aida Maugis. Je laisse parler Simon dans le *Supplément à l'Histoire de Beauvoisis* (1) : « Quintin Varin, sous Louis XIII, commença
» à travailler à Beauvais..., puis il alla à Paris loger dans
» un grenier, rue de la Verrerie, chez un marguillier
» de la chapelle de Saint-Charles Borromée de l'église
» de Saint-Jacques la Boucherie, qui lui fit faire un
» grand tableau où il représentait ce saint cardinal en
» extase, avec un saint Michel debout. Cet ouvrage
» avait été vu par hasard et admiré par l'intendant de
» Marie de Médicis, qui s'informa du peintre, l'alla
» chercher dans son galetas, lui donna de quoi payer
» son loyer et l'amena à la Reine, après lui avoir fait
» tracer un dessin sur l'idée qu'il lui en avait donnée,
» que l'on trouva si juste et de tant d'imagination, qu'ils
» furent ravis d'avoir trouvé ce que l'on faisait chercher
» dans les pays étrangers depuis longtemps : *on l'arrêta*
» *pour travailler à la galerie du nouveau palais du*

(1) *Guillaume Cavelier*. Paris, 1704.

» *Luxembourg*. Mais s'étant trouvé associé avec le
» nommé Durant, poëte, qui travaillait aux inscrip-
» tions, et ce dernier, qui aimait la satire, ayant écrit
» contre le gouvernement, fut arrêté, prisonnier et
» depuis pendu, Varin s'alarma si fort, craignant le
» même sort, qu'il se cacha si bien qu'il ne put pas
» savoir qu'on le cherchait pour le faire travailler, et
» qu'on ne put le déterrer; ce qui fut cause qu'on se
» servit de Rubens, d'Anvers. »

Le tableau qui valut à Varin une fortune si inespérée existe encore. Il représente, non pas saint Charles en extase, comme le dit par erreur Simon, qui ne l'avait probablement pas vu, mais *saint Charles distribuant des aumônes*. De Saint-Jacques la Boucherie il a été transporté, en 1816, à Saint-Étienne du Mont, cinquième chapelle à droite. Je l'ai étudié avec soin, et j'ai le regret de dire que c'est une œuvre pitoyable. Si les dessins de Varin étaient faits dans ce goût, notre école peut se féliciter du hasard qui ne lui a pas permis d'exécuter son projet.

Quant à Durant, c'était un poëte pensionné par le Roi. Naturellement il composa contre son bienfaiteur un pamphlet que l'on trouva abominable, et qui ne devait être que ridicule : cela se nommait *la Ripoʒographie* (1). La loi, à cette époque, ne plaisantait pas

(1) Voir Boitel de Gaubertin, *Théâtre tragique* (3ᵉ partie, p. 105). Théophile a fait un sonnet sur la mort de Durant. Il faut croire que tous les exemplaires de la *Ripoʒographie* ont été scrupuleusement

avec les pamphlétaires. Condamné pour crime de lèse-majesté, il fut exécuté en place de Grève le 16 août 1618. C'est donc, au plus tard, des premiers mois de cette année que date la commande faite à Quintin Varin. Maugis en attendit trois ans l'exécution. A bout de patience, ne voyant rien venir, pressé probablement par la Reine mère, il s'adressa à Rubens.

De tout ceci il reste bien démontré que si un artiste étranger fut choisi, Maugis n'en est pas responsable. Mais le choix fait, il faut reconnaître qu'on ne pouvait en faire un meilleur. Les hommages de deux siècles et demi l'ont ratifié.

Cette longue parenthèse était nécessaire pour bien faire comprendre dans quelles circonstances furent écrites les lettres suivantes.

Les premières négociations relatives à Rubens datent de 1621. La galerie qu'il s'agissait d'orner de peintures — elle occupait l'emplacement de l'escalier actuel de l'ancien Sénat — était éclairée par dix-huit fenêtres, neuf sur le jardin, neuf sur la cour. Les peintures devaient occuper les entre-deux des fenêtres, le mur du fond, le dessus de la cheminée et l'entre-deux des portes conduisant aux appartements particuliers (1). Rubens se rendit à Paris, fut présenté à la Reine, étudia les

détruits à la suite de la mort de Durant. Après des recherches assez obstinées, je n'en ai trouvé trace nulle part.

(1) Voir, pour la disposition des tableaux dans la galerie, la *Notice des tableaux du Musée du Louvre, École flamande*, par F. Villot, n° 434. Édit. de 1869.

galeries et commença sans désemparer les esquisses. Ces esquisses restèrent la propriété de Maugis, chez qui de Piles les vit en 1650. Elles figurent aujourd'hui à la Pinacothèque de Munich, qui les a recueillies du Musée de Düsseldorf. Comment étaient-elles arrivées à Düsseldorf? Je l'ignore.

Les esquisses terminées et agréées, les dimensions débattues et convenues, les conditions arrêtées, Rubens retourna à Anvers y préparer, de concert avec sa légion d'élèves, les toiles définitives. Il y travaillait avec l'ardeur et la facilité qu'on lui connaît, lorsque le bruit de sa mort se répandit tout à coup et vint apporter de nouvelles préoccupations à la Reine et à ses familiers. Lui disparu, à qui s'adresser pour continuer son œuvre? Les aventures de Quintin Varin allaient-elles recommencer? Maugis interroge tout le monde, et avant tout le monde son ami Peiresc, qui échangeait des lettres avec Rubens. Une lettre de Peiresc du 21 juillet 1622, deux lettres de l'abbé de Saint-Ambroise du 25 et du 27 juillet, constatent l'émotion causée par cette nouvelle. Elle était fausse, Dieu merci! Mais, informations prises, il fallut bien reconnaître qu'elle avait été mise en circulation par les confrères de Rubens, jaloux de sa faveur. C'était une plaisanterie de bon goût. « Je dis à » la Reine que je ne pouvois y croire, et que l'on trou-» veroit que ce seroit les painctres qui par hayne fai-» soient courir ce bruit : ce qui s'est trouvé véritable (1). »

(1) Lettre de Maugis à Peiresc, 1ᵉʳ août 1622.

— « Il (Rubens) écrit à M. de Luçon (Richelieu), à
» qui j'envoye sa lettre, qu'il a souvent éprouvé de
» pareils traicts d'envie de ceux qui sont jaloux de sa
» fortune, qui le publient souvent ou mort ou ma-
» lade (1). » Triste trait à ajouter à l'histoire des bons
procédés des artistes les uns envers les autres.

Cet incident, du reste, ne paraît pas avoir préoccupé
Rubens; son travail n'en souffrit pas. Quelques jours
avant cette alerte, il s'était adressé à Maugis « pour
» savoir le signe qui dominoit à la naissance de la
» Royne, et si elle étoit née de jour ou de nuit (2). »
L'émotion passée, ses travaux avançant, il continua à
demander des renseignements qui devenaient de plus
en plus urgents. Voici la réponse de Maugis à une lettre
de Rubens dont le texte ne s'est pas retrouvé. Elle est
datée du 4 novembre 1622. « J'ay receu celle qu'il vous
» a pleu mescrire du 3 de ce mois ci. J'ay été bien con-
» tent de ce que vous avez eu pour agréable les mesures
» que l'on vous a envoyées des trois grandes places
» pour mettre des tableaux à la galerie de la Royne.
» Pour l'ouverture que desirez au-dessus la porte de la
» terrasse, la Royne n'a eu agreable que l'on la fist.
» Tout ce que vous pouvez desirer en ce rencontre,
» c'est que l'on brise la porte par en haut et que l'on y
» mettra un vitrine. Je crois que si l'on faisoit la fenestre
» que desirez, qu'elle apporteroit un faux iour au

(1) Lettre de Peiresc à Maugis, 12 août 1622.
(2) Lettre de Rubens à Maugis, 1ᵉʳ août 1622.

» tableau qui seroit à l'opposite. La Royne ne voulant
» pas l'ouverture, ie vous conseille ny penser plus et
» arrester aux mesures que l'on vous a envoyées. Je ne
» manqueray de vous envoyer la teste du Roy desfunt
» en plâtre bien faicte qui aura été moulée sur le natu-
» rel. Pour la teste de la Royne mère, l'on n'en n'a
» point faicte en ronde bosse de bien. M. de Loménie a
» une petite teste en bronze de la Royne mère. Si vous
» l'avez agreable, on vous envoyera une en plastre de
» mesme. Elle est faicte par maistre Barthelemy Prieur,
» qui estoit bon sculpteur (1). Vous devez croire que ie
» tiendray touiours à extrême faveur vous pouvoir ser-
» vir et que chercheray tous les moiens qui me seront
» possibles pour ce faire à toute occasion, sachant qu'il
» est deu à vostre merite, ne pouvant avoir un plus
» grand contentement que d'estre employé pour vostre
» service. Conservez moi touiours vos bonnes grâces et
» me recevez à vous baiser les mains en qualité, Mon-
» sieur, de vostre très humble et très affectionné servi-
» teur. — *Signé* MAUGIS, abbé de Saint-Ambroise. »

En 1623, Rubens était assez avancé dans son travail pour désirer juger de l'effet de ses premiers tableaux. Il fit part de son désir au trésorier de la Reine.

Le 30 mars, Maugis écrivait à Peiresc : « J'ai de-
» mandé ce matin à la Royne ce qui plaisoit à Sa Ma-

(1) Un buste portant le n° C. 55 de la *Notice des objets de bronze, cuivre, fer*, etc. (Paris, 1874, Musée du Louvre), pourrait bien être celui qu'indique ici Maugis.

» jesté me commander pour escrire à M. Rubens, qui
» n'attendoit que ses commandemens pour venir en
» cette ville faire amener les tableaux qu'il avoit faits
» pour la galerie de son palais. La Royne m'a dit qu'elle
» partoit mardy prochain pour aller à Fontainebleau,
» qu'elle ne sçavoit quel séjour elle y pourrait faire. »
Ce séjour dura un mois, car, le 9 mai, Maugis écrivait
directement à Rubens : « J'ai receu response de Mon-
» seigneur le cardinal de Richelieu qui me mande que
» la Royne a agréable et trouve bon que vous veniez en
» cette ville pour y tendre vos tableaux sur les châssis
» et les faire mettre dans une chambre où personne
» n'entre, de laquelle j'auray la clef, ne desirant que
» l'on les mette en la gallerie que lorsque vous aurez
» achevé de faire tous les accès. Je vous attendray en
» bonne dévotion, avec la volonté de vous servir de
» cœur et d'affection en qualité, Monsieur, de votre
» très humble et très affectionné serviteur. — MAUGIS,
» abbé de Saint-Ambroise. »

Rubens mit-il son projet à exécution? La correspon-
dance de Peiresc n'en dit rien. Mais cela est fort pro-
bable. Un artiste chargé d'une pareille responsabilité
tient avant tout à réussir, et, avant de terminer son
œuvre, a besoin de se rendre compte de l'effet qu'elle
produira.

Quoi qu'il en soit, le 12 décembre 1624, les tableaux
n'étaient pas encore placés, puisque ce jour-là Rubens
écrivait à Fabri de Valavès, frère de Peiresc : « Quant
» à moi, j'espère être tout prêt en dedans six semaines

» moyennant la grâce divine pour venir à tout mon
» voyage à Paris (1). »

Enfin, le 10 janvier 1625, Maugis mande à Rubens
« qu'il faut qu'il se trouve à Paris entre le 2 et le 4 fé-
» vrier ». Les tableaux étaient terminés. Ils devaient
être placés avant le mois de mai de cette année, époque
fixée pour le mariage d'Henriette de France avec
Charles I" d'Angleterre. La cour de France se prépa-
rait à célébrer cette union par des fêtes somptueuses, et
la Reine mère désirait montrer son palais dans tout son
éclat. Les tableaux une fois fixés, l'artiste ne paraît pas
avoir perdu de temps à réclamer le prix de son travail.
Dans une lettre à M. de Valavès, datée du 13 mai, il se
plaint assez aigrement du retard qu'éprouve le solde de
ses honoraires. Je ne blâme pas Rubens; je le trouve un
peu pressé.

Tout le monde peut voir au Louvre, où ils ont été
transportés en 1802, lors de l'installation du Sénat, les
tableaux de la galerie de Médicis, et juger si l'abbé de
Saint-Ambroise a été bien inspiré. Je ne prétends pas
dire qu'il ait exercé une action directe sur le génie de
Rubens, mais je suis en droit d'affirmer que les encou-
ragements qu'il lui prodigua, la bienveillance et la
continuité de ses rapports contribuèrent à le soutenir
et à le pousser en avant. Si la France possède l'œuvre
la plus complète, celle qui donne l'idée la plus élevée

(1) *Lettres inédites de P. P. Rubens*, publiées par Émile Gachet.
Bruxelles, 1840, p. 12.

du talent jeune et souriant de Rubens, n'oublions pas que c'est au modeste trésorier de Marie de Médicis qu'elle le doit.

Satisfaite de la façon dont Rubens s'était tiré de son premier travail, la Reine songea à lui en demander un second et chargea encore Maugis d'en surveiller l'exécution. Elle faisait construire une galerie parallèle à celle dont il vient d'être question. La décoration en fut de nouveau confiée à Rubens (1). On lui donna pour sujet l'*Histoire de Henri IV,* de façon à faire pendant à l'*Histoire de Marie de Médicis,* de la première galerie. Les lettres publiées par M. Émile Gachet, notamment celles des 20 et 26 février, 29 octobre 1626, 12 août 1627, constatent et l'intérêt de l'abbé de Saint-Ambroise à suivre ce nouveau travail, et l'ardeur avec laquelle il défendit le choix de la Reine contre de bien puissantes influences. En tête de ces influences il faut compter celle de Richelieu, déjà souverain maître de la France. Voici ce qu'écrivait Richelieu, de Suse, à la Reine, le 29 avril 1629 : « Madame, j'ay creu que Votre Majesté n'auroit
» pas désagréable que je luy dise que j'estime qu'il seroit
» à propos qu'elle fît peindre la galerie de son palais par
» Josepin, qui ne désire que d'avoir l'honneur de la
» servir et d'entreprendre et parachever cet ouvrage
» pour le prix que Rubens a eu de l'autre galerie qu'il a

(1) Cette galerie existe encore en partie. C'est celle consacrée aux tableaux des artistes contemporains. La voûte contient douze caissons décorés de peintures de Jordaens représentant les signes du zodiaque.

» peinte (1). » Maugis affermit la Reine dans sa première détermination, et Richelieu eut le bon esprit de faire céder son opinion devant celle d'un homme plus compétent que lui sur les questions de goût, et le mérite de ne pas en garder rancune à son contradicteur. Rubens continua son travail. Remercions-en de nouveau Maugis. Entre Rubens et le Josepin, l'opinion publique a prononcé.

Ce ne fut pas toutefois sans rencontrer certaines difficultés inhérentes aux rapports qui existent entre artistes et ordonnateurs, et résultant des points de vue spéciaux où chaque partie est forcée de se placer par la nature même de ses devoirs. Chacun tient à sauvegarder l'intégrité de son œuvre, et aucun n'a tort. De nos jours, les plaintes des artistes contre les architectes, et réciproquement, n'ont pas d'autre cause. Quiconque a eu à supporter la responsabilité de grands travaux décoratifs comprendra les regrets de Rubens dans la lettre suivante, d'octobre 1630, et approuvera Maugis de ne pas en avoir tenu compte.

« Quant à mons. de Sainct Ambroyse, je vous assure
» que je suis son humble serviteur, et que j'estime
» autant son amitié et faveur que, me manquant ses
» bonnes grâces, je feroys mon comte (sic) d'avoir
» perdu ma fortune en France, sans plus penser à
» l'ouvrage de la Royne, mère du Roy, ou chose quel-

(1) Cabinet des manuscrits à la Bibliothèque nationale. Fonds Béthune.

» conque de ce costé là; *aussy je confesse luy estre débi-*
» *teur de tous les bons succès passés.* Et pour le présent,
» je ne scai pas s'il y at aucune différent entre nous,
» sinon quelque malentendu touchant les mesures et
» symétries de ceste galerie de Henry le Grand. Je vous
» supplie d'entendre s'il y a quelque rayson en mon
» endroict, me remettant entièrement à vostre juge-
» ment. On m'at envoyer les mesures de tous les
» tableaux dès le commencement, les accompagnant
» monsieur l'abbé de ses lettres fort exactement, selon
» sa coustume, et, m'ayant gouverné selon ses ordres,
» et fort avancé quelques pièces des plus grandes et
» importantes, comme le *Triumphe du Roy*, au fond
» de la galerie. Depuis, le même mons. l'abbé de Sainct
» Ambroyse me retranche deux pieds de la haulteur des
» tableaux, et aussi il hausse tant les frontispices sur les
» huys et portes, qui percent en quelques endroicts les
» tableaux, que sans remède je suis contrainct d'estro-
» pier, gaster et changer quasi tout ce que j'ay faict. Je
» confesse que je l'ay senti fort, et plainct à mons. l'abbé
» mesme (nul autre), le priant, pour ne couper la teste
» au Roy assis sur son chariot triumphal, me faire la
» grâce d'un demi-pied.

» Ce non obstant, je suis tout prest pour faire
» tout ce que me sera possible pour complaire et servir
» mons. l'abbé, et vous prye me favoriser de vostre
» moyen (1). »

(1) *Lettres inédites de Rubens*, par Émile Gachet, p. 257.

Au moment même où Rubens écrivait cette lettre, la journée des Dupes et l'emprisonnement de la Reine mère à Compiègne (1630-1631) suspendaient ses travaux. Ils ne furent jamais repris. Il ne reste aujourd'hui de ce second projet que l'ébauche du *Roy assis sur son chariot triumphal* et celle de la *Bataille d'Ivry*, maintenant au palais Pitti, à Florence; une esquisse représentant le *Mariage du Roy*, en Angleterre; enfin, une figure de la *France, sous les traits de Marie de Médicis*, qui, après avoir figuré dans les collections Galitzin et Henri, a été donnée au Louvre par M. Lacaze (n° 100 du Catalogue Reiset).

Maugis devait encore donner à la France les œuvres d'un autre artiste étranger et en faire presque un compatriote. Voici comment:

En 1621, Philippe de Champagne, âgé de dix-neuf ans, était forcé par la misère de quitter Bruxelles, sa patrie. Il vint chercher fortune à Paris. Logé au collége de Laon, place Maubert, le hasard lui avait donné pour compagnon de galetas Poussin, un peu moins jeune, mais aussi pauvre que lui. Tous deux furent embrigadés comme compagnons peintres par du Chesne, premier peintre de la Reine, pour travailler aux décorations accessoires des appartements du Luxembourg. Fatigué de cette tâche ingrate, se sentant appelé à de plus hautes destinées, Poussin l'abandonna promptement et tenta une troisième fois le voyage de Rome. Champagne persévéra, et mal lui en prit d'abord. Aigri, raconte la chronique, par les mauvais procédés de du Chesne, qui

jalousait son habileté, après quatre ans de ténacité, il imita son ami Poussin, planta là du Chesne et le Luxembourg, et retourna au pays natal. La fortune l'y attendait. Maugis avait remarqué ses travaux. Il était à peine débarqué qu'une lettre le rappelait à Paris. « A peine » arrivé, dit Félibien, que l'abbé de Saint-Ambroise lui » fit savoir la mort de du Chesne (1627), et le pressa si » fort de retourner en France qu'il fut de retour à Paris » le 10 janvier 1628. » Il avait vingt-cinq ans. Son avenir était fixé, et la France comptait un grand artiste de plus.

En 1630, Philippe de Champagne fit le portrait de son protecteur. C'est grâce à lui que les traits de Maugis nous ont été conservés. Qu'est devenu le tableau original ? Je ne sais, mais tous les iconographes connaissent la gravure qu'en a faite Lucas Vostermann. L'abbé est représenté dans un cadre ovale, à mi-corps, de face, la tête nue, les cheveux demi-longs. Il porte, suivant la mode du temps, la moustache et la barbiche. Un grand col plat, uni, retombe sur le pourpoint entr'ouvert qui laisse voir une croix pectorale. Maugis paraît âgé de trente-cinq à quarante ans, ce qui le ferait naître entre 1590 et 1600. Il a une figure longue, un peu maigre, à charpente osseuse saillante, coupée par un nez droit se relevant brusquement à l'extrémité, et éclairée par deux petits yeux noirs fins et tristes. Physionomie honnête, ferme, un peu mélancolique, qui fait songer à ces grands bourgeois des Provinces-Unies dont à cette époque Hals, Ravesteijn, Nason, immortalisaient les

traits. Ce devait être un rude travailleur, quelque chose comme un Colbert d'antichambre.

Dans la bordure du cadre on lit l'inscription suivante, bonne à rapporter à cause de la date : *R. Clavdivs Mavgis Regis consiliarivs et elemosynarivs ordinarivs. Abbas Sancti Ambrosii. Anno MDCXXX.* Par conséquent, dès 1630 Maugis joignait à son titre de trésorier de la Reine mère celui de conseiller et de trésorier du Roi, qu'il conserva toute sa vie.

A partir de 1631, l'exil définitif de Marie de Médicis interrompt les travaux du Luxembourg, rejette Maugis dans l'ombre, et fait passer à d'autres ce rôle de Mécène qu'il avait joué pendant dix ans. A en juger par sa physionomie, ce devait être un homme modeste, ne recherchant pas le bruit, satisfait de peu, faisant simplement son devoir, et ne demandant pas à ce bas monde un intérêt supérieur à son mérite; l'obscurité ne devait pas l'effrayer, au contraire. En 1632, le 31 décembre, nous trouvons sa signature sur un reçu de 300 livres pour un trimestre de ses gages comme trésorier de la Reine (1). En 1638, le 21 janvier, il est reçu conseiller à la cinquième chambre des enquêtes du Parlement de Paris (2). C'est tout; on le perd de vue pendant vingt ans, et on ne le retrouve que le jour de sa mort, le 12 juillet 1658. Il fut enterré le lendemain, aux Carmes de la place Maubert, dans la cha-

(1) Cabinet des manuscrits à la Bibliothèque nationale, liasse Maugis.
(2) Cabinet des manuscrits à la Bibliothèque nationale, liasse Maugis.

pelle de famille des Chauvelin, auxquels il appartenait par sa mère (1).

Cette indication d'inhumation prouve que Maugis n'habitait pas loin du couvent des Carmes. Faute de renseignements, il est permis de supposer qu'il demeurait à ce collége de Laon, situé à côté des Carmes, où trente ans auparavant il avait trouvé Philippe de Champagne. Enfin, au coin de cette même place Maubert était située la boutique d'épicerie de Jean Goussé, dont la fille, Geneviève, épousa, le 31 juillet 1644, le grand peintre Eustache Lesueur. L'imagination se plaît à voir Eustache, alors âgé de vingt-sept à vingt-huit ans, lorsqu'il faisait la cour à la jeune fille, dérobant quelques heures à ses rendez-vous pour aller chez son voisin déjà vieillissant, feuilleter ses cartons de gravures ou étudier ses esquisses de Rubens et de Philippe de Champagne. Son génie tendre et austère l'éloignait certainement du premier; je ne répondrais pas qu'il ne se soit pas assimilé quelque chose du second. Il y aurait tout un gracieux roman d'amour et d'art à échafauder sur ce rapprochement.

Tout ne mourait pas avec Maugis. Il laissait, comme collectionneur, de quoi lui survivre. Comment était composée sa collection? Les documents qui sont

(1) Voici la note que lui consacre le *Gallia christiana*, t. II : *Jacobus Maugis canonicus sacræ capellæ et S. Ursini Bituricensis, in Parisiensi senatu consiliarius et comes Brivatensis. Anno 1630. Ambroisii abbatiam jam obtinebat eamque tenebat adhuc anno 1657. Obiit anno sequenti die 12 julii.*

parvenus jusqu'à nous ne permettent de s'en rendre compte que bien vaguement, et sa restitution est impossible. Nous avons vu qu'il possédait des esquisses de Rubens pour la galerie de Médicis, aujourd'hui une des curiosités du Musée de Munich. C'est un premier fonds dont se contenteraient beaucoup d'amateurs. Ce n'était pas le seul. La première édition de l'*Histoire de France* de Mézeray (1642-1651) contient plusieurs portraits gravés des Rois de France portant pour suscription : *Tiré du cabinet de M. l'abbé de Saint-Ambroise*. Maugis avait donc réuni un certain nombre de ces portraits. J'ai peur seulement que comme art et comme authenticité, cette collection ne fût sujette à caution, et ne ressemblât à celle que les lecteurs qui fréquentaient la bibliothèque Sainte-Geneviève vers 1838 peuvent se rappeler avoir vue dans la grande salle de cette bibliothèque. En 1643, la critique se satisfaisait à bon compte, et les Gaignères n'étaient pas nés. Enfin l'abbé de Marolles nous fournit le titre le plus authentique que l'on puisse invoquer en faveur de Maugis comme collectionneur. « L'œuvre d'Albert Dürer qui » est dans mon recueil, dit-il dans la préface de son » catalogue de 1666, fut faite en partie par feu M. l'abbé » de Saint-Ambroise. Elle est incomparable; aussi fut-il » quarante ans à la faire. » En admettant qu'il ait rassemblé les pièces d'après Albert Dürer jusqu'à sa mort, il aurait donc commencé à s'en occuper dès 1620. Sa liaison avec Rubens et Ph. de Champagne dut lui faciliter la satisfaction de son goût. On sait, par le journal

d'Albert Dürer, combien il avait laissé de gravures en Belgique pendant son voyage de 1520. Ce devait être un bon moment, et Maugis n'a pas dû payer bien cher les premiers états du *Chevalier de la Mort*, de la *Mélancolie* ou de l'*Enlèvement d'Amymone*. Je raconte dans la biographie de Marolles comment sa collection de gravures forma le premier fonds du Cabinet actuel des estampes. Les pièces d'Albert Dürer doivent donc y figurer encore. Je les ai examinées attentivement, et sur aucune je n'ai trouvé une marque, un signe, une indication quelconque permettant de constater son passage dans le cabinet de l'abbé de Saint-Ambroise. Enfin, dans le *Livre des Peintres et des Graveurs*, le même abbé de Marolles consacre le quatrain suivant à son ami l'abbé de Saint-Ambroise :

« Ce qu'avoit possédé l'abbé de Saint-Ambroise
» En ce genre, Maugis, nostre sincère ami,
» Par Kerver curieux ne vint point à demi
» Chez de l'Orme si cher à d'Émeri d'Ambroise. »

Si l'on peut comprendre quelque chose à ce style plat et prétentieux, cela voudrait dire, ce me semble, que la collection de Maugis passa d'abord à Kerver, puis à de l'Orme, d'où elle arriva à l'abbé de Marolles. Un dessinateur de beaucoup de goût, M. Rossigneux, possède un recueil d'emblèmes attribué à Albert Dürer, qui porte l'*ex libris* de Maugis écrit à la main.

Voilà tout ce que j'ai pu recueillir sur l'homme qui

a doté la France de la galerie de Médicis. C'est, je le répète, un personnage de reflet. Ce qui intéresse le plus chez Maugis, c'est Rubens. Les personnages semblables ne sont pas rares, et l'histoire tomberait dans la monotonie si elle ne s'occupait que des types. Les Maugis mettent les demi-teintes et font la transition entre les acteurs de premier plan, les Richelieu ou les Rubens, et les foules formant lointain et repoussoir. Maugis, en outre, a joui d'une notoriété qui a disparu avec lui. Je me suis efforcé d'en retrouver la justification. Si je n'ai pas réussi à gagner sa cause, c'est la faute de mon éloquence. Il ne lui aura manqué qu'un bon avocat.

Janvier 1875.

LE CARDINAL MAZARIN

1602-1661

ous les hommes d'État, tous ceux qui ont pris une part quelconque à la direction des affaires publiques, ont compris l'importance qu'il y avait à protéger les œuvres de l'art et les travaux de l'imagination. Soumettre à son ascendant la faculté la plus indépendante de l'esprit, la faire servir d'ornement à son passage sur cette terre, donner à l'utile le relief du beau, est un moyen trop légitime de succès pour qu'aucun l'ait négligé. C'est le côté politique de la question. Mais si du général on descend au particulier, si l'on étudie le goût des arts en lui-même et comme la satisfaction d'un instinct personnel, le cas devient plus rare. La plupart des hommes d'État ont aimé à s'entourer d'œuvres d'art, à embellir leurs demeures de tableaux, de statues,

de marbres, de matières riches ou rares : bien peu, je le crains, les ont aimées pour elles-mêmes; bien peu, en un mot, s'ils n'eussent été ministres, eussent été des amateurs véritables, des collectionneurs de goût. Mazarin fait exception à cette règle. Pauvre et inconnu, n'ayant à sa disposition aucun des avantages que lui procura depuis sa prodigieuse fortune, il aurait encore trouvé moyen d'être un amateur distingué, d'un goût fin et délicat, doué de flair et de persévérance, et eût laissé après lui un cabinet moins nombreux sans doute, mais aussi bien choisi que celui dont Colbert rédigea l'inventaire, et dont la richesse étonna Louis XIV. Cette observation ressort moins encore des louanges de ses partisans et des écrits de ses apologistes que des reproches et des récriminations de ses ennemis. Telle mazarinade, tel acte du Parlement prouve surabondamment ce que j'avance. L'*Inventaire des merveilles du monde rencontrées dans le Palais Mazarin* (1649), ou le honteux arrêt de 1652, en apprennent plus à cet égard que les pages les plus éloquentes du fidèle Naudé.

Ce goût, la nature en avait déposé le germe en lui; mais il en devait le développement à l'Italie, où il était né, au séjour de Rome, où s'étaient écoulées ses premières années. L'Italie foisonnait de merveilles au commencement du dix-septième siècle. Il avait pu en étudier de près un grand nombre chez les cardinaux Bentivoglio, Sacchetti et Barberini, ses premiers patrons; sa vive et pénétrante imagination en avait reçu

une ineffaçable impression. La trace s'en retrouve à chaque pas de sa carrière de collectionneur. Son penchant le porte vers tout ce qui a un cachet italien. Le faste et l'apparat l'attirent. Le goût français, cette exquise et harmonieuse élégance appliquée aux petites choses, ne l'a jamais séduit. Ministre français, il l'a été autant que pas un, et plus, certainement, qu'aucun de ses contemporains : n'oublions jamais qu'il a eu l'honneur de conclure le traité de Westphalie, qui règle encore les rapports internationaux de l'Europe; mais il a vécu et il est mort amateur italien.

En 1628, on le trouve secrétaire du cardinal Sacchetti, ambassadeur du Saint-Siége à Turin et à Milan. En 1630, il fait sa première pointe en France, et est présenté à Richelieu le 29 janvier. L'entrevue, dont M. Cousin a raconté tous les détails, eut lieu à Lyon (1). C'est aux années écoulées entre 1630 et 1632, date de sa nomination de vice-légat à Avignon, que doivent se rapporter ces « voyages en poste de Rome à Paris, » de Paris à Turin, et de Rome même à Madrid, dont » parle Brienne dans ses *Mémoires* (2). Alors il venait » descendre tout crotté chez M. de Chavigny, mon » beau-père, où il avait un appartement. J'ai su de

(1) *La Jeunesse de Mazarin*, p. 204 et suiv.
(2) *Mémoires de Henri de Loménie de Brienne*, publiés par F. Barrière, 2 vol., 1828, t. I, p. 279 et suiv. Mazarin avait habité une première fois Madrid, vers 1623, à la suite de l'ambassadeur du Saint-Siége, Girolamo Colonna. Il y tomba éperdument amoureux de la fille d'un notaire royal, qu'il fit de vains efforts pour épouser.

» madame de Chavigny qu'il ne revenait jamais d'Italie
» sans lui apporter force pommades, huiles de senteur,
» gants de Rome, quelquefois même des *tableaux de*
» *valeur.* » Il faut tout dire : le goût de l'amateur servait ici de passe-port à l'ambition du courtisan. Ce n'était qu'une manière de pousser sa fortune. Un curieux passage d'une mazarinade (1) donne à cet égard les détails suivants, évidemment vrais : « Connoissant
» l'humeur du cardinal de Richelieu, d'une superbe
» sans pareille, qui, comme un dieu, ne vouloit pas
» être abordé les mains vuides, il employoit tout ce
» qu'il avoit de pension en achats de présens qu'il
» lui faisoit..... et, pour cet effect, il faisoit trafic, par
» l'entremise d'un sien domestique, de livres qu'il fai-
» soit venir de Rome, *de tables d'ébène et de bois de la*
» *Chine, de tablettes, de cabinets d'Allemagne, de gué-*
» *ridons à teste de More, et autres curiositez*, qui se
» vendoient publiquement dans une salle de l'hostel
» d'Estrées, en la rue des Bons-Enfants, qu'il avoit
» louée pour ce sujet. »

Courtisan ou non, nous venons de voir la première révélation de l'amateur. Voici celle de l'amateur avisé et perspicace : « Dans une de ses courses en France,
» en traversant le Montferrat, il acheta un chapelet
» qu'un prêtre avait trouvé enfoui sous terre, et le lui
» vendit pour quelques écus, le croyant de verre; mais

(1) *Lettre d'un religieux envoyée à Monseigneur le prince de Condé*, publiée par M. Moreau dans les deux volumes de *Mazarinades*, t. I, p. 92.

» l'œil déjà exercé de Giulio avait bien reconnu de véri-
» tables pierres fines. Ce chapelet était de six dizaines,
» très-gros, et composé de trois sortes de pierres pré-
» cieuses. L'*Ave Maria* était d'émeraudes de la plus
» belle eau, le *Pater noster* de magnifiques saphirs,
» et la croix faite de trois morceaux de diamants de
» grande valeur; le tout estimé à environ dix mille
» écus. Mazarin rapporta ce bienheureux chapelet en
» France, et le vendit bien au-dessus du prix d'esti-
» mation (1). » Dix mille écus! soixante mille livres!
c'est-à-dire, de nos jours, au moins trois cent mille
francs, toute une fortune, due à la finesse du goût et
à la sûreté du coup d'œil! Avec une pareille mise de
fonds, le métier de brocanteur en grand tenterait bien
des aventuriers, et le seigneur Giulio Mazzarini l'était
encore en ce moment; mais ce n'était pas un aventu-
rier ordinaire : il visait plus loin, et devait atteindre
plus haut encore que sa visée. En attendant, c'est
peut-être la vente inespérée de ce chapelet qui a déter-
miné Mazarin à donner satisfaction à son penchant et à
commencer une collection.

Il paraît difficile qu'il ait pu réaliser ce projet avant
1640. Il avait trente-huit ans; sa vie, errante jusque-là,
venait enfin de s'asseoir, de se fixer, en rencontrant
un but digne de ses facultés et à la hauteur de son

(1) *Inventaire de tous les meubles du cardinal Mazarin*, publié par
S. A. Mgr le duc d'Aumale. Londres, *Whittingham et Wilkins*, 1861,
Introduction, p. III.

ambition. Naturalisé Français en 1639, reçu à la cour en 1640, il fut envoyé comme ambassadeur extraordinaire à Chambéry le 14 septembre.

A partir de ce moment, les occasions vont naître sous ses pas. Bientôt la sympathie de plus en plus marquée de Richelieu affermit sa faveur naissante, et ajoute l'éclat à la solidité. Le 16 décembre 1641, il est nommé cardinal. Le 23 mai 1642, il assiste, à Narbonne, à la dictée du testament de Richelieu. Six mois après, le 4 décembre, le soir même de la mort du grand ministre, il est appelé au conseil; enfin, le 14 mai 1643, Louis XIII est à peine mort, qu'Anne d'Autriche, régente, nomme Mazarin président du conseil, c'est-à-dire roi de France. Il avait quarante et un ans (1).

En 1640, Mazarin avait quitté l'hôtel Saint-Paul, qu'habitait la famille Chavigny (2), pour venir s'établir d'abord au Louvre, dans les chambres du second étage, au-dessus de l'appartement du Roi (3); puis, en 1643, au Palais-Cardinal, où il était plus à portée de la Reine, dont il dirigeait la politique..... et le cœur, ajoute la chronique. Une fois sûr du gîte du lendemain, Mazarin

(1) Il est établi aujourd'hui que Giulio Mazzarini, fils aîné de Pierre Mazzarini et d'Hortense Bufalini, naquit le 14 juillet 1602 à Piscina, dans les Abruzzes, près du lac Fucino.

(2) Cet hôtel, qu'il ne faut pas confondre avec le fameux hôtel Saint-Pol, alors démoli, était situé rue Culture Sainte-Catherine, avant l'hôtel d'Angoulême. Le plan de Gomboust le désigne sous le nom d'hôtel Chavigny.

(3) Cet appartement occupait la salle actuelle dite de Henri II, et une partie du salon des Sept-Cheminées.

dut songer à embellir sa demeure et à s'entourer d'œuvres d'art. Sa fortune politique marchait rapidement, sa fortune particulière marchait à proportion. En 1640, l'année même où il quittait l'hôtel Chavigny, il achetait l'hôtel du président Tubeuf, qui précédemment avait réuni à son habitation celle de son collègue Duret de Chivry. Ces deux immeubles, se joignant, étaient situés entre les rues Richelieu, Neuve des Petits-Champs et Vivienne : c'est maintenant la Bibliothèque nationale. Ses collections devaient déjà être nombreuses, puisque, dans un inventaire dressé en 1645 et déposé aujourd'hui dans les archives de Condé, on voit qu'un Italien, Bernardino Danico (1), chargé des fonctions de *garda-robba*, reçut en consignation les joyaux, l'argenterie et les cristaux de roche appartenant à Son Excellence, et dont le poids se montait à 4762 marcs 6 onces 2 gros. « Ses courtiers, dit Mgr le duc d'Aumale dans la notice
» déjà citée, ne se bornaient pas à fouiller Paris et la
» province; ils parcouraient toute l'Europe, et trou-
» vaient un concours actif, souvent même des sup-
» pléants, dans les envoyés de la couronne (c'est un
» joli métier que faisaient là nos agents diplomatiques!).
» On parla beaucoup du voyage que son orfévre Lescot
» fit en Portugal, des bijoux et des tapisseries qu'il en
» rapporta. » Mazarin avait peu de préjugés sur les

(1) Ce n'est pas le fameux Bernardin dont les chroniqueurs anciens et les romanciers modernes ont fait Bernouin. Bernouin se nommait Bernardino Roverino.

grandeurs de ce monde, au moins chez les autres. Le premier venu, marchand de bric-à-brac ou ambassadeur, lui était bon, pourvu qu'il fît arriver à son palais de Paris les objets de sa convoitise. Une curieuse lettre, adressée le 12 septembre 1647 au cardinal Grimaldi, lui recommande, tout en surveillant l'entrée de l'armée française dans l'État de Milan, de lui procurer les tableaux et les beaux livres qu'il pourra rencontrer. C'est évidemment pendant les calmes années écoulées entre 1640 et 1648 que Mazarin consacra le plus de temps à ses collections, qu'il rencontra les plus belles occasions. Les jouissances qu'il éprouva pendant ces huit années, les documents publics et privés n'en ont pas gardé trace; ses curieux *carnets* n'en disent rien, mais les amateurs les comprendront et les envieront.

Mais la Fronde gronde déjà, les médisances circulent, les animosités se font jour, les libelles pullulent, les mazarinades s'éparpillent à tous les vents, Blot et Marigny s'en donnent à cœur joie. Le 26 août 1648, Broussel, « ce vieux conseiller imbécile », est arrêté. Les princes excitent l'envie des Parlements, les Parlements attisent les passions de la foule, Paris est en feu; et, six mois plus tard, la cour, cédant devant l'orage, est obligée de s'enfuir à Saint-Germain. Mazarin servit de bouc émissaire à ce mouvement. Les colères qu'il soulevait n'ont jamais été égalées. Par arrêt du 13 janvier 1649, le Parlement ordonna la vente de ses meubles. Il est probable que le temps ne permit pas de mettre cet ordre sauvage à exécution. La paix signée

Le Cardinal Mazarin.

avec le président Molé, le 11 mars, ramena le Roi à Paris, entre Mazarin et Condé. Le premier acte de la Fronde était fini. L'accord entre la royauté d'un côté, les princes et le Parlement de l'autre, semblait complet : il ne devait pas être long. Le 6 janvier 1651, après dix-huit mois de répit, le ministre italien était encore obligé de s'enfuir : c'était le commencement du second acte. Il alla demander asile à l'électeur de Cologne. Fixé pour quelque temps à Bruhl, il ne quittait pas la France des yeux, et s'en rapprochait à petits pas. En quittant Paris, il n'avait pas oublié ses collections, et prescrivait à Ondedei « de voir ce qu'il pourra faire de mieux » avec Jabach et Bernardin pour mettre mes hardes en » sûreté contre quelque accident qu'il puisse arriver ».

Ces dix-huit mois ne furent stériles ni pour la politique, dont nous n'avons pas à nous occuper, ni pour le collectionneur, qui nous intéresse plus spécialement. L'Angleterre était alors bien autrement agitée que la France. Elle défendait son indépendance contre les envahissements du pouvoir absolu, et venait d'envoyer son Roi à l'échafaud. Le hasard des révolutions offrait à Mazarin la plus belle occasion qui ait jamais pu tenter un amateur. Charles Ier avait été un collectionneur aussi ardent et aussi éclairé que le cardinal. Aux objets donnés par l'Espagne, à ceux réunis par Rubens et par Van Dyck, il avait joint d'un seul bloc et payé 80,000 livres sterling (2,000,000 de francs) l'admirable galerie amassée depuis cent cinquante ans par les ducs de Mantoue. Après la mort du Roi, le parlement d'An-

gleterre, qui n'était pas riche, ordonna la vente aux enchères publiques de toutes ces merveilles. « Mazarin » en fut aussitôt informé (mai 1650) par M. de Croullé, » qui était resté chargé des affaires de la légation de » France à Londres depuis la mort du Roi et le départ » de l'ambassadeur Bellière. Mais le cardinal trouva les » estimations trop élevées, ou plutôt il espéra obtenir » quelque nouveau rabais en gagnant du temps. Un » seul exemple fera juger si la collection de Charles Ier » avait été prisée trop haut : les Cartons, qui sont, avec » les marbres du Parthénon, ce que l'Angleterre pos- » sède de plus beau en fait d'art, et qui, dans l'œuvre » de Raphaël, n'ont peut-être de supérieur que les » Stanze du Vatican; les Cartons d'Hampton-Court » étaient évalués trois cents livres! Il est bien possible » que cette lésinerie ait empêché Mazarin d'acheter la » collection presque entière. Toutefois il se décida à » donner ses commissions au célèbre amateur Jabach, » ancien banquier allemand fixé à Paris depuis plu- » sieurs années, qui se rendait à Londres pour avoir sa » part de cette magnifique dépouille. Jabach acheta beau- » coup pour lui, beaucoup aussi pour le cardinal (1). »

On trouvera dans la vie de Jabach une liste des principaux tableaux acquis pour le compte de Mazarin. Cette liste contient quelques erreurs que, grâce aux travaux de l'exact M. Reiset, je m'empresse de rectifier

(1) *Inventaire de tous les meubles du cardinal Mazarin*, etc., *loc. cit.*, p. 14.

ici. La gouache intitulée *le Vice ou le Supplice de Marsyas* (n° 18, Catalogue des dessins) fut bien acquise pour Mazarin; mais son pendant, *la Vertu* (n° 17, *ibid.*), resta la propriété de Jabach, qui la vendit plus tard au cardinal. Il en est de même pour la *Sainte Famille*, du Giorgione (n° 43, Catalogue des peintures), pour la *Nativité* et le *Triomphe de Titus*, de Jules Romain (n°ˢ 465, 462, 471, même Catalogue). Jabach les acquit pour lui, et les paya de ses propres deniers. La part qu'il fit à Mazarin est assez belle pour que l'on rende hommage à son goût personnel. *Cuique suum.* Parmi les plus beaux tableaux qu'il rapporta à son patron, et qui font maintenant l'ornement du Louvre, il faut citer la *Vénus del Pardo*, du Titien (n° 468), l'*Antiope*, de Corrége (n° 28), le portrait de *Baltasare Castiglione* (n° 383), le *Saint Georges* et le *Saint Michel* (n°ˢ 381-380), de Raphaël, le *Déluge*, d'Antoine Carrache (n° 156). Le catalogue de cette incomparable vente, publié par Vertue, inscrit encore au compte de Mazarin des vases en matières précieuses, des statues, des tapisseries dont il ne donne pas la description. Il est enfin plus que probable que Jabach lui-même ou d'autres agents de Mazarin rachetèrent de seconde main des objets acquis par d'obscurs brocanteurs. Ce n'est pas d'hier que les amateurs hésitent, se ravisent, et payent le décuple quelques instants d'hésitation.

« L'accident » prévu par Mazarin ne tarda pas à arriver. Pendant qu'il augmentait ses collections d'un côté, le Parlement, de l'autre, tentait d'y ouvrir de

larges brèches. La nouvelle de la marche du cardinal de Dinant à Bouillon, de Bouillon à Sedan, accompagné d'une petite armée aux ordres des maréchaux de la Ferté et d'Hocquincourt, souleva toutes les tempêtes. Aveuglé par la haine, ivre de colère, le Parlement rendit un arrêt « aux termes duquel la bibliothèque et » les meubles du cardinal Mazarin devoient être immé- » diatement vendus, et, sur la somme qui en provien- » droit, cent cinquante mille livres données à celuy ou » ceux qui représenteroient ledict cardinal à justice, » mort ou vif, ou à leurs héritiers ». Cette vente devait avoir lieu en présence des conseillers Jean Donjat, Paul Portail, Denis Baron, Alexandre Petau et Pierre Pithou.

Ici la lutte change d'adversaires. Ce n'est plus au ministre détesté, c'est au Roi lui-même que les parlements vont avoir affaire. Le 18 janvier 1652, une ordonnance royale datée de Poitiers casse l'arrêt du 29 décembre, et défend de procéder à la vente des livres (c'est par eux qu'on avait commencé) et à toutes personnes de s'en rendre adjudicataires. Le 1er février, l'ordonnance est confirmée par une lettre de cachet qui enjoint à Fouquet d'intervenir énergiquement. Le Parlement ne tient nul compte de ces injonctions; la vente continue de plus belle. Le temps se passe, l'orgueil du Parlement s'enfle de ses faciles succès; l'autorité royale est mise en question; l'émeute trône à Paris et s'établit à l'Hôtel de ville, le vieux quartier général de tous les soulèvements populaires. Le duc d'Orléans est nommé lieutenant général du royaume. Comme le Parlement,

le duc d'Orléans avait besoin d'argent. « Un arrêt du
» 24 juillet 1652, dit M. Francklin (1), ordonna que
» tous les meubles existant encore dans le palais Maza-
» rin seroient aussitôt vendus, et les deniers qui en pro-
» viendroient, iusques à la somme de cent cinquante
» mille livres, mis entre les mains de banquiers, pour
» les faire délivrer en tous lieux à celuy ou ceux qui
» exécuteroient ledict arrest du vingt neufiesme dé-
» cembre dernier.

» Le Conseil du Roi protesta cette fois encore. Le 28,
» il rendit un arrêt qui cassoit, révoquoit et annuloit la
» décision du Parlement, et avertissoit les commissaires
» désignés pour procéder à la vente qu'ils respondroient
» en leur personne, biens et postérité, de tout ce qui
» pourroit estre fait et entrepris au préjudice de l'inten-
» tion de Sa Majesté.

» Les commissaires, résolus à braver jusqu'au bout
» l'autorité royale, répondirent en faisant afficher et
» publier dans Paris l'ordonnance suivante :

» De par le Roy

» et nos seigneurs les Commissaires deputez par
» arrest de la Cour du Parlement, pour la vente des
» meubles du cardinal Mazarin,

» On faict à sçavoir : Qu'à la requeste du Procureur
» general du Roy, il sera Vendredy prochain, deuxième

(1) *Histoire de la Bibliothèque Mazarine*, par Alfred Francklin. Paris, 1860, p. 79 et suiv.

» iour d'aoust, deux heures de relevée, au logis dudit
» cardinal Mazarin, procédé pardevant lesdits sieurs
» Commissaires à la vente des Statues, Bustes, Figures,
» Tables, Peintures, et autres meubles trouvés audict
» logis, au plus offrant et dernier enchérisseur, en la
» manière accoustumée. Et sera la présente Ordonnance
» publiée à son de trompe et cry public, et scellée, affi-
» chée aux carrefours de cette ville, et à la barre de
» ladicte cour.

» Donné par nous Conseillers et Commissaires sus-
» dits, le 31ᵉ iour de juillet 1652.

» Ainsi signé : PORTAIL, BRISART, PETAU, PITHOU. »

Quelle vente que celle-là! Quel expert en dressa le catalogue? Quel huissier-priseur la dirigea? Quels amateurs y assistèrent? Les chroniques du temps, — et Dieu sait s'il y en avait, — n'en disent rien. La Fronde à son déclin avait à s'occuper de bien d'autres affaires. Comme il arrive toujours en France, elle se mourait de son triomphe passager. La corde trop tendue se rompait.

Le 10 août, le Parlement supplia le Roi, « pour rendre la paix à ses sujets », d'éloigner Mazarin. Sûr de son triomphe, n'en faisant plus qu'une question de temps, laissant aux prises des ennemis acharnés et des convoitises irréconciliables, il obtint du Roi la permission de se retirer. L'autorisation est datée du 12 août. Le même jour parut une ordonnance qui enjoignait de nouveau de surseoir à la vente des meubles du car-

dinal. Cette fois-ci, l'ordonnance devait être respectée. La Fronde n'avait plus la force de résister; et Loret, brochant son numéro de la *Muse historique* du 25 août, nous apprend que :

« Monsieur Pitou, Monsieur Portail,
» Qui tous deux vendoient en détail
» Les meubles de Son Éminence,
» Par une royale défence
» Ont cessé leur commission
» Touchant cette vendition
» Qui déplaît fort à notre Sire.
» Et me suis mesme laissé dire
» Qu'afin de les mortifier,
» On leur a fait signifier
» Que des biens dudit inventaire
» Le Roi se dit propriétaire,
» Par un don dudict Mazarin
» Qu'il luy fict au retour du Rhin,
» Et que jusques aux moindres pièces,
» Fussent les gands de ses trois nièces,
» Pour Sa Majesté contenter,
» Il falloit tout representer,
» Savoir : pourcelaines, peinctures,
» Bijoux, cabinets et sculptures,
» Et mesme à peine, en cas de non,
» D'en répondre en leur propre nom. »

Le 21 octobre 1652, Louis XIV était rentré triomphant à Paris. Le 3 février 1653, deux ans après son second exil, son ministre y revenait à son tour, attendu, désiré, acclamé par tous les partis, maître du Roi, maître de la France, plus omnipotent que Richelieu au

faîte de sa puissance ne le fut jamais, bassement adulé par ceux-là mêmes qui huit mois auparavant demandaient publiquement sa tête, sans rancune contre eux, et n'en exigeant que de servir sa politique et de l'aider à recouvrer les objets dispersés par la vente de 1652.

L'empressement à satisfaire ses désirs surpassa celui que l'on avait mis à se partager ses dépouilles. L'année 1653 suffit à cette réintégration activée par l'homme le plus tenace, le plus âpre au travail qui fut jamais, par Colbert, alors intendant de Mazarin. Le 6 mai 1653, le cardinal lui écrivait : « Je suis bien aise de voir que » vous avez recouvré encore cinq pièces de tapisseries. » Je m'asseure que vous n'oublierez rien pour retirer le » plus qu'il se pourra de mes meubles dispersez, et par» ticulièrement pour les tables et pour les cabinets qui » sont nécessaires pour l'ornement de ma maison (1). » Cette « maison » reprenait rapidement son ancienne splendeur. Les statues revenaient dans les niches, les tapisseries sur les murailles, les tableaux dans leurs cadres, les cabinets sur leurs tablettes, les bustes sur leurs « scabellons », les livres sur leurs rayons. C'était à qui se ferait bien venir en restituant un objet disparu ou en proposant un objet nouveau. Certain d'avoir épuisé les épreuves de la mauvaise fortune, Mazarin, ou plutôt Colbert, quand chaque chose fut remise en place, en dressa un inventaire qu'avec cet esprit d'ordre

(1) *Le Palais Mazarin*, par le comte DE LABORDE. Paris, 1846, p. 259.

et d'économie qui le caractérise, « il regardoit comme » une des plus importantes pièces de sa maison ».

Commencé en septembre 1653, cet inventaire fut terminé avec l'année. Colbert en fit faire trois copies. Il le dit dans une lettre du 15 novembre : « J'en feray » faire trois copies au net, l'une pour Votre Éminence, » l'autre pour moy, l'autre qui demeurera au garde-» meuble. J'ay dessein de les faire faire par le sieur » Sauvage. » C'est une de ces copies, maintenant dans les archives de la maison de Condé, que le propriétaire de ces archives, Mgr le duc d'Aumale, a publiée à Londres en 1861. L'intérêt de ce document, quand on veut étudier Mazarin comme collectionneur, est inestimable; et l'on ne saurait trop remercier l'illustre éditeur d'avoir tenté cette entreprise, et surtout de l'avoir menée à bonne fin. Il est inutile d'entrer dans le détail de chacun des chapitres de cet inventaire. Je me bornerai, pour donner une idée de son importance, à en transcrire les titres. Ils prouvent que la réintégration des objets disparus avait été singulièrement rapide :

« Pièces de cristal de roche, d'ambre, de corail et » autres enchâssées dans de l'argent vermeil doré. — » Argent vermeil doré; chapelle. — Autre argent ver-» meil doré. — Argent blanc. — Vaisselle d'argent ser-» vant d'ordinaire. — Tapisseries. — Diverses pièces » de tapisserie. — Tapis. — Étoffes. — Litz et ameu-» blements. — Linge et ornements de chappelle. — » Habits de Son Éminence. — Fourrures. — Linge de » Son Éminence. — Miroirs. — Cabinets d'ébène et

» aultres. — Tables de marbre, jaspes et aultres pierres.
» — Vazes. — Chenets et tables. — Divers meubles. —
» Tableaux. — Coppies. — Tableaux en tapisserie. —
» Statues. — Bustes. — Scabellons. — Scabellons et
» pieds d'estaux en bois.

» Nous n'avons pas là, continue Mgr le duc d'Au-
» male, le dernier mot de Mazarin, considéré comme
» amateur des beaux-arts. Pendant sept ans qu'il vécut
» encore, il continua d'acheter, et reçut de magnifiques
» présents. Toutefois on peut dire qu'en 1653 sa collec-
» tion était, sinon arrivée à son dernier degré de per-
» fection, au moins déjà formée et fort belle. »

Il est facile de comprendre qu'en 1656, après trois ans d'une tranquillité parfaite et d'une omnipotence incontestée, le palais Mazarin fût devenu un incomparable amas de richesses et reçût la visite de tous les grands personnages, de tous les illustres curieux qui traversaient Paris. Dans ce nombre figure la Reine de Suède, la fameuse Christine, fille de Gustave-Adolphe. Lors de son premier passage en France, elle voulut voir les objets réunis par le cardinal. La correspondance de Colbert nous donne à cet égard un singulier renseignement. Le 11 septembre 1656, il écrit à son maître : « La Reyne de Suède vit hier le palais de
» Votre Éminence, où elle arriva à trois heures et en
» sortit entre cinq et six; elle commença par l'apparte-
» ment bas, dont elle considéra fort les statues et les
» trouva fort belles; elle vit l'escurie, qu'elle dit estre
» estroite. En suitte elle monta en haut, s'arresta dans

» chacune chambre assez longtemps, en considéra tous
» les tableaux et parla presque sur tous et particulière-
» ment sur la *Sainte Catherine* du Corrége; elle considéra
» fort la chambre du grand alcôve, qu'elle trouva fort
» belle; elle vit ensuite la bibliothèque et voulut monter
» au garde-meuble, où elle admira la *Vénus* du Corrége
» et celle du Titien. Elle parla pendant tout ce temps
» beaucoup plus italien que françois. » En marge de
cette lettre, Mazarin a écrit : « Je ne vois pas par ce
» récit que la Reyne aye vue mon appartement du
» Louvre; mais, en cas qu'elle demande à le voir, je
» vous prie de prendre garde que *la folle* n'entre pas
» dans mes cabinets, *car on pourroit prendre de mes*
» *petits tableaux.* » Un ministre craignant qu'une Reine
ne lui dérobe des tableaux est un fait curieux à noter.
Je ne sais si nos mœurs publiques valent mieux aujour-
d'hui qu'en 1656; mais je suis certain, quel que fût le
souverain qui rendît visite à un ministre, qu'il ne vien-
drait à l'esprit de personne de redouter que lui ou sa
suite ne s'appropriât une épingle.

Pour nous, ce qui ressort de cette lettre, c'est qu'en
1656 Mazarin occupait toujours son appartement du
Louvre; semblable à nos ministres, qui, eux aussi, ont
leurs demeures particulières, il habitait au ministère.
Seulement le ministère était alors le palais du Roi. Il ne
le quitta définitivement qu'en 1660, lorsque le mariage
de Louis XIV avec Marie-Thérèse eut nécessité plus de
place pour l'habitation du souverain. Jusque-là son
palais de la rue Richelieu n'avait servi qu'à loger ses

neveux et ses nièces, ou temporairement les étrangers de distinction qui traversaient Paris, comme le cardinal Barberini. Cependant le propriétaire y conviait quelquefois, dans des fêtes splendides, tout ce que Paris contenait d'hommes illustres et de femmes élégantes.

Tantôt (1) c'est une loterie dont la Grande Mademoiselle, si sensible aux attentions et si amoureuse du faste, nous a laissé la description suivante : « M. le cardinal
» agit d'une manière fort galante et fort extraordinaire.
» Il pria à souper Leurs Majestés, Monsieur, la Reine
» d'Angleterre, la Princesse sa fille et moi. Nous trou-
» vâmes son appartement fort ajusté..... Après souper,
» il mena les deux Reines, la princesse d'Angleterre et
» moi dans une gallerie qui étoit toute pleine de ce que
» l'on peut imaginer de pierreries et de bijoux, de
» meubles, d'étoffes, de tout ce qu'il y a de joli qui
» vient de la Chine; de chandeliers de cristal, de
» miroirs, tables et cabinets de toutes les manières; de
» vaisselle d'argent, de senteurs, gants, rubans, éven-
» tails. Cette gallerie étoit aussi remplie que les bou-
» tiques de la foire, hors qu'il n'y avoit rien de rebut;
» tout étoit choisi avec soin. Il ne nous dit point ce
» qu'il vouloit faire de tout cela; tout le monde voyoit
» bien qu'il avoit quelque dessein, et on disoit que
» c'étoit pour faire une loterie qui ne coûteroit rien. Je
» ne le pouvois croire. Il y avoit pour plus de quatre ou
» cinq cent mille livres de hardes, de nippes. Deux jours

(1) 16 avril 1658.

» après, on sut ce mystère. On étoit chez lui : il fit
» entrer la Reine dans son cabinet, où je l'accompagnai,
» et on tira la loterie. Il n'y avoit point de billets blancs,
» il donna tout cela aux dames et messieurs de la cour.
» Le gros lot étoit un diamant de quatre mille écus, que
» le sort donna à La Salle, sous-lieutenant des gens
» d'armes du Roy. Je tirai un diamant de quatre mille
» livres : ainsi chacun eut son fait. »

Le plus célèbre chroniqueur du temps, Loret, qui avait assisté à la fête, en rend également compte dans sa *Muse historique* :

« Je parle de la loterie
» Dont l'argent, l'or, la pierrerie,
» Les riches vazes cizelez,
» Les beaux cabinets esmaillez,
» Les tableaux de rares peintures,
» Les beaux lits, les belles tentures,
» Et bref cent joyaux esclatants,
» Jusqu'à cent mille escus comptans,
» Sans y hazarder chose aucune,
» Furent, au gré de la fortune,
» Tres obligeamment departis
» A trois cens personnes, gratis,
» Qui par mérite ou par naissance,
» Par politique ou bienveillance,
» Dans ce procédé généreux
» N'ont eu que des billets heureux. »

Un peu plus tard, en 1660, ce furent de nouvelles fêtes plus éclatantes encore, sinon plus dispendieuses, pour célébrer la signature du traité des Pyrénées ou le

mariage de Louis XIV; la dernière, donnée au palais Mazarin du vivant du cardinal, eut lieu le 5 mars 1661, quatre jours avant sa mort. On célébrait le mariage de sa nièce, Hortense Mancini, avec Armand de la Porte, duc de la Meilleraye, et depuis de Mazarin. Loret et Renaudot enregistrent minutieusement dans leurs gazettes les détails de ces fêtes. Je ne veux pas abuser des citations, et j'y renvoie le lecteur (1).

Au faîte de la puissance, accablé de richesses et d'honneurs, plus puissant que Richelieu, mais épuisé de fatigue et mesurant d'un œil désabusé le néant des grandeurs humaines, Mazarin allait mourir. Mais, avant de disparaître, il devait jouer une scène qui, au point de vue moral, est une des plus étranges dont l'histoire de la pauvre humanité fasse mention. Je laisse parler un témoin oculaire. En pareille circonstance, le fait tout simple est la suprême éloquence : « Je me promenais à
» quelques jours de là dans les appartements neufs de
» son palais. J'étais dans la petite galerie, où l'on voyait
» une tapisserie tout en laine qui représentait Scipion,
» exécutée sur les dessins de Jules Romain; elle avait
» appartenu au maréchal de Saint-André : le cardinal
» n'en avait pas de plus belle. Je l'entendis venir au
» bruit que faisaient ses pantoufles, qu'il traînait comme
» un homme fort languissant. Je me cachai derrière la
» tapisserie, et je l'entendis qui disait : Il faut quitter

(1) LORET, *Muze historique*, 11 septembre 1660; RENAUDOT, *Gazette de France*, 5 mars 1661.

» tout cela! Il s'arrêtait à chaque pas, car il était fort
» faible, et se tenait tantôt d'un côté, tantôt de l'autre;
» et, jetant les yeux sur l'objet qui lui frappait la vue, il
» disait du profond du cœur : Il faut quitter tout cela!
» et, se tournant, il ajoutait : Et encore cela! Que j'ai
» eu de peine à acquérir ces choses! puis-je les aban-
» donner sans regret?... Je ne les verrai plus où je vais!
» J'entendis ces paroles très-distinctement. Elles me
» touchèrent peut-être plus qu'il n'en était touché lui-
» même... Je fis un grand soupir, et il m'entendit. Qui
» est là? dit-il, qui est là? — C'est moi, Monseigneur,
» qui attendais de parler à Votre Éminence d'une lettre
» fort importante que je viens de recevoir. — Appro-
» chez, approchez, me dit-il d'un ton dolent. Il était nu,
» dans sa robe de chambre de camelot fourrée de petit-
» gris, et avait son bonnet de nuit sur la tête; il me dit :
» Donnez-moi la main, je suis bien faible; je n'en puis
» plus. — Votre Éminence ferait bien de s'asseoir, et je
» voulus lui porter une chaise. — Non, dit-il, je suis
» bien aise de me promener, et j'ai affaire dans ma
» bibliothèque. Je lui présentai le bras, et il s'appuya
» dessus. Il ne voulut point que je lui parlasse d'affaires.
» — Je ne suis plus, me dit-il, en état de les entendre;
» parlez-en au Roi, et faites ce qu'il vous dira : j'ai bien
» d'autres choses maintenant dans la tête; et, revenant
» à sa pensée : Voyez-vous, mon ami, ce beau tableau
» du Corrége, et encore cette *Vénus* du Titien, et cet
» incomparable *Déluge* d'Antoine Carrache, car je sais
» que vous aimez les tableaux et que vous vous y con-

» naissez très-bien. Ah! mon pauvre ami, il faut quitter
» tout cela! Adieu, chers tableaux que j'ai tant aimés et
» qui m'ont tant coûté (1)! »

Quel spectacle et quelle leçon! Ce que regrette Mazarin, ce n'est pas son œuvre interrompue, ce ne sont ni ce jeu où il risquait la paix de l'Europe et les destinées de la France, ni les princes relégués au rôle des courtisans, ni les parlements désarmés, ni le peuple humble et soumis, ni l'Autriche repoussée, ni l'Espagne affaiblie, tous ses travaux, toutes ses luttes pour imprimer aux affaires publiques la direction de sa volonté. Non! cette intelligence, qui avait appris à connaître la valeur des entraînements humains, n'a qu'un regret, c'est de quitter des tableaux, des statues : vaines futilités aux yeux des philosophes. Est-ce petitesse? est-ce grandeur? Qui vaut le plus dans les jouissances de l'amour-propre : ou de soumettre un peuple entier aux instigations de sa volonté, ou de pénétrer avec les grands esprits dans le domaine de l'imagination et d'être le confident de leurs rêves dans les pures régions du beau? Je ne sais; mais si j'étais collectionneur, il me semble que cette scène des derniers moments de Mazarin me rendrait singulièrement orgueilleux.

Sentant sa fin prochaine, Mazarin s'était fait transporter à Vincennes pour y voir un dernier printemps. Il y mourut le 9 mars 1661. On peut lire dans Brienne, qui ne l'aimait pas, comment finit un grand homme.

(1) *Mémoires de* Brienne, t. II, p. 115 et suiv.

Je ne connais de comparable à cette mort que celle de Louis XIV. C'est la même résignation aux volontés de Dieu, le même calme, la même intrépidité en face du redoutable inconnu.

Que devinrent ses collections après lui? où sont-elles éparpillées aujourd'hui? Questions auxquelles il est difficile de répondre d'une manière entièrement satisfaisante. On sait que par son testament il avait institué le Roi son légataire universel. Louis XIV n'accepta pas le legs. Les biens alors furent partagés entre ses héritiers légitimes, neveux, nièces, maris de ses nièces, parmi lesquels le duc de la Meilleraye eut la plus grosse part. Cependant le Roi voulut bien accepter dix-huit grosses pierreries qui, si mes renseignements sont exacts, figurent encore au nombre des diamants de la couronne de France.

Pour faire le partage, un inventaire fut dressé, et, comme en 1653, Colbert en fut chargé. « Commencé, » dit M. Villot, le 31 mars de la même année, il ne fut » terminé que le 22 juillet suivant, et Louis XIV acquit » immédiatement des héritiers les tableaux et les statues » les plus remarquables de cette vaste collection, qui » renfermait des raretés et des chefs-d'œuvre en tout » genre. Laissant de côté, pour ne nous occuper que » des œuvres d'art, la nomenclature des joyaux, pier- » reries, médailles, vaisselle d'or et d'argent, tapisse- » ries, etc., nous trouvons dans cet inventaire : 546 ta- » bleaux originaux, 283 de l'école italienne, 77 de l'école » allemande et néerlandaise, 77 de l'école française,

» 109 de diverses écoles, y compris quelques dessins,
» miniatures et mosaïques, le tout prisé ensemble la
» somme de 224,573 livres tournois; puis 92 tableaux
» copiés d'après les maîtres non désignés par l'inven-
» taire et estimés par les experts 2,571 livres tournois;
» enfin 241 portraits de papes depuis saint Pierre jusqu'à
» l'époque de Mazarin, comptés 723 livres tournois.
» Les experts pour la peinture étaient : André Podesta,
» Pierre Mignard et Charles-Alphonse du Fresnoy. Le
» nombre des statues, placées maintenant pour la plu-
» part au Musée, s'élevait à 130. Louis XIV acheta
» aussi 196 bustes antiques et modernes, qui figurent
» presque tous au Louvre. L'estimation des statues,
» faite par les sculpteurs Valpergues et Baudoin, s'éleva
» à 50,000 livres, et celle des bustes à 46,920 livres tour-
» nois. A ce compte, il faut ajouter 17 petites figures de
» diverses matières, pour *mettre sur tables et cabinets*,
» jugées valoir 1,955 livres (1). »

Quant au reste, aux objets mobiliers à l'usage du cardinal, une vente aux enchères eut lieu. Nous en avons pour garant Brienne, à qui nous empruntons ce curieux passage de ses Mémoires : « Ce palais, si grand
» et si beau; ces vastes galeries si remplies de curiosités,
» urnes, bustes, tableaux, statues antiques; ce palais,
» dis-je, n'est plus que l'ombre, pour ainsi dire, de celui
» que nos yeux ont vu avec admiration... La belle mule

(1) *Notice des tableaux du Musée impérial du Louvre.* Paris, 1864. Introduction, p. XLVIII.

» de don Louis de Haro, après avoir servi de monture
» aux deux premiers ministres, a porté un médecin
» crotté sur le pavé de Paris; et les chars de triomphe
» du cardinal, après qu'on en eut vendu les velours et
» la broderie, *ont été métamorphosés en carrosses à cinq
» sous.* » Les chars de triomphe de Mazarin devenant des omnibus! O revers de la fortune!

Les livres de Mazarin, au nombre de trente mille, formèrent le premier fonds de la Bibliothèque Mazarine dont M. Francklin a si bien raconté l'histoire. Quant aux tableaux, objets d'art et de curiosité rachetés par Louis XIV, ils allèrent augmenter les collections de la couronne, ce que l'on appelait alors le *Cabinet du Roy*, et figurent encore aujourd'hui dans les galeries du Louvre, dont ils ne forment pas un des moindres ornements. Voici les principaux que j'ai pu retrouver :

Tableaux :

Corrége. *Mariage mystique de sainte Catherine d'Alexandrie.*	N°ˢ 27 (1)
— *Le Sommeil d'Antiope.*	28
Giorgione. *Sainte Famille.*	43
Bonifazio. *Sainte Famille.*	82
Ann. Carrache. *La Salutation angélique.*	133
— *Concert sur l'eau.*	150
— *Paysage.*	154
Ant. Carrache. *Le Déluge.*	156
Lanfranc. *Séparation de saint Pierre et saint Paul.*	228

(1) *Notice des tableaux du Louvre*, édition de 1858.

Orazio Gentileschi. *Repos de la sainte Famille.*	235
Jacopo Bassan. *Les Noces de Cana.*	301
Guide. *Le Christ aux Oliviers.*	327
— *La Madeleine.*	330
Perino del Vaga. *Le Défi des Piérieds.*	369
Raphaël. *Saint Michel.*	380
— *Saint Georges.*	381
— *Portrait de B. Castiglione.*	383
Andrea Solario. *La Vierge au coussin vert.*	403
Titien. *La Vénus del Pardo.*	468
— *Portrait de François Ier.*	469
— *Portrait d'homme.*	474
Dominiquin. *David jouant de la harpe.*	490
— *Paysage.*	501

Gouaches, dessins :

	Nos	
Corrége. *La Vertu.*		17 (1)
— *Le Vice.*		18
Wilhelm Bauer. *Le Pape allant à Saint-Jean de Latran.*		461
— *Marche du Grand Seigneur.*		462
— *Vue du port de Naples.*		463
— *Marine.*		464
— *Vue d'une place ornée de palais.*		465
— *Paysage au bord de la mer.*		466
— *Vue d'une place sur les bords de la mer.*		467
— *La Fuite en Égypte.*		868
— *Paysage.*		469

Tapisseries :

Les deux tapisseries soie et or représentent l'histoire de Sisarah,

(1) *Notice des dessins du Musée du Louvre*, par F. REISET, 1866.

placées dans la salle dite du Saint-Esprit (Musée des Souverains). Les Gobelins et le Garde-Meuble en possèdent plusieurs autres dont je ne connais pas au juste la désignation.

Bustes, matières précieuses, pierres dures :

César. Jaspe noir et bronze ciselé et doré. Dernière salle des dessins de l'école italienne.

Alexandre. Porphyre et bronze ciselé et doré. Salle des dessins de l'école flamande.

Deux bustes. Marbre noir, chlamyde blanche. Sur les colonnes de la salle ronde au bout de la galerie d'Apollon.

Deux petits vases à anses prises dans la masse. L'un en jaspe brun ciselé, travail du dix-septième siècle; l'autre en marbre noir et blanc à incrustations d'argent, représentant une chasse. Ils se font pendant. Tous deux portent, comme boutons de couvercle, les armes de Mazarin en orfévrerie (les faisceaux et la hache).

Deux magnifiques vases de porphyre à godrons en relief. Galerie d'Apollon. Les montures, en or moulu, pourraient être postérieures de quinze ou vingt ans.

Deux vases de porphyre cannelés à godrons, un vase à anses en forme de cornes de bélier. Porphyre. Tous trois dans la salle des dessins de l'école flamande.

Deux colonnes de cipolin noir et blanc à chapiteaux en cuivre doré. Première salle des dessins de l'école italienne.

Ce n'est là, on le comprend, qu'une minime partie de ce que regrettait Mazarin quand il faisait, appuyé sur le bras de Brienne, cette mélancolique promenade rapportée plus haut. Si peu que ce soit, cela suffit, j'espère, pour donner une idée du goût du plus riche, du plus illustre amateur de la France.

Encore une observation, et j'ai fini. N'est-ce pas en

jouant dans ces galeries, en admirant tout enfant les richesses dont ce palais était encombré, que Louis XIV a pris cet amour du beau qui fait l'éclat de son règne et l'excuse de sa politique? Quelle que soit la façon dont les contemporains du grand Roi comprissent et pratiquassent l'art, quelle que soit la façon dont nous jugeons aujourd'hui cette manière de voir, qui voudrait effacer ce mouvement de notre histoire? Qui oserait soutenir que nous ne lui devons pas notre ascendant sur l'Europe? Pendant que Malplaquet, Hochstedt et Ramillies faisaient pâlir notre étoile militaire, notre suprématie intellectuelle illuminait l'Europe d'une splendeur que rien n'a pu ternir. Les étrangers faisaient subir de durs échecs à nos armes; mais, malgré eux et sans s'en rendre compte, ils étaient les tributaires de nos arts et de notre goût. Guillaume III à Loo ou à Kensington-Palace, lord Marlborough à Blenheim, le prince Eugène au Belvédère, n'avaient qu'une pensée : imiter Versailles. Nous regagnions largement d'un côté ce que nous perdions de l'autre. Contenue dans sa politique, la France dictait des lois souveraines aux mœurs de l'Europe. A qui reporter l'honneur de cette autocratie morale, si ce n'est aux leçons données par Mazarin à Louis XIV? Que la gloire en revienne au cardinal. Tout bien compensé, ce n'est pas la moins durable.

Février 1867.

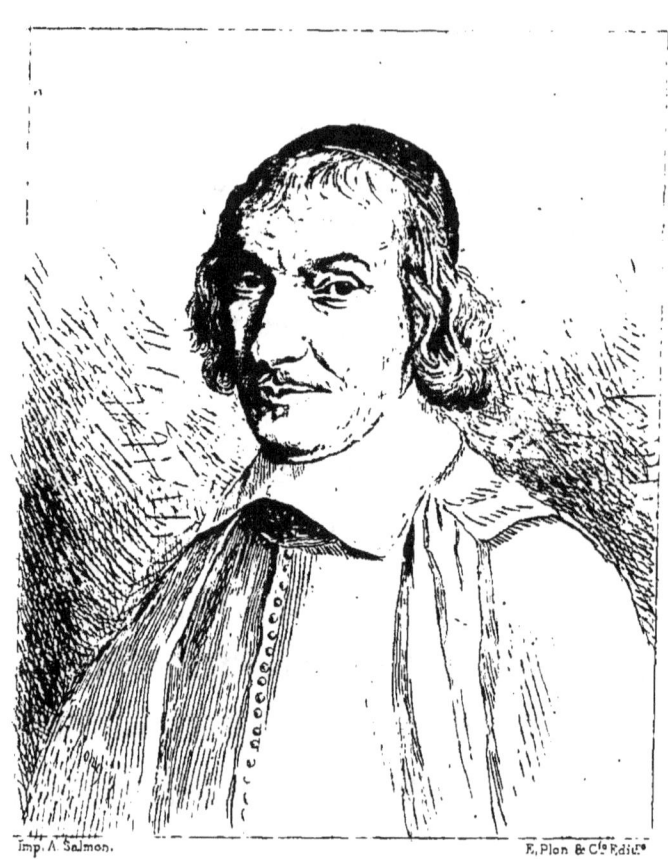

MICHEL DE MAROLLES.

MICHEL DE MAROLLES

ABBÉ DE VILLELOIN

1600-1681

ANS son rapport sur la Bibliothèque adressé à l'Empereur le 9 avril 1860, M. le ministre de l'instruction publique disait : « Le » département des estampes a dressé l'in- » ventaire de 6,198 volumes renfermant 788,416 pièces, » parmi lesquelles figurent les plus importantes que » possède ce département. Si l'on en juge par la com- » paraison en masse de ce qui a été inventorié et de » ce qui ne l'est pas encore, on peut estimer que les » collections du Cabinet des estampes se composent, » non pas de 1,500,000 pièces, comme on l'avait » approximativement accusé à la commissionen 1858, » mais bien de 2,500,000 au moins. » Cette réunion de 2,500,000 pièces forme la collection la plus vaste

et la plus complète de l'Europe. Aucun établissement n'en offre une pareille, ni comme nombre, ni comme intérêt. Si cet amas de richesses a lieu de surprendre et si l'on doit s'en montrer fier, la recherche de ses origines peut également exciter la curiosité, et il peut être intéressant d'étudier la formation de ce trésor et de connaître le personnage qui en fut le premier fondateur : Michel de Marolles, abbé de Baugerais et de Villeloin.

Ce nom n'est pas nouveau pour les lecteurs. M. Sainte-Beuve s'est chargé de leur présenter l'abbé de Marolles comme homme et comme écrivain. Si l'on a oublié la nouveauté de ses renseignements, la finesse et la sûreté de ses aperçus, je m'en souviens, et j'avoue que ce souvenir m'embarrasse. Je ne puis avoir la prétention de reviser les arrêts d'un juge aussi compétent et aussi autorisé. Je ne dois examiner Marolles que comme collectionneur d'estampes, et je me trouve heureux qu'une phrase trop modeste de M. Sainte-Beuve ait réservé ce petit coin et m'ait permis d'y mettre le pied.

Michel de Marolles, d'une vieille famille tourangelle alliée à tout ce que la province comptait d'illustre (1), naquit au château de Marolles, en la paroisse de Genillé, sur les limites de la Touraine et du Berry, le 22 juillet 1600. Son père, Claude de Marolles, véritable homme d'armes, type du capitaine ligueur, est célèbre pour le duel à la lance, dans lequel il tua le marquis de l'Isle

(1) En 1130, un certain *Radufus de Marollis, miles,* faisait une donation à l'abbaye de Cormery.

Marivaut, le lendemain de l'assassinat de Henri III. [2 août 1589] (1), et mourut le 8 décembre 1633, âgé de soixante-neuf ans. Sa mère se nommait Agathe de Castillon : elle mourut en 1630, trois ans avant son mari. En 1644, quand, d'après son témoignage, Michel de Marolles s'adonna à la recherche des estampes, sa position était faite, et sa fortune assez indépendante pour lui permettre de se consacrer uniquement à son goût. Muni en 1609 de l'abbaye de Baugerais, il fut nommé en 1626 abbé commendataire de celle de Villeloin (2); les deux bénéfices lui rapportaient de 7,000 à 8,000 livres de rente, somme équivalente à 25,000 francs au moins. Rangé et économe, sans passions vives, mais non pas sans faiblesses, poussant l'amour du travail jusqu'à la manie et la persévérance jusqu'à l'entêtement, on comprend qu'avec ce revenu il ait pu réunir en deux fois une collection dont le chiffre total effrayerait nos amateurs modernes : 235,000 pièces.

L'aveu des *Mémoires* est formel : « Je commençai à » m'adonner à cette sorte de curiosité dès l'année 1644. » Cependant, d'après un passage non moins catégorique de la préface de son catalogue de 1666 : « J'ai recherché

(1) Le combat eut lieu dans les tranchées, derrière l'enclos des Chartreux, aujourd'hui le Luxembourg, en présence des deux armées. L'abbé de Marolles en a longuement rapporté les circonstances à la fin du premier volume de ses *Mémoires*.

(2) Les ruines de l'abbaye se voient encore à Villeloin-Coulangé, petit bourg sur l'Indroye, canton de Montrésor, département d'Indre-et-Loire.

« les estampes en divers lieux depuis quarante ans », il faudrait faire remonter la naissance de ce goût jusqu'en 1626, époque de sa nomination à l'abbaye de Villeloin. Je crois ces deux assertions fort conciliables l'une avec l'autre. Son goût s'éveilla en effet en 1626; mais il ne devint dominant, il ne fut la sérieuse occupation de sa vie qu'en 1644, lorsque, comme il le dit lui-même, lassé des plaisirs de la cour, et fatigué surtout de servir les caprices des grands avec lesquels sa position de client de la maison de Mantoue-Nevers, et l'intérêt que lui témoignait la fameuse princesse Marie, le mettaient continuellement en rapport, il devint exclusivement maître de son temps et libre de donner à sa vie sa pente naturelle. Ce qui est certain, c'est qu'en 1649 le cabinet de Marolles était loin d'avoir la notoriété qu'il devait posséder quinze ans plus tard. Pierre Borel, dans son livre des *Antiquitez et Raretez de la ville et de la comté de Castres d'Albigeois* (1), donne une énumération des cabinets de curiosités de chaque grande ville d'Europe, et ne parle pas, à l'article *Paris*, de celui de notre abbé qui, à cette époque, collectait encore mystérieusement.

L'amour des belles choses, le sentiment de l'art, ne furent pas, j'en ai peur, le principal mobile de Marolles. Je déprécie mon personnage, mais je dois dire la vérité avant tout, ou du moins ce que je crois la vérité. Sa vraie manie fut le catalogage, et, pour me servir d'un

(1) Castres. Armand Colomiez, 1640. In-8º.

mot vulgaire, la paperasserie. Marolles était féru de la rage du classement, du rangement, de l'étiquetage, comme de notre temps M. Boulard était attaqué de la maladie des bouquins. Tout lui convenait, pourvu qu'il pût classer; les preuves de cette affection bizarre surabondent dans sa vie. « Pendant les années 1629,
» 1630, 1631, je mis par ordre tous les titres de l'une
» et l'autre maison (Baugerais et Villeloin), et j'en fis
» non-seulement un inventaire très-exact, *mais j'en*
» *transcrivis moi-même une bonne partie des plus consi-*
» *dérables,* que je rangeai dans une suite chronologique;
» et de là, voulant passer à la connoissance de ceux de
» ma famille, *je pris plaisir* d'en faire aussi des extraits
» et de les rédiger dans le même ordre. » Le prix de cette concession est dans la bonne foi et la simplicité naïve avec lesquelles elle est faite. Voici un autre accès plus fort encore. Marolles, je l'ai dit, faisait partie de la maison de Nevers : il était le familier, l'homme à tout faire de la duchesse Marie. En 1633, il s'offrit à travailler à un inventaire de tous les titres de cette maison. L'offre fut acceptée; il se mit immédiatement à l'œuvre. « Je commençai le lundi quatrième jour d'octobre, et je
» m'appliquai à cet ouvrage quatre ou cinq mois durant,
» avec tant d'assiduité que j'en vins à bout, ayant, sans
» mentir, dicté les extraits et marqué de ma main plus
» de dix-neuf mille titres, rédigés en six gros volumes,
» avec les tables, d'une invention toute nouvelle, *ce*
» *que j'aurois de la peine à croire d'un autre...* Tous les
» titres du trésor de Nevers étoient contenus en trois

» cent quatorze layettes, douze grands coffres et deux
» mille sacs... Ainsi je ne fus pas plus de cinq mois à
» faire les extraits de tous ces titres qui étoient dans
» la chambre des comptes de Nevers. »

En 1644, n'ayant plus rien à inventorier, il était triste. Il avait recueilli çà et là quelques estampes, ne fût-ce que pour aider dans la décoration de la bibliothèque de Villeloin un peintre de Lyon, nommé Vande, qui fit les portraits de plusieurs personnages doctes qui ont fleuri en divers temps. C'était une occasion : il en profita. Il inventoria les estampes, et mit à les rechercher l'énergie et l'éluctation d'un homme qui nourrit un vice. Les concurrents étaient rares, les estampes, à cette époque, étant généralement regardées comme des images. L'influence de l'Italie durait toujours dans les arts, et les grands seigneurs pouvant songer à devenir collectionneurs recherchaient plus volontiers les tableaux, les statues, les vases précieux, les belles armes, que ces morceaux de papier noirci, maintenant une des branches les plus précieuses de la curiosité. L'iconographie était une annexe de la typographie. Abraham Bosse, Saint-Igny, Mellan, Masson, Nanteuil, Morin, Callot, Étienne Della-Bella illustraient les livres, décoraient les thèses ou enjolivaient les almanachs. En France, la chronique mentionne peu de personnes ayant songé à rassembler les estampes dans la première partie du dix-septième siècle. On cite Maugis, abbé de Saint-Ambroise, intendant de Marie de Médicis; Charles de l'Orme, fils du médecin Jean de l'Orme et commis de

Monerot; un sieur Kerver, qui devait être le petit-fils du libraire du seizième siècle, dont les bibliophiles connaissent bien les belles éditions, et le surintendant Fouquet, qui possédait une assez nombreuse réunion d'estampes. Et encore ces personnages ne mettaient-ils pas une grande ténacité à accroître leur collection. Marolles le reconnaît positivement quand il dit dans la préface de son catalogue : « Quatre ou cinq curieux » puissants en tariroient la source de telle sorte qu'il ne » s'en trouveroit point du tout hors de chez eux. » S'il a pu former sa collection, c'est donc grâce à l'absence de concurrents.

Voici le seul document qu'il nous ait laissé sur la formation de son cabinet. Il est tiré de la postface de son premier catalogue : « Je m'en suis donné tout d'un coup » pour 1,000 louys d'or, ayant pris ce qu'il y avoit de » meilleur en ce genre-là du cabinet d'un curieux qui » vint à décéder, il y a dix à douze ans, pour achever » d'assortir ce que j'en avois dans le mien. Il y avoit » trouvé une satisfaction non pareille, et le crédit de » mes amis m'en voulut bien procurer une semblable » après sa mort, sans quoy je ne l'eusse pas entrepris. » Quel était ce curieux? Une note de Marolles lui-même, à la suite de sa médiocre traduction de Virgile de 1673, va nous l'apprendre. Il se nommait de l'Orme, commis du sieur Monerot, duquel on prit tout d'un coup, pour la première fois, jusqu'à la somme de 1,000 louis d'or. On voit qu'au besoin l'abbé ne lésinait pas pour acquérir une pièce convoitée. Le passage suivant de l'abbé de

Lubersac en est une seconde preuve : « En l'année 1660, » M. l'abbé de Marolles acheta seize louys d'or une » pièce rare, composée et gravée par *Lucas de Leyde*, » dit *Vlespiegle ;* elle représente une scène triviale de » ces familles que l'on connoît sous le nom de bohé- » miens. »

Pendant vingt-deux ans, de 1644 à 1666, collecter les estampes fut la passion dominante de Marolles, son rêve, son tourment, son plaisir, le but de toute sa vie; les ranger, les classer, les cataloguer devint la source d'autant de jouissances que peuvent imaginer seulement les malheureux mordus par l'insatiable démon de la curiosité. Et comme ce n'était pas la seule manie du pauvre abbé, comme il poussait au moins aussi loin la fureur de traduire, d'écrire, de se faire imprimer tout vif, il faut, pour comprendre où il prenait le temps suffisant à la satisfaction de ces passions, écouter le témoignage d'un contemporain, d'un ami : l'avocat protestant Jean Rou. « Le bonhomme ne songeoit qu'à vivre ici- » bas le plus longtemps qu'il pourroit; et il me l'avoua » lui-même, un jour le plus ingénument du monde, dans » une visite que son intendant me força de lui rendre à » une heure des plus indues, savoir à quatre heures du » matin, comme je passois devant sa porte, une veille » de Saint-Jean, dans la vue d'aller traverser l'eau, du » quai des Quatre-Nations à celui des galeries du » Louvre. Je fus fort étonné de trouver cet illustre fac- » totum de M. de Marolles, droit comme un cierge, sur » le pas de sa porte et dans le même ajustement où il

» auroit pu être cinq ou six heures après avoir quitté le
» lit. Comme je lui en témoignai quelque chose : — Oh !
» vraiment, monsieur, me dit-il, c'est encore bien autre
» chose à l'égard de M. l'abbé, qui, dès il y a près d'une
» heure, est encore plus tiré à quatre épingles que moi,
» comme vous le verrez vous-même, s'il vous plaît de
» monter. Je le fis donc. Mon étonnement témoigné à
» M. de Marolles avec mes plus humbles civilités, il me
» répondit que ce qui me paraissoit si étrange lui étoit
» tout familier. — Je fais tout ce que je puis, me dit-il,
» pour allonger la vie et les jours, mais ils me paroissent
» également l'un et l'autre s'enfuir comme une ombre.
» Je me lève le plus matin qu'il m'est possible, et je me
» couche le plus tard de même ; cependant le temps me
» semble trop court. Ce fut ce que me dit en propres
» termes le bon M. de Marolles (1). » Il y avait évidemment chez Marolles l'étoffe d'un bénédictin.

J'ai dit qu'il n'était pas exclusivement guidé par l'amour de l'art. Un paragraphe de la préface de son premier catalogue ne prouve pas non plus en faveur de la pureté de son goût, plus affriandé par la quantité que par la qualité : « Afin donc que cela soit ainsi, les
» estampes doivent estre propres et bien choisies ; elles
» doivent estre de belle impression et disposées en bon
» ordre, soit qu'on les arrange par les œuvres des

(1) *Mémoires inédits et Opuscules de Jean Rou, avocat au parlement de Paris*, publiés par M. Francis WADDINGTON. 2 vol. in-8º. Paris, 1857, t. II, p. 95.

» maistres, ou qu'on les dispose par les sujets diffé-
» rents. Au reste, il ne faut pas appréhender d'en
» remplir toutes les pages d'un livre, pourvu qu'elles
» ne maculent point, comme parlent les libraires, et
» qu'elles y soient mises avec proportion. Et certes,
» elles y seront toujours mieux de la sorte que si on ne
» les y mettoit que d'un costé et qu'il y demeurast tou-
» jours vis-à-vis une page blanche qui ne serviroit qu'à
» choquer la vue et à multiplier mal à propos les vo-
» lumes d'un grand recueil tel que celuy que j'ay pu
» faire. C'est pourquoi j'ai esté d'avis d'en user d'autre
» sorte, et de réduire en cinq cents volumes assez con-
» sidérables ce que je n'eusse pu renfermer en plus
» de mille si je ne les eusse tous remplis de figures de
» part et d'autre. Il me semble que je n'y ai pas mal
» réussi, puisque d'ailleurs les anciennes estampes ne
» se gastent point estant ainsi opposées les unes aux
» autres, quand elles sont bien seiches et d'une bonne
» impression. »

Placer les estampes en regard l'une de l'autre, c'est-à-dire les détruire par le frottement, est un acte de vandalisme qui ferait rougir le dernier de nos collectionneurs actuels! Il faut avoir réuni deux cent trente-cinq mille pièces pour se permettre de pareilles incartades. Que ce crime soit léger à la mémoire du bon abbé!

Laborieux comme il l'était, une pareille masse de documents pouvait servir de prétexte à de nombreux travaux. Il ne le laissa pas échapper. Il travailla long-temps à une histoire générale des peintres dont le ma-

nuscrit ne se retrouve plus, et dont le *Livre des peintres et graveurs*, sur lequel nous reviendrons plus loin, paraît avoir été l'*Epitome*.

En 1655, époque de la rédaction des *Mémoires*, « son recueil étoit si prodigieux qu'il se montoit à plus » de soixante-dix mille images ». Dix ans après, en 1666, ce chiffre était presque doublé. « De toutes lesquelles » choses, j'ay recueilli cent vingt-trois mille quatre cents » pièces, de plus de six mille maistres, en quatre cents » grands volumes, sans parler des petits; qui sont au » nombre de plus de six cent vingt, *ce qui ne seroit* » *peut-estre pas indigne d'une bibliothèque royale où* » *rien ne se doit négliger*. J'ay parfaitement aimé ces » choses-là, et je les aime encore. Mais par je ne sçay » quelle étrange fatalité qui ne souffre pas longtemps à » toutes sortes de personnes une jouissance si agréable, » et n'aiant pas d'ailleurs dans ma famille des personnes » assez riches ou assez curieuses de ces choses-là pour » les conserver, j'appréhende bien qu'après ma mort » elles ne se dissipent, et que tout d'un coup un corps, » qui s'est formé peu à peu de diverses parties de plu- » sieurs endroits avec assez de difficultés, ne vienne à » s'en démembrer. C'est pourquoy j'en ay bien voulu » laisser un estat au public, pour lui faire concevoir au » moins jusques à quel point se peut porter cette sorte » de curiosité où il se rencontre tant de choses agréables » *et si utiles pour l'instruction d'un jeune prince*. Il est » certain aussi que de toutes les choses qu'on estime » *pour servir à l'embellissement et à l'augmentation*

» *d'une grande bibliothèque,* il n'en est point de plus
» belle ny qui puisse moins couster. »

En 1666, Colbert, inaugurant les splendeurs du règne de Louis XIV et groupant autour du trône de son maître tout ce qui peut en relever l'éclat et en augmenter la grandeur, Colbert transportait la Bibliothèque du Roi de la rue de la Harpe à la rue Vivienne, dans une maison voisine de son hôtel, et profitait de l'agrandissement pour augmenter les collections. Il songea à acquérir les estampes de Marolles. Comment se fit le marché, quels en furent les intermédiaires, à quelle époque fut-il conclu, quelles en furent les conditions? J'ai cherché une réponse à toutes ces questions, et n'en ai pas trouvé. Toutefois les passages que je viens de souligner sont assez transparents, et me font penser que lorsque Marolles les écrivait, sa collection était déjà implicitement vendue, et que le catalogue lui était demandé par Colbert même. La vente aurait donc eu lieu à la fin de 1665 ou au commencement de 1666. « Il plut au Roy de
» donner vingt-huit mille livres, et encore depuis deux
» mille quatre cents livres à deux fois, par forme de
» gratification (1). » Trente-trois mille livres, c'est-à-dire à peu près cent mille francs de notre monnaie, ce n'est en vérité pas payer trop cher, même pour 1666, une aussi précieuse collection. Les cinq cent vingt volumes de Marolles furent dépecés et reliés

(1) Postface de la traduction de *Virgile*. Paris, 1673.

de nouveau, à la Bibliothèque même, en deux cent trente-quatre volumes grand in-folio. Louis XIV les fit transporter à Versailles, où ils restèrent pendant un an; et ce n'est qu'en 1667 qu'ils revinrent de nouveau et définitivement au cabinet des estampes, où on les reconnaît à leur belle reliure pleine en maroquin rouge, frappée au dos de la double LL couronnée de Louis XIV.

On peut se séparer d'une collection, on ne se sépare pas aussi facilement d'un goût invétéré par quarante années d'exercice. Qui a bu boira; qui a collectionné collectionnera. Les rayons de Marolles ne restèrent pas longtemps vides. A peine ses chères estampes étaient-elles parties, qu'il en recherchait de nouvelles et commençait un second cabinet. Le temps le talonnait. Il fallait au plus tôt réunir les documents nécessaires « à » l'*Histoire des peintres et des graveurs,* que l'on s'est » proposé d'écrire et de donner au public dans son » temps, selon les mémoires qui sont tout prêts et » qu'on a dressés avec soin ». En 1672, six ans après sa première vente, Marolles travaillait au catalogue de sa seconde collection. Ce catalogue existe; il a été imprimé à Paris, chez Jacques Langlois, en 1672. C'est un petit in-12 fort rare. L'exemplaire de la Bibliothèque de l'Arsenal porte cette note manuscrite que je transcris intégralement : « Les estampes mentionnées dans ce » deuxième catalogue ne sont point dans le recueil de la » Bibliothèque du Roy. Elles ont été vendues à la mort » de Marolles à différentes personnes. Elles sont bien

» moins considérables que dans le premier, n'étant
» qu'au nombre de 111,424, dont 10,576 dessins.

» C'est d'après cette nouvelle collection que l'abbé de
» Marolles avoit composé une grande histoire de tous
» les anciens peintres, graveurs, architectes, qui auroit
» composé plusieurs gros volumes, d'autant plus qu'il y
» étoit parlé de plus de huit mille maistres.

» La feuille de monogrammes que l'on trouve icy
» n'est qu'un échantillon de cette production. Malheu-
» reusement l'abbé ne l'a pu faire imprimer de son
» vivant, et après sa mort aucun libraire ne voulut s'en
» charger. On ignore ce qu'est devenu le manuscrit. »

A défaut de cette grande histoire des peintres dont le futur auteur nous a donné les principales divisions dans l'Avertissement qui termine son catalogue de 1666, il nous reste le *Livre des peintres et graveurs*, qui en est l'extrait. Marolles, se laissant aller à sa maladie versifi-cante, a fait entrer dans des quatrains, auprès desquels ceux de Pibrac et les vers des *Racines grecques* sont de la plus haute poésie, une foule de documents précieux sur les artistes et les collectionneurs de son temps (1).

A ce second recueil, formé en partie des débris du cabinet de de l'Orme, se rapporte l'anecdote de l'estampe des *Scieurs de long*, anecdote empruntée aux

(1) Ce livre était devenu fort rare. On n'en connaissait que trois exemplaires, dont un possédé par la Bibliothèque de l'Arsenal. C'est sur cet exemplaire qu'a été faite l'excellente réimpression de M. Georges Duplessis. Paris, Jannet, 1855.

Mémoires de Jean Rou, et dont M. Sainte-Beuve a déjà entretenu les lecteurs. La voici en substance. Jean Rou était le petit-neveu de Jean Toutin, le peintre sur émail, de Châteaudun. Il savait par tradition de famille que son grand-oncle avait gravé une eau-forte représentant des scieurs de long débitant une poutre; mais les épreuves de la planche étaient tellement rares, que lui, le petit-neveu, n'en avait jamais rencontré une seule. Causant un jour avec Marolles, il lui conta le fait; et, à son grand étonnement, l'abbé lui montra dans un in-folio le morceau qu'il croyait inconnu au vieux collectionneur. « Si vous concevez, ajoute M. Sainte-
» Beuve, chez un homme de quatre-vingts ans, une
» plus vive et plus délicieuse satisfaction que Marolles
» dut éprouver en ce moment, dites-le-moi (1). »

C'est au milieu de ces douces et attachantes occupations que la mort vint emporter Marolles, le 6 mars 1681. A en juger par son caractère, il ne dut pas faire de difficultés pour acquitter la dette commune, et dut s'éteindre doucement. Il avait l'âge du siècle. Il habitait vis-à-vis la salle du collége des Quatre-Nations (l'Institut), dans une maison voisine de l'hôtel de Nevers, alors démoli. Le vieux serviteur de la maison de Nevers était resté fidèle à ses habitudes en ne voulant pas quitter le voisi-

(1) Cette fameuse pièce des *Scieurs de long* a été fort bien gravée en *fac-simile* à la suite du second volume des *Mémoires de Jean Rou*. On n'en connaît que deux épreuves, toutes deux au Cabinet des estampes de la Bibliothèque nationale.

nage de ses premiers patrons et le lieu où s'étaient écoulées les plus glorieuses années de sa vie. Les hasards des déménagements l'avaient successivement conduit, en 1635, rue du Colombier, derrière la maison de M. des Yvetaux; en 1636, rue Saint-Honoré, vis-à-vis de l'église de l'Oratoire, dans un logis où il avait pour voisine la vertueuse fille d'alliance de Michel de Montaigne, mademoiselle de Gournay; en 1646, au faubourg Saint-Germain, chez la veuve de deux excellents hommes en leur profession, les sieurs Rabel le peintre, et Belleville. « Comme cette demoiselle, ajoute le naïf
» Marolles, ennemie des artifices et de la dissimula-
» tion, a l'humeur si agréable, la conduite si vertueuse
» (ô Brantôme!) et l'esprit si bien fait, j'avoue fran-
» chement que j'aurais regret de la quitter pour occuper
» autre part une plus belle maison. »

Il fut enterré dans l'église Saint-Sulpice, sa paroisse. Voici la description de son tombeau donnée, quatre-vingts ans après ses obsèques, par Piganiol de la Force dans sa *Description de Paris* : « Sur un pilastre du
» grand corridor, au bas côté qui est au nord, auprès
» de la chapelle de Saint-Charles, on voit le portrait en
» buste de marbre blanc de Michel de Marolles, posé
» sur une représentation de tombeau de marbre jaspé,
» et soutenu par un génie pleurant qui, d'une main,
» tient un flambeau renversé, et, de l'autre, essuie ses
» larmes. Le portrait est décoré d'une mitre et d'une
» crosse, et accompagné de beaucoup de livres épars.
» Au-dessous, sur une table de marbre noir, posée

» dans une bordure de marbre, est gravée l'épitaphe
» suivante :

>Michaeli de Marolles,
>Abbati de Villeloin,
>generis nobilitate,
>morum candore,
>relligione sincera,
>varia eruditione,
>clarissimo.
>Qui obiit octogenario major,
>prid. non. Mart.
>an. Domini 1681
>Petrus de la Chambre
>Morini filius
>testamenti curator
>amico optimo, monimentum posuit (1). »

Naturellement lié avec tous les graveurs de son temps, heureux d'offrir à un amateur aussi distingué les premiers et les meilleurs états de leurs planches, Marolles a dû à plusieurs d'entre eux de voir ses traits perpétués par le burin. Mellan a gravé son portrait en 1648, Poilly en 1656, Nanteuil en 1657. Celui de Poilly le représente vu à mi-corps, tourné à droite dans une bordure ovale. La planche est accompagnée de ces six vers :

> Nai (sic) d'un guerrier fameux dans la belle Touraine,
> Je pris beaucoup de peine

(1) *Description historique de la ville de Paris*, par Piganiol de la Force. Paris, 1765, t. VII, p. 342.

> A cultiver les arts qu'inspirent les neuf Sœurs.
> Je fus leur truchement : et, si j'ose le dire,
> On se plut à me lire ;
> Et des vers en ma prose on sentit les douceurs.

C'est une tête vulgaire, des traits fermes, un front carré et dur, où tout devait entrer et d'où tout devait sortir difficilement ; un regard ouvert et poli comme un miroir, un ensemble sans caractère, une véritable figure de badaud ; ses armes sont d'azur à une épée d'argent en pal, la pointe en bas, la poignée d'or accostée de deux pennes d'argent adossées et appointées (1).

Comme abbé, Marolles ne pouvait laisser de postérité. Son nom fut perpétué par ses frères et par ses neveux. Il existe encore en Touraine plusieurs familles portant le nom de Marolles. J'ignore le degré de parenté qui les unit à l'abbé de Villeloin. Une de ses sœurs avait épousé un cousin à elle, Aimon de Menou, dont la descendance existe en Berry. C'est à cette famille de Menou qu'appartenait le général successeur de Kléber en Égypte. A en croire une indiscrétion de Jean Rou, l'abbé de Marolles, qui, en la fleur de son âge, était bel homme et très-bien fait, aurait vécu de longues années avec la femme de son intendant Le Beau. Cette liaison était connue de tout le quartier, « et quoique deux belles » et grandes filles, que j'ai saluées mille fois comme tout » le reste des gens du voisinage, fussent regardées d'un

(1) *État de la noblesse de la généralité de Tours*, dressé en 1697. Cabinet des manuscrits à la Bibliothèque nationale.

» chacun comme filles de son intendant, dans la vérité,
» néanmoins, elles étaient véritablement filles de Ma-
» rolles. Je penche sur ce fait beaucoup plus vers la
» croyance de bonne foi que vers le doute. » Je regrette
de contredire sur ce point l'opinion de M. Sainte-Beuve;
mais je partage l'avis de Jean Rou, surtout quand je me
reporte à ce passage des Mémoires où Marolles parle
en termes si émus et si singulièrement touchants de la
mort d'une petite fille « qui estoit née dans son logis, de
» gens qui me servoient, aiant à peine commencé la
» sixième année de son âge (11 août 1650). » Ce pas-
sage est le seul du livre où l'on sente battre le cœur; il
arrive presque à l'éloquence. Le cri part. Ce n'est plus
un flâneur qui bavarde, c'est un père qui pleure.

On a prétendu que Marolles avait eu l'insigne hon-
neur d'être esquissé par la Bruyère dans son caractère
de *Démocède, ou le Curieux*. Le rapprochement des
dates permet, en effet, cette supposition. Marolles était
mort en 1681, et le paragraphe de Démocède parut
pour la première fois dans la sixième édition des *Carac-
tères*, publiée en 1691. La Bruyère fût donc resté fidèle
aux convenances en empruntant quelques traits du per-
sonnage dix ans après sa mort. Cependant je ne le crois
pas, et si la Bruyère avait besoin de faire poser devant
lui des êtres réels pour en créer des types immortels, je
verrais plutôt Charles de l'Orme dans Démocède que
Michel de Marolles. Ce qui me le fait croire, c'est la
phrase suivante : « J'ai tout Callot, hormis une seule,
» qui n'est pas, à la vérité, de ses bons ouvrages; au

» contraire, c'est un des moindres, mais qui m'achève-
» rait Callot. Je travaille depuis vingt ans à recouvrer
» cette estampe, et je désespère enfin d'y réussir ; cela
» est bien rude. » Or, nous savons par Mariette que de
l'Orme était un des plus grands curieux d'estampes de
son temps, surtout de celles de Callot. Ce nom de
Callot aura frappé la Bruyère, qui, lui, je le crois,
n'était pas un curieux ; et le trait immortel est resté.

Il y a deux classes d'amateurs, deux grandes catégories qui souvent n'ont rien de commun entre elles. La première est celle des esprits élevés qui, se rendant compte du génie de leur siècle, épris de la beauté et de l'art, éclairés par un goût supérieur et délicat, savent mieux discerner que les artistes eux-mêmes la tendance de leur talent, l'assouplissent à leur époque, et influent directement sur les productions de leurs protégés. Dans les siècles passés, Mécène est le type de ces amateurs. Le comte de Castiglione a joué ce rôle auprès de Raphaël, Bilibald Pyrkhmaïr auprès d'Albert Durer, Colbert auprès de Lebrun, le bourgmestre Six auprès de Rembrandt, et, dans une sphère plus restreinte, M. de Julienne auprès de Watteau, le comte de Caylus auprès de Bouchardon, M. Denon auprès de David.

La seconde classe est celle des amateurs collectionneurs remplissant à l'égard des artistes les fonctions des scoliastes et des grammairiens à l'égard des poëtes, ne cherchant pas à agir sur le génie d'une époque, et ne demandant à la réunion des plus purs produits de l'imagination que la satisfaction d'un goût ou d'une manie.

Un amateur Mécène peut être en même temps un amateur curieux, mais il me paraît bien difficile qu'un amateur curieux s'élève au rang d'un amateur Mécène. Tous deux, d'ailleurs, rendent des services; les uns dirigent, les autres surveillent et réglementent : le second rang convient à l'abbé de Marolles; mais il ne faut pas oublier que son goût de collectionneur a doté la France du plus riche dépôt d'estampes du monde. C'est son plus beau et son seul titre à la bienveillance de la postérité; et je connais bien des esprits supérieurs que le hasard n'a pas si favorablement servis.

Août 1860.

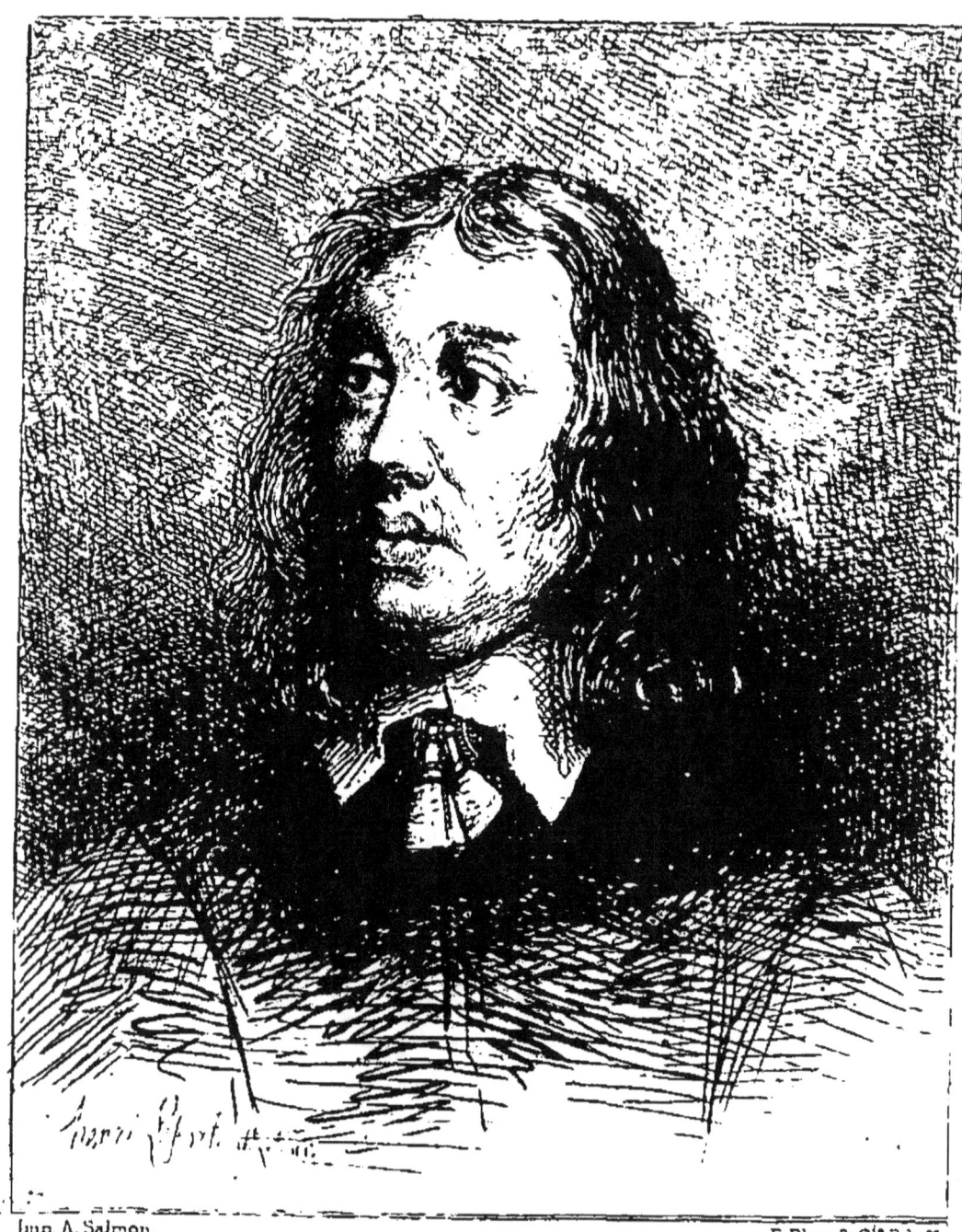

EVRARD JABACH.

ÉVRARD JABACH

....-1695

RESQUE à l'endroit où la rue Neuve-Saint-Merry débouche dans la rue Saint-Martin, on voit, au n° 42, une maison qui, peu intéressante au premier aspect, est digne cependant de quelques moments d'attention. Quoique recrépie de plâtre et badigeonnée à la chaux comme les constructions environnantes, elle conserve, sous ce triste engluage, des lignes architecturales où un œil exercé découvre facilement les restes d'un hôtel du dix-septième siècle. Un avant-corps donnant sur la rue et percé d'une porte cochère accostée de deux pilastres accouplés, ouvre sur une cour assez resserrée. Au fond, le principal corps de logis, percé de trois larges fenêtres et élevé de deux étages : un premier dont les ouvertures ont été coupées en entre-sol; un second avec des

fenêtres en attique; de chaque côté, les ailes rejoignant l'avant-corps et répétant la disposition du pavillon central. Des modifications postérieures à l'époque de la construction en ont altéré la physionomie, sans toutefois en modifier sensiblement l'ensemble. Une voûte, servant de dégagement à l'escalier, traverse le pavillon d'outre en part et va couper à angle droit un passage qui tombe dans la rue Saint-Martin, au n° 108, et qui a gardé le nom des anciens propriétaires de cette maison : c'est le passage Jabach.

Cet hôtel, devenu une espèce de phalanstère où vivent et prospèrent, les uns à côté des autres, une foule d'industriels : lithographes, imprimeurs, marchands de beurre, confiseurs, dentistes, tailleurs, est le seul souvenir matériel d'un *partisan* puissamment riche, ce qui nous intéresse peu; et d'un homme d'un goût très-développé pour les belles choses, ce qui a une valeur plus sérieuse à nos yeux : d'Évrard Jabach (1).

Évrard Jabach était, il y a deux cents ans, une des illustrations de Paris et comme banquier et comme amateur. C'est à lui que le Louvre doit une partie de ses plus beaux tableaux et une quantité vraiment incroyable de dessins, — plus de cinq mille cinq cents!

Charmante occupation que celle de collectionneur

(1) Les écrivains du dix-huitième siècle, Mariette en tête, donnent *Michel* pour prénom à Jabach. Nous n'avons rien trouvé qui confirmât cette tradition. L'acte de décès ne transcrit que le prénom d'*Évrard*, l'*Ebherardt* allemand. Nous avons donc dû nous en rapporter à la pièce officielle, de préférence à la tradition.

d'œuvres d'art, qui, pendant la vie, distrait l'esprit des intérêts du négoce ou des inquiétudes des affaires! Heureux goût! qui, après la mort, appelle sur vous l'attention de l'avenir! Qui connaîtrait le financier Grolier sans ses merveilleuses reliures et sa passion pour les livres? Qui se souviendrait du traitant Montauron sans la dédicace du *Cinna* de Corneille? A qui Fouquet doit-il l'indulgence de l'histoire pour ses honteuses exactions, si ce n'est à l'amitié fidèle de Pellisson, de la Fontaine et de madame de Sévigné? Qui songerait à exhumer de l'oubli les noms de Jabach et de Crozat, si ces banquiers n'avaient rassemblé des collections dont la notoriété a survécu à celle de leur éphémère opulence? Montrons-nous donc indulgents de nos jours pour ces favoris de la fortune donnant satisfaction à leurs caprices au prix de quelques sacs d'écus. Ne cherchons pas trop si c'est un goût réel auquel ils donnent carrière, ou leur vanité qu'ils payent; mais sachons-leur gré du résultat qui sauve de la destruction et conserve à nos descendants ces mille objets, ces créations infinies sur lesquelles l'art a gravé son immortel cachet, et qui disparaîtraient sans eux.

Évrard Jabach, comme son nom l'indique, était d'origine allemande et, selon toute probabilité, né à Cologne. En quelle année? On l'ignore; mais si l'on rapproche diverses dates, on ne sera pas loin de la vérité en plaçant sa naissance entre 1607 et 1612. Sa famille paraît avoir été établie de temps immémorial à Cologne, où sa demeure patrimoniale existe encore.

C'est cette maison Ibach ou Jabach (*Jabachschischauss*) où tous les ans les touristes viennent d'un œil distrait visiter le galetas dans lequel, le 3 juillet 1642, mourut, réduite à l'indigence, l'héritière des Médicis, la reine de France, la veuve de Henri IV : Marie de Médicis. Bien que les renseignements précis manquent pour expliquer les raisons qui donnaient un pareil hôte à des banquiers allemands, on peut cependant supposer que la maison Jabach et Cie était chargée par la France de faire parvenir à Marie de Médicis les sommes nécessaires à son entretien. La Reine, exilée d'Angleterre par son gendre Charles Ier, et forcée par une impérieuse nécessité, sera venue essayer la séduction de sa royale présence sur ces riches banquiers, et tenter de se faire ouvrir un plus large crédit pour risquer quelque aventure désespérée. Depuis son expulsion du royaume, ce n'était pas la première humiliation de ce caractère emporté et hautain. Ce devait être la dernière.

Je sais que la tradition voulait voir également dans cette chambre le lieu de naissance de Rubens. Faire naître et mourir dans le même lieu d'exil et précisément à la même place le protégé et le protecteur, c'était un rapprochement qui plaisait à l'esprit. Malheureusement la critique est venue déranger ce roman et prouver, pièces en main, que Rubens est né le 29 juin 1577 dans la petite ville de Siegen, duché de Nassau (1).

Quoi qu'il en soit, il fallait que la famille Jabach fût

(1) *Documents sur Rubens*, par M. Van der Brunck. Anvers, 1855.

assez importante et jouît d'une réputation assez bien établie pour mériter l'honneur de donner l'hospitalité à une reine de France, même proscrite, même dans l'infortune. Il résulte de tout ceci qu'Évrard Jabach n'était pas un de ces aventuriers comme on en rencontre trop souvent dans tous les temps.

Il ne fut pas témoin de cette mort. En 1642, il était déjà à Paris, où, à en croire M. de Laborde (1), il vint s'établir en 1635, et où il remplissait les fonctions de directeur de la Compagnie des Indes orientales. C'était une charge lucrative, et qui demandait, pour être bien remplie, de remarquables qualités administratives et financières. De cette époque (1641) doit dater le portrait que, pendant son séjour à Paris, Van Dyck fit de lui. Il a été gravé par Michel Lasne. Qu'est devenu l'original? Je n'ai pu en retrouver trace; mais la gravure suffit pour nous faire connaître la physionomie extérieure de Jabach. Il est vu de face jusqu'aux genoux, la tête découverte et légèrement tournée à droite. La main droite, une de ces belles mains à la Van Dyck, retient les plis du manteau qui découvre le buste couvert d'un pourpoint de satin noir boutonné par devant. La main gauche se cache derrière le corps. La tête est honnête, ferme, sérieuse et intelligente. C'est celle d'un homme de trente-deux à trente-cinq ans, ce qui reculerait la naissance vers 1610. De fortes lèvres, un peu sensuelles, sont estompées d'une

(1) *Palais Mazarin*, p. 17.

légère moustache. Au bas, les armes de Jabach, que l'on retrouve sur ses cachets, dans les lettres de la Bibliothèque impériale : d'argent à la bonne foi de gueules, et aux deux sautoirs de même placés en chef, avec la devise : *Vivit post funera virtus.* Par un singulier hasard, le nom et les armes ont été effacés sur la planche au siècle suivant, et remplacés par le nom du roi de Corse Théodore : *Theodorus primus Corsicæ rex* (1). Croyez donc à l'authenticité des portraits!

En 1642, Jabach, déjà fixé à Paris depuis sept ans, était, selon toute probabilité, le banquier de Mazarin, à qui la mort prochaine de Richelieu allait donner le gouvernement de la France. C'était un puissant protecteur, et les carnets que nous a conservés la Bibliothèque constatent une grande intimité entre son protégé et lui. On y lit à plusieurs reprises :

Donner à Mondini ce que doyt de reste le thrésorier des Souizes (Suisses) *pour les douze mille livres données à Pionbino. Jobach sayt ce que sayt.*

Quil ajuste tout avec Jobach devant qu'il s'en aille.

Jobach laissera tous les papiers entre les mains de M. Toubouf [le président Tubœuf, dont Mazarin acheta la maison pour faire construire son hôtel] (2).

Pendant dix ans, de 1642 à 1652, la vie de Jabach

(1) Bibliothèque impériale, Cabinet des estampes. *Œuvre de Michel Lasne.*
(2) Bibliothèque impériale, Cabinet des manuscrits. Fonds Baluze, n° 14, p. 165.

échappe au chroniqueur. Elle paraît entièrement occupée par le soin de sa fortune, les affaires de sa maison, les opérations de sa banque, ou les fonctions de directeur de la Compagnie des Indes. C'est dans cet intervalle qu'il fit construire par Bulet, l'architecte de la ville, rue Neuve Saint-Merry, l'hôtel qui porte encore son nom. Le choix d'une pareille rue nous paraît singulier, à nous autres Parisiens de 1859; mais, il y a deux cents ans, l'emplacement était admirablement choisi pour un banquier. A cette époque, la Bourse et le Tribunal de commerce, l'*Hôtel des consuls*, comme on l'appelait simplement, étaient situés derrière l'église Saint-Merry. Les restes existent encore. Les rues avoisinantes étaient donc le centre de l'industrie et du commerce. Les banquiers, petits ou grands, tous les gens à argent y pullulaient. La rue Neuve Saint-Merry était alors ce que fut la rue Quincampoix soixante-dix ans plus tard, ce qu'est de nos jours la rue Laffitte. En venant s'y installer, lui, sa famille et ses bureaux, Jabach se plaçait donc au milieu de ses affaires et à la portée de ses clients.

Jean Marot, dans son livre des *Plans, profils et élévations des principales maisons*, donne six gravures de l'hôtel, non pas, je crois, tel qu'il fut édifié, mais tel que l'architecte s'était proposé de l'édifier. Qu'il faille attribuer cette différence entre le plan primitif et l'exécution à l'esprit positif du banquier qui aura fait tort à l'enthousiasme de l'amateur, ou à sa pénétration sachant déjà en 1650 à quoi s'en tenir sur les devis

des architectes, toujours est-il que la maison actuelle est beaucoup moins vaste que celle dont Marot nous a transmis la physionomie. Les dispositions sont les mêmes sur une échelle plus restreinte. Voici ce qu'en disait Germain Brice cent ans après : « Tous les habiles
» architectes ont donné des dessins. Cependant Bulet,
» renommé dans sa profession, a plus fait que tous
» ceux qui y ont été employés. L'étendue de cette mai-
» son est peu considérable, et le jardin qui est derrière
» est fort serré; mais les appartements sont assez bien
» disposés, quoique d'ailleurs ils ne soient pas fort
» clairs ni fort gais. Ses dedans ont été raccommodés
» et mis à la mode depuis quelques années, sous la con-
» duite de Dulin; et l'appartement bas est à présent
» embelli d'une manière plus gracieuse qu'il n'était
» auparavant, quoiqu'il y eût déjà bien de la dépense
» en dorures et autres enrichissements (1). »

Veut-on savoir quels étaient ces *enrichissements* qui paraissent avoir ébloui l'honnête Germain Brice? En voici deux indications. Vers 1655, Sébastien Bourdon, revenant de son séjour de Suède, « fit deux tableaux de
» cabinet pour M. Jabach, chacun de huit pieds de lon-
» gueur sur cinq de hauteur. L'un représente l'entrée
» de Jésus-Christ en Jérusalem, et l'autre un portement
» de croix... Ensuite, par l'entremise de M. Jabach, il
» fit pour la ville de Cologne un tableau de douze pieds

(1) *Description de Paris,* par Germain Brice. Paris, 1752, t. II, p. 66.

» de hauteur sur huit de large; il y représenta, comme
» dans le temps de la Passion, les bourreaux qui vien-
» nent d'attacher le Sauveur à la croix, la lèvent pour
» la planter (1). » Quelques années auparavant, vers
1648, Jabach s'était adressé à Lebrun et en avait obtenu
« des dessins pour tapisseries, tant sur le sujet d'Ata-
» lante et de Méléagre que sur d'autres incidents tirés
» de la fable (2) ». Ce fut également Lebrun qui, douze
ans plus tard, vers 1660, peignit en un seul tableau les
portraits de la famille de M. Jabach, grand amateur des
beaux-arts. La description de ce tableau, placé mainte-
nant au Musée de Berlin (n° 471, Catalogue de 1857), a
été faite à la fin du siècle dernier. « Je me rendis dans
» la maison appelée Jabachischehauss pour y voir le
» grand portrait de famille de cette maison, peint par
» Lebrun; ce tableau occupe tout le fond d'une chambre
» assez grande : c'est un vrai chef-d'œuvre. Le vieux
» Jabach, qui fut, à ce qu'il paraît, un amateur des
» arts, y est représenté assis dans un fauteuil et mon-
» trant de la main le buste de Minerve, ainsi que plu-
» sieurs autres attributs des arts épars çà et là. Sa
» femme, vêtue de ses plus beaux habillements, est
» assise à gauche; elle tient dans ses bras un enfant à la
» mamelle, qui repose sur un coussin de velours rouge;
» la vie respire dans tous les traits de cet enfant. Sa

(1) *Mémoires inédits de l'Académie de peinture et de sculpture*, t. I, p. 94.
(2) *Idem*, t. I, p. 8.

» mère a près d'elle sa fille, âgée de dix ans, dont la
» contenance et la pâleur annoncent qu'elle n'est pas en
» bonne santé; à sa droite est une autre fille, un peu
» plus jeune, sur le visage de laquelle brillent la joie et
» le contentement. Un petit garçon de quatre ans, placé
» sur le plan inférieur, s'agite sur un cheval de bois et
» semble regarder d'un œil curieux ce qui se passe dans
» la chambre. Le peintre Lebrun est assis dans l'enfon-
» cement devant son chevalet; il a la tête tournée de
» côté et est occupé à peindre. L'ensemble de ce tableau
» est du meilleur effet; la beauté du coloris, l'expres-
» sion des figures, leur distribution, la vérité des dra-
» peries, tout y est frappant, tout y intéresse (1). »

Ce document fait connaître la composition de la famille de Jabach et l'époque approximative de son mariage. Si vers 1660 il avait une fille de dix ans, qui paraît avoir été l'aînée de ses enfants, il s'était marié vers 1650, âgé d'à peu près quarante ans. Cette date est précisément celle de la construction de son hôtel. On a plaisir à penser que cet hôtel avait été bâti en vue de cette union, et que Jabach sera venu passer la lune de miel dans sa maison, décorée et meublée à neuf.

Les registres de la paroisse Saint-Merry donnent le nom de madame Jabach : elle se nommait Anne-Marie d'Égrotte. Grâce aux mêmes registres, on peut mettre un nom sur les personnages représentés dans le tableau

(1) *Voyage sur le Rhin*. Neuwied, 1792, t. I, p. 101.

de Lebrun du Musée de Berlin, et faire une espèce d'état de la famille. Sa petite fille, âgée de dix ans vers 1660, et « dont la contenance et la pâleur annon- » cent qu'elle n'est pas en bonne santé », se nommait comme sa mère : Marie-Anne. Elle vécut assez longtemps, malgré sa chétive apparence, pour se marier et pour enterrer son mari, Nicolas Fourment, bourgeois de Paris. Elle mourut le 17 décembre 1706. L'autre fille, « un peu plus jeune, sur le visage de laquelle » brillent la force et le contentement », Hélène Jabach, ne se maria point, et mourut le 22 septembre 1701. L'enfant nouveau-né que M. Jabach tient dans ses bras doit être Anne-Catherine, née le huictième jour d'avril 1661, à quatre heures du matin, selon la mention de M. Amyot, curé de Saint-Médéric, qui a signé sur le registre avec le parrain Olivier Picqueur, et la marraine Geneviève Coquide. Enfin, le petit garçon qui s'agite sur un cheval de bois est Henri Jabach, qui perpétua le nom de la famille, devint directeur de la manufacture royale de Corbeil, et mourut, toujours rue Saint-Merry, le 7 janvier 1703, âgé de quarante-huit ans.

Les vingt années de 1650 à 1670 sont la plus belle période de la vie de Jabach, sa période de collectionneur. C'est dans cet intervalle qu'il recevait cette quantité de tableaux et ce nombre plus grand encore de dessins qui lui valaient une mention dans un *Guide* du temps. « La maison du sieur Jabach est dans la rue » Saint-Merry; elle est considérable pour les bons ta-

» bleaux qu'on y voit, et le maistre s'y connoist des
» mieux du monde (1). » Un peu plus tard, un collègue
de Jabach dans la curiosité, Michel de Marolles, consacra à deux reprises différentes les quatrains suivants
à vanter le cabinet de son confrère :

> La Noue, intelligent et vénérable prestre,
> Avec un bon esprit connu sur ce sujet,
> Fit des plus grands desseins un ample et grand projet ;
> Mais Jabac le surpasse où nul n'ira peut-estre...

> ... De tous ceux-là chez nous on peut voir les modèles ;
> L'on en voit beaucoup plus chez le libre Jabac,
> Enrichi du païs d'où nous vient le tabac,
> Comme pour les desseins tous ses soins sont fidèles (2).

Cette passion pour les belles œuvres de l'art dut être singulièrement excitée et affermie par la vente de la collection de Charles Ier d'Angleterre, à laquelle il assista vers 1652, et où il se porta adjudicataire de tableaux dont le choix fait le plus grand honneur à son goût.

Charles Ier, grand amateur, gentilhomme élégant, caractère libéral, main ouverte, après avoir payé deux millions de notre monnaie la collection des ducs de Mantoue, avait réuni près de quatorze cents tableaux et de quatre cents statues dans les divers palais de la

(1) *Paris ancien et nouveau*, t. III, p. 301.
(2) *Le Livre des peintres et des graveurs*. Édit. Duplessis, 1855, p. 21 et 68.

couronne. C'est cette quantité d'objets d'art qu'après le supplice du Roi, le parlement mit en vente de 1650 à 1653. Le catalogue qu'en a publié Vertue en 1757, et qu'a transcrit M. Waagen dans *Treasures of art in Great Britain*, nous fournit quelques indications sur les prix de vente et les noms d'acquéreurs (1).

L'annonce d'une pareille vente avait mis toute l'Europe en émoi. L'archiduc Léopold et l'ambassadeur d'Espagne allaient s'y coudoyer à côté du fondé de pouvoir de la reine Christine de Suède et des amateurs hollandais et anglais Gerbier, Wright, Van Cleemput. Mazarin, pliant devant la Fronde, était alors réfugié à Cologne, chez le comte de Bruhl. Mais tout éloigné qu'il fût de France, il n'en dirigeait pas moins en maître les affaires du gouvernement, et devait être plus que jamais en relation avec Jabach, dont il habitait la ville natale. Il ne pouvait manquer, lui l'amateur si somptueux, de se faire représenter à une pareille fête, et, pour nous servir d'une expression technique, *donna* bien probablement *commission* à Jabach de surenchérir pour lui. Les tableaux acquis sont là pour prouver que le cardinal ne pouvait choisir un connaisseur d'un goût plus fin et plus relevé.

Après avoir traversé la collection qu'il avait rassemblée, tous ces tableaux, acquis après sa mort par Colbert en 1661, allèrent augmenter le cabinet du Roi. Ils sont au Louvre maintenant. En voici la liste, avec

(1) T. II, p. 465 et suiv.

les prix d'acquisition, et les numéros de catalogue actuels :

Corrége.	*Jupiter et Antiope.*	24,000 livr.	N° 28.
—	*Le Supplice de Marsyas.* (Salle des dessins).	24,000 livr.	N° 17.
—	*Le Vice et la Vertu.* (Salle des dessins).	24,000 livr.	N° 18.
Giorgione.	*Sainte Famille.*	2,736 livr.	N° 43.
Jules Romain.	*La Nativité.*	12,000 livr.	N° 293.
—	*Le Triomphe de Titus et de Vespasien.*	3,600 livr.	N° 294.
Titien.	*La Mise au Tombeau.*	3,000 livr.	N° 465.
—	*Les Disciples d'Emmaüs.*	»	N° 402.
—	*La Vénus del Pardo.*	15,000 livr.	N° 468.
—	*La Maîtresse du Titien.*	2,400 livr.	N° 471.
—	*Tarquin et Lucrèce.*	»	»

Cette acquisition est la seule erreur de Jabach. Copie assez médiocre du Titien, elle est reléguée maintenant au second étage de la salle des Séances, au Louvre.

Perino del Vaga.	*Le Défi des Piérides.*	3,000 livr.	N° 369.
Léonard de Vinci.	*Saint Jean-Baptiste.*	3,500 livr.	N° 480.

C'est donc un total approximatif de 118,000 francs que Mazarin avait confié au goût de Jabach. Or, en tenant compte du taux de l'argent, et surtout du mérite de chacun de ces chefs-d'œuvre appréciés à un bien plus haut prix de nos jours, on peut estimer à plus d'un million la valeur des toiles acquises par le représentant de Mazarin.

Tout en se conformant aux ordres de son mandataire,

on peut croire que Jabach ne négligea rien pour satisfaire son goût personnel, et qu'il fit, pour orner les appartements de la rue Neuve Saint-Merry, des acquisitions plus modestes, mais relativement importantes, dans la plus belle vente publique dont l'histoire ait gardé le souvenir.

De retour de cette excursion en Angleterre, Jabach disparaît de nouveau jusqu'en 1671. Ce temps, on peut le croire, ne fut pas perdu pour les beaux-arts; et si nos recherches n'ont pas réussi à le suivre pas à pas dans la carrière du collectionneur, à assister à ses trouvailles, à le surprendre dans ses acquisitions, il nous est du moins resté dans le recueil qui porte son nom un document d'un grand intérêt. Ces vingt ans furent employés à augmenter, à compléter l'immense collection de dessins que nous le verrons bientôt céder au Roi, et qui paraît avoir été la spécialité qu'il recherchait avec le plus d'ardeur. Aussi en possédait-il un nombre dont Crozat et plus tard Mariette devaient seuls dépasser le chiffre.

Jabach n'était pas un amateur jaloux, jouissant en avare de ses trésors, les tenant sous triple clef, et n'appréciant une belle œuvre qu'autant qu'il était seul à la posséder. Après la joie de la propriété, il voulut se donner le mérite de la publicité. Qu'il entrât dans ce projet un grain de vanité, c'est plus que probable; mais j'avoue que ce défaut ressemble singulièrement à une qualité quand il a pour résultat, comme dans ce cas, de faire partager aux autres des jouissances personnelles.

« Il avait projeté, dit Heineken (1), de faire graver tout
» ce qu'il avait de dessins. Il commença par les paysages,
» et y employa de jeunes artistes, tels que les deux frères
» Corneille, Rousseau et Massé (ce Massé n'est pas le
» peintre en miniature qui a publié la Galerie de Ver-
» sailles). Après la mort de Jabach, on ramassa tout ce
» qu'il avait fait graver, et on le distribua en cahiers, ce
» qui forme un assez gros volume in-folio et en largeur.
» Il y a six cahiers, désignés par des lettres, depuis A
» jusqu'à F. Chaque cahier contient 47 estampes, et le
» dernier, marqué F, est de 51 pièces, n'excédant pour-
» tant pas le nombre de 47, parce que le n° 43 est répété
» quatre fois et distingué par les lettres G, H, I, K.

» Il faut observer que les épreuves distribuées du
» vivant de M. Jabach sont sans numéros et sans lettres.
» On a réimprimé de nouveau cette collection sous le
» titre : *Recueil de 283 estampes, gravées à l'eau-forte
» par les plus habiles peintres du tems, d'après les des-
» sins des grands maîtres, que possédait autrefois
» M. Jabach, et qui, depuis, sont passés au cabinet du
» Roi*, in-folio en largeur. »

Le Cabinet des estampes de la Bibliothèque impériale
possède un exemplaire de ce recueil devenu fort rare.
Sur la première page, on a écrit à la main : *Desseins
du cabinet Jabach, gravés par MM. Corneille, J. B.
Massé, Rousseau et autres*. On y trouve exécutés, d'une
pointe assez libre, dans le genre des *fac-simile* du comte

(1) *Idée d'une collection d'estampes*, p. 104.

de Caylus : 183 dessins d'Annibal Carrache, 8 de Louis Carrache, 26 de Campagnola, 26 du Titien, et le reste de différents artistes. Certes, Massé, Corneille et Rousseau ne possédaient ni le talent, ni le religieux scrupule de nos fac-similistes contemporains. Alphonse Leroy, Chenay, Bein, leur eussent rendu bien des points; mais telles qu'elles sont, ces gravures nous ont cependant conservé d'une manière suffisante le caractère du maître qu'elles traduisent.

C'est vers la même époque qu'au dire de Mariette, « François de la Guestière grava plusieurs planches » d'après les Loges de Raphaël au Vatican, et les fit pa- » raître sous les auspices du fameux curieux Jabach, » auquel il en fit la dédicace (1) ».

Cette entreprise était sans doute en cours d'exécution en 1671, et tout faisait espérer qu'elle serait conduite à bonne fin, lorsque des revers de fortune vinrent frapper Jabach, le forcer à une liquidation considérable et le séparer violemment des belles œuvres qui charmaient ses loisirs depuis trente ans.

A quoi faut-il attribuer ce désastre? Quelles étaient alors les opérations financières où Jabach aura commis l'imprudence de se fourrer et dont les faillites l'auront laissé à découvert? J'avoue que je l'ignore; et comme je n'écris pas l'histoire financière de ce banquier, je n'ai pas cherché à en découvrir les causes au milieu de la sérénité de l'histoire de France à cette époque. Tou-

(1) *Abecedario de Mariette*, t. III, p. 42.

jours est-il que le désastre dut être immense pour forcer Jabach à se défaire non-seulement de son cabinet, mais encore de ses meubles, de sa vaisselle d'argent, des diamants de sa femme et de ses filles, ainsi que nous allons le voir. Dans sa détresse, il s'adressa au seul personnage assez riche pour payer une pareille fantaisie : au Roi. Le moment, il est vrai, ne pouvait être mieux choisi. C'est la belle époque du règne de Louis XIV; la fortune succédait à ses armes, l'amour l'enivrait de ses plus douces faveurs, les hommes de lettres l'étourdissaient de l'écho de son nom, et Colbert, fouillant l'Europe, en rapportait d'abondantes moissons qu'il jetait en tribut aux pieds de son maître.

Le cabinet des manuscrits de la Bibliothèque impériale contient de curieux documents sur la vente de cette collection, et sur les phases diverses par lesquelles passèrent les négociations entamées dans ce but avant d'arriver à un résultat définitif (1). Ce sont cinq lettres autographes de Jabach accompagnées de notes diverses, de cinq inventaires des dessins acquis par le Roi, et d'un rapport d'expert.

Les premiers paragraphes remontent aux derniers mois de 1670. Voici la liste dressée par Jabach lui-même des objets d'art dont, à cette époque, il demandait l'acquisition, avec les prix de son estimation :

2,631 dessins d'ordonnance, collés, à 100 livres. 263,100
1,516 dessins d'ordonnance, non collés, à 23 livres. 37,900

(1) Cabinet des manuscrits, liasse Jabach, fonds Cangé, n° 7230-2.

1,395 dessins d'ordonnance, figures, à 5 livres...	6,975
101 tableaux..................	155,450
..... Restant chez nous.............	32,300
Diamants de la famille.............	22,000
Bustes ou reliefs et marbres..........	28,700
Grands bronzes................	6,500
Meubles de la maison.............	»
Vaisselle d'argent...............	12,800
212 planches gravées..............	15,300

Une phrase de Mariette dans l'introduction du catalogue Crozat a pu faire soupçonner la bonne foi du pauvre Jabach dans cette transaction. « En vendant au » Roi, dit Mariette, ses tableaux et ses dessins, il s'était » réservé une partie des dessins, et ce n'étaient pas cer- » tainement les moins beaux. » Mariette ne nous a pas donné l'ombre d'une preuve à l'appui d'une aussi grave insinuation. Quant à moi, il me semble que les articles *Diamants de famille* et *Vaisselle d'argent* la réfutent d'une manière touchante. Quand on se sépare, pour faire honneur à ses affaires, de meubles et de bijoux aussi intimes, on ne songe pas à garder subrepticement quelques centaines de dessins sans valeur. N'est-il pas plus simple de supposer qu'au milieu de la quantité de cartons contenant la collection vendue, ceux qui renfermaient les dessins dont parle Mariette auront été oubliés dans quelque grenier et retrouvés plus tard par les héritiers? Le rapport d'expert que nous allons citer rend d'ailleurs à la bonne foi de Jabach un hommage en opposition directe avec l'insinuation de Mariette, et devient à ce titre un document que nous ne pouvions négliger.

Il fut convenu entre Colbert, Lebrun et Jabach que le Roi ne prendrait que les cinq mille cinq cent quarante-deux dessins et les cent un tableaux. La seule difficulté qui empêchât l'affaire tenait au prix d'estimation. Jabach le fixait à 463,425 livres. Un expert, dont le nom ne figure pas au rapport, fut nommé, et formula son arbitrage dans les termes suivants :

Le prix que M. Jabach demande de ses desseins paroît exorbitant. A la vérité, il y a quelques grands desseins de Raphaël, Julle Romain et autres grands maistres qui sont considérables, mais il y en a aussy quantité de ces mesmes maistres qui sont fort petits, où il y a peu de travail et beaucoup de peu finis.

L'on croit que pour régler le prix de ces desseins il ne faut considérer en quelque façon la rareté et combien il coûteroit pour en faire faire de semblables et d'une aussy grande ordonnance, mesmes par des peintres médiocres, ou mesmes pour en faire faire des copies; car si l'on voulloit avoir égard à ce qu'ils ont cousté, *l'on estime que le dit sieur Jabach les a peut-estre plus achepté qu'il n'en demande.*

Pour la rareté, il est constant qu'il n'y a point de collection de desseins semblable dans l'Europe ny mesmes qui en approche.

Quant au prix que l'on demanderoit pour en faire faire de pareille grandeur et autant chargés d'ouvrages ou mesme pour les copies, M. ne croit pas que personne voulust entreprendre de le faire à moins de *deux ou trois cents livres* pour les grands et de 20, 25, 30, 40 et 50 pour les petits.

De manière que l'on estime que l'on pourroit offrir 60 livres de chacun des 2,631 desseins d'ordonnance, collés sur de la chartre, qui reviendroient à. 157,860 l.

Des 1,516 desseins non collés, 10 ou douze livres pièce l'un portant l'autre. 15,160 l.

Et des 1,395 desseins de figures sur le pied de
3 livres pièce. 4,185 l.
Et à l'égard des 101 tableaux, l'on estime que l'on
pourroit rabattre le tiers de ce que l'on en demande.
Il resteroit. 103,034 l.

L'affaire, établie sur ces bases, suivit sa marche régulière, et le 7 février 1671 Jabach adressait la lettre suivante à M. du Metz, trésorier des parties casuelles : « Je feray donc tout partir demain de grand matin, » conformément à la volonté de Monseigneur, et vous » prie, Monsieur, de vouloir donner des ordres à ce » sujet à l'hôtel de Grammont, afin que quelqu'un s'y » trouve pour les recevoir et ranger; je me donneray » le lieu de vous advertir demain comment les voïages » auront succédé, et vous suis cependant, Monsieur, » votre humble et obéissant serviteur. » Écriture nette, ferme, cachet de cire rouge, aux mêmes armes que celles placées sous le portrait de Van Dyck.

Puis viennent, jusqu'au 10 mars, trois autres lettres, accompagnant l'envoi des inventaires de desseins. Enfin, le 10 mars, Jabach, harcelé sans doute avec plus d'acharnement par ses créanciers, adresse à M. du Metz cette dernière épître, qui vaut la peine d'être reproduite dans son intégrité. C'est un cri de détresse d'une rare éloquence, et, si je ne me trompe, aussi réservé que digne dans un pareil moment : « Sur l'espérance que » vous me donnates hyer, Monsieur, de voir bientot » mon malheureux affaire des desseins et tableaux ter- » miné, je vous envoie icy ioint encor un inventaire des

» 460 desseins qui font partie des 1516 que i'ay mis sur
» le mémoire à 25 livres. Je donne au plus fin d'en trou-
» ver de pareils à 50 livres. Vous scavés, Monsieur, qu'il
» y en a 5,542 en tout. Desquels ie pourrois facilement
» mettre 800 à part qui, l'un portant l'autre, me revien-
» nent à plus de cent écus pièce et en valent plus de
» 300 chacun. Aussi ne doivent-ils pas passer pour
» desseins, ains pour des meilleurs et plus friands ta-
» bleaux de l'Europe lorsqu'ils seront embordurés. Un
» homme connoissant iceux le peut dire, et monsieur
» Lebrun mieux que personne, en ayant une connais-
» sance plus achevée.

» Vous y ferez toute réflexion qu'il vous plaira,
» pourveu que me sortiés d'affaire et qu'après tant de
» remises ie puisse finalement scavoir de quelle mort
» ie dois mourir, ie serai content. Le seul mal que i'y
» prévois est qu'ils sont trop beaux et en trop grand
» nombre; s'il estoit moins bon et en moindre quantité,
» leur prix agreeroit d'advantage et feroit ma condition
» assurément meilleure. Mais comme ie vais toujours
» le grand chemin, ie n'en ay rien voulu séparer, et y
» ay tout laissé iusques aux copies que i'avois fait faire
» avec soin pour m'en servir un iour au défaut des ori-
» ginaux. Vous les y trouverés aussy, et voiant de quelle
» façon i'y vais, vous aurés, i'espère, la bonté de me
» rendre quelque iustice et adoucir mon mal. Je parle
» à vous, Monsieur, ne cognoissant autre à qui m'a-
» dresser. Si monsieur Perrault estoit de mes iuges, ie
» le prierois de me traicter en ce rencontre cy *en chres-*

» *tien et non en More*, et surtout de contribuer à l'achè-
» vement d'un ouvrage qui a tant tresné et me donne
» continuellement et m'a donné tant de peine par là.
» Considerés, au nom de Dieu, *que ie me trouve entre*
» *le marteau et l'enclume, et que i'ay à faire à des gens*
» *avec qui il n'y a aucun quartier.* Je vous en conjure
» derechef du fond du cœur, estant, Monsieur, votre
» très-humble et obeissant serviteur. »

La réponse à ce cri suprême ne se fit pas attendre;
et, le 29 mars 1671, Colbert signait une ordonnance de
payement au profit de Jabach. « Toutefois, dit M. Villot,
» l'estimation de l'expert parut encore trop élevée, car
» l'ordonnance de payement nous apprend que les
» 101 tableaux et les 5,542 dessins livrés au Cabinet,
» suivant les ordres de Colbert, ne coûtèrent au Roi
» que 221,883 livres 6 sols 8 deniers (1). »

Il s'écoula près d'une année avant que tous ces des-
sins fussent officiellement classés dans le Cabinet du
Roi. Le procès-verbal de leur réception accompagnant
chaque inventaire particulier, et contre-signé par Jabach,
Lebrun et du Metz, est daté du 4 janvier 1672.

Ces 5,542 dessins se subdivisaient de la manière
suivante, d'après l'état dressé par Jabach lui-même :

>640 dessins de l'école de Raphaël.
>448 dessins des écoles de Venise et de Lombardie.
>517 dessins de l'école de Florence.

(1) Introduction de la *Notice des tableaux du Louvre*, par M. VILLOT, page XXIII.

653 dessins de l'école des Carats (Carrache) et modernes.
309 dessins de l'école d'Allemagne et de Flandre.
64 dessins copiés d'après Raphaël et Jules.
2,911 dessins non collés, estant le rebus de ma collection.

5,542 dessins en tout vendus au roy.

Ils sont tous au Louvre aujourd'hui, et ont constitué le premier fonds de la Conservation des dessins, comme les gravures de l'abbé de Marolles servaient, à la même époque, de point de départ au Cabinet des estampes de la Bibliothèque royale. Ils sont montés avec soin sur carton blanc, encadrés par une marge dorée, bordée elle-même de deux filets noirs, et tous contre-signés au dos d'un paraphe aussi connu des collectionneurs que l'M de Mariette ou l'L de Lawrence.

On pourrait croire que dans une aussi grande quantité d'œuvres, il y en a peu de vraiment remarquables : ce serait une erreur. Le cinquième au moins est hors ligne, et beaucoup sont des chefs-d'œuvre. Je doute que jamais collection puisse présenter un pareil choix. Beaucoup d'entre eux sont exposés dans les salles du Louvre; et, pour ne citer que les principaux, nous indiquerons les numéros :

1937, Jules Romain.
1894, id.
3307, Sébastien del Piombo.
6573, Baccio Bandinelli.
504, André del Sarto.
469, id.
4929, Primatice.
4933, id.

3486, Schiavone.
521, Rosso.
3538, Tintoret.
9271, Rubens.
1451, Raphaël.
215, Michel-Ange.

Quant aux cent et un tableaux acquis du même coup, comme Jabach n'en a laissé, dans ses papiers, ni détail ni désignation, comme les inventaires de Bailly et de Lépicié n'ont pas gardé trace de leur provenance, le Catalogue de M. Villot, si explicite cependant, a été réduit au silence sur ce point. Il est probable qu'on en trouverait un certain nombre, sinon la totalité, dans les toiles désignées sous l'indication *Collection de Louis XIV;* mais il faudrait pour cela un premier point de repère émanant de Jabach lui-même, et c'est précisément ce qui manque. C'est donc matière à conjecture pour les amateurs et les curieux.

Le vieil Évrard Jabach survécut vingt-cinq ans à cette douloureuse séparation et à ce grand désastre. Ce ne fut pas toutefois une ruine totale pour lui. Un passage du *Livre commode* d'Abraham du Pradel, le Bottin de l'époque, prouve qu'à force d'activité et d'intelligence, le banquier avait liquidé son passif et relevé les affaires de sa maison. Dans l'édition de 1691, il figure encore au nombre des riches banquiers de Paris : « M. Jabac, » rue Neuve Saint-Mederic, pour les mesmes Estats » (l'Allemagne), et encore pour la Hongrie, la Turquie » et la Pologne. » On peut donc croire que sa vieillesse

fut non-seulement à l'abri du besoin, mais encore exempte de pénibles préoccupations, et que ce fut sans inquiétude sur le sort des siens qu'il s'éteignit, le 6 mars 1695, dans l'hôtel qu'il habitait depuis quarante-cinq ans. Voici son acte de décès copié sur les registres de la paroisse Saint-Merry : « M. Évrard Jabach, cy-devant » directeur de la Compagnie des Indes orientales et » bourgeois de Paris, décédé rue Neuve Saint-Merry, » le 6 mars 1695, a été inhumé le 8 dudit mois, en cette » église, où ont été présents Henry Jabach, marchand » banquier, bourgeois de Paris, son fils, et maître Leo- » nard Aubry, conseiller au Parlement, amy. »

Nous avons vu plus haut qu'outre ce fils, Évrard Jabach laissait encore trois filles. Ce fut Henry Jabach, directeur de la manufacture de Corbeil, et mort le 7 juin 1703, qui perpétua le nom et la famille. Heinecken et Mariette nous ont conservé le souvenir de deux fils de Henry. Nous leur laissons la parole : « Un des petits- » fils de M. Jabach, qui faisait la banque à Livourne » et qui y est mort, avait un certain nombre de dessins » de son grand-père, qui a été vendu en Hollande. Le » catalogue en est imprimé : *Catalogo della Raccolta* » *di celebri disegni, che trovansi appresso Francisco* » *Antonio Jabach, in Livorno*. In-8°. Un autre de ses » petits-fils, établi à Cologne, possède aussi quelques- » uns des dessins de cette collection (1). »

« Jabach (Gérard-Michel), né à Cologne sur la fin

(1) HEINECKEN, *Collection d'estampes*, p. 105.

» du dix-septième siècle, petit-fils du fameux Évrard
» Jabach, aussi de Cologne, qui, dans le siècle dernier,
» avoit rassemblé une si belle collection de tableaux et
» de desseins, fondue pour la plus grande partie dans
» le Cabinet du Roy, est mort à Livourne le 26 de may
» 1751. Il y faisoit le commerce, et se piquoit d'avoir
» pour les beaux-arts le même goût que son ayeul. Il
» avoit trouvé dans la maison paternelle, en 1721, un
» reste de desseins qui lui en avoit fait prendre le goût.
» Mais, ses connoissances et ses facultés n'étant pas les
» mêmes, sa curiosité ne s'étoit pas étendue fort loin.
» Ce qu'il avoit rassemblé de desseins a été envoyé en
» Hollande après sa mort, et l'on en a fait une vente
» publique qui n'a pas eu, à ce que j'ai su, un trop
» grand succès. Zanetti, qui se trouvoit à Paris lorsque
» Jabach fit la découverte des desseins qui avoient ap-
» partenu au vieux Jabach, ne s'oublia pas, et prit pour
» lui ce qui étoit le meilleur. J'avois acheté, à la vente
» de Crozat, le beau dessein du Crucifiement de saint
» Pierre, de Rubens, et l'avois cédé à Jabach, qui étoit
» mon ami. J'aurois bien voulu le ravoir, mais ses frères
» m'ont écrit qu'ils avoient résolu de le garder dans la
» famille, pour mémoire de ce que le tableau original
» de Rubens, qu'on voit à Cologne dans la paroisse de
» Saint-Pierre, avoit été ordonné par leur ayeul et donné
» par lui à cette église (1). »

Enfin, non-seulement l'hôtel Jabach est debout, tandis

(1) MARIETTE, *Abecedario*, t. III, p. 1.

que le palais de Crozat et la vieille maison de Mariette ont été renversés, mais encore, par un singulier hasard, il garda pendant tout le dix-huitième siècle une destination analogue à celle que lui avait donnée son premier propriétaire. Vendu probablement vers 1721 par les petits-fils de Jabach, « il avait servi, dit M. Édouard » Fournier, à différents usages. Lekain avait commencé » la tragédie sur le théâtre bourgeois qu'on y avait établi. » Dans sa principale salle s'exposaient et se vendaient » des tableaux. De là certaines espèces de tableaux à » vendre s'appelaient des Jabachs (1). » Plusieurs catalogues de 1760 à 1780 portent l'indication de la salle Jabach comme lieu de vente. C'était l'hôtel Bullion de l'époque.

L'hôtel d'un banquier de 1660 encore intact après deux siècles, c'est certainement plus que Jabach lui-même n'eût pu rêver. C'est, en tout cas, une bonne fortune que nous souhaitons à tous les banquiers d'aujourd'hui.

(1) Édouard FOURNIER, *Paris démoli*, p. 35, note.

Juillet 1859.

LA COMTESSE DE VERRUE

1670-1736

I

i variés que soient les types des originaux dont j'esquisse la biographie, ce sont des hommes, et tous se ressemblent par certains côtés. Madame de Verrue vient rompre cette monotonie. Il était difficile de trouver une physionomie plus piquante, mieux faite pour réveiller ce que ces biographies présentent d'un peu terne; et la suite naturelle de nos études nous aura servi beaucoup mieux que les créations de la plus fertile imagination. Favorite d'un souverain qui est lui-même un type très-original, mêlée à des événements politiques où son influence fut souvent prépondérante, collectionneur de tableaux et de livres, douée de tous les dons : grande naissance, beauté reconnue, intelligence vive,

esprit éveillé, caractère ouvert et accessible, mœurs faciles, un peu trop faciles même; les divers rôles qu'elle a joués touchent à la fois à la chronique et à l'histoire. L'étude de ce personnage est une bonne fortune dont nous profitons.

Jeanne-Baptiste d'Albert de Luynes naquit à Paris le 18 janvier 1670. Elle fut baptisée le 21 à Saint-Sulpice et tenue sur les fonts par Colbert, qui lui donna ses prénoms, et par Anne-Julie de Rohan, princesse de Soubise, une des maîtresses de Louis XIV (1). Elle était le sixième enfant de Charles d'Albert de Luynes, fils du connétable, et de sa seconde femme, Anne de Rohan, qu'il avait épousée par dispense du Pape, comme sa parente au degré prohibé. Issue de cette grande famille de Luynes, où la convenance, la dignité, le respect de soi-même sont un héritage si fidèlement transmis et si noblement respecté depuis deux siècles, elle ne devait pas être scrupuleusement fidèle à cette noble tradition. Elle y mêla le seul élément d'imprévu et de fantaisie que l'on puisse constater. Le mercredi 25 août 1683, à treize ans et demi, elle épousait Joseph-Ignace-Mainfroy-Jérôme de Scaglia, comte de Verrue, dont la mère, une demoiselle de Disimieux, veuve depuis plusieurs années, était dame d'honneur de la duchesse de Savoie douairière. Sur l'acte de mariage (2), à côté des grands noms qui l'ont signé, se trouve

(1) Registres de l'état civil, paroisse Saint-Sulpice.
(2) *Ibid.*

celui de la jeune comtesse *Jeanne Dalbert*, tracé d'une écriture grosse, très-lisible et peu courante, une véritable écriture d'enfant qui s'applique.

Le comte de Verrue conduisit sa femme en Savoie, où l'appelaient sa position et la charge de sa mère, et que gouvernait alors Victor-Amédée. C'était un singulier souverain que Victor-Amédée. Politique sans principes et sans scrupules, mais plein de souplesse et ayant toujours une trahison au service de ses intérêts; capitaine de premier ordre sur un petit théâtre, tacticien d'inspiration et d'expérience, soldat d'un courage aussi ferme que brillant, forcé par sa position géographique de ménager la France, qu'il détestait, et d'attaquer l'Autriche, vers laquelle le portaient ses sympathies; caractère dur, soupçonneux, renfermé, haïssant personnellement Louis XIV et, comme tous les petits princes de son temps, cherchant à l'imiter dans l'éclat de ses adultères; il n'eut jamais qu'un but, la grandeur de la maison de Savoie et l'élévation de son pays au rang de puissance royale. Pour atteindre ce but, il n'hésita devant rien. Sa vie politique est une suite de volte-face les plus soudaines. Le succès lui a donné gain de cause. Le traité d'Utrecht érigea son duché en royaume, et lui donna la couronne de Sicile en 1713. Par certains côtés et dans une certaine mesure, il ressemble au père du grand Frédéric.

La cour se ressentait du caractère du souverain. Comparée à celle de Versailles, ce n'était ni l'élégance des mœurs, ni la politesse des manières qui y domi-

naient. Il est donc facile de comprendre l'effet produit par une Française, jeune, aimable, de haute naissance, de grandes manières, et dont la beauté, au dire des contemporains, était relevée par cette fleur de grâce qui ne s'épanouit que dans l'atmosphère d'une civilisation extrême. « Elle étoit belle et charmante, dit Saint-
» Simon, et vécut d'abord à merveille avec son mari »,
occupée à élever les trois enfants qu'elle lui donna successivement : Charles-Auguste, en 1684; Marie-Anne, en 1685; Marie-Angélique, en 1686. En 1684, elle avait perdu sa mère. Je sais combien alors on faisait bon marché des liens et des affections de famille, surtout quand il s'agissait de filles. Il est cependant consolant de croire que si, quatre ans plus tard, lors de la grande épreuve de sa vie, la comtesse de Verrue eût possédé sa mère, elle eût trouvé dans cette affection la force de ne pas commettre la faute qui a illustré et compromis son nom.

Victor-Amédée était rude, il n'était pas insensible. Il subit, comme toute sa cour, le charme de madame de Verrue. Détestant Louis XIV, il n'était pas trempé comme Guillaume III, et se piquait de ressembler au grand Roi par le scandale de son inconduite. Il courtisa madame de Verrue, qui avait seize ou dix-sept ans. Ici les détails ne nous feront pas défaut. Laissons d'abord parler Saint-Simon : « Elle s'en aperçut bientôt aussi,
» et n'en fit aucun semblant. Les choses vinrent au
» point qu'elle en avertit sa belle-mère et son mari, et
» les pressa de la mener à la campagne. Ils n'en vou-
» lurent rien faire; elle les en pressa de nouveau et sou-

» vent, et demanda enfin à faire un voyage aux eaux de
» Bourbon pour s'éloigner sous ce prétexte. »

Que l'on me permette quelques réflexions. La politique de Louis XIV, héritière de celle de Fouquet, ne répugnait pas à employer la galanterie comme moyen d'action, et les femmes comme agents diplomatiques inavoués. Mademoiselle de Kerouaret, la princesse des Ursins, Henriette d'Angleterre elle-même, en sont d'illustres exemples. Or, j'ai bien peur que la famille du comte de Verrue, et principalement sa mère, n'ait entrevu une chance de fortune dans la beauté et l'esprit de la jeune comtesse, et n'ait basé une infâme spéculation sur le charme qu'elle répandait autour d'elle. Madame de Verrue a été la victime de cette machination; elle n'en est pas responsable. Les preuves matérielles manquent, il est vrai, mais les présomptions sont en faveur de cette opinion. Elles sont corroborées, en outre, par les faveurs dont la famille de Verrue fut l'objet de la part de Louis XIV, et qui ont tout l'air du solde d'un marché, et par le témoignage même de madame de Verrue déposé dans ses lettres à l'ambassadeur de France auprès de Victor-Amédée, le comte de Tessé. Voici ce qu'elle lui dit à la date du 20 février 1690 : « Je
» mérite d'être plainte, et mon frère de Chevreuse avec
» Saint-Sulpice tout entier n'eût pu m'éviter ce que
» *l'abandon de mon mari qui ne songeoit qu'à me perdre,*
» *ma belle-mère encore pis,* et les conjonctures m'ont
» attiré. » — « Du reste, ajoute le comte de Tessé à la
» suite de cette triste confidence, elle connoît son mal-

» heur, s'en repent, et conduit présentement sa barque
» infortunée sans crime. » Pour qu'une dépêche diplomatique s'émeuve à ce point, il faut des raisons graves et singulièrement à l'honneur de celle qui en est l'objet.

Madame de Verrue lutta énergiquement, en femme désaffectionnée à son mari, mais attachée à ses devoirs. Mais quand on lutte seule comme elle, ce n'est pas à vingt ans que l'on triomphe des embûches. Elle finit par obtenir ce voyage des eaux de Bourbon, qu'elle regardait comme sa sauvegarde. Elle se trompait, et Saint-Simon nous explique pourquoi ce qu'elle croyait une cause de salut devint l'occasion de sa perte. « La mère
» prit ce voyage pour un prétexte d'aller à Paris, et n'y
» consentit qu'à condition qu'elle n'en approcheroit pas
» plus près que Bourbon, et que l'abbé de Verrue seroit
» son conducteur. C'étoit le frère de son beau-père, et
» qui a été du conseil de M. de Savoie; mais il fut
» comme les vieillards de Suzanne; il devint amoureux
» de sa nièce, et il osa le lui témoigner. N'ayant trouvé
» en elle qu'une juste horreur pour son amour, il se mit
» à la persécuter. Elle eut beau faire toutes les instances
» possibles à son père et à son frère de l'aller voir à
» Bourbon, la santé de M. de Luynes (1) et les affaires
» de M. de Chevreuse ne le leur permirent pas. Il fallut
» donc achever ce voyage avec son bourreau, sans

(1) Saint-Simon se trompe ici. Les *Mémoires du comte de Tessé* nous apprennent positivement que le duc de Luynes fit le voyage de Bourbon pour aller voir sa fille.

» secours, et trouver en arrivant à Turin sa belle-mère
» et son mari dans toutes les fâcheuses impressions
» qu'il avoit plu à l'abbé de leur donner par ses lettres,
» et qu'il augmenta par ses discours. Elle eut beau récla-
» mer son innocence, qui alors étoit entière, et accuser
» l'abbé, jamais elle ne les put persuader qu'il eût été
» capable de si détestables desseins, et l'accusation
» retomba sur elle. M. de Savoie, qui continuoit à la
» pourchasser, s'aperçut de ces déplaisirs, qui eurent
» enfin plus de pouvoir sur elle que tout ce que M. de
» Savoie avoit pu employer; ainsi la vengeance la lui
» livra. M. de Verrue et sa mère se retirèrent en
» France. » Leur plan avait réussi.

Le voyage des eaux de Bourbon date de l'été de 1688. En 1689 eut lieu la rupture. Le 29 janvier 1690, madame de Verrue mettait au monde une fille, Victoire-Françoise de Suse, mariée plus tard au prince de Carignan. Le 1ᵉʳ décembre de la même année, elle était officiellement présentée à la cour de Savoie (1). En janvier 1691, elle était nommée dame d'atour de la duchesse de Savoie (2). Un peu plus tard, dans la même année 1691, elle eut un fils qui mourut jeune sans avoir été marié.

La faveur de madame de Verrue dura dix ans. Restée Française de cœur, le crédit qu'elle sut conserver auprès du duc de Savoie influa sur la conclusion de la

(1) *Mémoires de Dangeau*, t. III, p. 256.
(2) *Ibid.*, p. 268.

paix avec la France, qu'il signa en 1696, et sur sa détermination de donner sa fille au duc de Bourgogne comme gage de cette paix (décembre 1697). Les lettres du maréchal de Tessé rendent justice à l'appui que ces délicates transactions trouvèrent auprès de la jeune favorite. Mais comme une ombre au tableau, elles nous initient aux tristesses qui l'assiégeaient, et nous apprennent le prix dont elle payait sa faveur. Gardée par la surveillance soupçonneuse du duc, emprisonnée dans son palais, épiée par la jalousie de l'amant et par la police du souverain, il ne lui était permis ni d'échanger une parole, ni d'adresser un sourire, ni de croiser un regard qui ne fussent aussitôt rapportés, commentés, incriminés : « Le duc de Savoie, dit la Palatine dans ses lettres, » commence toujours ses amours avec ses maîtresses » par des disputes et par des querelles. J'ai ouï dire que » ce prince et madame de Verrue se querelloient des » journées entières. » A toutes ces amertumes venait se joindre la haine dont la poursuivait le vieux parti autrichien, voyant en elle le représentant le plus puissant et le plus redoutable du parti français. Ce n'était pas une haine platonique; les Italiens n'en ont pas. Elle faisait obstacle à ses ennemis : ils tentèrent de supprimer l'obstacle, et, quelque temps avant la conclusion de la paix, l'empoisonnèrent tout simplement. « Victor-Amédée, » dit le maréchal de Tessé, que sa défiance portoit sans » doute à craindre le même sort, avoit heureusement » une ample collection des meilleurs contre-poisons, à » l'aide desquels il réussit à sauver la vie à sa maîtresse.

» Madame de Verrue en conserva précieusement la
» recette, qu'elle répandit ensuite en France, où cet
» antidote fut longtemps en vogue sous la dénomination
» de *Remède de madame de Verrue* (1). »

Quant à la famille de son mari, une fois la liaison déclarée, elle quitte la Savoie et vient à Versailles solliciter des faveurs qui, je le répète, ont tout l'air du prix de la trahison. L'exact Dangeau nous renseigne suffisamment à cet égard. Madame de Verrue est présentée à la cour de Savoie le 1^{er} décembre 1690; sept jours après, le 7 décembre, son mari est présenté de son côté au roi de France.

Un mois plus tard, le 2 janvier 1691, on lui donne un régiment de dragons à lever. Deux mois après, le mercredi 25 avril, « M. le comte de Verrue, qui a été
» longtemps colonel de dragons, et qui veut rentrer dans
» le service, achète du maréchal de Villars la charge de
» commissaire général de la cavalerie; il en a l'agrément
» du Roi, et il en donne 20,000 livres (2) ». Enfin, en 1704, le 13 août, il est tué à la bataille de Hochstedt, ce qui donne lieu à sa mère, encore vivante et habitant les environs de Vienne en Dauphiné, d'écrire au prince de Condé une lettre qui nous a été conservée (3), et où elle implore ses bons offices auprès du Roi pour son petit-fils, qui portait le nom de Disimieux. Louis XIV

(1) *Mémoires du maréchal de Tessé*, t. I, p. 97.
(2) Voyez les *Mémoires de Dangeau* aux dates citées.
(3) *Mémoires de Tessé*, t. I, p. 92.

était généreux et savait reconnaître les services. Sa reconnaissance ne se fit pas attendre. Le 20 novembre 1704, il accordait mille écus de pension au jeune comte de Disimieux. Celui-ci n'en toucha pas longtemps les arrérages; le jeudi 5 juillet 1706, on apprit à Versailles qu'il était mort à Tournay. Il était, dit Dangeau, fort joli garçon, et avait déjà trouvé moyen de se distinguer.

C'est pendant la faveur de madame de Verrue que naquit et se développa son goût pour les beaux-arts, pour les beaux tableaux, pour les curiosités de toutes sortes. La contrainte où elle vivait, l'ennui qui pesait sur elle, devaient lui faire rechercher des distractions. Celle-ci est la seule qu'elle se soit permise pendant dix ans de règne. Victor-Amédée imita encore Louis XIV en ce point. Il ne lésina pas. Le goût des arts manquait absolument à sa rude nature; mais il n'en était pas de même de son cousin le prince Eugène. Dans ses campagnes de Flandre, ce spirituel homme de guerre ne laissait échapper ni un tableau, ni un dessin. Mariette, plus tard, devait être appelé à mettre un peu d'ordre dans ses collections. De retour à Turin, il en cédait souvent à Victor-Amédée, qui en faisait hommage à madame de Verrue, meilleure appréciateur que lui de leur mérite. Porcelaines, chinoiseries, meubles précieux, étoffes rares, elle s'entourait de tout ce qui peut être un palliatif à l'ennui. Forcée de vivre en cage, elle en dorait les barreaux. Elle eut un instant le goût de la numismatique; mais ce goût ne persévéra pas. Du moins, son inventaire après décès n'en garde pas trace.

La Palatine nous avait déjà appris, dans une de ses lettres du 2 août 1716, « qu'elle lui avoit vendu cent
» soixante médailles d'or, mais qu'elle n'a eu que la
» moitié de ces médailles. Elle avoit aussi des caisses
» pleines de médailles d'argent, qui ont toutes été ven-
» dues en Angleterre. »

Entourée de ces jolis riens, la comtesse n'en regrettait pas moins sa liberté et son pays. Son cœur regardait la France. En février 1700, attaquée de la petite vérole, qui ne pardonnait pas alors, M. de Savoie, dit Dangeau, lui a donné des marques de son attachement dans cette occasion, et l'a vue tous les jours pendant sa maladie. A la suite de cette maladie, elle forma le projet, exécuté huit mois plus tard, de quitter la cour de Savoie; mais comme elle n'était rien moins que libre, c'était une évasion qu'elle complotait, une évasion avec déguisement, enlèvement et tout l'appareil usité en pareil cas. Il est assez difficile de pénétrer les causes de cette détermination. La maladie lui laissa-t-elle des traces de son passage, et son orgueil de femme redouta-t-il d'avoir à en souffrir? appréhendait-elle de voir son crédit baisser avec sa beauté? Malgré les preuves d'attachement temporaire de Victor-Amédée, ses mauvais procédés comblèrent-ils la mesure de la patience de la comtesse? La chronique est muette sur ce point. Nous ne connaissons que le fait même de sa fuite et les circonstances qui l'accompagnèrent par les récits de Dangeau et du maréchal de Tessé. « M. le duc de Savoie, dit le premier, à la date
» du 29 octobre 1700, a mandé au comte de Vernon,

» son ambassadeur ici, que madame la comtesse de
» Verrue, que Son Altesse Royale honoroit depuis quel-
» que temps d'une amitié particulière, avoit pris le
» temps, pendant qu'il étoit à Chambéry, pour sortir de
» ses États sans lui rien faire dire, et de se retirer en
» France. Il mande à cet ambassadeur qu'il ne la fera
» point suivre, et paroît fort piqué de ce procédé. Le
» chevalier de Luynes, frère de madame de Verrue,
» étoit depuis quelque temps à Turin avec elle; il l'ac-
» compagne dans sa fuite, et on croit même qu'elle n'a
» rien fait en cela que de concert avec sa famille qui est
» en France. La famille de son mari, qui est toute en
» Piémont, n'en a eu nulle connoissance; elle se mettra
» ici dans un couvent pour quelques mois (1). »

Le maréchal de Tessé est plus explicite sur cette évasion : « La contrainte dans laquelle elle se voyoit réduite
» à exister lui devint si insupportable qu'elle résolut de
» s'en affranchir. Elle fit passer secrètement en France
» les richesses qu'elle avoit amassées; car le duc, avare
» pour lui-même et pour les autres, ne fut prodigue que
» pour elle. Les précautions prises, le chevalier de
» Luynes, son frère (Charles - Hercule d'Albert de
» Luynes), qui servoit dans la marine françoise, arrive
» à Turin, sous prétexte de passer quelques jours avec
» elle. Victor-Amédée part pour la Savoie, et le frère et
» la sœur profitent de son absence pour sortir clandes-
» tinement de ses États et se mettre en sûreté avant

(1) *Mémoires de Dangeau*, t. VII, p. 308.

» même qu'il pût concevoir le moindre soupçon. Cette
» fuite éprouva beaucoup de difficultés, et madame de
» Verrue n'auroit peut-être pu se soustraire aux gardes
» que le duc de Savoie entretenoit au Pont-de-Beau-
» voisin, si le comte d'Albert, son frère aîné (Louis-
» Joseph d'Albert de Luynes, prince de Grinberghen),
» n'étoit venu au-devant d'elle pour lui préparer les
» moyens de passer furtivement, en sortant par une
» fenêtre, dans la partie du Pont-de-Beauvoisin appar-
» tenant à la France (1). » Le dépit du duc de Savoie
n'influa, du reste, en rien sur sa conduite à l'égard des
enfants de madame de Verrue. Dangeau nous apprend,
à la date du 29 juillet 1701, que « M. le duc de Savoie,
» avant que de partir de Turin, a reconnu les deux
» enfants qu'il a de madame de Verrue. Le fils se nom-
» mera le marquis de Suse, et aura 50,000 livres de
» rente d'apanage à vie; la fille se nommera made-
» moiselle de Suse, et aura 300,000 francs une fois
» payés (2). »

Madame de Verrue passa les premiers mois de son séjour à Paris enfermée, par ordre de son mari, dans le couvent des Dames bénédictines de la rue du Cherche-Midi, fondé par une tante maternelle à elle, Marie-Éléonore de Rohan-Montbazon. Sa captivité ne fut pas bien rigoureuse, puisque, dès l'année suivante, elle s'occupait à se faire bâtir un hôtel, et que, le 30 sep-

(1) *Mémoires du comte de Tessé*, t. I, p. 88.
(2) *Mémoires de Dangeau*, t. VIII, p. 159.

tembre 1701, elle signait, par-devant M^es Prévost et son collègue, notaires à Paris, un acte par lequel les Dames religieuses du Cherche-Midi lui vendent une maison pour en jouir sa vie durant, et, après son décès, ladite jouissance appartiendra auxdites Dames religieuses (1). Cette maison existe encore : c'est l'hôtel des conseils de guerre, faisant le coin de la rue du Cherche-Midi et de la rue du Regard. Piganiol de la Force le dit expressément dans sa *Description de Paris* (1765) : « A la » suite de ce couvent étoit l'hôtel de la comtesse de » Verrue, où l'on voyoit un assemblage exquis de meu- » bles, de livres et de tableaux de grands maîtres. » Cet hôtel, dont l'extérieur n'a pas changé, et dont l'architecture porte les caractères des premières années du dix-huitième siècle, était situé entre une cour et un jardin, à la suite duquel s'étendaient l'immense enclos des Carmes, et, plus loin, les verdures du Luxembourg (2); on pouvait se croire à la campagne. Afin de constater ses droits, et pour que sa femme parût emprisonnée, M. de Verrue obtint que les fenêtres de l'hôtel fussent grillées. Cette prescription, qui n'était que l'exercice d'un droit inscrit dans la Coutume de Paris, dura jusqu'à la mort du comte de Verrue. Le jeudi 20 novembre 1704, Dangeau, en annonçant la pension de mille écus faite au jeune comte de Verrue, ajoute : « La mère » demeura à Paris, dans la maison qu'elle avoit et qui

(1) Archives de l'Empire, liasse de Verrue.
(2) Voyez le plan de Paris de 1757.

» étoit jointe à un couvent, et que le comte de Verrue
» avoit voulu qui fût grillée. Elle en fait ôter les grilles
» à cette heure. Ainsi, elle aura la liberté, et elle sera
» dans le monde comme les autres femmes. »

Elle avait rassemblé tous les tableaux, tous les meubles de bois de rose, de palissandre, de violette, d'eigle, toutes les étoffes de soie de la Chine, tous les lustres de cristal de roche qu'elle possédait à Turin. A partir de 1704, elle donna une libre carrière à ses goûts de femme du monde. Spirituelle, accueillante, d'un caractère agréable, d'un esprit enjoué, de mœurs distinguées, élégantes et faciles; tenant, par sa naissance, ses alliances, ses relations et le rôle qu'elle avait joué, à la plus haute société, elle ne tarda pas à se former un cercle restreint, mais qui devait offrir à ceux qui y étaient admis plus d'un genre d'agrément. Son intimité se composait de la duchesse de Bourbon, mademoiselle de Nantes, fille de Louis XIV et de madame de Montespan, du comte de Lassay, son amant, de sa femme la comtesse de Lassay, de M. de Chauvelin, garde des sceaux; de madame de Chauvelin, de Mairan, de l'Académie des sciences; de Melon, dont le nom figure dans la polémique soulevée par le *Mondain* de Voltaire; de Glucq de Saint-Port, cousin de M. de Julienne, de l'abbé Terrasson, de l'Académie française; de M. de Montullé, autre parent de Julienne, et de quelques autres. Ces noms, les idées qu'ils représentent, le genre d'esprit dont ils sont les interprètes, tranchent complétement avec le siècle qui vient de finir. Un autre siècle, d'autres idées

arrivent. Entre la favorite régnante de Versailles et la favorite tombée de la rue du Cherche-Midi, il y a deux mondes. Le déréglement de la Régence dut faire l'effet d'un cataclysme à madame de Maintenon, qui, cependant, l'avait provoqué. J'ai peur que madame de Verrue ne l'ait vu avec trop d'indulgence.

Les renseignements sur sa vie privée nous font défaut, et le silence des chroniqueurs et des gazetiers à la recherche du scandale, et à une époque où l'on n'en chômait pas, est une présomption en faveur de la convenance, sinon de la moralité de cette vie. Quelques médisances rimées en couplets, un quatrain méchant du recueil de Maurepas sur la *Dame de volupté,* ne prouvent pas grand' chose. Madame de Verrue était femme, elle a eu des faiblesses, elle en a eu trop, cela est certain; mais du moins, en jouant le même personnage que madame de Montespan et que madame de Maintenon, sut-elle se tenir aussi éloignée de l'impertinence effrontée de la première que de l'hypocrite et savant manége de la seconde.

Voici les seuls faits que nous ayons relevés soit dans les Archives de l'Empire, soit dans les actes des notaires. Nous les donnons sans commentaires :

Juillet 1703. Vente, par la marquise de Louvois à la dame comtesse de Verrue, d'une maison à porte cochère, grand jardin et dépendances, sise à l'entrée du village de Meudon, moyennant la somme de 24,000 livres.

Décembre 1719. Vente, par Pierre Caillot et son épouse, à la dame comtesse de Verrue, d'une maison à

porte cochère, sise à l'entrée du bourg de Meudon, jardin et dépendances, moyennant la somme de 50,000 livres. Les deux maisons étaient contiguës.

La même année, vente par Marguerite de Ratabon, comtesse de Cressy, à la dame comtesse de Verrue, de trois maisons à porte cochère, sises rue du Cherche-Midi, moyennant la somme de 176,250 livres. Le 1ᵉʳ avril 1729, elle louait l'une à M. de Montullé, pour la somme de 2,200 livres; le 1ᵉʳ avril 1735, elle louait l'autre à M. le marquis de Parabère, moyennant un loyer de 3,500 livres.

Février 1720. Elle achète aux Religieuses de la rue du Cherche-Midi une nouvelle maison, dépendante de leur monastère et joignant la porte cochère de son hôtel. C'est la maison portant le n° 1 de la rue du Regard.

Le 20 septembre 1736, elle dictait à Mᵉ Le Prevost et son collègue, notaires à Paris, un testament auquel elle ajoutait un codicille le 18 novembre (1).

Enfin, voici en quels termes son neveu, le duc de Luynes, dans ses *Mémoires*, annonce la mort de sa tante :

« Novembre 1736.

» Ma tante, madame de Verrue, mourut le 18, après

(1) Ce testament, ainsi que l'inventaire fait après le décès de la comtesse, sont aujourd'hui déposés dans l'étude du successeur de Mᵉ Le Prevost, M. Desprez, qui a bien voulu me les communiquer avec une obligeance dont je ne saurais trop le remercier. En outre, une copie de l'inventaire de la maison de Meudon se trouve aux Archives de l'Empire, liasse Verrue.

» une maladie qui avoit commencé par de grandes souf-
» frances et qui a fini par un abcès dans le poumon. Elle
» avoit très-peu de fonds de bien, tout au plus quinze ou
» vingt mille livres de rentes, mais beaucoup d'actions,
» du moins à ce que l'on croit, et une quantité immense
» de meubles et effets. Elle achetoit continuellement et
» ne refusoit rien à ses fantaisies; et quand elle désiroit
» quelque chose, elle en achetoit six fois, dix fois même
» plus qu'il ne lui en falloit, et ses fantaisies changeoient
» souvent d'objet. Elle avoit dit plusieurs fois et fait dire
» à M. de Grimberghen, son frère, qu'il auroit tout son
» bien. Elle paroissoit beaucoup aimer sa famille, et
» traitoit mon fils avec amitié, comme l'héritier et le
» soutien de cette famille. Elle avoit paru désirer avec
» empressement que M. de Grimberghen lui donnât les
» titres provenant de la succession de M. de Saissac, et
» que madame de Saissac y consentît. Cela fait, elle a
» cru apparemment avoir tout fait pour mon fils. Elle
» ne le nomme pas même dans son testament, et pour
» M. de Grimberghen, elle le fait légataire universel de
» moitié avec madame de Duras, sa mère. Elle laisse
» prodigieusement en pensions et en argent à ses domes-
» tiques; elle substitue tout son bien à madame d'Au-
» mont, sa petite-nièce; donne cent actions à madame
» de Carignan, vingt-cinq à l'abbesse de l'Abbaye-aux-
» Bois, sa fille; six mille livres une fois payées à ma-
» dame l'abbesse de Caen, son autre fille; quatre mille
» livres une fois payées à madame de Gouffier, sa sœur,
» qui est pauvre; autant à M. de Gouffier, son neveu;

» un présent considérable en tableaux à M. Glucq de
» Saint-Port, son ami depuis longtemps; un autre pré-
» sent assez considérable à M. de Lassay le fils; quel-
» ques autres legs particuliers à quelques-uns de ses
» amis qui étoient tous les jours chez elle. M. le garde
» des sceaux est exécuteur testamentaire. Elle ne laisse
» qu'une croix de karats avec de la vraie croix à ma-
» dame de Saissac, sa sœur (1). »

« Elle demande, dit le maréchal de Tessé, d'être
» enterrée sans pompe dans le cimetière de Saint-Sul-
» pice, à côté du chevalier de Luynes, son frère. Elle
» donne au prince de Grimberghen sa maison de Meu-
» don toute meublée, *parce qu'il n'en possède aucune à
» la campagne.* Son attachement pour ses pigeons est
» manifesté par une somme de cinq cents livres qu'elle
» donne à un nommé Le Prêtre, qui en avoit soin. Elle
» lègue à la duchesse de Bourbon un magnifique lustre
» en cristal de roche. Elle lègue à M. de Chauvelin un
» lustre en cristal de roche et le pareil à sa femme (2). »

II

Le testament va nous donner l'état estimatif des principales dispositions de la comtesse de Verrue :

A M. le comte de Lassay, tous les tableaux qui garnissent un des côtés de la galerie sur le terrain des Carmes. 46,000 fr.

(1) *Mémoires du duc de Luynes*, t. I, p. 131, 132.
(2) *Mémoires du comte de Tessé*, t. I, p. 197. Lire également l'article nécrologique du *Mercure de France*, décembre 1736.

A M. de Montullé, deux tableaux de Boullongne.

Au chevalier de Garzeau, une *Noce de Tesnières*.

A M. le prince de Carignan, son gendre, la *Conversation* de Rubens (c'est le *Jardin d'amour*, maintenant à Dresde).

A M. Glucq de Saint-Port. 80,000 fr.

A madame la duchesse de Duras, à M. le prince de Carignan, à l'abbé de Montlaur, à l'abbesse de l'Abbaye-aux-Bois, à M. le chevalier de Garzeau, à M. de Montullé, à M. Glucq, à madame de Saissac, à madame de Hautfort, divers objets d'art, estimés. 34,250 fr.

En somme, madame de Verrue laissait une fortune de 523,121 livres de capital, soit 28,956 livres de rente chargées de 13,150 livres de pensions viagères : ce qui ne donnait aux deux légataires universels que 15,800 fr. Cette fortune équivaudrait à 100 ou 110,000 livres de rente de nos jours, c'est-à-dire, à peu de chose près, son douaire et sa part dans l'héritage de son père et de sa mère. Ces chiffres répondent aux assertions des historiens piémontais, qui accusent madame de Verrue d'avoir appauvri le trésor ducal par son insatiable amour du gain. Nous venons de voir que, dans ses *Mémoires*, le duc de Luynes avait déjà rendu justice au désintéressement de sa tante, qu'il n'aimait cependant pas.

L'inventaire, commencé le 10 décembre 1736 et continué pendant tout le mois de janvier 1737, nous fait pénétrer dans l'intérieur de la comtesse, et permet de compter une à une les richesses dont elle était entourée. C'est une énorme liasse de près de mille pages, parmi

lesquelles nous ne citerons que les articles les plus saillants et les plus caractéristiques.

Dans sa garde-robe de corps, on compte 60 corsets, 480 chemises, plus de 500 douzaines de mouchoirs, une quantité incroyable de robes d'une extrême richesse, 6 douzaines d'éventails et 24 cordons de canne. Son neveu avait évidemment raison de dire que, « quand » elle désiroit quelque chose, elle en achetoit six fois, » dix fois même plus qu'il ne lui en falloit ».

Son cabinet de toilette est orné d'une boiserie composée de vingt-cinq planches de bois de la Chine, et, dans une remise au ras de chaussée, on trouve cinq cents livres pesant de bois de palissandre et de violette, partie en bûches et partie scié.

Le détail des locaux nous indique au premier étage la chambre de madame l'abbesse de l'Abbaye-aux-Bois, et au second étage, sur le jardin, celle du prince de Grimberghen.

« Dans un coffre pratiqué dans le mur à côté de la » cheminée de la chambre à coucher de la dame com- » tesse de Verrue, s'est trouvé 12,000 livres en louis » d'or de 24 livres et de 12 livres. » C'est un détail caractéristique, non pas de la personne, mais de l'époque. Beaucoup d'inventaires contemporains signalent d'assez grosses sommes d'argent trouvées ainsi après décès et destinées à parer aux dépenses imprévues. Loin d'être l'épargne de l'avarice, c'était, la plupart du temps, la réserve de l'obligeance ou le budget de la charité.

« Les tableaux prisés sur l'avis des sieurs André
» Tramblin et Pierre de Launay, tous deux anciens pro-
» fesseurs de l'Académie de peinture », se montent à
quatre cents. Ceux qui ne sont pas disséminés dans les
appartements sont placés dans la galerie donnant sur le
jardin, terminée d'un côté par la bibliothèque, de l'autre
par la volière aux pigeons. L'inventaire, rédigé très-rapi-
dement, ne spécifie aucune désignation; et ne permet
que très-difficilement de reconnaître les auteurs ou les
sujets. Je crois cependant les indications suivantes à peu
près certaines.

Un Enfant faisant un château de cartes, prisé 40 li-
vres. Ce doit être un Chardin. Il se vendrait aujour-
d'hui 20,000 francs.

Un grand tableau de Tesniere (*sic*) représentant *Une
Noce*. Prisé 3,000 livres.

Un tableau représentant *le Jeu du pied de bœuf*, prisé
150 livres. Bien certainement de Lancret.

Entrée de Louis XIV dans Arras et *Louis XIV à
Fontainebleau*. Ce sont les deux Van der Meulen placés
aujourd'hui au Louvre et portant les n°s 304 et 314.

Deux tableaux représentant *Une Marchande de vo-
lailles* (Metzu?), et *Un Médecin aux urines* (Gérard
Dow?). Ce dernier figure dans la galerie du Belvédère,
à Vienne.

Des Amusements champêtres, Un Joueur de musette,
prisés 600 livres chacun. Sans doute des Watteau.

*Une Femme qui tient un biscuit, Un Enfant qui fait
des bulles de savon*. Par Chardin? M. Boilly fils possé-

dait, il y a une dizaine d'années, un tableau qui doit être le second désigné ici.

Un grand tableau peint sur toile, représentant *Charles I*ᵉʳ*, roy d'Angleterre*, prisé 12,000 livres. C'est le beau Van Dyck du Louvre. Compris dans les tableaux légués au comte de Lassay, ce tableau fut acquis à sa vente par Crozat, baron de Thiers. A la mort de cet amateur, il passa dans la collection de la comtesse Dubarry, qui en fit hommage au roi.

La chambre à coucher contenait :

Une Vierge dans le goût de Carle Maratte.

Un Marché aux chevaux estimé 1,800 livres. C'est le magnifique Wouwermans, peut-être le plus beau connu, que nous avons vu, il y a quelques années, reparaître à la vente du baron de Mecklembourg, où il atteignit le prix de 80,000 francs.

Dans la ruelle de son lit, deux tableaux de Bartholomé (Breemberg), représentant des *Ruines*, prisés 4,000 livres. Le Musée du Louvre possède deux tableaux (nᵒˢ 54, 55) qui se rapportent à cette désignation.

L'estimation des porcelaines, bijoux et autres curiosités, dont le chiffre se monte à 377, est faite par les soins de Joachim Hébert. Dans cette division figurent dix lustres en cristal de roche prisés 53,300 livres, et plus de soixante pots, urnes, boîtes de faïence et de porcelaine remplis de tabac à priser de toutes sortes et de toute dénomination. Il était d'usage alors que chacun préparât son tabac comme il l'entendait, et cette préparation gardait le nom de la personne pour qui ou par qui

elle avait été manipulée : tabac du cardinal de Rohan, de M. Glucq, de Gros-Guillaume, de Carignan, de la Reine, du chevalier de la Force, de l'électeur de Hanovre, de la Fine Carotte, de la Flotte du Levant, de la Compagnie des Indes, etc., etc. C'est un véritable musée.

La prisée des livres, comprenant 389 numéros, est laissée aux soins de Gabriel Martin, le Mariette de la bibliophilie, un des catalographes les plus érudits, les plus consciencieux, dont les amateurs aient gardé le souvenir, le prédécesseur des Debure, des Merlin, des Potier et des Techener.

La vente des tableaux et celle des livres se firent à l'hôtel de la rue du Cherche-Midi, en mars et avril 1737. Les catalogues de ces deux ventes nous serviront de guides au milieu des vacations.

Le catalogue des tableaux n'existait qu'en manuscrits, dont quelques exemplaires, apparaissant dans les ventes à de rares intervalles, se payaient des prix follement exagérés. M. Charles Blanc l'a publié pour la première fois dans le *Trésor de la curiosité*. Il contient 178 numéros, vendus en deux fois. Le 7 mars, 112 numéros; le 9 avril, 66 numéros. Cette première vente produisit 105,418 livres 16 sous 6 deniers. Les noms d'artistes qui apparaissent le plus fréquemment sont d'abord ceux des artistes flamands et hollandais, puis ceux des peintres français du dix-huitième siècle, sauf Claude et Guaspe; enfin ceux, beaucoup plus rares, des mauvaises écoles italiennes de la fin du dix-septième

siècle. Madame de Verrue avait le goût fin; elle ne l'avait ni pur ni élevé, et il serait injuste de reprocher à une élégante de 1710 l'absence de ces grands maîtres du quinzième et du seizième siècle, si recherchés de nos jours. Elle avait les *goûts* de son temps, et comme elle les satisfaisait avec *goût*, on ne peut rien exiger de plus.

On trouve beaucoup de Téniers (orthographiés *Tesnière* par le rédacteur), de Paul Bril, de Wouwermans, de Gérard Dow (un entre autres, *la Souricière*, qui fait maintenant partie du Musée de Montpellier), des Berghem, quelques Rembrandt, des Both d'Italie, des Van de Velde, des Van Kessel.

Parmi les Français, après les Claude, qui ne se donnent pas gratis, tant s'en faut [vendus 2,500, 3,350, 1,600, 8,007 livres] (1), viennent Van der Meulen, Gillot, Watteau, Lancret, Pater, Wleughels, Nattier, Debar (orthographié Desbarres), tous les peintres des fêtes galantes, et un nombre trop considérable de Boullongne. Il s'agit évidemment ici de Louis de Boullongne le jeune, né en 1654, mort en 1733. Louis de Boullongne servait très-probablement de conseil à madame de Verrue dans ses acquisitions, et remplissait auprès d'elle les fonctions officieuses de gardien de ses tableaux. Il ne s'oublia pas dans les acquisitions qu'il proposait à la comtesse, ni lui, ni son frère, ni son

(1) Les deux Claude payés 8,007 livres sont *achetés par Godefroy pour l'Angleterre.* Ce sont les deux admirables paysages figurant maintenant à la *National Gallery.*

père; autrement, la présence de trente-deux Boullongne resterait comme une tache au goût de madame de Verrue. Je remarque dans la seconde partie du Catalogue *deux tableaux du Naim,* vendus 110 livres. Ce sont deux Le Nain; mais lesquels? Comment les reconnaître? Que sont-ils devenus?

Dans les écoles d'Italie, je ne vois que des noms comme Filippo Lauri, Carlo Cignani, Trevisani, Benedetto Castiglione, Carlo Maratte. Tristes noms et tristes œuvres. Piètre de Cortone, auquel sont attribuées cinq compositions, est encore le plus respectable de ces artistes de pleine décadence. Les noms les plus fréquents d'acquéreurs sont Noël, Ruel pour M. de Ravanne, le comte de Clermont, Julliot le marchand de tableaux, le duc de Chevreuse, Blondel de Gagny, le comte de Lassay, Locker pour le landgrave de Hesse, Godefroy pour l'Angleterre. La plupart de ces œuvres, disséminées dans les collections publiques, valent dix fois aujourd'hui ce qu'elles ont coûté. A celles que j'ai déjà signalées comme étant au Louvre, il faut joindre encore la *Vue d'un port* (n° 219) et le *Campo Vaccino* (n° 220), de Claude Lorrain; l'*Intérieur d'écurie* (n° 571), de Philippe Wouwermans; *Une Fête de village* (n° 515), de Téniers; *la Leçon de chant* (n° 358) et *la Leçon de viole* (n° 359), de Gaspard Netscher; *le Pâturage* (n° 245), de Karel Dujardin; *Paysages et animaux* (n° 22), de Berghem.

La vente des livres fut dirigée par Gabriel Martin, qui rédigea le catalogue comme il avait rédigé l'inven-

taire, avec tout le soin dont il était capable. Malheureusement le temps lui manqua; il ne put suivre l'ordre méthodique, mais l'ordre d'inscription inventoriale. Ces numéros se montent à 389; mais sous chaque numéro sont souvent compris cinquante et soixante ouvrages en deux, trois et quatre volumes. En estimant de 15 à 18,000 le nombre des volumes de cette bibliothèque, on ne sera pas loin de compte. Elle était très-riche, la plus riche connue alors, en romans badins et en pièces de théâtre. « Quoique les matières ne soient
» pas rassemblées de suite, dit l'avis précédant le cata-
» logue, on trouvera cependant la classe des romans
» assez bien remplie, depuis le n° 233 jusqu'au n° 333,
» avec les n°⁵ 357 et 381; et celle des théâtres de même,
» depuis le n° 334 jusqu'au n° 352, avec le n° 383. Le
» catalogue pourra, dans ces deux parties qui ont été
» décrites avec exactitude et dans un grand détail,
» servir de supplément et d'éclaircissement aux biblio-
» thèques que l'on a déjà dans ces genres de littérature. »

Madame de Verrue n'était pas un bibliophile de montre; elle ne possédait pas des livres pour en tirer vanité, mais bien pour les lire; elle les cherchait et les étudiait pour eux-mêmes. J'en trouve la preuve dans un exemplaire de l'ouvrage de Lenglet-Dufresnoy intitulé *De l'usage des romans*, exemplaire déposé à la Bibliothèque du Louvre, marqué aux armes de madame de Verrue et chargé de notes de sa main.

Les livres de cette bibliothèque sont reliés soit en veau fauve, soit en maroquin plein, et frappés d'un

écusson aux armes des Verrue et des de Luynes, et font commettre bien des folies aux bibliophiles qui achètent sur l'étiquette du sac. Un de ces charmants maniaques qui posséderait sur ses rayons cent volumes de madame de Verrue serait regardé comme exceptionnellement riche. Les articles les plus chers atteignent rarement 20 livres. Des in-octavo reliés en maroquin se vendent 2 et 3 livres. Je n'exagère pas en disant que depuis cent vingt-six ans cette valeur a centuplé. Heureux qui pourrait avoir pour 10 ou 20 francs un maroquin aux armes de madame de Verrue! Parmi les ouvrages destinés à ne pas être vendus, et dont on trouvera la liste aux Archives de l'Empire, se rencontrent dix volumes manuscrits des *Mémoires de Dangeau*. La famille de Luynes possède encore un manuscrit de ces Mémoires. Est-ce celui de la comtesse de Verrue? C'est fort possible.

Je ne connais pas de portrait de madame de Verrue. Des recherches faites à Paris et à Turin n'ont abouti à aucun résultat. Il doit cependant en exister. Il est impossible qu'elle n'ait pas été peinte plusieurs fois, soit en Piémont, pendant les dix années de sa faveur; soit à Paris, pendant les trente-six ans qu'elle y passa entourée d'artistes et d'amateurs. Il est présumable que Boullongne, son peintre ordinaire, l'a représentée souvent dans les tableaux mythologiques dont il encombrait ses trumeaux et ses dessus de porte. Mais dans lesquels, et que sont-ils devenus? Ce que l'on sait, c'est qu'elle avait été remarquablement jolie jusqu'en 1700; le fait est attesté par les contemporains. L'éditeur des *Mé-*

moires du comte de Tessé insinue que son visage garda quelques traces de la petite vérole qu'elle eut cette année-là. Je me la représente vers 1715, petite, rondelette, l'œil vif, brune sous sa poudre, avec une pointe de rouge aux pommettes, vêtue d'un fourreau de soie tourterelle qui laisse écumer sous la jupe les blancheurs d'une lingerie dont son inventaire est si prodigue. Elle est assise au milieu de la galerie donnant sur les ombrages des Carmes, dans un fauteuil « à oreillettes » doublé de soie de Chine à fleurs » mentionné par l'inventaire; sa canne à pomme d'or est à sa portée; à ses pieds dort un *gredin* café au lait, à museau noir. De sa main gauche elle joue avec une tabatière remplie de ce tabac que nous connaissons, et de sa main droite elle soutient quelque roman de sa bibliothèque : *Daumalinde, reine de Lusitanie; l'Héroïne Mousquetaire; Almanzoïde, ou l'Amour sans faiblesse,* qu'elle lit d'une façon distraite et à bâtons rompus. Une légère odeur de poudre à la maréchale ou de pâte au benjoin la baigne dans une atmosphère parfumée. Les rideaux, soigneusement fermés, donnent de la fraîcheur à l'appartement, en même temps qu'ils garantissent du soleil les Van Dyck, les Wouwermans, les Berghem et les Boullongne, hélas! La porte s'ouvre et laisse passer quelqu'un de ses fidèles, son frère, ou M. de Chauvelin, ou la duchesse de Bourbon, ou M. de Lassay, ou sa fille, l'abbesse de l'Abbaye-aux-Bois. Ils ont à causer, retirons-nous.

Novembre 1863.

PIERRE CROZAT

1665-1740

oici le cabinet le plus riche et le plus varié que jamais particulier ait possédé. A peu de chose près, il embrassait toutes les divisions de la curiosité. Mariette avoue « que sa des-
» cription complète l'eût conduit trop loin, et qu'elle est
» au-dessus de ses forces. Une énumération de chaque
» spécialité composerait seule un gros volume (1). » Outre les dix-huit mille dessins rassemblés par Crozat, outre quatre cents tableaux et des ouvrages de sculpture aussi nombreux, il possédait encore des statues, des marbres, des bronzes de toute espèce, des terres cuites de Michel-Ange, de Véronèse et de François Flamand; une collection de livres d'art, la plus belle réunion de

(1) Avis en tête du *Cabinet Crozat*.

pierres gravées qui fut jamais, des porcelaines de Chine et du Japon; et, chose assez remarquable pour l'époque, des faïences d'Italie. Devant un aussi précieux assemblage, on comprend que Mariette « se soit senti saisi « autant de surprise que d'admiration ». Que sont nos maigres collections modernes en comparaison! Crozat, il est vrai, réunit les trois principales conditions nécessaires aux collectionneurs : le goût, la fortune et le temps.

On n'a aucun détail sur son origine et sur les trente premières années de sa vie. L'époque de sa naissance est fixée par une ligne de l'*Abecedario* de Mariette. Il vint au monde en 1665, à Toulouse. Qu'était sa famille? On l'ignore; mais le nom même n'indique pas une extraction bien relevée. Il y a encore des Crozat en Auvergne, dans la Creuse et à Tours. Il est probable que, comme tous les banquiers d'alors, Crozat commença par être petit commis; puis, s'élevant de position en position, il était arrivé en 1683 à exercer à Toulouse, conjointement avec son frère aîné, Antoine Crozat, marquis du Châtel, les fonctions de trésorier des états du Languedoc. C'était un ministère des finances du midi de la France, et un ministère irresponsable, quelque chose comme une saignée faite au Pactole. On le perd de vue pendant vingt ans. En 1703 et 1704, on retrouve les deux frères à Paris, riches de plusieurs millions et faisant construire deux hôtels magnifiques : Antoine, à la place Vendôme; Pierre, au coin de la rue Richelieu et du boulevard. A ce moment, la vie financière de celui-ci est

terminée. Il a quarante ans, il est riche et veut se donner les jouissances de la fortune. Son frère, plus ambitieux ou plus actif, continua sa carrière, obtint en 1711 le privilége du commerce exclusif de la Louisiane, le garda cinq ans, et peut être considéré comme le fondateur de cette belle colonie, que nous n'avons perdue qu'en 1804 (1).

C'est à Toulouse, en 1683, que Crozat commença à collectionner. Ses premiers débuts dans l'exercice de cette douce passion l'enrichirent de dessins, de frises, exécutés par Raymond La Fage, originaire de Toulouse comme lui. La prestesse de main, la science anatomique très-réelle de La Fage surprenaient tellement ses contemporains, qu'ils ne craignirent pas de le mettre au-dessus de Raphaël et de Michel-Ange. Crozat s'engoua comme les autres (il avait dix-huit ans, l'âge des engouements faciles), acheta les cartons de MM. de Bourdaloue, frères du célèbre prédicateur; Van Bruggen, marchand d'images; des sieurs Garnier et de Dieu, qui avaient beaucoup fait travailler La Fage; commanda directement des travaux à l'artiste, en acquit de ses héritiers, et finit par réunir 304 dessins, c'est-à-dire à peu près

(1) Il mourut en 1738, laissant deux fils : le marquis du Châtel et le baron de Thiers, héritiers deux ans après de leur oncle Pierre. L'aîné eut deux filles : madame de Gontaut-Biron, et Louise-Henriette, mariée en 1750 au célèbre duc de Choiseul, et qui est restée sous ce nom un modèle de dignité et de dévouement conjugal. Elle survécut à son mari, et mourut en 1803 dans un petit logement au coin de la rue Saint-Dominique et de la rue de Bourgogne.

tout l'œuvre dessiné de La Fage (1). En 1704, possesseur de nombreux objets d'art, il se décide à faire construire un hôtel pour les y loger dignement, et achète à l'extrémité de la rue Richelieu, au coin du rempart, un terrain circonscrit par l'emplacement actuel des rues Richelieu, Saint-Marc-Feydeau, Marivaux, et par le boulevard des Italiens. Ce n'est pas l'espace qui manquait. Germain Brice en a donné la description la plus complète. Nous la reproduisons intégralement (2). En nous faisant pénétrer dans l'intérieur du personnage, elle nous donne une idée des goûts et des habitudes de ces financiers Mécènes, dont le nombre fut si considérable au dix-huitième siècle, et dont Crozat fut certainement le plus libéral.

« Vers le commencement de l'année 1704, Pierre
» Crozat le jeune, frère de celui qui est logé dans la
» place de Louis-le-Grand, a fait construire de fond en
» comble une fort belle maison, dans un emplacement
» voisin (de l'hôtel de Ménars), de neuf arpens de super-
» ficie. Un gros pavillon quarré et isolé forme le corps
» de cette maison, qui n'a qu'un étage, avec un attique
» dessus. Une des faces occupe le fond de la cour, la-
» quelle est précédée d'une avant-cour, où sont logées

(1) Voir sur Raymond La Fage l'étude de M. DE CHENNEVIÈRES, t. II des *Peintres provinciaux*.

(2) Germain BRICE, 1752, t. I, p. 378. Cette édition fut publiée par Mariette. Celle de 1725 donnait bien moins de détails. Il est à présumer que ceux-ci furent ajoutés par Mariette lui-même, dont la liaison avec Crozat est connue.

» les écuries et les remises. Les trois autres faces don-
» nent sur un jardin d'une belle étendue, et dont les
» vues qui s'étendent sur la campagne sont extrême-
» ment variées. La terrrasse au-dessus de l'orangerie,
» qui borde le nouveau cours planté sur les remparts
» de la ville, fournit elle seule une promenade des plus
» agréables. Le jardin fruitier, qui est grand et régulier,
» est au delà du cours, et l'on y arrive par un passage
» souterrain percé avec beaucoup de dépenses dans le
» terre-plein du rempart (1).

» Les décorations extérieures de la maison sont fort
» simples, mais de bon goût. Cartaut, ci-devant archi-
» tecte du duc de Berry, qui se distingue fort dans sa
» profession, a eu la conduite de ce bâtiment. L'aile
» qui règne sur un des cotez de la cour n'avoit autrefois
» qu'un seul étage. L'on y en a ajouté un second, qui
» paroît, aux yeux de plusieurs personnes, écraser le
» principal corps du bâtiment; et l'on a encore doublé
» cette aile depuis, en s'élargissant sur un terrain voisin,
» ce qui a procuré à cette maison bien des commo-
» ditez qui y manquoient. On a aussi bâti, en 1730, un
» nouveau corps de logis sur la rue, qui y étoit essen-
» tiellement nécessaire. Oppenort y est logé commo-

(1) C'est sur l'emplacement de ce jardin fruitier, situé au coin du boulevard et de la rue Grange-Batelière, que fut depuis construit l'hôtel de Le Normand d'Étioles, le mari de madame de Pompadour. Il fut acquis plus tard par M. de Laborde, le fameux banquier de la cour, et devint en dernier lieu l'habitation des directeurs du théâtre de l'Opéra. Voir *Paris démoli*, par M. Ed. Fournier.

» dément; c'est lui qui a eu la direction de tous ces
» nouveaux travaux. Voilà pour tout ce qui concerne
» l'extérieur.

» La prodigieuse quantité de curiositez de toute espèce
» que renferme l'intérieur est surtout ce qui rend cette
» maison considérable et l'une de celles qui méritent le
» plus d'être visitées. Deux grands appartements au rez-
» de-chaussée, l'un à droite, l'autre à gauche, ornez
» d'excellents tableaux, et dans l'un desquels on verra
» une très-belle statue antique d'un Bacchus, restaurée
» par François Flamand, conduisent à une grande gale-
» rie qui occupe une des faces entière de l'édifice sur
» le jardin; disposition qui a été mise ici en pratique
» pour la première fois, et qui a été trouvée si heureuse
» qu'elle a été imitée souvent depuis dans divers autres
» bâtiments. Cette galerie, qui a dix toises de long sur
» vingt-deux pieds de large, est d'une très-belle pro-
» portion; elle est richement décorée d'un goût mâle,
» et sans affectation d'aucun ornement superflu; le pla-
» fond, qui est peint avec toute l'intelligence imaginable,
» est un des beaux ouvrages de Charles de La Fosse,
» qui y a mis la dernière main en 1707. Le peintre y a
» représenté la naissance de Minerve, et l'on ne sçauroit
» assez admirer avec quel art il a su tirer avantage de la
» place qu'il avoit à peindre; son ciel est peint avec tant
» de vérité et d'harmonie, que la voûte semble effecti-
» vement percée en cet endroit-là.

» L'étage en attique est pareillement distribué en deux
» appartements séparez. L'un étoit occupé par Charles

» de La Fosse, qui y est mort en 1716, âgé de quatre-
» vingts ans, et il l'est encore par sa veuve; l'autre, qui
» est exposé au nord, consiste en une suite de pièces
» accompagnées d'une galerie éclairée par les deux
» extrémitez; et c'est ici que ceux qui sont amateurs
» d'ouvrages de peinture et de sculpture trouveront
» amplement de quoi satisfaire leur curiosité. Le maître
» de la maison se flatte depuis longtemps d'aimer les
» belles choses, et il a eu le bonheur de voir passer
» successivement dans son cabinet une infinité d'autres
» cabinets fameux : c'est ce qui compose aujourd'hui
» l'ample collection de tableaux, bustes, bronzes, de
» modèles des plus excellents sculpteurs, de pierres
» gravées en creux et en relief, d'estampes, et surtout
» de dessins des grands maîtres, dont il est possesseur,
» et qu'il se fait un plaisir de faire voir aux amateurs
» de l'art qui viennent le visiter. Le lieu où il conserve
» ce qu'il a de plus rare est un cabinet octogone, éclairé
» à l'italienne, dans la même disposition que ce fameux
» salon de la galerie du grand-duc, à Florence, nommé
» *la Tribune,* qui renferme de même un si grand nom-
» bre de morceaux précieux. Ce cabinet est encore
» décoré dans tout son pourtour d'excellentes sculptures
» en stuc, qui représentent les génies des arts, exécu-
» tées par Pierre Le Gros de Paris, dont la France a le
» malheur de ne posséder presque aucuns ouvrages,
» tandis que Rome, où il est mort en 1719, âgé seule-
» ment de cinquante-trois ans, en peut montrer un si
» grand nombre qui égalent cet artiste à tout ce qu'il y a

» eu de grand. Il étoit venu à Paris en 1715 pour se
» fare tailler. Ce fut dans cette conjoncture qu'il fit ces
» sculptures et quelques autres qui ne sont pas d'une
» moindre beauté, dans la chapelle de la maison de
» campagne de Pierre Crozat, à Montmorenci. »

Il ne nous est rien resté de ces somptuosités. Le peu que la gravure nous en a transmis, dans l'œuvre de La Fosse, ne contient aucun document rappelant le plafond de l'hôtel Crozat (1). L'œuvre de Watteau est un peu moins avare de documents. Une figure de l'*Hiver* gravée par Desplaces, en ovale, figurait en dessus de porte dans un des appartements de l'hôtel, et fait supposer la même destination aux trois autres figures de saisons formant pendant (2). On sait que la pièce connue sous le nom de la *Perspective* représente une vue des jardins de Montmorency. Il en est de même de celle gravée à l'eau-forte par le comte de Caylus, et portant le numéro 256.

(1) Il se pourrait cependant que ces peintures ne fussent pas perdues. Voici du moins ce qu'on lit dans les *Mémoires de Bachaumont*, 24 décembre 1786 : « Quand on démolit l'hôtel Choiseul, rue Richelieu (ancien hôtel Crozat), on a transporté sur toile, par parties, le plafond à l'huile de La Fosse, *Minerve sortant tout armée du cerveau de Jupiter*, qui couvrait le plafond d'une galerie de soixante-cinq pieds et demi de long sur vingt et un pieds et demi de large. On assure que ces parties pourraient se réunir avec plus de facilité qu'on ne les a détachées ; c'est ce qui fait aujourd'hui la curiosité des amateurs. » Peut-être un heureux hasard fera-t-il retrouver un jour ces toiles roulées au fond de quelque grenier.

(2) J'ai retrouvé, il y a quelques années, cette toile de l'*Hiver*, singulièrement détériorée, au fond d'un corridor obscur du château de Chenonceaux, où elle était venue par le financier Dupin, la tige des Dupin de Villeneuve et l'arrière-grand-oncle de madame George Sand.

Dans la *Promenade sur les remparts*, il est bien probable que Watteau aura tout simplement copié la vue d'une fenêtre de l'hôtel qu'il habitait. Enfin, je croirais volontiers que les deux termes de Le Gros exposés dans les deux salles de la sculpture française, sous les numéros 245 et 246, ont fait partie de ces *Génies* dont parle Germain Brice.

Nous venons de voir que La Fosse logeait à l'hôtel Crozat, et qu'après sa mort, en 1716, la même faveur fut continuée à sa femme. Or, La Fosse ayant quatre-vingts ans à sa mort, sa femme devait avoir à peu près le même âge. N'y a-t-il pas dans cette hospitalité, continuée si libéralement à une étrangère, une preuve que la sympathie de Crozat ne consistait pas en un banal sacrifice d'argent, et qu'il savait envelopper le bienfait sous les formes les plus propres à le faire valoir? On pourrait citer au siècle dernier plusieurs exemples semblables, mais cette observation ne diminue en rien le mérite de Crozat; elle fait l'éloge du siècle. On ne trouve pas, de nos jours, beaucoup de banquiers logeant chez eux pendant plusieurs années un ménage d'artistes septuagénaires! Ce n'est pas d'ailleurs le seul trait de charité chrétienne de Crozat. Les Mémoires secrets de Duclos nous ont appris que, « sans Crozat » le cadet, qui paya les bulles », Massillon n'eût pu être nommé à l'évêché de Clermont. Il ne faut pas oublier enfin que si nous possédons le catalogue de ses dessins, c'est que, par son testament, il en ordonna la vente pour en distribuer le prix aux pauvres. Financiers ou

grands seigneurs, les exemples d'une aussi grande libéralité ne sont pas communs.

En 1714, possédant déjà une suite fort nombreuse de dessins hollandais, flamands et français, il se décida à aller en Italie compléter ce qui lui manquait en fait d'œuvres de ce pays. « Toutes importantes que fussent
» ses collections de France et des Pays-Bas », dit Mariette
» dans un français peu correct, « elles ne paroissoient
» pas encore comparables à celles qu'il a faites en Italie,
» dans le voyage qu'il y fit en 1714. Il rapporta de ce
» païs-là des trésors, en fait de desseins. En passant à
» Bologne, il acheta des héritiers des sieurs Boschi leur
» cabinet tout entier, qui venoit originairement du comte
» Malvasia. Il trouva à Venise, chez M. Chelchelsberg,
» des têtes au pastel et d'autres desseins du Baroche
» qui sont sans prix. A Rome, il recueillit la collection
» de desseins de Carle Degli Occhiali, celle d'Augustin
» Scilla, peintre sicilien, qui contenoit un grand nombre
» de desseins de Polidor de Caravage, et celle du cha-
» noine Vittoria, Espagnol, élève et intime ami de Carle
» Maratte. Mais l'occasion où il fut, ce me semble, le
» mieux servi par la fortune, ce fut dans la découverte
» qu'il fit à Urbin d'une partie considérable de desseins
» de Raphaël, tous d'une condition parfaite, qui se
» trouvoient encore entre les mains d'un descendant
» de Timothée Viti, l'un des plus habiles disciples de
» ce grand peintre (1). »

(1) Catalogue Crozat. *Avis*.

Vers la fin de 1715, il rapportait ces trouvailles dans son hôtel, qui devint dès lors une espèce de quartier général où se réunirent les amateurs distingués, les esprits d'élite ou de vie facile, se communiquant une activité des plus fructueuses aux arts. « On tenoit assez
» régulièrement toutes les semaines des assemblées chez
» lui, où j'ai eu pendant longtemps le bonheur de me
» trouver, et c'est autant aux ouvrages des grands
» maîtres qu'on y considéroit qu'aux entretiens des
» habiles gens qui s'y réunissoient que je dois le peu
» de connaissances que j'ai acquises (1). »

Pour se faire une idée des dessins qu'il avait déjà rassemblés, de leur nombre, de leur mérite, de la manière dont ils lui étaient arrivés, c'est encore à son ami Mariette qu'il faut avoir recours. « Quand M. Crozat
» fut venu à Paris, dit-il dans le même *Avis*, espèce de
» généalogie de la collection, et qu'il eut vu entre les
» mains des principaux curieux les desseins des grands
» maîtres d'Italie, alors il n'épargna ni peine ni dépenses
» pour se procurer des ouvrages de ces maîtres du des-
» sein. M. Jabach, dont le nom subsistera pendant long-
» temps avec honneur dans la curiosité, en vendant au
» Roi ses tableaux et ses desseins, s'étant réservé une
» partie de desseins, et ce n'étoient pas certainement les
» moins beaux, M. Crozat les acquit de ses héritiers. Il
» eut encore une partie de ceux qui avoient appartenu à
» M. de la Noue, l'un des plus grands curieux que la

(1) Catalogue Crozat. *Avis.*

» France ait eus, et bientôt il réunit à son cabinet les
» desseins que l'illustre mademoiselle Stella avoit trou-
» vés dans la succession de M. Stella, son oncle, et
» qu'elle avoit conservés précieusement toute sa vie.
» L'abbé Quesnel avoit acheté les desseins de M. Dac-
» quin, évêque de Sées, parmi lesquels il y en
» avoit d'excellents de Jules Romain; il avoit eu les
» débris de la fameuse collection de desseins du Va-
» sari; il céda l'un et l'autre à M. Crozat, qui acheta
» encore des héritiers de M. Pierre Mignard deux
» volumes de desseins des Carrache, que cet habile
» peintre avoit apportés de Rome. Après la mort de
» M. Bourdaloue, de M. de Montarsis, de M. de
» Piles et de M. Girardon, tous noms célèbres dans
» la curiosité, M. Crozat choisit à leurs ventes ce
» qu'il y avoit de plus singulier en desseins dans leurs
» cabinets.

» Le sieur Corneille Vermeulen, fameux graveur
» d'Anvers, faisoit assés régulièrement tous les ans le
» voyage de Paris, et il ne manquoit guères d'apporter
» avec lui des desseins singuliers. Les desseins étoient
» presque toujours pour M. Crozat; et c'est ainsi que sont
» entrés dans son cabinet plusieurs desseins de Raphaël
» et d'autres grands maîtres, d'une singulière beauté,
» et tous ces grands et superbes desseins de Rubens
» qui sortoient du cabinet d'Antoine Triest, évêque de
» Gand.

» Si quelque vente considérable de desseins étoit
» indiquée dans les païs étrangers, M. Crozat ne man-

» quoit pas d'y envoyer ses commissions. La vente du
» cabinet de milord Sommers, à Londres, et celle de
» Vander Schelling, à Amsterdam, ont augmenté son
» cabinet d'une infinité de desseins capitaux. Elles sont
» à peu près les acquisitions que M. Crozat a faites en
» France et dans les Païs-Bas. »

Mais ces dessins n'étaient, on le sait, qu'une partie des curiosités de l'hôtel Crozat. « Si ce cabinet, dit l'in-
» fatigable Mariette, étoit renommé par les tableaux, les
» statues, les bronzes, les modèles de sculpture, les
» desseins des grands maîtres, les estampes, en un mot,
» tout ce qui appartient au dessein, il étoit encore peut-
» être plus recommandable par la rareté, l'excellence et
» le nombre des pierres gravées, tant en creux qu'en
» relief, qu'on y admiroit.

» Elles étoient au nombre d'environ quatorze cents, et
» la collection pouvoit être regardée comme un ouvrage
» du brocheur. Elle s'étoit faite avant que les étrangers
» fussent venus nous enlever des morceaux précieux, à
» qui leur trop grande abondance avoit fait perdre une
» valeur qu'ils n'ont reprise que lorsqu'on s'est apperçu
» qu'ils manquoient. Pendant longtemps M. Crozat se
» trouve presque sans concurrent. Le goût pour les
» curiosités languit assez ordinairement, s'il n'est animé
» par l'émulation. Le sien ne parut pas avoir besoin de
» cet aiguillon; ses recherches se firent avec la même
» ardeur que si la rivalité se fût mise de la partie. En
» peu d'années l'illustre amateur absorba, pour ainsi
» dire, toutes les pierres qui étoient gravées en France

» et qu'il lui fut permis d'acquérir, et non content de ce
» que son pays lui avoit fourni, il fit venir d'Italie, à
» plusieurs reprises, les gravures d'une incontestable im-
» portance. Son cabinet devint fameux par toute l'Eu-
» rope, et M. de la Chausse en avoit conçu une si haute
» idée que, voulant procurer après sa mort un asile
» honorable aux plus beaux ouvrages de gravure qui
» avoient fait ses délices pendant sa vie, il ne crut pas
» pouvoir les placer plus dignement : il fit prier M. de
» Crozat de les recevoir, et celui-ci ne refusa point cette
» satisfaction à un ami pour lequel il avoit toujours con-
» servé la plus singulière estime.

» Le bel ordre qui régnoit dans l'arrangement de tous
» ces admirables chefs-d'œuvre de l'art en relevoit en-
» core le prix. Comme un amant jaloux et passionné
» qui ne peut se séparer de ce qu'il aime, il semble que
» M. Crozat auroit craint que ses pierres gravées ne lui
» échappassent, s'il les eût perdues de vue. Il les gardoit
» précieusement dans la chambre qu'il habitoit; elles y
» étoient renfermées dans deux magnifiques coffrets de
» marqueterie enrichis d'ornements de bronze où le sieur
» Boule, qui s'est distingué par l'excellent goût qu'il a
» mis dans ces sortes de meubles, paroissoit avoir voulu
» se surpasser. Quel dommage qu'on n'ait aucun ouvrage
» qui fasse connaître cette rare collection ! La description
» sommaire que j'en ai faite n'en donnera jamais qu'une
» idée très-imparfaite. Je n'ai eu d'autre vue en la com-
» posant que de faciliter la vente de ces pierres gravées,
» qui doit se faire en détail au commencement de 1741.

» D'ailleurs, mes faibles connoissances ne me condui-
» soient pas plus loin (1). »

C'est au milieu de ces merveilles que Crozat s'installa à son retour d'Italie; c'est là qu'il joua au petit roi de France, faisant des pensions aux artistes, leur donnant des logements dans son hôtel, et ayant dans Mariette son surintendant des bâtiments. Comme nous l'avons dit, La Fosse était logé chez lui et y mourut le 13 décembre 1716, à plus de quatre-vingts ans. Peu de temps après, il recueillit Watteau, nouvellement nommé de l'Académie et fuyant devant les importuns. « Sa réputa-
» tion, en augmentant, dit Dargenville (2), accrut le
» nombre de ses admirateurs dont les visites lui faisoient
» perdre tant de temps, qu'il accepta l'offre que lui fit
» un grand curieux de le loger dans sa maison : il y
» trouva une collection de tableaux et de desseins des
» grands maîtres, qui acheva de le perfectionner, et l'on
» remarqua que ses ouvrages se ressentoient de la vue
» de tant de belles choses. » Beaucoup des études faites par Watteau chez Crozat nous ont été conservées. Coloriste d'un rare mérite, il était attiré surtout par les coloristes; et il est curieux d'y voir de quelle façon cet artiste sut allier l'exactitude de l'interprétation avec la liberté de son propre génie. Mais son humeur chagrine ne pouvait s'astreindre à cette vie régulière. Un an après y

(1) *Traité des pierres gravées*, par Mariette. Paris, 1750, t. I, p. 339.
(2) Tome IV, p. 405.

avoir été admis, il quittait l'hôtel Crozat pour aller partager la vie de bohème de Wleughels, sans que ses relations amicales avec son ancien hôte aient été interrompues.

Plus tard, nous voyons arriver chez lui la Rosalba Carricra (de mars 1720 à mars 1721), ce peintre de pastels, avec laquelle il s'était lié lors de son voyage en Italie. Elle venait à Paris précédée par une réputation que son séjour n'affaiblit pas. Un an durant, elle fut le véritable *lion* de Paris. La Rosalba tenait fort exactement un journal qui donne le plus de détails sur la vie intime de Crozat (1). Il nous apprend qu'elle avait amené avec elle sa mère et ses deux sœurs, dont l'une était mariée au peintre Pellegrini : en tout, quatre personnes. Crozat ne marchandait pas l'hospitalité (2).

Il n'était pas seulement amateur des arts plastiques. *Dilettante* fort distingué, il trouva précisément chez la Rosalba un talent de violon assez agréable pour que le sévère Mariette n'ait pas craint, dans un sonnet italien, de la comparer à Orphée. Pour faire valoir ce talent,

(1) *Diario degli anni 1720-1721, da Rosalba Carriera*, publié par l'abbé Vianelli. Venise, 1793.

(2) Depuis que cet article a été écrit, on a retrouvé au *British Museum* une correspondance manuscrite échangée de 1718 à 1721 entre Crozat et le cardinal Gualterio. Il résulte de cette correspondance que Crozat avait été chargé par le Régent de négocier l'acquisition : 1° des tableaux du Corrége qui figurent maintenant au Musée de Dresde; 2° du tableau de Sébastien del Piombo de la cathédrale de Narbonne, un des ornements de la *National Gallery* ; 3° de la collection Bracciano (Christine de Suède), qui en effet forma le plus bel appoint du cabinet d'Orléans (1876).

assez commun chez les Vénitiennes, Crozat donna des concerts où assistaient, comme auditeurs, le comte de Caylus, Mariette, M. et madame de Julienne, Watteau, l'abbé de Maroulle, et, comme exécutants, le nonce du Pape jouant de l'archiluth, Antoine le joueur de flûte, Rebel, Paccini, madame Dargenon, nièce de La Fosse, et la Rosalba elle-même. Un dessin de Watteau, placé au Louvre maintenant et venant de Mariette, nous a transmis les portraits de ces principaux exécutants. Mariette a tracé lui-même au-dessous l'indication suivante : *Præclarorum musicorum cœtus, scilicet Antonius fidicen eximius, Paccini Italus cantor, Mus. Reg..., et Da Dargenon cor. de La Fosse Pict. Acad. sororis filia, cui suaves accentus Musa invideret.* Enfin, pour terminer les détails sur les réunions musicales de Crozat, nous copions cette historiette trouvée par MM. de Goncourt dans des manuscrits de Le Bas, et publiée par eux dans un travail sur ce graveur (1) : « Le Bas était à pré-
» luder le premier violon de son siècle. Il arriva que le
» concert tardant un soir chez M. Crozat, Le Bas se mit
» à préluder. Crozat court l'embrasser : « Ah! monsieur
» Le Bas, que je suis enchanté de la découverte! vous
» allez remplacer mon premier violon. » Le Bas accepte.
» Comme la salle était au rez-de-chaussée, il complotait
» de sauter et de se sauver au dernier moment. Enfin le
» violon arriva, et Le Bas fut sauvé. »

Possesseur d'une collection unique, accueillant avec

(1) *Artiste* du 20 juillet 1856.

empressement les curieux et les artistes, il était naturel que Crozat désirât généraliser plus encore la connaissance des chefs-d'œuvre de son cabinet et en perpétuer le souvenir après lui. Ses amis, ses clients, Mariette en tête, l'affermirent dans ce projet. En 1729 parut le premier volume du *Recueil d'estampes d'après les tableaux et les dessins du Cabinet du Roi, de celui du duc d'Orléans et d'autres cabinets.* Mariette s'était chargé d'en rédiger les notices. Divisé en deux tomes, il contient cent trente-sept planches, parmi lesquelles on en trouve soixante-cinq d'après les tableaux et les dessins de Crozat. Les plus habiles artistes furent chargés de graver les originaux sur bois et sur cuivre, Tardieu, Lépicié, Simonneau, Hortemels, Cochin, Desplaces, Chereau, Larmessin. Parmi ces planches, les plus remarquables sont certainement celles des dessins. Elles sont dues au comte de Caylus et à Nicolas Lesueur, qui tous deux possédaient un grand talent pour reproduire en *fac-similé* les lignes du crayon ou de la plume : le comte de Caylus, à l'eau-forte pure; Nicolas Lesueur, sur bois et à deux tirages, dont le second reproduisait la teinte du crayon ou les touches de la gouache (1). Mais Crozat ne voulut pas être seul à profiter des honneurs d'une publication entreprise uniquement à ses frais, et abrita le service qu'il rendait derrière d'illustres protections. Il fit passer ses dessins après des œuvres d'une

(1) On sait quel parti, de nos jours, la chromolithographie a tiré de ce procédé.

plus grande importance, et sous ce rapport le service n'était pas à dédaigner.

A cette époque, le Cabinet du Roi, déjà riche de plus de deux mille tableaux, n'était pas public. De toutes les collections particulières, il n'y en avait certainement pas dont l'accès fût plus difficile. En en faisant connaître les plus belles œuvres par des reproductions d'un incontestable mérite et par des biographies d'une judicieuse exactitude, il se montrait plus libéral que le Roi. Mais il s'arrêta là. Cette suspension se comprend. Crozat avait alors soixante-quatorze ans : il était fatigué de la publication du premier volume. La *Biographie* de Michaud, dans l'article si erroné d'ailleurs consacré à Crozat (1), rend compte en ces termes des fortunes diverses de cette publication, mais se donne bien de garde de citer Heinecken qu'elle copie littéralement (voir HEINECKEN, *Idée générale*, etc., page 77 et suivantes) :

« Après la publication du tome I^{er}, trouvant la direc-
» tion de cette entreprise trop difficile pour lui, Crozat
» la remit à un certain Robert, peintre du cardinal de
» Rohan, lequel fit graver et distribuer cent dix nou-
» velles estampes, d'après les tableaux et les maîtres de
» l'école vénitienne; mais la mort de Robert ayant fait
» perdre à Crozat l'espérance d'arriver à la confection
» du second volume, il se dégoûta de son entreprise.

(1) Elle le fait naître en 1696, ce qui lui donne huit ans en 1704, quand il construit son hôtel; elle le fait fils d'Antoine, dont il était le frère; elle lui donne pour héritier son frère, au lieu de ses neveux.

» Voulant néanmoins s'acquitter avec ses souscripteurs,
» il leur délivra quarante-deux planches terminées, sans
» les accompagner de discours, avec le titre de : Pre-
» mier tome, seconde partie. Après la mort de Crozat,
» les planches de ce qui restait d'exemplaires furent ven-
» dues à une compagnie de libraires, et ensuite confiées
» à Mariette, qui donna une nouvelle forme à ce recueil
» en deux volumes in-folio. Il y ajouta les descriptions
» qui y manquaient, et il en avertit le public par un pro-
» gramme imprimé en 1742. En 1776, Basan, ayant fait
» l'acquisition de ces planches, les fit réimprimer, ainsi
» que les discours, avec cette différence que les planches
» imitant le lavis des dessins, qui précédemment étaient
» gravées sur bois, le furent sur cuivre. »

De 1727 à 1740, année de la mort de Crozat, les détails nous manquent comme pour ses premières années. Il s'éteignit dans la nuit du 23 au 24 mai 1740, âgé de soixante-quinze ans et deux mois.

Son testament, dont la Bibliothèque de l'Arsenal possède de nombreux extraits manuscrits, est daté du 11 mai 1740, trois jours avant sa mort (1). Il offre un témoignage irrécusable et touchant de la libéralité que nous avons déjà signalée chez lui. Sans enfants, il légua la plus grande partie de ses biens, c'est-à-dire : son

(1) Bibliothèque de l'Arsenal. Portefeuille de Bachaumont, 327 H. F., pages 461 et suiv. La liasse relative à Crozat contient 23 pièces : extraits du testament, estimations, inventaires; l'une d'elles offre le plan au crayon de sa maison de Montmorency. On y voit parfaitement indiquée la petite maison qui soixante ans plus tôt appartenait au peintre Lebrun.

hôtel de la rue Richelieu; deux maisons adjacentes, louées, l'une 3,500 livres à la marquise de Chimène (Ximènes?), l'autre 1,000 livres à Oppenort, l'architecte; sa maison de Montmorency, toutes les richesses d'art dont il n'aura pas disposé autrement, à son neveu, M. le marquis du Châtel, et, à son défaut, à son autre neveu, M. le baron de Thiers. Puis il fait les legs suivants :

 Aux pauvres, en rentes perpétuelles. . 70,405 livr.
 A ses domestiques, en rentes viagères. 2,150
 Aux pauvres, en argent. 25,000
 Autres dons en argent. 16,426

Plus, aux pauvres, le produit de la vente des curiosités désignées dans le testament. Or, pour apprécier ce dernier legs, je ne saurais mieux faire que de copier l'état récapitulatif suivant, que je trouve joint aux extraits de son testament :

1,383 pierres gravées, estimées 56,679 liv., par M. Crozat 146,000
 Au vrai : 90,000.
19,102 dessins, estimés. . . . 67,782 — 246,000
 Au vrai : 100,000.
Planches et estampes, estimées 20,000 — 100,000
 Au vrai : 25,000.

C'est donc, sans compter les constitutions de rentes viagères, un capital de 256,426 livres dont il fit don aux pauvres. Cette somme équivaudrait, de nos jours, à près de 700,000 francs. Il est permis de douter que tous les Crozat de notre temps imitent l'exemple de leur généreux prédécesseur.

On pouvait croire, d'après le testament même, que Crozat ne fut jamais marié. Le legs en faveur de son neveu était une prévention favorable à cette opinion. Cependant, voici ce que je trouve dans une espèce de tableau de la fortune présente et à venir du marquis du Châtel :

« A revenir... de *madame Crozat*, pour la terre de
» Mouy, affermée 45,000 livres,
» Pour une somme de 100,000 livres. »

Qui était cette madame Crozat? Quand son mari l'avait-il épousée? Quand mourut-elle? Les papiers de l'Arsenal sont muets sur ce point, que nous laissons à de plus curieux que nous, si tant est qu'il vaille la peine d'être éclairci.

Le testament indique, à plusieurs reprises, le vieil ami Mariette comme le plus capable de rédiger le catalogue de toutes ces richesses qui allaient changer de main. Il s'acquitta en effet de cette tâche avec ce goût, cette saine critique, cette connaissance approfondie et sûre d'elle, dont il avait déjà donné la mesure dans le Recueil Crozat. Ce catalogue est le seul livre de ce genre composé par Mariette. La simplicité de sa classification, la justesse de ses appréciations en ont fait une rareté bibliographique. Le nombre des dessins se montait, nous le savons, à 19,102, et la vente atteignit le chiffre de 400,000 livres. Parmi les principaux acquéreurs figurèrent le comte de Tessin, pour la Suède; les fameux marchands d'estampes Hucquier, Hecquet, Joullain, Gersaint, les sieurs Nourry et Gouvernet, et

Mariette lui-même, qui connaissait la collection feuille à feuille et en a profité pour mettre la main sur les plus belles pièces. Achetés à la vente de Mariette pour le cabinet du Roi, une certaine quantité figure encore au Musée du Louvre parmi les plus remarquables. Nous renvoyons le lecteur curieux de se faire une idée de leur mérite, au *Recueil*, au *Catalogue*, et de là au Musée même des dessins, où, sauf la suite de la galerie de Saint-Bruno, par Lesueur, presque tous sont marqués de l'M de Mariette.

Quant aux pierres gravées, au nombre de mille trois cent quatre-vingt-trois, elles furent achetées en bloc par le duc d'Orléans, et allèrent augmenter sa collection, déjà riche en monuments de ce genre. Gravées et décrites, pour la plupart, dans l'ouvrage des abbés La Chau et Le Blond (1), elles disparurent de France en 1788, lorsque le duc d'Orléans, fils de l'acquéreur, alla vendre en Angleterre les trésors amassés par quatre générations. La description des deux abbés est sobre d'indications de provenances; mais à l'aide du *Traité* de Mariette et de son *Catalogue*, on finit par retrouver la plupart de celles qui de chez Crozat passèrent chez le duc d'Orléans.

Le reste devint l'héritage de l'aîné de ses neveux, Louis-François Crozat, marquis du Châtel. « Toutes » ces curiosités, dit Mariette, sont passées, *sans chan-*

(1) *Description des principales pierres gravées du Cabinet d'Orléans*, 2 vol. in-4°. Paris, 1780-1784.

» *ger de place*, entre les mains de M. le marquis du
» Châtel, à qui M. Crozat les a léguées. Non-seulement
» il en connaît le prix, mais il se fait encore un plaisir
» de les communiquer à ceux qui les aiment. » On les
retrouve dans la vente faite par Delatour en 1750. « Les
» amateurs, dit le *Catalogue* dans sa préface, sont invi-
» tés à prendre part à la vente des sculptures et des
» bronzes qu'on leur propose, et qui, venant originaire-
» ment de la succession de M. Crozat, se sont trouvés
» dans celle de M. le marquis du Châtel. A la suite de
» ces différents morceaux de sculpture, on exposera
» plusieurs porcelaines du Japon et de la Chine, et un
» nombre assez considérable de faïences qui se travail-
» laient autrefois en Italie, et qu'on a coutume, à cause
» de leurs peintures, d'attribuer mal à propos à Raphaël. »

Les tableaux paraissent avoir été divisés en trois lots. Le premier, contenant deux cent quarante-quatre œuvres, fut vendu en 1751, conjointement avec ceux du président Tugny. On en possède le catalogue, rédigé par Latour. Le second fut légué par le marquis du Châtel à son frère cadet Louis-Antoine Crozat, baron de Thiers, dont la vente eut lieu en 1772. Le troisième enfin, et le plus minime, revint à la plus jeune fille du marquis du Châtel, Louise-Honorine, mariée quelque temps après la mort de son père au duc de Choiseul. Ces tableaux formèrent le noyau de cette charmante collection, aliénée vingt-deux ans plus tard par le célèbre ministre pour acquitter de nombreuses dettes glorieusement contractées au service de la France.

L'hôtel Crozat eut aussi ses destinées diverses. Légué avec toutes ses richesses au marquis du Châtel, il changea de nom lorsque sa fille aînée eut épousé le duc de Gontaut-Biron, et devint l'hôtel Gontaut. A la mort de la duchesse, il passa à sa sœur, madame de Choiseul, et s'appela hôtel de Choiseul. Vendu en 1772, démoli immédiatement après, il fut remplacé par des propriétés particulières sans caractère et sans histoire. Trois vastes hôtels garnis ont trouvé place sur une partie des communs, que le financier Crozat trouvait trop étroits. Les seuls souvenirs qui en restent sont le nom d'Amboise, seigneurie du duc de Choiseul, donné à une des rues percées sur son enclos, et la propriété d'une loge à l'Opéra-Comique appartenant à la famille. Le théâtre, en effet, fut bâti sur l'emplacement de cette terrasse en pente douce où, dans les beaux jours de 1720, Crozat, entouré de ses intimes, le comte de Caylus, M. et madame de Julienne, madame Dargenon, la Rósalba, madame Pellegrini, Mariette, Watteau, Nicolas Lesueur, le marquis du Châtel, le baron de Thiers, allait respirer le frais des grands arbres de la Grange-Batelière, et voyait à l'horizon s'étendre les cultures et les longues saulées de la Ville-l'Évêque.

Décembre 1858.

ANTOINE DE LA ROQUE

1672-1744

IZARRE destinée que celle de directeur d'un grand journal! Vivant, il est le centre de tout un mouvement, il reçoit le contre-coup de tout ce qui émeut l'opinion publique; il agit sur elle, la conduisant dans telle ou telle voie, accélérant ou ralentissant sa marche, poussé ou retenu par elle. Puissance d'autant plus incontestée que l'on n'a pour contrôle que son propre bon sens, ou ses passions à défaut de bon sens. On dispense le blâme ou l'éloge suivant son bon plaisir; on fait ou l'on défait les réputations suivant son caprice. Les courtisans font antichambre à votre porte, et si l'on a une préoccupation, c'est moins d'en réchauffer le zèle que d'en diminuer le nombre. Mort, tout change. Les intelligences disciplinées, et dont le nom était légion, se dispersent; chacun reprend sa valeur

propre et son originalité particulière. Une autre époque arrive, une influence différente succède à la vôtre et la fait oublier, et si le labeur quotidien, si l'impulsion à donner chaque matin au petit monde dont vous étiez le pivot, ne vous ont pas permis de mettre votre nom sur une œuvre, d'imprimer quelque part votre cachet individuel, tout est fini ; votre destinée sera ignorée comme celle des pilotes dont les vaisseaux ont découvert un continent ou gagné une bataille. Votre vie, votre famille, vos amis, votre œuvre, c'est le journal. Dans vingt ans d'ici, qui saura les noms de Sauvo et de Bertin ? Tout le monde connaîtra le *Journal des Débats* et le *Moniteur universel*.

C'est ce qui est arrivé au personnage dont je m'efforce de retrouver la physionomie, Antoine de la Roque. Après avoir été pendant vingt ans le directeur du *Mercure de France*, la revue la plus accréditée du dix-huitième siècle, et lui avoir donné son importance, on trouverait à peine trace de son passage s'il n'avait doublé ses préoccupations officielles du goût des beaux-arts, s'il n'avait été un amateur de tableaux et de curiosités. Son journal consacre à peine dix lignes de ses faits divers à sa mémoire (1). Le Dictionnaire de Moreri n'en parle que subsidiairement à la suite de l'article sur son frère Jean de la Roque (2). Titon du Tillet est un peu plus explicite dans son *Second Supplément du Parnasse françois* (3).

(1) *Mercure de France*, numéro d'octobre 1744.
(2) *Dictionnaire de Moreri*, édit. de 1759.
(3) *Second Supplément*, page 22.

Mais l'auteur qui donne le plus de détails sur lui est encore le marchand de tableaux Gersaint, dans l'Avertissement précédant le Catalogue de son Cabinet (1). A l'aide de ces documents, on parvient à retrouver quelques linéaments d'un personnage qui a été une puissance pendant la première moitié du dix-huitième siècle.

Antoine de la Roque, d'une ancienne famille de négociants, naquit à Marseille en 1672. Il était le second de trois enfants dont l'aîné a laissé une trace dans l'histoire des infiniment petits, et dont le dernier vécut et mourut ignoré. Marseille jouait à cette époque, en France, le rôle de Venise en Europe. C'était le grand entrepôt du commerce de l'Orient. Les relations de ses armateurs avec le Levant étaient fréquentes et suivies. C'est pour aider son père dans son négoce que, ses études achevées, Antoine alla séjourner pendant deux ans dans l'Archipel et dans les principales villes de la côte. « De retour dans
» sa famille, dit Gersaint, il commença à mettre la main
» à deux vastes projets que d'autres occupations plus
» indispensables l'ont empêché d'exécuter, mais sur les-
» quels il a réuni quantité de mémoires qui contiennent
» un nombre prodigieux de faits, de recherches et de
» particularités. L'un de ces projets étoit une *Histoire*
» *des peintres*, et l'autre une *Histoire du théâtre fran-*
» *çois*. » Gersaint, malheureusement, ne dit pas ce que sont devenus ces mémoires *prodigieux*. Mais n'est-il pas

(1) *Catalogue raisonné du Cabinet d'Antoine de la Roque*, in-12. Paris, Guillaume Simon, 1745.

piquant de savoir que deux amateurs comme Marolles et la Roque ont travaillé, l'un à la fin, l'autre au début de sa carrière, à une histoire des peintres, et que le hasard ait confondu ces deux ouvrages dans le même oubli? *Habent sua fata libelli*. « Toujours est-il, conti-
» nue Gersaint, que pour se satisfaire sur ces deux objets
» d'une manière encore plus étendue, la Roque crut,
» devoir suivre à Paris l'aîné de ses frères. Il y trouva
» bientôt une occasion favorable de s'y fixer et d'entrer
» en même temps dans le service. » Je n'ai pu retrouver la date précise de son entrée dans la carrière militaire; mais Lamoral de Neufville dit positivement dans son *Histoire de la maison du Roi* (1) qu'avant 1707 il était exempt dans la compagnie des gendarmes du Roi. Il avait alors trente-cinq ans.

Si sa carrière militaire fut obscure, il eut cependant l'occasion de payer largement de son sang sa dette à son pays. En 1708, sous le duc de Vendôme, il prit part à l'affaire d'Audenarde. En 1709, le 11 septembre, il assista à la bataille de Malplaquet, où Villars, tout en reculant, arrêta la marche victorieuse du prince Eugène et du duc de Marlborough. Dans une des charges exécutées par la maison du Roi, il eut la jambe gauche fracassée par un boulet. Transporté à Valenciennes, il y resta en convalescence jusqu'en avril 1710. Le Roi pansa la blessure avec la croix de Saint-Louis, et lui accorda une pension de 600 livres que la Roque con-

(1) Tome Ier, page 88.

serva jusqu'à sa mort. Il jouissait aussi, dit Gersaint, d'une pareille pension de la part d'un officier général (il ne dit pas le nom), mort au commencement de 1732, à qui il était attaché, et pour lequel il a toujours gardé une parfaite reconnaissance. Selon Lamoral de Neufville, la Roque continua à servir jusqu'à la paix de Rastadt (1714). S'étant ensuite trouvé le plus ancien exempt de la compagnie, il eut l'enseigne de M. de la Grange-Segonsac à sa mort en 1719.

C'est à ce séjour à Valenciennes qu'il faut sans doute attribuer la rencontre de la Roque et de Watteau et l'amitié formée entre eux. Mariette et le comte de Caylus nous apprennent, en effet, qu'en 1709, après avoir obtenu le second prix à l'Académie, Watteau, dégoûté de Paris et saisi de nostalgie, alla passer quelque temps à Valenciennes, d'où il ne revint qu'en 1710. Il est probable que la conformité des goûts rapprocha le blessé de Malplaquet et le lauréat encore inconnu. Le caractère inquiet, agité, chagrin de Watteau dut se calmer et entrevoir de meilleurs jours auprès d'un soldat qui, sans fortune, amputé d'un membre, dans une position des plus humbles, paraît cependant n'avoir jamais éprouvé de défaillance. Peut-être revinrent-ils de compagnie de Valenciennes à Paris, Watteau soignant la jambe de la Roque, la Roque soutenant le moral de Watteau.

De retour à Paris, la Roque s'occupa exclusivement de littérature et fréquenta les artistes et les gens de lettres. En 1713, il donnait un opéra lyrique en cinq actes, *Médée et Jason*. En 1715, il faisait représenter, avec la

collaboration de son compatriote et ami Louis de Pellegrin, un autre opéra, *Théonoé*. La musique de ces deux opéras était de Salomon. Je les ai vainement cherchés tous deux. Il eût été curieux de connaître un échantillon poétique de la Roque. Mes recherches ont été infructueuses : ils ne figurent dans aucun des recueils du temps. Mais à en juger par le goût contemporain et les pièces semblables qui nous sont restées, peut-être vaut-il mieux pour la réputation de la Roque que l'oubli s'en soit emparé.

De 1715 à 1721 on le perd de vue. Son nom ne paraît nulle part. Les Mémoires du temps n'en font aucune mention. On ne le retrouve qu'une fois dans une lettre écrite vers 1719 ou 1720 par Watteau à son ami Gersaint (1). Il reparaît en 1721, lorsque, après la mort de l'abbé Buchet, le privilége du *Mercure de France* lui est octroyé conjointement avec Dufresny et Fuzelier. La Roque avait trouvé sa véritable veine et allait l'exploiter pendant les vingt-trois ans qu'il avait encore à vivre. Entre ses mains le *Mercure* subit sa plus importante et sa plus judicieuse transformation.

Fondée en 1631, par Théophraste Renaudot, un homme de génie dans son genre, auquel on n'a pas rendu suffisamment justice, la *Gazette de France* avait en 1672 quarante ans d'existence. S'occupant de politique autant qu'on pouvait le faire alors, elle répondait à un besoin, mais ne satisfaisait pas à tous. La chronique,

(1) *Watteau*, par MM. E. et J. de Goncourt, page 21.

les nouvelles diverses, les événements particuliers de la cour et de la ville, les indiscrétions, étaient le domaine des nouvelles à la main circulant d'abord manuscrites, puis imprimées grossièrement, et auxquelles Loret, avec sa *Gazette en vers*, donna dès 1650 une forme régulière et périodique. Restait la littérature qui en France tient une si large place, et l'examen de ses productions devenu un besoin aussi indispensable que les nouvelles politiques. D'abord circonscrit à quelques cercles intimes chez les grands seigneurs, cet intérêt s'était accru lors de la fondation de l'Académie par Richelieu. Les Précieuses de l'hôtel de Rambouillet l'avaient étendu de nouveau, et il n'était pas si mince bourgeoise qui ne voulût avoir chez elle une succursale du salon bleu d'Arthénice. La gazette de Loret ne suffisait plus; il lui fallait de l'extension et de la variété. Un des successeurs de Loret, Mayolas, tenta timidement de réunir la chronique à la littérature. En 1672, Donneau de Vizé réalisa définitivement ce progrès par la fondation du *Mercure galant*, véritable revue littéraire qui a duré cent quatre-vingts ans, et dont la collection complète ne contient pas moins de dix-huit cents volumes.

Pamphlétaire bien connu, Donneau de Vizé, successivement petit abbé et polémiste littéraire, avait obtenu du Roi l'autorisation de publier un recueil auquel il donna le titre de *Mercure galant*. Se constituant juge suprême en matière de goût, doué d'une verve satirique très-marquée et d'un esprit très-agressif, il eut le malheur d'attaquer tous les auteurs que l'hommage de la posté-

rité a inscrits en tête des classiques français. Molière, Racine, Boileau, la Bruyère furent critiqués par lui et s'en vengèrent par des épigrammes qui ont aidé le nom de Donneau à venir jusqu'à nous (1). Cette polémique n'empêcha pas le *Mercure galant* de faire son chemin ; au contraire. La publication d'abord irrégulière se régularisa à partir de 1678, où elle devint mensuelle. Le *Mercure* paraissait tous les mois en un petit volume in-12 de trois à quatre cents pages, dont le prix était de 3 livres (2), et continua ainsi jusqu'à la mort de de Vizé, arrivée le 10 juillet 1710. Après lui, le privilége passa au poëte Dufresny, qui le conserva pendant trois ans jusqu'en 1713. A cette époque, le caractère insouciant, inappliqué, un peu bohémien de Dufresny le força à céder son privilége à le Fèvre de Fontenay, en se réservant sur le journal une pension dont il jouit jusqu'à sa mort. Le Fèvre rédigea le *Mercure* de mai 1714 à octobre 1716. Un arrêt du conseil, du 28 novembre de cette dernière année, lui fit défense de le continuer, à cause qu'il se glissait dans le *Mercure* des choses scandaleuses et même injurieuses à la réputation de plusieurs personnes. Ce sont les termes de l'arrêt.

« A le Fèvre succéda l'abbé Buchet, qui reprit le
» *Mercure* en janvier 1717, après une interruption de

(1) Voir également la *Comédie sans titre* de Boursault.
(2) Voir pour tout ce qui va suivre et pour de plus amples détails l'excellente *Histoire de la presse en France*, par M. Eugène HATIN, t. I, p. 380 et suiv.

» deux mois, et le conduisit jusqu'au mois de mai 1721,
» c'est-à-dire jusqu'à sa mort, arrivée le 30 de ce mois.
» Au titre de *Mercure galant*, le nouveau rédacteur
» avait substitué celui de *Nouveau Mercure*, semblant
» promettre par là une rédaction plus sérieuse. Et, en
» effet, les cinquante-trois numéros qu'il publia se font
» remarquer par le bon choix des matières. L'abbé Buchet
» donnait en outre régulièrement deux fois par semaine
» une gazette manuscrite fort recherchée, à laquelle il
» occupait cinq ou six copistes. »

Dufresny paraît s'être repenti de sa détermination, car en 1721, à la mort de l'abbé Buchet, nous voyons le privilége passer à une compagnie en tête de laquelle se trouve de nouveau son nom avec ceux de Fuzelier et des frères la Roque. Cette association dura trois ans, pendant lesquels le journal publia, sous le simple titre de *Mercure*, une série de trente-six volumes comprenant les années 1721, 1722 et 1723. Enfin, après la mort de Dufresny (6 octobre 1724), Antoine de la Roque, associé avec son frère Jean, obtint seul le privilége du *Mercure* (17 octobre), qu'il devait garder vingt ans.

« Le *Mercure* entra de ce moment dans une voie
» toute nouvelle, il prit un essor et une extension litté-
» raires qu'il n'avait jamais eus. La direction de ce
» recueil devint un gros privilége et une excellente
» affaire; si bien que le gouvernement, qui avait alors
» en fait de propriété littéraire des idées assez étranges,
» crut devoir s'en emparer, non pas à son profit cepen-
» dant, mais dans l'intérêt des écrivains. Le directeur

» du *Mercure*, dont il se réservait la nomination, ne fut
» plus en quelque sorte qu'un fonctionnaire littéraire,
» ayant un traitement fixe, et rendant compte à l'État
» des bénéfices de la publication. Mais ces bénéfices
» n'entraient pas dans le trésor public; ils étaient affectés
» au service de pensions accordées à des gens de lettres.
» Les ministres pouvaient ainsi se montrer généreux
» sans qu'il en coûtât rien à l'État. A la mort des titu-
» laires de ces pensions, elles étaient transportées à
» d'autres écrivains; et le plus souvent ces parties pre-
» nantes étaient absolument étrangères au *Mercure*.
» Cependant M. de Saint-Florentin, voulant, avec rai-
» son, faire tourner ces encouragements à l'avantage du
» recueil et lui assurer une valeur littéraire plus grande,
» avait décidé qu'il n'y aurait plus dorénavant de pen-
» sions données sur le *Mercure* qu'aux écrivains qui
» l'auraient enrichi de leurs productions; mais nous
» doutons que cette prescription si équitable ait toujours
» été respectée (1). »

La direction de la Roque fut aussi habile pour les inté-
rêts littéraires du journal que pour ses intérêts matériels.
Elle lui donna le caractère et la valeur qu'il a gardés
jusqu'à la Révolution (2). Doué d'un esprit mesuré et

(1) *Histoire de la presse en France*, par Eugène Hatin, t. I, p. 415.

(2) A partir de 1791, le *Mercure*, sous les directions successives de la Harpe, de Mallet du Pan, de l'abbé Morellet, d'Esmenard, de Feletz, fut continué jusqu'en 1820. Depuis 1823, diverses tentatives ont été essayées pour recommencer cette publication, notamment en 1832 et en 1851. Aucune n'a réussi. Le dernier *Mercure de France* s'est éteint, je crois, en 1853.

plein de convenance, il apporta dans la critique des manières solides et calmes, auxquelles de Vizé et Dufresny n'avaient point habitué leurs lecteurs. Nature conciliante et polie, il eut le bon goût d'élever son recueil au-dessus des questions irritantes qui commençaient à surgir dans la république des lettres. Sa polémique, quand par hasard il fut condamné à en faire, fut des plus courtoises. Il comprit enfin qu'un recueil littéraire n'est point une arène où les animosités de l'esprit de parti puissent se donner carrière, et il sut maintenir cette règle avec une persévérance à laquelle il faut rendre une entière justice.

Ce n'est pas que les difficultés et les tiraillements lui aient fait faute. Il avait toutes les peines du monde, entre autres, à modérer la mauvaise humeur de Joseph de Pellegrin, chargé de ce que l'on appelle aujourd'hui le feuilleton des théâtres, et qui avait de bonnes raisons pour trouver mauvaises les œuvres dramatiques des autres. Il y réussit cependant. Le public s'accoutuma à cette politesse et à cette solidité d'appréciation, et la lecture du *Mercure* devint un des éléments constitutifs de la vie intellectuelle du dix-huitième siècle. En parcourant quelques-uns des trois cent trente volumes publiés pendant sa direction, on acquiert la preuve qu'il n'est pas resté au-dessous de sa tâche.

A partir de 1730, la Roque alla demeurer au-dessus du café Procope, dans la rue appelée alors des Fossés-Saint-Germain des Prés. Pour un rédacteur de journal, l'emplacement était admirable. Pendant tout le dix-hui-

tième siècle, le café Procope fut un véritable cercle littéraire, le centre où aboutissaient et d'où partaient les bruits les plus extravagants et les jugements les plus sérieux. La Roque n'avait qu'à descendre jusqu'au rez-de-chaussée, à passer deux heures accoudé à une des tables du café, et, en transcrivant les nouvelles et les opinions émises autour de lui, son journal était fait. Je ne compte pas les bonnes fortunes du hasard, les débutants littéraires, les *neveux de Rameau* ou les *pauvres diables* en demi-solde, dont la Roque pouvait deviner et exploiter la verve famélique au profit de son journal. Sans vouloir attribuer aux choses extérieures plus d'influence qu'elles n'en ont, il est fort probable que la proximité de ce foyer intellectuel fut pour beaucoup dans la bonne direction du *Mercure* et dans l'intérêt qu'il éveillait chez ses lecteurs.

La Roque se concentra tout entier dans ses occupations de rédacteur en chef et ne songea qu'à les remplir de son mieux. Il apporta à ces fonctions la discipline et l'abnégation auxquelles il avait été façonné par le service militaire. Les Mémoires du temps ne parlent de lui que pour mentionner sa mort. Toutefois, une grave maladie qu'il fit en 1740 a donné occasion à Barbier de parler incidemment de lui dans son *Journal*. Le passage est curieux comme étude de mœurs et vaut la peine d'être cité en entier.

« Le seigneur de la Roque, qui fait le *Mercure galant,*
» a été à l'extrémité pendant le voyage de Fontainebleau
» (novembre 1740). Cette commission produit six à sept

» mille livres de rente, ce qui est très-gracieux pour un
» homme de lettres. Fuzelier, poëte, qui a fait plu-
» sieurs pièces, garçon d'esprit et mal à son aise, a fait
» des mouvements auprès de M. de Maurepas, de qui
» cela dépend, pour avoir cette commission. Comme il
» est de tout temps ami du marquis de Nesle et de sa
» fille madame de Mailly, il l'alla trouver un matin dans
» son lit et lui dit : « Madame, je viens vous prier de
» me rendre un service. » Elle se défendit d'abord sur ce
» qu'elle ne demandoit quoi que ce soit; il la tourmenta
» tant qu'elle lui dit : « As-tu un mémoire ? — Oui,
» madame. » Elle le prit, le lut. « Qu'on me lève, dit-
» elle, mes porteurs ! Va m'attendre chez M. de Maure-
» pas; j'y vais dans le moment. » Elle y arrive. M. de
» Maurepas n'étoit pas chez lui. Elle dit à son valet de
» chambre qu'elle reviendra et de prier M. de Maurepas
» de l'attendre; et, par un effort d'imagination, pour
» servir plus chaudement Fuzelier, elle va tout de suite
» chez M. de la Peyronie, premier chirurgien du Roi.
« Je viens, lui dit-elle, vous demander une grâce qu'il
» faut que vous m'accordiez absolument. Je vous
» demande pour Fuzelier, que je protége, un privilége
» exclusif pour distribuer le *Mercure*. »

» M. de la Peyronie tomba de son haut, il lui témoi-
» gna la disposition où il étoit de lui accorder tout
» ce qui dépendoit de lui, mais en même temps l'im-
» possibilité de le faire sur cet article; que cela
» n'avoit jamais été, que cela ne convenoit en aucune
» façon à un homme de lettres, et que cela ne se pou-

» voit pas, que Fuzelier n'y avoit pas pensé. Malgré
» ses instances, madame de Mailly, persuadée que la
» demande étoit ridicule, s'en retourne chez M. de
» Maurepas, toute en colère, et lui dit : « Je venois vous
» demander une grâce pour Fuzelier ; mais il faut qu'il
» soit fou, de me faire faire des démarches pour chose
» qui ne se peut pas. Je viens de chez M. de la Peyronie
» qui me l'a bien assuré. — Mais, madame, répondit
» M. de Maurepas, je suis informé de ce que demande
» Fuzelier ; cela n'a point de rapport à M. de la Peyro-
» nie. — Comment ! dit-elle, il demande le privilége
» exclusif du *Mercure ?* — Cela est vrai, lui répondit le
» ministre, son cousin, c'est le *Mercure galant* qui est
» un ouvrage d'esprit. — Ah ! dit-elle, que ne s'explique-
» t-il donc, cet animal-là ! Si cela est ainsi, je vous le
» recommande très-fort. » Il n'y a point de trait d'une
» étourderie et d'une absence d'esprit pareilles. On pour-
» roit même penser plus mal. Fuzelier a eu l'agrément
» pour faire le *Mercure ;* mais, malheureusement, le
» seigneur de la Roque s'est rétabli, et est en parfaite
» santé à présent (1). »

La Roque mourut le 3 octobre 1744. Voici son acte de décès que j'ai relevé sur les registres de la paroisse Saint-Sulpice : « A été fait le convoy et enterrement
» d'Antoine la Roque, écuyer, ancien gendarme dans les
» gendarmes du Roy, chevalier de l'ordre militaire de
» Saint-Louis, auteur du *Mercure de France*, décédé le

(1) *Journal de Barbier*, t. III, p. 234.

» jour précédent, rue des Fossés-Saint-Germain des
» Prés, maison de M. Procope, âgé d'environ soixante
» et douze ans. Et y ont assisté Jean et Jean-Baptiste la
» Roque, frères du défunt, qui ont signé (1). »

Le *Mercure de France* ne consacre à cette mort que quelques lignes reléguées aux faits divers dans ce numéro d'octobre. Un an plus tard, le numéro de décembre 1745 contient les vers suivants adressés par un ami, M. Frigot, au frère d'Antoine, Jean, resté seul rédacteur du journal :

> De Mars et des neuf Sœurs courtisan tour à tour,
> Il est donc descendu dans le sombre séjour,
> Ce frère si chéri, le sujet de tes larmes,
> Avec qui l'on t'a vu partager dignement
> Le soin de rendre utile un journal, dont les charmes
> Ne semblaient consacrés qu'au seul amusement.
> De deux frères unis le prodige est si rare,
> Que la mort elle-même eût dû le respecter.
> Mais enfin avec la barbare
> Vainement, cher la Roque, voudrait-on contester.
> Par la prière la plus tendre
> Vainement je voudrais l'engager à nous rendre
> Celui qui cause, hélas ! tes regrets et les miens.
> Je le voudrois en vain par une plainte amère.
> J'aime mieux me flatter, ami, que de ton frère
> Elle abrégea les jours pour allonger les tiens (2).

Ce fut la seule oraison funèbre du pauvre Antoine de la Roque. Le vœu qu'elle contenait tombait mal, car

(1) Registres des paroisses déposés à l'hôtel de ville de Paris.
(2) *Mercure de France*, décembre 1745, page 189.

quelques jours après son frère et son continuateur Jean mourait lui-même (25 décembre 1745). Après eux, le privilége passa successivement, dans l'espace de dix ans, à Fuzelier, à Charles de la Bruère, à l'abbé Raynal et à Louis de Boissy. Ces changements furent loin d'être avantageux au journal, qui, entre les mains de Boissy, eût infailliblement disparu si Marmontel ne l'eût relevé par ses premiers *Contes moraux,* publiés sous le voile de l'anonyme. Le succès dépassa les espérances les plus téméraires de Boissy et de Marmontel. Le *Mercure* remonta rapidement au rang où la Roque l'avait su maintenir. La part de Marmontel dans cette transformation fut si grande qu'à la mort de Boissy (1758), lorsqu'il fallut le remplacer, madame de Pompadour, intercédant auprès de Louis XV pour son protégé, put lui dire : « Sire, ne donnerez-vous pas le *Mercure* à celui » qui l'a soutenu? » Marmontel obtint le privilége (1).

Watteau nous a conservé les traits de son ami dans un tableau qui doit être la dernière œuvre du peintre (2). Il est représenté assis sur un tertre au pied d'un arbre, une canne à béquille entre les jambes. Sa jambe droite est étendue. Un chien est près de lui. A droite, dans le coin, une cuirasse, une lyre, des livres, une flûte. Derrière l'arbre, un faune fait signe aux Muses demi-nues

(1) Voir les *Mémoires de Marmontel.*
(2) Il fut composé entre le 30 mai 1721, date de la mort de l'abbé Buchet, prédécesseur de la Roque au *Mercure,* et le 18 juillet, date de la mort de Watteau.

de ne pas faire de bruit. Au bas de l'estampe, ce quatrain :

> Victime du dieu Mars, les Filles de Mémoire
> Occupent à présent son cœur et son esprit :
> Il a combattu pour la gloire,
> Et c'est pour elles qu'il écrit.

La face grassouillette, frappée de fossettes, offre un commencement de double menton. Le nez est pointu. C'est une physionomie spirituelle, sérieuse, bienveillante. « La probité, dit Gersaint dans la préface de son » Catalogue, la douceur de mœurs, la candeur, la sin- » cérité qui formoient son caractère, et qui étoient si » naturellement peintes sur son visage, lui attiroient » l'estime et la vénération de tous ceux qui l'appro- » choient. »

Les nombreux objets rassemblés par Antoine de la Roque furent vendus au mois d'avril 1745. Son ami Gersaint, bien qu'il fût alors dans le feu de la vente Bonnier de la Mosson, se chargea d'en rédiger le catalogue, et apporta à cette besogne le soin, le scrupule et la science dont il avait déjà fait preuve dans la rédaction du catalogue Quentin de Lorangère. La Roque était un amateur libéral et intelligent. Il n'avait pas circonscrit ses recherches à telle ou telle spécialité; mais, appréciant tout ce qui pouvait piquer sa curiosité ou éveiller son goût, il avait pu posséder à la fois des tableaux (209), des bronzes (30), des terres cuites (24), des porcelaines (60), des laques (60), des pierres gravées (98), des

coquillages rares (52), des dessins précieux (47 portefeuilles), et enfin 107 cartons d'estampes dont un grand nombre d'une condition impossible à rencontrer de nos jours. Le tout comprend 690 numéros.

Les tableaux constituent la partie la plus intéressante de cette collection. Les fonctions de la Roque, sa liaison avec Gersaint, ses relations officielles avec tous les artistes du temps, le mettaient à même de profiter d'occasions difficiles à rencontrer pour tout autre. Outre plusieurs compositions des maîtres hollandais et flamands, tels que Gérard Dow, Guillaume et Adrien Van de Velde, Berghem, Téniers, Adrien Ostade, Wouwermans, Both d'Italie, il possédait dans l'école française *les Fatigues et les Délassements de la guerre,* de Watteau, gravés par Crespy; *la Fontaine et la Blanchisseuse,* de Chardin, gravées par Cochin; *le Toton, la Pourvoyeuse, la Gouvernante,* du même : ces deux derniers gravés par Lépicié; deux magnifiques Claude Lorrain, deux Lancret, et quantité de tableaux des maîtres français de second et de troisième ordre.

La collection de porcelaines de Chine était également fort curieuse. Enfin le nombre et la beauté des pièces de laque étaient uniques au dix-huitième siècle, et je doute que dans le nôtre elles aient jamais été égalées. Ces pièces étaient au nombre de soixante. Si l'on s'en rapporte au catalogue, elles feraient maintenant la réputation d'un amateur et la fortune de plusieurs marchands.

Tout cela fut dispersé à sa mort sans que l'on puisse dire à qui cette vente profita; les documents que nous

avons consultés se taisent sur les héritiers de la Roque. Sa personnalité disparut avec lui. La machine à laquelle il avait imprimé le mouvement continua de fonctionner; mais on s'aperçut bien vite de l'absence du machiniste, et il fallut attendre dix ans pour que Marmontel lui rendît une activité que la Révolution vint seule interrompre. Il ne reste plus de la Roque qu'une chose sérieuse : le *Mercure*, ne portant pas son nom; et qu'une chose futile : un catalogue de curiosités, qui a sauvé ce nom de l'oubli.

Janvier 1861.

LÉON DE MADAILLAN

COMTE DE LASSAY

1683-1750

L est assez délicat de raconter la vie du comte de Lassay. La question soulevée par ce personnage est scabreuse; la voici : Il a dû de pouvoir satisfaire son goût pour les belles choses et de conquérir une notoriété aux faiblesses d'une femme beaucoup plus riche et, socialement parlant, beaucoup plus élevée que lui. Au point de vue de la morale, il n'y a pas d'hésitation possible : M. de Lassay est condamnable et condamné. La nature, en créant des inégalités, a fait la femme plus faible que l'homme, mais a imposé à celui-ci comme devoir le plus sacré de la protéger, de la secourir, de fournir à ses besoins. Le renversement de cette loi blesse la

conscience humaine comme une anomalie. Mais les sociétés, pour maintenir leur existence, sont forcées de faire fléchir ces principes généraux et d'admettre bien des capitulations. Je ne me fais pas le défenseur de ces capitulations; je les regrette et les blâme; je dis seulement qu'elles existent. En tenant compte des habitudes sociales, surtout de celles de son temps, je crois donc que l'on peut, sinon excuser, du moins faire comprendre la position de M. de Lassay.

Le protectorat des femmes sur les hommes n'est pas nouveau dans notre histoire. Aujourd'hui ce protectorat est devenu un déshonneur; le sentiment public le réprouve, les mœurs le flétrissent; mais il n'en allait pas de même jadis. Sans remonter plus haut que les Valois, le fameux duel entre Guy de Jarnac et François de Vivonne, seigneur de la Châtaigneraye, n'eut pas d'autre motif; et s'il prouve qu'une pareille accusation était déjà considérée comme une insulte, ceux à qui les Mémoires de cette époque sont familiers savent combien cette protection était commune alors et facilement acceptée. Au dix-septième siècle, elle devient plus fréquente. Le monde n'attachait évidemment qu'une importance médiocre à ce honteux moyen de faire fortune. Les noms de Marlborough, de Lauzun, de Riom, viennent à la pensée de tous, et l'origine de leur fortune ne paraît pas avoir influé sur l'accueil qu'ils rencontraient. En acceptant donc les bienfaits de la duchesse de Bourbon, Lassay, s'il contrevenait aux prescriptions de la morale, ne choquait certainement pas les susceptibilités du

monde, peu susceptible, il est vrai. Pour le juger avec impartialité, il ne faut donc pas l'isoler du milieu où il a vécu. Aussi je réclame pour lui des circonstances atténuantes, et c'est sous le bénéfice de ces circonstances que je le présente au lecteur.

Léon de Madaillan de Lesparre, comte de Lassay, naquit en 1683. Il était fils du marquis de Lassay et de la célèbre Marianne Pajot, cette fille d'apothicaire qui refusa d'être duchesse de Lorraine, et dont le mari a raconté le noble désintéressement. Il naquit en basse Normandie, près de Deauville, au château du Mont-Canisy, propriété de son père, dont les ruines existent encore et sont connues sous le nom de Lassay, qu'elles ne portaient pas au dix-septième siècle (1). Sa mère mourut peu de temps après sa naissance. Je n'ai pas la date exacte de cette mort, mais on sait par Lassay le père qu'en 1685, afin de fuir le chagrin qu'il éprouvait de cette mort, il faisait, sous l'électeur de Bavière et le duc de Lorraine (neveu de celui qui faillit épouser Marianne Pajot), cette campagne de Hongrie où se formèrent le prince de Conti et le prince Eugène.

(1) Je dois à l'inépuisable obligeance de mon ami le baron Pichon les renseignements suivants sur le Mont-Canisy : « Le château, bâti » en un mois par le père, s'appelle aujourd'hui Lassay. Le peu qui en » reste ne peut être démoli parce qu'il se trouve heureusement être un » à-mer, c'est-à-dire un point signalé aux navigateurs. Lassay père » parle d'un bois qui fut brûlé en ce lieu par les Anglais, probablement » lorsqu'ils vinrent bombarder le Havre en 1692 et 1693. »

Lassay est le nom d'un fief, aujourd'hui chef-lieu de canton du département de la Mayenne.

Son père était ce fameux marquis de Lassay, auteur du *Recueil des différentes choses,* un des *figurants du grand siècle,* comme l'a spirituellement défini M. Sainte-Beuve; nature vive, inquiète, versatile, quelque peu intrigante; esprit doué de plus de pénétration que de suite, de plus de finesse que de solidité, auquel les circonstances ont peut-être manqué pour donner la mesure de toute sa valeur, et qui, suivant sa propre expression, quitta ce monde sans avoir *déballé sa marchandise.*

Dans quel milieu se développa-t-il? Quelles influences s'exercèrent autour de lui? Les documents sont muets sur ce point. Nous savons seulement, par la *Chronologie historique militaire de Pinard,* qu'en 1696, à treize ans, il fut reçu, comme cadet, dans les mousquetaires, et fit les campagnes de Flandre de 1696 et 1697. « En 1698, il fut nommé lieutenant au régiment du » Roy-infanterie. Le 11 janvier 1702, il leva par com- » mission un régiment d'infanterie de son nom qu'il » commanda aux siéges de Brisach et de Landau, à la » bataille de Hochstett, où il fut fait prisonnier en 1704; » à l'armée de la Moselle en 1705; au secours du Fort- » Louis, à la prise de Drusenheim et de Lauterbourg » en 1706; à l'armée d'Allemagne les trois années sui- » vantes. » Ce sont là de beaux états de service. Ils prouvent que Léon de Lassay acquitta largement la dette que tout homme en naissant contracte envers son pays, et que la noblesse d'alors payait si largement à son Roi. Il continua sa carrière militaire jusqu'au bout; et, pour en finir avec Pinard, voici la suite de ses états

de service : « Colonel-lieutenant du régiment d'En-
» ghien-infanterie, par commission du 26 avril 1710,
» il se démit de celui qui portait son nom et commanda
» le régiment d'Enghien à l'armée du Rhin jusqu'à la
» paix. Il y servit aux siéges de Landau et de Fribourg
» et à l'attaque des retranchements du général Vau-
» bonne, en 1713. Brigadier par brevet du 1^{er} février
» 1719, il quitta le service au mois d'août 1726. »

En 1696, le troisième mariage de son père exerça une influence décisive sur la vie de Léon de Lassay. Le marquis de Lassay épousait, le 5 mars, Julie de Chateaubriand, fille naturelle de Jules Bourbon et de mademoiselle de Marans (1), et devenait un des clients de la maison de Condé, où il introduisit son fils. Jusqu'en 1711, Léon de Lassay paraît avoir partagé son temps entre les exigences de son service et les distractions d'un militaire en congé. Les indiscrétions contemporaines parlent de ses liaisons avec une madame de Chevilly et avec madame d'Aligre, qui le préféra au vieux Chaulieu. A en croire Saint-Simon, ce n'est pas à sa beauté physique qu'il dut ses succès auprès des femmes : « Il avoit un visage de singe. » Pareille

(1) Elle mourut folle quelques années après, dit Saint-Simon. C'est cette troisième madame de Lassay dont madame de Caylus rapporte ce joli mot : « Ennuyée des longueurs de la dispute, et admirant
» comment monsieur son mari pouvoit être autant convaincu qu'il le
» paroissoit (de la vertu d'une femme), elle lui dit d'un sang-froid
» admirable : Comment faites-vous, monsieur, pour être si sûr de ces
» choses-là ? »

bizarrerie n'est pas rare. Riom, qui, vers ce temps, jouait auprès de la duchesse de Berry le rôle de Lassay auprès de la duchesse de Bourbon, était remarquablement laid. C'est ce que l'on appelle en termes polis les mystères du cœur humain.

En 1711, le 3 avril, Léon de Lassay épousa, non pas précisément sa tante, comme le dit Saint-Simon, mais la fille du second mariage de son grand-père, M. de Madaillan de Montataire, avec Marie-Thérèse de Rabutin, fille du fameux Bussy-Rabutin. M. de Madaillan de Montataire s'étant remarié en 1682, et son petit-fils étant né en 1683, la femme de celui-ci, Reine de Madaillan, devait avoir à peu près le même âge que son mari. Ce bizarre mariage consanguin se négocia pour terminer un procès entre son père et son grand-père, procès dont les principales pièces existent au Cabinet des manuscrits de la Bibliothèque impériale.

C'est à ce moment que se noua la liaison avec la duchesse de Bourbon : « Il plut à madame la duchesse,
» dit Saint-Simon, vers ce temps-ci de son mariage avec
» sa tante ; elle le trouva sous sa main. La liaison entre
» eux se fit la plus intime et la plus étrangement pu-
» blique. Il devint à visage découvert le maître de
» madame la duchesse et le directeur de toutes ses
» affaires. Il y eut bien quelque voile de gaze là-dessus
» pendant le reste de la vie du Roy, qui ne laissa pas
» de le voir, mais qui, dans ses fins, laissoit aller bien
» des choses de peur de se fâcher et de se donner de la
» peine ; mais après lui il n'y eut plus de mesure. »

Louise-Françoise de Bourbon, quatrième fille naturelle et légitimée de Louis XIV et de madame de Montespan, était née le 1ᵉʳ juin 1673. Élevée par madame de Maintenon, elle épousa à Versailles, le 24 juillet 1685, Louis de Bourbon, duc d'Enghien, petit-fils du grand Condé. Connue à la cour sous le nom de madame la Duchesse, son amie madame de Caylus la dépeint avec moins d'accent et de relief que Saint-Simon, mais avec autant de vérité et plus de grâce : « La quatrième étoit
» mademoiselle de Nantes. Elle répondit parfaitement
» à son éducation; mais ses grâces et ses charmes sont
» bien au-dessus de mes éloges. Ce n'est pourtant ni une
» taille sans défauts, ni ce qu'on appelle une beauté
» parfaite; ce n'est pas non plus, à ce que je crois, un
» esprit d'une étendue infinie. Quoi qu'il en soit, elle a
» si bien tout ce qu'il faut pour plaire, qu'on ne juge de
» ce qui lui manque que lorsque la découverte de son
» cœur laisse la raison libre. Cette découverte devroit
» être aisée à faire, puisqu'elle ne s'est jamais piquée
» d'amitié; cependant la pente naturelle que l'on a à se
» flatter soi-même, et la séduction de ses agréments est
» telle, qu'on ne l'en veut pas croire elle-même, et
» qu'on attend pour se désabuser une expérience per-
» sonnelle qui ne manque jamais. » Les annalistes contemporains sont unanimes à confirmer l'impression de madame de Caylus. La qualité dominante de la Duchesse était évidemment l'attrait, ce je ne sais quoi supérieur à la beauté, qui constitue le premier et le plus solide instrument de l'empire des femmes. Ma-

dame la Duchesse s'en servit largement. Sa présence à la cour est comme l'aube de la Régence.

On traversait alors une période de transformation sociale; c'était la dernière période du siècle de Louis XIV. A l'imposante tyrannie de la première période succédait un souffle de liberté, un besoin de secouer les vieilles entraves, qui n'est nulle part plus sensible qu'à la cour même. Les adeptes les plus fervents et les plus actifs de cette transformation sont les propres enfants de Louis XIV, la princesse de Conti, la duchesse de Bourbon, le duc du Maine, le comte de Toulouse. La duchesse de Bourgogne vient un an après et s'y jette à corps perdu. En politique, les chefs sont le duc de Bourgogne, Fénelon, le duc de Beauvilliers, le duc d'Orléans, futur régent. La majestueuse autorité du Roi, doublée de la discrète influence de madame de Maintenon, en comprime les éclats trop violents; mais on en suit et l'on en devine partout l'action à Versailles, et la compression royale n'eut d'autre résultat que de la pousser vers la licence en la couvrant du voile de l'hypocrisie. En littérature, c'est le moment de madame de Caylus, de Massillon, de Regnard, de Lamotte, de Fontenelle. Voltaire n'est pas loin. Louis XIV n'en impose plus. Son autorité ne se discute pas tout haut; mais on la raille tout bas, et l'on reprend dans l'intimité toute la liberté que l'on perd dans l'étiquette des relations officielles. Le fiel s'amasse au fond des cœurs et débordera plus tard pendant les licencieuses années de la Régence. J'indique là une

nuance délicate, mais une nuance qui n'a échappé à aucun de ceux qui, de nos jours, ont pénétré au cœur du siècle de Louis XIV : MM. Eudore Soulié, Sainte-Beuve, Paulin Paris (1).

On connaît l'épisode de la petite vérole de madame la Duchesse. Le Roi est inquiet de l'état de sa fille; il veut s'en assurer par lui-même, et se dirige vers la chambre de la malade, lorsque, sur le seuil de la porte, il trouve le grand Condé qui lui barre résolûment le passage, de crainte de la contagion. De là, stupéfaction des courtisans qui ont renseigné la postérité sur un fait tout naturel en soi. « Madame la Duchesse eut la petite vérole à » Fontainebleau, dit madame de Caylus, dans le temps » de sa plus grande beauté. Jamais on n'a rien vu de » plus aimable et de si brillant qu'elle parut la veille » que cette maladie lui prit. Il est vrai que ceux qui l'ont » vue depuis ont eu peine à croire qu'elle lui eût rien » fait perdre de tous ses agréments. » Le charme que madame la Duchesse répandait autour d'elle s'était déjà exercé pendant son mariage sur son beau-frère, le prince de Conti : « Il l'aima passionnément, dit madame de » Caylus, et si, de son côté, elle a aimé quelque chose, » c'est assurément lui, *quoi qu'il soit arrivé depuis.* » Cette singulière réticence semble désigner M. de Lassay. Ce qu'il y a de certain, c'est que le prince de Conti, élu roi de Pologne le 27 juin 1697, retarda son départ

(1) Lire notamment un remarquable et charmant travail de M. Paulin Paris sur *Jean-Jacques Rousseau et madame d'Ussé*.

pour Varsovie, fut devancé par l'électeur Auguste de Saxe, et vit ainsi la couronne lui échapper. Les Mémoires imputent unanimement ce retard au chagrin qu'éprouvait le prince de Conti de s'éloigner de madame la duchesse de Bourbon.

Enfant gâtée, la Duchesse poussa parfois jusqu'à la cruauté l'exercice des priviléges de sa naissance et de sa position. Le vieux Santeul en fit la douloureuse expérience. Dans un repas, à Chantilly, la Duchesse lui reprochait de ne pas consacrer son talent de versificateur latiniste à faire son éloge. Puis, s'exaspérant peu à peu, elle s'oublia au point de souffleter le pauvre poëte, et, afin de laver cet affront, elle lui jeta à la tête un verre d'eau, en disant : « C'est la pluie après le tonnerre. » Le malheureux pique-assiette fut bien forcé de prendre la chose en riant, et en a lui-même consacré le douloureux souvenir dans une pièce de vers, commençant ainsi :

> Huc vos, Musæ omnes, vos Pindi gloria poscit,
> Etc., etc., etc.....

Dieu merci ! de pareilles façons d'agir sont loin de nous, et ne peuvent s'excuser que par des mœurs et une société à jamais disparues.

La Duchesse perdit son mari, le duc de Bourbon, le 4 mars 1710. Il lui laissait neuf enfants, dont les plus connus sont : le duc de Bourbon, ministre sous la minorité de Louis XV; le comte de Charolais, celui qui, par passe-temps, tuait les couvreurs à coups de fusil,

et le comte de Clermont. Quelles circonstances rapprochèrent Léon de Lassay de la Duchesse? Quels furent les moyens employés ou les avances faites? Le cœur humain seul peut répondre; mais l'impitoyable Saint-Simon a un mot terrible qui, je le crains, dispense de tout commentaire : « Elle le trouva sous sa main. » A cette date, elle était veuve depuis un an et avait trente-huit ans. Léon de Lassay en avait vingt-huit.

Ce n'était pas la première fois qu'elle rencontrait un Lassay sur son chemin. Quelque dix ans plus tôt, elle avait détaché au père, comme un coup de fouet en plein visage, un de ces couplets satiriques dont elle posséda le monopole. « Elle ne se doutoit pas alors de ce qui lui » est arrivé avec le fils », dit Saint-Simon. Un passage des *Mémoires de Luynes* se rapporte également aux premières années du dix-huitième siècle : « Madame la » Duchesse mère me contoit, à Marly, il y a quelques » jours (4 septembre 1738), que, dans les soupers du » feu Roy......, il arrivoit quelquefois que le Roy, qui » étoit fort adroit, se divertissoit à jetter des boules de » pain aux dames et permettoit qu'elles lui en jettassent » toutes. M. de Lassay, qui étoit fort jeune et n'avoit » encore jamais vu un de ces soupers, m'a dit qu'il fut » d'un étonnement extrême de voir jetter des boules de » pain au Roy; non-seulement des boules, mais on se » jettoit des pommes, des oranges. »

Voilà donc la liaison nouée et réglée. Jusqu'à la mort de Louis XIV, son autorité suffit à en modérer les éclats et en atténuer le scandale. Mais, à partir de 1715, elle

devint publique et servit à défrayer tous les chansonniers du temps. Les recueils de Maurepas, les sottisiana, sont remplis de couplets plus ou moins vifs adressés au jeune Lassay et à la vieille Duchesse. La plupart seraient à peine traduisibles en latin. Voici les seuls que je puisse citer :

> Lassay pour sa vieille duchesse
> Aura l'air délicat et fin ;
> Chacun l'aimera pour sa politesse
> Quand je cesserai d'adorer le vin.....
> La Bourbon dans son boucan
> Étale sa marchandise ;
> Des vieux bijoux qu'elle prise
> Elle veut faire un encan,
> Mais à ce bel inventaire
> Personne n'est empressé ;
> Et pour adjudicataire
> On n'y trouve que Lassay.

Un autre couplet, que je ne cite pas, est daté de 1717. Il est précédé de cette explication : « Sur madame la » Duchesse douairière, qui avoit fait meubler un appar- » tement à la Samaritaine, où elle a esté prendre des » bains avec le jeune Lassay, qu'on y a veu à la fenestre » en robe de chambre de toile peinte et en bonnet de » nuit, se montrant publiquement. »

Ce ne sont pas seulement les recueils de chansons qui poursuivent Lassay et la Duchesse de leurs refrains. Saint-Simon ne se fait pas faute de les mordre quand il en trouve l'occasion. Témoin ce passage, à propos des fêtes offertes à Chantilly, en 1718, par le duc de Bour-

bon le fils à la duchesse de Berry : « Lassay, qui,
» depuis bien des années, étoit chez madame la Du-
» chesse la mère ce que Riom étoit devenu chez ma-
» dame la duchesse de Berry, fut chargé de lui faire
» particulièrement les honneurs de Chantilly, et tenoit
» une table particulière pour lui; il y avoit une calèche
» et des relais pour eux deux, et cette attention fut mar-
» quée jusqu'au plus plaisant ridicule. »

Le système de Law et les gains énormes qu'y fit la Duchesse n'étaient pas destinés à atténuer les manifestations de l'opinion publique bravée trop ouvertement. « M. le duc et madame sa mère, ainsi que son bon amy
» Lassay, ont gagné, dit-on, deux cent cinquante mil-
» lions », dit la Palatine dans une lettre du 9 janvier 1720. Plus loin, dans une lettre du 3 avril 1721, la brusque et honnête Allemande, dans le laisser-aller d'une correspondance intime, venge, sans le vouloir, la morale publique indignement outragée : « Les princes de la
» maison de Condé ont perdu leur père étant jeunes;
» leur mère n'a jamais songé à l'éducation de ses enfants;
» elle n'a pensé qu'à s'amuser, à jouer jusqu'à cinq
» heures du matin, à beaucoup manger, à aller au spec-
» tacle; elle n'a jamais eu l'idée de veiller à leur instruc-
» tion. Mais ils se chargent de l'en punir; car, un jour
» qu'elle grondoit le comte de Charolois sur sa vie déré-
» glée, il lui répondit : Il faut que le jeune Lassay n'ait
» pas bien fait son devoir, puisque vous êtes de si mau-
» vaise humeur : si vous nous donniez de meilleurs
» exemples, nous vivrions mieux. »

En 1721, riche de plusieurs centaines de millions, impatiente des reproches de sa famille et résolue à vivre loin d'elle et à sa guise, la Duchesse quitta le vieil hôtel de Condé, situé sur l'emplacement actuel du théâtre de l'Odéon. Sur la rive gauche de la Seine, dans un quartier à peu près désert, en face du Cours la Reine, dans l'axe du pont projeté par le prévôt des marchands, elle acquit, du célèbre M. Mandar, le grand entrepreneur du temps qui a laissé son nom à une rue de Paris, les terrains qui s'étendaient depuis la rue de Bourgogne jusqu'au marais des Invalides, et y fit construire un hôtel qui existe encore; c'est le palais du Corps législatif. Commencés en 1722, les travaux furent confiés aux deux architectes Girardini et Lassurance, sous la haute direction de M. de Lassay (1). La Duchesse ne pouvait faire un choix plus heureux. Le père de Lassay possédait, pour présider aux aménagements d'architecture et de mobilier, une aptitude spéciale, un goût original et sûr qu'il avait communiqués à son fils. Lassay fit de l'hôtel de Bourbon une curiosité, dont s'entretinrent les badauds

(1) M. de Joly, dans sa notice *le Palais Bourbon, aujourd'hui palais du Corps législatif* (Paris, Charles Noblet, 1855), donne les comptes suivants pour les dépenses faites de 1722 à 1778 :

Constructions de toutes natures.	9,453,191 livr.	18 s.	5 d.
Ameublement.	860,201	17	3
Acquisitions de terrains.	1,780,698	3	5
Dépenses diverses, honoraires des architectes et vérificateurs.	326,755	18	3
Intérêts et capitaux empruntés et employés aux objets ci-dessus.	3,840,400	5	5
Total	16,361,246	2	9

de Paris, comme ils l'avaient fait cent ans plus tôt pour l'hôtel Pisani-Rambouillet. La Duchesse reconnut largement les soins donnés à son installation. « Elle céda à » M. de Lassay, dit M. de Joly, une partie des terrains » du côté des Invalides, afin qu'il pût faire élever un hôtel » semblable au sien, à condition qu'il resterait dans la » dépendance du palais, et que plus tard les princes, » ses enfants, pourraient le réclamer. » Cet hôtel ne fut commencé qu'en 1724 et bâti dans le même alignement que le palais Bourbon et sur les mêmes dessins. « Seu- » lement, c'est toujours M. de Joly qui parle, comprenant » qu'il y avait un défaut de proportion dans les deux pa- » villons de l'entrée avec le corps de l'édifice, il dispensa » Girardini de les répéter. Au lieu de l'avant-cour du » palais Bourbon, on arrivait par une avenue de qua- » rante toises de longueur, fermée par des murs et des » bâtiments. Cette avenue était plantée de deux allées » de marronniers. » C'est aujourd'hui l'hôtel de la présidence du Corps législatif.

Un érudit qui joint une science solide à un talent toujours jeune, M. Paulin Paris, a donné jadis (1) une notice sur l'hôtel Lassay, à laquelle je suis heureux de faire l'emprunt suivant : « Quand le palais et l'hôtel » furent à peu près achevés, Lassay parla de la néces- » sité d'imiter encore les Italiens dans leur amour des » bons tableaux. On acheta les ouvrages des maîtres les

(1) *Le Marquis de Lassay et l'hôtel Lassay*, Bulletin du Bibliophile. 1847.

» plus estimés. La princesse eut alors un nouveau scru-
» pule : elle voulait bien avoir une galerie; mais elle
» souffrait de ne pas faire le partage avec Lassay. Celui-
» ci trouva le moyen de la consoler ; il demanda la per-
» mission de faire exécuter par de bons artistes la copie
» de tous les tableaux précieux qu'elle réunissait dans
» son palais. Ainsi tout, dans son petit hôtel, rappelle-
» rait l'objet de ses constants hommages, et plus les co-
» pies seraient satisfaisantes, mieux il sentirait le prix et
» le mérite des originaux.

» Cet arrangement fut exécuté avec la dernière ri-
» gueur, je le crois du moins, M. de Lassay n'ayant
» jamais laissé soupçonner son honneur ni sa délica-
» tesse. Cependant telle est la méchanceté, qu'on trouva
» bientôt à gloser sur ces belles imitations de la duchesse
» de Bourbon. On dit tout haut que l'hôtel de Lassay
» était réellement plus élégant, plus délicieux, plus com-
» mode que le palais Bourbon. On ajouta que le conseil-
» ler avait profité de toutes les fautes de l'architecte, et
» qu'il ne les avait pas prévenues pour conserver à sa
» maison l'avantage de ne pas les avoir reproduites. On
» dit aussi des tableaux... Ici nous laisserons parler les
» *Mémoires et anecdotes pour servir à l'histoire de*
» *Perse*. On rétablira aisément les noms de ceux dont
» on parle.

« La princesse Roxane avoit été gouvernée jusqu'à sa
» mort par Khodabindi, seigneur persan de beaucoup
» d'esprit, fin courtisan, intrigant, sachant profiter de la
» faveur, et qui, sous Ali Homajos (le Régent), en avoit

» habilement tiré parti pour se faire une fortune consi-
» dérable. Roxane ne décidoit rien que par ses avis.
» Elle avoit tant de confiance en luy, qu'elle luy aban-
» donna la direction d'un magnifique palais qu'elle
» faisoit bâtir. Tout joignant, Khodabindi en fit élever
» un petit, mais superbe, mais mieux entendu, mieux
» ordonné, plus commode, plus recherché, préférable,
» en un mot, au jugement des connoisseurs, par le goût
» et les vraies beautés qui y régnoient. On assure qu'on
» voyoit dans ce palais des tableaux originaux d'un très-
» grand prix, dont il n'y avoit que des copies dans celuy
» de Roxane, à qui cependant, dit-on, les originaux ap-
» partenoient. Les deux palais se communiquoient par
» une porte secrète et une galerie souterraine qui déro-
» boient Khodabindi aux regards des curieux... »

C'est dans cet hôtel que vécut Léon de Lassay, en-
touré de toutes les recherches que peuvent procurer le
goût et la richesse. Une clause du testament de madame
de Verrue, citée plus loin, autorise à penser que ma-
dame de Lassay, en s'y installant avec son mari, ne se
montra pas bien soucieuse des bruits qui circulaient. La
vie du comte Léon de Lassay fut celle d'un Sybarite élé-
gant, vingt ans plus tard on allait dire d'un philosophe.
L'hôtel de madame de Verrue n'était pas loin, et l'inti-
mité se noua entre l'ancienne maîtresse de Victor-Amé-
dée et la fille de Louis XIV. Des deux côtés, la tournure
d'esprit, les goûts, le besoin de liberté, étaient les
mêmes. Sans doute le diable ne perdait rien dans une
pareille société; mais l'esprit, l'élégance des manières, la

distinction du ton, y gagnaient beaucoup. En 1695, les escapades de la duchesse de Bourbon étaient en avance sur le siècle; en 1730, sa façon d'être retardait.

Madame de Verrue mourut en novembre 1736. Par une clause de son testament, elle léguait « à M. le » comte de Lassay, mon ancien, bon et cher ami, mon » grand tableau de Van Dyck, qui est vis-à-vis la chemi- » née de ma galerie, sur le terrain des Carmes, et tous » les tableaux qui, lors de mon décès, se trouveront » garnir le mur entier de ladite galerie opposé à la che- » minée, à gauche et à droite dudit tableau de Van Dyck, » d'une fenestre à l'autre sans exception. Je le prie de se » souvenir de moy comme de la meilleure et de la plus » tendre amie qu'il aura jamais et qui a le mieux senty » tout le prix d'un cœur comme le sien. » Ces tableaux, estimés 46,000 livres dans l'inventaire de la comtesse de Verrue, vinrent s'ajouter à ceux, — copies ou origi- naux, — que M. de Lassay tenait déjà de la libéralité de madame de Bourbon et à d'autres que son goût pour les œuvres d'art avait dû le porter à acquérir depuis 1724. Ce *grand tableau de Van Dyck* est le beau portrait de Charles Ier du Louvre. Acquis par Crozat, baron de Thiers, à la vente Lassay, il passa dans la collection de madame du Barry, qui en fit don au Roi. En outre, la teneur de cette clause est précieuse, en ce qu'elle montre Lassay comme un caractère dévoué, attachant, sachant entretenir et garder intacte l'affection de ses amis. La morale peut le juger sévèrement; ces quelques lignes d'une vieille femme, tracées en face de l'éternité, sont

bien près de le faire absoudre. La comtesse n'oublie pas madame de Lassay. Elle lui lègue un tableau de Carle Maratte, en la priant d'accepter cette marque de son amitié.

La mort de madame de Verrue fut le premier coup de cloche dans la vie du comte de Lassay. Il avait cinquante-trois ans, l'âge où les amis d'autrefois qui tombent autour de nous emportent nos dernières illusions, l'âge où l'on médit de l'avenir au profit du passé. Il rentre peu à peu dans la coulisse, ne laissant trace de son passage que par les deuils de sa vie. En 1738, le 21 février, son père, le vieux marquis de Lassay, meurt à quatre-vingt-six ans; en 1743, le 16 juin, c'est le tour de son amie et de sa bienfaitrice la duchesse de Bourbon, première douairière. Privé de ce dernier appui, ses dernières années durent s'écouler bien tristement, en face de madame de Lassay, à laquelle il avait donné le droit de lui adresser bien des reproches; sans enfants, — il en avait perdu quatre en bas âge, — livré aux attentions intéressées de parents éloignés, qui attendaient le moment de partager sa fortune. Il la leur fit attendre sept ans, et mourut le 1er octobre 1750, mais pas à Paris, comme le dit Moréri. Du moins n'ai-je rien trouvé à cette date sur les registres mortuaires de la paroisse du Gros-Caillou. Madame de Lassay lui survécut treize ans et s'éteignit le 5 janvier 1763, âgée de soixante-dix-neuf ans.

La fortune de M. de Lassay se divisa en deux parts. La première alla à la descendance du troisième mariage de son père. « De la bâtarde de M. le Prince et de la

» Montalais, dit Saint-Simon, il eut une fille qu'il maria
» au fils de d'O. Elle mourut à l'hôtel de Condé. Elle
» ne laissa qu'une fille, belle comme le jour, à qui Las-
» say, plein de millions et sans enfants ni parents, donna
» prodigieusement pour épouser le fils du duc de Villars-
» Brancas, dont la noce se fit chez madame la Duchesse,
» comme de sa petite mère bâtarde. » La seconde revint
en usufruit à madame de Lassay, et en nue propriété à
la famille de la Guiche, ainsi qu'il résulte du passage
suivant de l'avocat Barbier : « La fille bâtarde que feu
» M. le Duc (c'est le fils de l'amie de Léon de Lassay)
» a fait reconnaître par lettres patentes, enregistrées en
» Parlement, a été mariée le 16 de ce mois (novembre
» 1740), sous le nom de mademoiselle de Verneuil,
» à M. le comte de la Guiche, parent de la comtesse de
» Lassay, que M. le comte de Lassay a fait son héritier,
» et qui se trouvera par conséquent très-riche. » Les ta-
bleaux et œuvres d'art et de curiosités étaient compris
dans ce lot; et l'usufruitière n'hésite pas à en prêter une
partie au nu propriétaire. C'est ce qu'indique un état
descriptif qu'a bien voulu me communiquer M. le comte
de la Guiche avec une obligeance dont je ne saurais trop
le remercier. En voici la copie :

« État des tableaux qui sont dans le grand Cabinet de
» M. le comte de la Guiche :

» Grand panneau : *Diane au bain,* paysage de Paul
» Bril et figures du cavalier Josépin, sur toile. — *Bap-
» tême de saint Jean par Notre-Seigneur,* par Mole, sur
» toile. — *Paysage* de Paul Bril et figures du cavalier

» Josépin, sur toile. — *Portrait d'homme*, par Reim-
» brandt, sur toile. — *La Charrette embourbée*, sur
» bois, par Rubens. — *Portrait de femme*, par Van
» Dyck, sur toile. — Une *Vierge*, avec saint Joseph qui
» montre à lire à l'enfant Jésus, sur cuivre, par Sche-
» done. — *Rachel au puits*, par Paul Véronèse, sur
» toile. — *Un jeune Hercule* qui tue deux serpents, sur
» cuivre, manière de Carrache.

» A côté de la cheminée : *Paysage avec figures*, de
» Claude Lorrain, sur toile.— *Anne la prophétesse*, par
» Reimbrandt, sur bois. — *Portrait de Neische*, peint
» par lui-même, sur toile.

» Vis-à-vis dudit panneau : *Soleil levant*, ou *Port de
» mer*, de Claude Lorrain, sur toile.— *Tête*, par Reim-
» brandt, sur bois.

» Je reconnais que les quinze tableaux spécifiés dans
» le présent mémoire cy-dessus, avec leurs bordures,
» qui sont dans mon grand Cabinet, appartiennent à
» madame la marquise de Lassay, et qu'elle me les a
» prêtés pour orner ledit Cabinet, lesquels dits quinze
» tableaux je promets représenter et rendre à madame
» la marquise de Lassay quand elle le jugera à propos.

» Fait à Paris, ce 7 juillet 1755. LA GUICHE (1). »

C'étaient là les meilleurs tableaux de la collection, ce n'étaient pas les seuls. Dans un second état estimatif, dressé probablement lors de la vente la Guiche, et dont je dois communication à la même obligeance, je trouve

(1) Archives particulières de la famille de la Guiche.

encore, parmi ceux estimés les plus chers : trois Murillo, 15,000 livres; deux *Têtes* du Guide, 2,500 livres; une *Vierge* de Van der Werff, 3,000 livres; un Téniers, 1,000 livres; un *Repos de la Vierge* de l'Albane, 2,400 livres (1).

Toutes ces toiles passèrent au comte de la Guiche, dont la vente eut lieu en 1771. Le Catalogue était rédigé par le fameux Remy. Beaucoup n'avaient pas une grande valeur et se sont dipersées dans d'obscures collections. Quant à celles d'un mérite réel, voici les traces que nous en avons retrouvées :

J'ai dit plus haut ce que devint le beau portrait de Charles I^{er}, par Van Dyck. Il figure au Louvre sous le n° 142 de l'école flamande.

Je soupçonne fort les deux magnifiques Claude portant les n^{os} 216 et 220 d'avoir figuré au Catalogue la Guiche (1776), Poullain (1780) et duc de Brissac, avant d'arriver au Louvre.

Les deux Paul Bril se retrouvent sous les n^{os} 67 et 68.

Le paysage de Rubens *la Charrette embourbée* fait aujourd'hui l'ornement de la galerie Hertford, à Londres. De l'avis de tous les connaisseurs, c'est une des plus belles œuvres du maître d'Anvers. Estimé 4,000 livres (2) en 1771, il dépasserait certainement 200,000 fr. s'il était mis en vente.

Les *Pèlerins d'Emmaüs*, vendus de gré à gré 5,000 li-

(1) Archives particulières de la famille de la Guiche.
(2) *Ibid.*

vres, reparurent à la vente Randon de Boisset, où ils furent acquis pour le Roi, au prix de 10,500 livres. Ils portent le n° 407 dans le Catalogue de l'école flamande.

La *Vue des environs de Nice*, également vendue de gré à gré 2,500 livres, fut acquise par le Roi à la vente Blondel de Gagny, en 1776, au prix de 4,810 livres. C'est le n° 17 du Catalogue de l'école flamande.

Il est, je le répète, impossible de suivre le reste des objets portés au Catalogue dans leurs migrations successives. Leur désignation, — en raison même de leur infériorité relative, — est vague et confuse; les noms d'acquéreurs inscrits sur quelques exemplaires sont ceux de marchands servant souvent de prête-noms, et, par conséquent, ne peuvent constituer un renseignement. C'est dommage! Avec le goût toujours croissant pour les *bibelots* du dix-huitième siècle, avec les prix follement exagérés auxquels ils atteignent dans les ventes publiques, il eût été curieux de les suivre jusqu'à notre époque. Ce qui passe inaperçu dans une vente secondaire de 1771 ferait certainement la fortune de plusieurs particuliers en 1870. Si elle ne les détruit pas, la prochaine révolution les fera peut-être sortir du coin ignoré où ils se conservent aujourd'hui.

Enfin il existe un Catalogue de vente du marquis de Lassay, rédigé, en 1775, par Joullain fils, expert. Les tableaux qui y figurent sont-ils le résidu de la succession de madame de Lassay, morte depuis douze ans alors? C'est possible; mais je ne puis rien affirmer, n'ayant pas eu ce Catalogue sous les yeux. Ce qu'il y a de certain,

c'est que cette vente eut lieu dans *la grande salle du palais des Tuileries*, salle des Maréchaux actuelle. Nous constaterons bientôt à propos de la vente Jullienne, qui eut lieu dans le grand salon du Louvre, que la royauté prêtait volontiers ses palais au public pour y faire ses petites affaires. L'ancienne royauté était une tyrannie tempérée par de la bonhomie. Ce n'est pas bien redoutable. La vente Lassay ne contenait d'intéressant que les *Quatre Éléments* de Lancret, aujourd'hui au Louvre (n°ˢ 310, 311, 312, 313 du Catalogue de l'école française, édition de 1867).

Il eût été curieux de trouver un portrait du comte Léon de Lassay, peint vers 1720, alors qu'il était dans tout l'épanouissement de sa beauté, ou de sa laideur, suivant Saint-Simon. Mes recherches, de ce côté, ont échoué. Peut-être en existe-t-il un sous un nom d'emprunt dans la descendance de madame de Lassay? Je l'ignore; et le représentant de cette famille, M. le comte de la Guiche, malgré toute sa bonne volonté, n'a pas pu me renseigner à cet égard.

Juillet 1870.

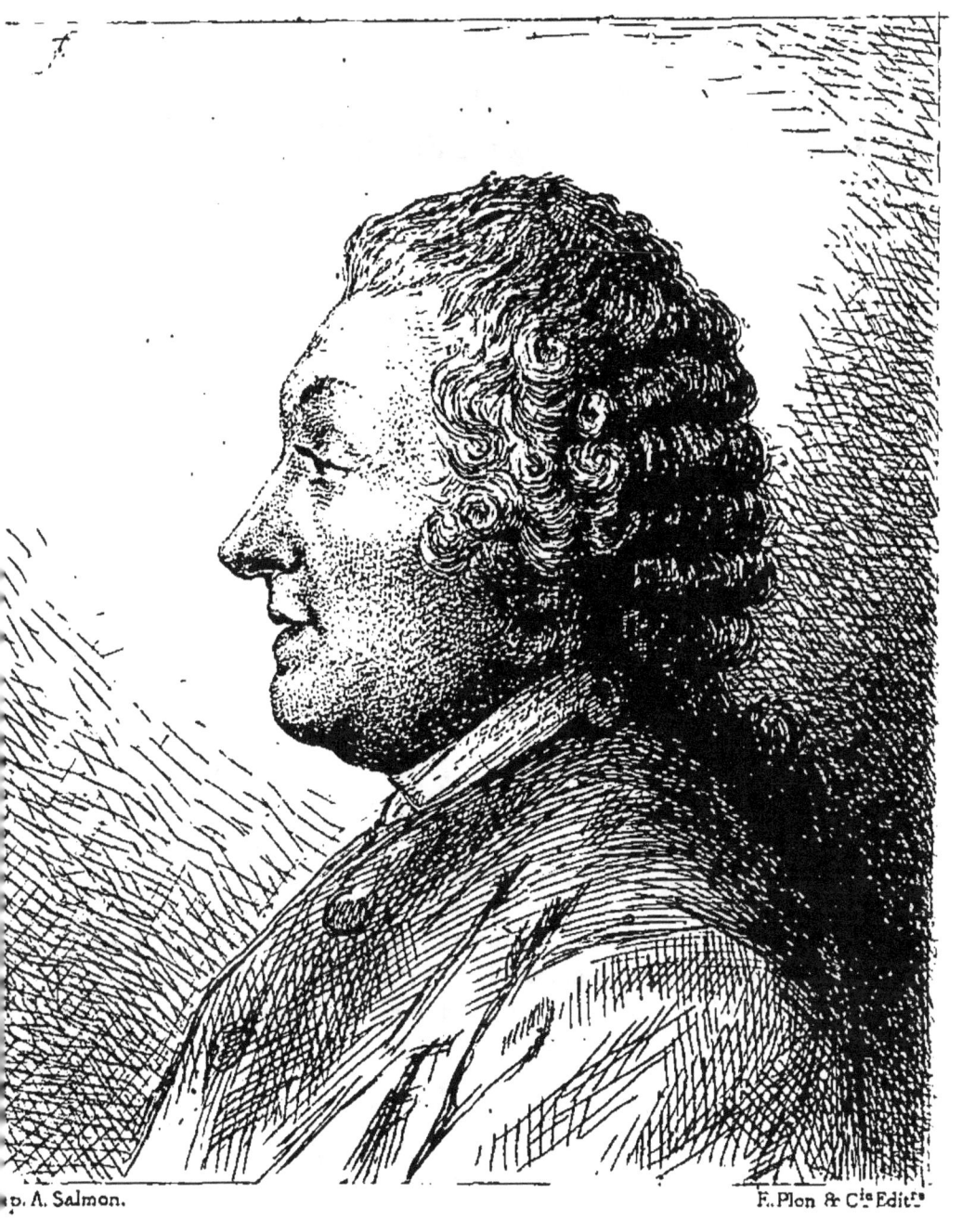

COMTE DE CAYLUS.

LE COMTE DE CAYLUS

1692-1765

N voit au Musée des antiques du Louvre, dans la salle des Saisons, un magnifique sarcophage de granit rouge, dont Clarac nous fournit la description suivante :

« Le corps de cette urne est arrondi, et le couvercle taillé en pyramide tronquée à pans échancrés. Les pieds, formés en consoles, sont ornés de Chimères. L'intérieur, bien évidé, est d'un aussi beau poli que l'extérieur. Hauteur, 1 mètre; largeur, 1 mètre 13 centimètres (1). »

Ce sarcophage décorait, avant 1793, dans l'église Saint-Germain l'Auxerrois, le tombeau du fameux amateur dont je me propose d'étudier la physionomie : Anne-

(1) CLARAC, *Description des antiquités du Louvre.* Paris, 1847, t. I, p. 39.

Claude-Philippe de Thubières, de Grimoard, de Pestels, de Levis, comte de Caylus, qui est à l'archéologie ce que Mariette est à la connaissance des dessins. Acheté vers 1750, à Rome, dans la famille Verospi, ce monument passa, vers 1755, des mains de son premier acquéreur Bouret dans celles du comte de Caylus.

« Le comte de Caylus, dit Le Beau dans une note du *Recueil d'antiquités* (1), l'a destiné à être placé dans le lieu de sa sépulture à Saint-Germain l'Auxerrois, et à lui servir de tombeau. En attendant qu'il pût être employé à cet usage, il l'avoit fait dresser dans son jardin, où il le consideroit souvent d'un œil tranquille et se faisoit un plaisir de le montrer à ses amis (2). »

Le spectacle devait être médiocrement gai. Ce vœu d'archéologue enragé fut accompli, non toutefois sans exciter les lazzi des Parisiens, auxquels Diderot donna une forme dans ce distique bien connu :

> Ci-gît un antiquaire acariâtre et brusque!
> Ah! qu'il est bien logé dans cette cruche étrusque!

Le tombeau, placé dans la chapelle derrière le banc d'œuvre, y resta pendant trente ans, jusqu'en 1795. Puis il fut transporté au musée formé par Lenoir, dans

(1) *Recueil d'antiquités*, etc., t. VII, p. 236.
(2) On connaît plusieurs reproductions de ce sarcophage. La première est gravée par Caylus lui-même au tome VII du *Recueil d'antiquités*, planche LXVI; la seconde est due à la pointe de Saint-Aubin, *Recueil des pierres gravées du duc d'Orléans*, t. I, p. 170; la dernière enfin, représentant l'ensemble du tombeau, est gravée par Chenu, d'après Massé, et dédiée au comte de Maurepas, cousin de Caylus.

le couvent des Petits-Augustins, qu'il ne quitta qu'en 1816, lorsque le musée des Augustins vint s'adjoindre aux collections du Louvre où il figure parmi les plus beaux et les plus curieux spécimens des antiques.

Le comte de Caylus appartenait à une branche cadette de la plus ancienne famille de France : les Lévis, cousins de la sainte Vierge. Né le 31 octobre 1692, sa mère était cette charmante Marguerite de Villette Murçay, la cousine et l'enfant gâté de madame de Maintenon, le dernier amuseur du grand roi qui devenait difficile à amuser, l'auteur des *Mémoires* édités par Voltaire, l'ami de la duchesse de Bourgogne, du maréchal de Villeroy, de La Fare, de l'abbé de Choisy; qui semble être morte au dix-huitième siècle pour lui porter la tradition vivante des suprêmes élégances, du charme d'esprit, de l'urbanité du dix-septième (1).

La voici représentée dans ses traits principaux par le plus grand peintre de portraits qui fut jamais, par Saint-Simon :

« Jamais tant de grâce ni plus d'esprit, jamais tant de gaieté et d'amusement, jamais de créature plus séduisante. Madame de Maintenon l'aimoit à ne pouvoir se passer d'elle. Madame de Caylus s'échappoit tant qu'elle pouvoit chez madame la Duchesse (de Bourgogne), où elle trouvoit à se divertir. Elle aimoit le jeu sans avoir de quoi le soutenir, encore mieux la table, où elle étoit charmante; elle excelloit dans l'art de contrefaire, et surpassoit les plus fameuses actrices à jouer les comédies (2). »

(1) Voir l'article consacré à madame de Caylus par M. Sainte-Beuve, le 28 octobre 1850.

(2) *Mémoires de Saint-Simon*, chap. CXLI.

Pour son père, c'est autre chose. Jean-Anne de Caylus, quoique issu d'une grande famille, n'avait par lui-même ni un nom bien illustre, ni une fortune bien considérable (1). Ce furent ces non-valeurs qui précisément le désignèrent pour sa nièce à la circonspecte madame de Maintenon. Quand on lui fit épouser, en 1686, Marguerite de Villette Murçay, alors âgée de treize ans, on lui donna le titre de menin du Dauphin et on l'envoya commander une brigade sur la frontière de Flandre, avec l'ordre de servir hiver et été, et de n'approcher ni de sa femme ni de la Cour. « Sa mort (novembre 1704), » dit encore l'acerbe Saint-Simon, fit plaisir à tout le » monde. » Je ne répéterai pas les désobligeants commentaires dont il accompagne cette désobligeante oraison funèbre.

Ainsi apparenté, la carrière des armes était la seule qui s'ouvrît devant le comte de Caylus au début de la vie.

« Après avoir terminé ses exercices, il entra dans les mousquetaires en 1709, et se distingua à la bataille de Malplaquet de telle façon qu'au retour de la campagne, le Roi, par amitié pour madame de Maintenon, le prit sur ses genoux en disant : « Voyez mon petit Caylus, il a déjà tué un de mes ennemis (2). » En 1711, il fut mestre de camp d'un régiment de dragons de son nom, à la tête duquel il se signala en Catalogne. Il se trouva, en 1713, au siége de Fribourg, où il courut de grands risques à l'attaque du

(1) Il était l'avant-dernier rejeton de la seconde branche des Caylus. La première s'était éteinte, le 29 mai 1578, dans la personne de Jacques de Lévis, comte de Caylus, tué en duel par d'Entragues, et mort sans enfant.

(2) MARIETTE, *Abecedario*, article CAYLUS, t. I, p. 310.

chemin couvert qui fut très-meurtrière. La faveur de madame de Maintenon, qui pouvoit même suppléer au mérite, auroit fait valoir avantageusement celui du jeune comte, s'il eût été de caractère à se prêter aux vues de sa famille. Sa bravoure naturelle trouvoit une pente aisée et commode pour monter aux plus grands honneurs; mais la paix de Rastadt le laissoit dans une inaction dont sa vivacité ne s'accommodoit pas (1). »

Faisons remarquer en passant que cette affirmation détruit celle de Grimm assurant que Caylus n'avait pas embrassé le métier des armes comme l'exigeaient son état et sa naissance.

Il profita des loisirs de la paix pour parcourir l'Italie, et ce voyage développa chez lui ce goût pour les beaux-arts et les antiquités qui fut l'occupation de toute sa vie. Parti dans l'automne de 1714, il revint, après une année, au mois d'octobre 1715. Louis XIV venait de mourir, une nouvelle ère commençait. Sa protectrice, madame de Maintenon, sans crédit désormais, se retirait à Saint-Cyr; les temps étaient changés. Caylus envoya sa démission du service pour se livrer exclusivement à ses penchants et à ses sympathies.

« Huit mois après, en juin 1716, il saisit l'occasion de passer dans le Levant. Il partit avec M. de Bonac, qui alloit relever M. Desalleurs à la Porte Ottomane. Arrivé à Smyrne, il profita d'un délai de quelques jours pour visiter les ruines d'Éphèse, qui n'en sont éloignées que d'environ une journée. Vainement s'efforça-t-on de l'en détourner, en lui représentant les dangers qu'il alloit courir. Le redoutable Caracayali, à la tête d'une troupe de brigands, s'étoit rendu maître de toute la campagne, et portoit

(1) LE BEAU, *Éloge de Caylus.*

l'effroi dans toute l'Anatolie. Il s'avisa d'un stratagème qui lui réussit. Vêtu d'une simple toile de voile, ne portant sur lui rien qui pût tenter le plus modeste voleur, il se mit sous la conduite de deux brigands de la bande de Caracayali, venus à Smyrne, où par crainte on les souffroit. Il fit marché avec eux, sous la condition qu'ils ne toucheroient leur argent qu'au retour. Comme ils n'avoient d'intérêt qu'à le conserver, jamais il n'y eut de guides plus fidèles. Ils le conduisirent avec son interprète vers leur chef, dont il reçut l'accueil le plus gracieux. Instruit du motif de son voyage, Caracayali voulut servir sa curiosité; il l'avertit qu'il y avoit dans le voisinage des ruines dignes d'être connues, et pour l'y transporter avec plus de célérité, il lui fit donner deux chevaux arabes, de ceux qu'on appelle *chevaux de race*. (Il me semble que le redoutable Caracayali n'était pas aussi *brigand* que veut bien le dire l'honnête Le Beau). Le comte se trouva bientôt sur les ruines de Colophon. Il retourna passer la nuit dans le fort qui servoit de retraite à Caracayali, et le lendemain il se transporta sur le terrain qu'occupoit anciennement la ville d'Éphèse.

» Après un séjour de deux mois à Constantinople, il alla voir la cour ottomane, que la guerre de Hongrie avoit attirée à Andrinople. Tout le pays étoit infecté de la peste : le comte n'en ressentit aucune atteinte; la bonté de son tempérament le sauva. Il passa le détroit des Dardanelles, pour reconnoître ces campagnes si riches et si fleuries dans les poëmes d'Homère. Il ne s'attendoit pas à rencontrer aucun vestige de l'ancien Ilion, mais il se promettoit bien de se promener sur les bords du Xanthe et du Simoïs : ces fleuves avoient disparu. Les vallées du mont Ida n'étoient plus qu'un désert sauvage, fournissant à peine quelque nourriture à des avortons de chêne dont les branches rampoient sur la terre et se desséchoient presque en naissant. Ce fut là le terme qu'il mit à ses recherches dans le Levant. La tendresse de sa mère, qui le rappeloit sans cesse, retint sa curiosité. Il entra dans le port de Marseille le 27 février 1717 (1).

(1) LE BEAU, *Éloge de Caylus*, lu à l'Académie des inscriptions en avril 1766.

» L'année 1718 fut consacrée à une excursion en Angleterre et en Hollande, où il ne trouva à noter que deux curiosités : « Un
» homme à Amsterdam qui a poussé l'anatomie si loin, qu'il a
» non-seulement disséqué, mais a encore injecté des fruits, et sur-
» tout des poires, et à Malines, une fille portée en terre qui pesoit
» plus près de neuf que de huit cents livres (1). »

Enfin, à partir de 1719, maître d'une fortune indépendante et d'un grand loisir, doué d'une activité turbulente et d'une santé robuste qui ne lui permettaient pas de rester oisif, il commença cette série de travaux qui tous avaient les arts pour moyen et l'archéologie pour but. Admis à cette époque chez Crozat, il devint un des amis de la maison, et se lia particulièrement avec Watteau et Mariette. La vue des magnifiques dessins de tout genre qui encombraient l'hôtel du riche financier lui donna le désir d'en reproduire quelques-uns, et c'est à cette idée que l'on doit l'habileté de Caylus pour la gravure en *fac-simile* et les nombreuses planches composant son œuvre de graveur.

Cette idée, du reste, était entretenue par un autre ami, avec lequel il se brouilla plus tard : Charles Coypel, alors conservateur des dessins du Cabinet du Roi, qui lui ouvrit avec une rare libéralité les cartons confiés à ses soins. Caylus y puisa à larges mains; et, au dire de Mariette, « pendant plusieurs années, il ne fit autre
» chose que d'en faire des gravures ». Une fois la pointe

(1) DE GONCOURT, *Portraits intimes du dix-huitième siècle*. T. II, p. 13.

et le burin à la main, il eut rapidement pénétré dans les secrets de ce genre de reproduction, et ne tarda pas, soit à chercher de nouvelles méthodes de gravure, soit à en faire revivre d'anciennes complétement tombées en désuétude.

« Caylus tenta de faire renaître la gravure en camaïeu, si florissante au seizième siècle et tombée depuis presque entièrement en oubli. Secondé par Nicolas Lesueur, graveur sur bois comme son père et ses oncles, il publia des estampes en clair-obscur, mais qui ne peuvent lutter avec celles de Zanetti. Il eut l'idée de substituer à la planche en bois destinée aux contours et aux traits vigoureux, une planche de cuivre gravée à l'eau-forte, et cette innovation fut malheureuse, car la différence des travaux en creux sur le métal et en relief sur le bois n'a donné que des résultats peu harmonieux, effets inévitables de la réunion mal entendue des hachures nettes et maigres de l'eau-forte, et des teintes larges et molles des tailles d'épargne (1). »

La Chalcographie du Louvre possède un certain nombre de ces planches. Ce sont celles faites d'après les dessins de la collection même; mais l'exemplaire le plus complet de son œuvre figure au Cabinet des estampes, et la chose est assez peu connue pour qu'on me permette d'en donner ici une description rapide.

Il remplit quatre volumes in-folio contenant de cinq cents à cinq cent cinquante feuilles. Certaines de ces feuilles, comme celles des charges de Léonard de Vinci, des pierres gravées et des médailles, contiennent elles-mêmes vingt, trente et quelquefois soixante planches.

(1) VILLOT, *Cabinet de l'amateur*, t. IV, n° 10.

Le premier feuillet porte écrit à la main, dans un frontispice de Ch. Coypel : *Recueil de tout ce que j'ai gravé à l'eau-forte et sur bois. Caylus.* — La reliure prouve que l'exemplaire a appartenu au comte en personne.

Le frontispice de Coypel recouvre un feuillet sur lequel on peut lire encore très-distinctement : *Recueil d'estampes gravées par M. le comte de Quélus* (sic) *d'après plusieurs bons auteurs, et de dessins de grands maîtres du Cabinet du Roi.*

Ces planches sont faites d'après :

1° Les dessins de Guerchin, Raymond de la Fage, Paul Bril, Carrache, Rembrandt, Bolognèse, Rubens, Van Dyck, Baccio Bandinelli, Michel-Ange, Titien.

2° D'après ceux de la collection Crozat, qui depuis ont été gravés sur bois et en couleur, sous la direction de Caylus, par Nicolas Lesueur.

3° D'après Watteau, entre autres ceux qui portent ce titre : *Suite de figures inventées par Watteau et gravées par son ami C....*

4° Plusieurs eaux-fortes grotesques représentant des chats; tombeau et portrait de *Chat noir I*er, mort en 1752 (les *Chats* de Paradis de Montcrif ont été souvent attribués à Caylus).

5° Têtes grotesques ou caricatures de Léonard de Vinci, dont deux de Van Dyck que possédait Crozat.

6° Médailles du Cabinet du Roi.

7° Pierres antiques gravées. — Les Cris et les Métiers de Paris et autres dessins de Bouchardon.

Comme on le voit par la mention du portrait de *Chat noir*, Caylus gravait encore en 1752. C'est donc, en faisant remonter ses premiers essais à 1719, trente-trois ans au moins pendant lesquels il s'est servi de la pointe et du burin, sans préjudice de ses autres travaux littéraires et archéologiques. Son talent comme graveur est incontestable. Ses tailles sont légères, hardies, enlevées d'une main sûre, reproduisant avec une grande exactitude pour l'époque l'effet des originaux. Si l'on est en droit de lui adresser un reproche, c'est d'être monotone, de ne pas tenir suffisamment compte du caractère particulier à chaque artiste. Sa signature habituelle était un C. On la retrouve sur presque toutes ses planches d'après Watteau.

Avec la fougue de son caractère, ayant sous les yeux l'exemple de sa mère dont la liaison avec le maréchal de Villeroy ne fut jamais un mystère, on doit comprendre qu'en pleine Régence Caylus usât largement des libertés que lui permettait sa position, et ne se fit pas faute de courtiser les beautés faciles du nouveau règne. Je ferais volontiers remonter à 1720 sa liaison avec madame Quinault-Dufresne, qui débuta à la Comédie française en 1718, et peut-être aussi sa connaissance avec madame Geoffrin, déjà mariée depuis cinq ans. Plus tard, lorsque ces deux dames eurent ouvert leurs salons et constitué une espèce de bureau d'esprit, Caylus devint un de leurs hôtes les plus assidus et les plus intimes. La Rosalba, alors dans toute sa vogue, nous a laissé dans son Journal, à la date du 5 fé-

vrier 1721, une preuve discrète du goût du comte de Caylus dans le choix de ses maîtresses.

« M. de Caylus, dit-elle, m'a demandé le portrait de la fille de madame (le nom en blanc), qui est la plus belle femme de Paris; mais, par manque de temps, je n'ai pu y consentir (1). »

Une phrase de Mariette nous permet aussi de faire remonter à cette date les premiers essais littéraires de Caylus : « M. de Caylus, dit-il, avoit beaucoup écrit dans sa jeunesse, mais seulement des bagatelles. » Il est fâcheux que Mariette n'ait pas été plus explicite, et n'ait pas cru devoir nous fournir de plus amples renseignements. Les premiers essais de la muse badine de Caylus n'eussent pas été sans intérêt pour nous. J'ai feuilleté une à une les diverses plaquettes qui lui sont attribuées, et qui postérieurement ont été réunies en douze volumes par Garnier (Paris, 1787); et par la date de leur publication comme par leur forme même, aucune ne me paraît pouvoir se rapporter à 1720. La plupart doivent dater de 1740 à 1750. Ce n'est pas regrettable pour le personnage, car la jeunesse seule eût pu servir d'excuse au genre détestable dont la plupart de ces opuscules sont encore le triste modèle.

C'est au fort de cette existence occupée de tant de côtés différents et par tant de matières diverses, partagée entre l'amour des arts, les devoirs de la société, les assiduités de la galanterie, les recherches de la

(1) ROSALBA CARRIERA, *Diario*, p. 80.

science, que le comte de Caylus perdit sa mère le 15 avril 1729. Le coup fut rude ; car, au milieu des agitations et des échappées multipliées de cette vie, Caylus, habitant avec sa mère une maison enclavée dans les jardins du Petit-Luxembourg, avait conservé pour elle une profonde et tendre affection. La lettre suivante, publiée par M. de Goncourt, nous révèle d'une façon touchante l'état de son âme quelque temps après ce malheur :

« Connoissant vos sentiments comme je les connois, mon cher abbé, je n'ay point été étonné de la lettre touchée et touchante que vous m'avez écrite sur le plus grand malheur de ma vie. J'ay éprouvé en la lisant une douleur aussi déraisonnable (en un sens) que celle du premier moment, et je vous assure que dans celuy où je vous écris je suis pénétré et accablé de mon malheur. Plus je vais, et plus je sens la perte que j'ay faite. Le détail journalier de cette privation est un estat affreux, et je me livre au triste plaisir de m'affliger avec vous. Je ne sçais plus vivre. Cependant vous me connoissés assés de ressource dans l'esprit. Je me trouve isolé, mon païs me dégoutte. Les affaires qui sont toujours la suite de ces malheurs me feront, je crois, abandonner ma patrie ; la philosophie ne m'est d'aucun secours, et je n'éprouve que le méchanique de l'homme le moins éclairé. A tout ce que le commerce le plus aimable peut avoir de plus séduisant, à toute la volupté de la paresse qu'il entraînoit à sa suite, il a succédé une solitude affreuse ! Paris est un désert pour moy, et je ne sçais quel genre de vie mener. Je commence à présent à m'appercevoir du personnel ; il est affreux, mon cher abbé. Donnés moy de vos nouvelles, je vous conjure ; affligés vous avec moy ; mes lettres par la suite seront peut-être moins tristes ; pardonnés moy encore celle-cy, et conservés moy une amitié que je mérite par le cas que j'en fais (1). »

(1) Lettre à l'abbé Conti, 17 juin 1729.

Peu à peu cependant le temps vint faire diversion à cette douleur et en calma la vivacité première. Une parente, la comtesse de Bolingbroke, belle-mère de sa mère (1), se chargea d'appliquer les prescriptions du temps.

> « Douée de grâces douces et d'un enjouement discret, elle l'égara délicatement vers les amusements de l'esprit, le rappela à lui-même par la revue et le souvenir de choses qu'ils avoient goûtées ensemble, le traita sans le lui dire, le rendit au monde sans le lui montrer, et le réconcilia avec la vie, endormant son ennui et le consolant d'une voix légère, sans bruit ni secousse, comme le temps (2). »

La cure réussit, et deux ans après la perte de sa mère, le 21 novembre 1731, Caylus, son portefeuille d'eaux-fortes sous le bras, s'acheminait vers l'Académie de peinture, qui le recevait comme honoraire amateur.

Ici commence sa véritable carrière de protecteur des arts et des artistes, et l'on peut assurer que ses nouvelles fonctions ne furent pas une sinécure pour lui. Pendant trente-quatre ans l'Académie ne posséda pas de membre plus assidu. Il portait dans l'exercice et l'accomplissement des devoirs de sa charge cette ardeur au travail, cette fougue d'activité, ce besoin de mouvement intellectuel qui était le fond et l'essence même de

(1) Philippe de Valois, marquis de Villette-Murçay, s'était marié deux fois : la première, avec Marie-Anne de Châteauneuf, mère de la comtesse de Caylus; la seconde, avec mademoiselle de Marsilly, qui, en 1707, après la mort de son premier mari, épousa elle-même en secondes noces le comte de Bolingbroke.

(2) DE GONCOURT, *Portraits intimes*, t. II, p. 22.

son caractère. Protecteur peut-être un peu tyrannique des artistes, il cherchait à les soumettre à son influence, à en faire des vulgarisateurs de ses systèmes et de ses théories, plutôt qu'à leur procurer des moyens de développer librement leur propre originalité. Il mit la main sur Edme Bouchardon, et le hasard ne pouvait le servir plus à souhait.

Reçu *agréé* à l'Académie en 1733, à son retour de Rome, Bouchardon revenait en France précédé d'une réputation de dessinateur sévère, d'imitateur de la simplicité antique qui nous fait sourire aujourd'hui, mais qui se comprend et s'excuse au milieu de l'école régnante des Lancret, des Vanloo, des Lemoyne et des Trémollières. La conformité de goût lia Caylus et Bouchardon. L'admirateur du temple d'Éphèse et du théâtre de Colophon devait se trouver bien des points de contact avec le dessinateur exclusif de la Vénus de Médicis et de l'Apollon du Belvédère. Caylus se mit un des premiers en rapport avec Bouchardon, déjà connu de Mariette. Cette espèce de triumvirat artistique ne resta pas stérile entre leurs mains. Caylus dirigeait, Bouchardon exécutait, Mariette prônait. Le temps a encore conservé un monument dû à leurs idées communes : c'est la fontaine de la rue de Grenelle qu'en 1738 les échevins de Paris, Turgot en tête, commandèrent à Bouchardon, et dont la première pierre fut posée à la fin de 1739 (1).

(1) Voir, pour la description complète de cette fontaine, Mariette,

Le groupe central représentant la Seine et la Marne confondant leurs eaux au pied de la ville de Paris, les quatre statues des niches personnifiant les saisons, les quatre bas-reliefs encastrés au bas de ces statues, sont de Bouchardon ; le plan général du monument, la disposition des lignes, l'invention de cette ligne concave échancrant la rue et coupée en deux par un avant-corps en forme de péristyle supportant le groupe de la Seine et la Marne, a dû être médité en commun par les trois amis. C'est l'effet d'un génie complexe; un seul homme ne trouve pas une pareille combinaison. Je n'ai pas besoin de dire en quoi pèche le plan primitif, beaucoup trop étendu pour sa hauteur; comment toutes ces lignes si bien balancées sur le papier, ces deux portes si ingénieusement ouvertes sur des propriétés particulières, devaient faire un excellent effet dans l'épure, et n'en font plus du tout ou en font un très-mauvais en réalité, avec le peu de reculée de la rue, avec les constructions banales qui les entourent et les étouffent; comment ces deux segments de cercle, ménagés assez habilement pour donner un angle plus large à la vue, sont devenus par le fait un cloaque où pataugent et se gourment tous les polissons du quartier. Ce qui est certain, c'est que le seul mérite de cette fontaine est précisément celui que

Lettre à un ami de province au sujet de la fontaine de la rue de Grenelle. Un détail assez curieux, c'est que l'inscription latine de la fontaine, que l'on y peut lire encore, a été rédigée par le cardinal Fleury, alors premier ministre.

repoussaient ses auteurs : le caractère essentiellement dix-huitième siècle de son architecture, la grâce maniérée, l'afféterie tourmentée, mais charmante; de ses statues et de ses bas-reliefs. C'est bien la peine de se creuser la tête à faire de l'architecture rétrospective et de chercher à régénérer le goût!

Caylus eût pu se reposer après avoir contribué à doter Paris d'un monument que tous ses contemporains regardent comme un chef-d'œuvre. Mais il n'était pas homme à s'arrêter; et, à partir de 1742, sa nomination à l'Académie des inscriptions le força à partager son temps par égale moitié. Ses Éloges de Lemoyne, de Bouchardon, de Mignard; ses travaux sur Michel Anguier, Thomas Regnauldin, Van Clève, Trémollières, Watteau, lus à l'Académie des beaux-arts, prouvent qu'il put suffire largement à cette double besogne (1).

A ce moment, il était le plus assidu aux après-midi du dimanche de mademoiselle Quinault, rue d'Anjou-Dauphine; et aux lundis chez madame Geoffrin, dans l'hôtel qu'elle habitait rue Saint-Honoré, au n° 373. Les *Mémoires de madame d'Épinay* nous ont fait connaître le ton qui régnait dans le premier de ces salons, dans ces dîners du *bout du banc* où figuraient régulièrement Destouches, Duclos, Collé, Voisenon, Crébillon fils, de Montcrif, Pont de Veyle, Maurepas : ce n'était pas précisément celui de la réserve et de la délicatesse.

(1) Voir : *Mémoires inédits des membres de l'Académie de peinture.* Paris, Dumoulin, 2 vol. in-8°. — DE GONCOURT, *Portraits intimes*, t. I.

L'esprit gaulois y était répandu avec plus de profusion que le sel attique, et les saillies un peu fortes en gueule de Cadet Butteux, de Madelon Friquet, de Frétillon et de la Tulipe y étaient plus prisées que les délicatesses prétentieuses du salon d'Arthénice. Le salon de mademoiselle Quinault était l'envers de celui de madame de Rambouillet au siècle précédent. Cet esprit, j'en suis fâché pour le fils de madame de Caylus, ne lui déplaisait pas. Ce n'est ni la facétie, ni la gravelure, ni même le genre grivois; c'est pis que tout cela, et pour l'appeler par son nom (un vilain nom), c'est le genre poissard. Comprenne qui pourra! Une partie de ce genre d'esprit a passé, grâce à la rage d'écrire de Caylus, dans l'*Histoire de Guillaume le cocher*, dans les *Aventures des bals de bois*, dans le *Recueil de ces Messieurs*, dans les *Écosseuses*, dans les *Étrennes de la Saint-Jean*; dans les *Fêtes roulantes*, rapsodies sans esprit, sans gaieté, qui ne valent certainement pas le temps qu'on passe à rechercher leurs titres. On retrouvera l'autre partie dans le fameux recueil manuscrit du comte de Maurepas, recueil où pendant soixante ans l'auteur a inscrit jour par jour et rimé en chansons les médisances scandaleuses ou les indiscrétions salées qui circulaient sur les personnages en vue ou en faveur.

Il en était autrement chez madame Geoffrin, dont le salon était tout à fait organisé de 1740 à 1745, et qui avait hérité de l'élément philosophique et littéraire représenté par les personnages que madame de Tencin appelait *ses bêtes*. Bien qu'il ne fût pas en sympathie

avec les principaux d'entre eux, et que ceux-ci, Marmontel et Diderot en tête, le lui rendissent avec usure, Caylus paraît avoir conservé des relations avec cette protectrice des encyclopédistes jusqu'à ses derniers moments. Il est probable que Caylus professait pour eux le dédain du gentilhomme pour des gazetiers, et, avec sa brusquerie ordinaire, ne se gênait pas pour le leur faire sentir. Ils s'en sont vengés, Diderot en composant le distique déjà cité, son ami Grimm en ne lui épargnant pas les coups de patte dans son article nécrologique (1). Mais celui qui fut le plus sensible aux manières dures de Caylus fut Marmontel. Il a déposé l'aveu de sa mauvaise humeur et la trace de sa vanité blessée dans le passage suivant de ses singuliers *Mémoires d'un père à ses enfants* :

« Parmi les amateurs qui étoient de ces dîners (de madame Geoffrin), un seul ne me marquoit aucune bienveillance, et dans sa froide politesse je ne voyois que de l'éloignement : c'étoit le comte de Caylus.

» Je ne saurois dire lequel de nous deux avoit prévenu l'autre; mais à peine avois-je connu le caractère du personnage, que j'avois eu pour lui autant d'aversion qu'il en avoit pour moi. Je ne me suis jamais donné le soin d'examiner en quoi j'avois pu lui déplaire; mais je savois bien, moi, ce qui me déplaisoit en lui. C'étoit l'importance qu'il se donnoit pour le mérite le plus futile et le plus mince des talents; c'étoit la valeur qu'il attachoit à ses recherches minutieuses et à ses babioles antiques; c'étoit l'espèce de domination qu'il avoit usurpée sur les artistes, et dont il abusoit en favorisant les talents médiocres qui lui faisoient la cour,

(1) *Correspondance littéraire*. Édition de 1813. T. V, septembre 1765.

et en dépréciant ceux qui, plus fiers de leur force, n'alloient pas briguer son appui. C'étoit aussi une vanité très-adroite et très-raffinée, et un orgueil très-âpre et très-impérieux, sous les formes brutes et simples dont il savoit l'envelopper. Souple et soyeux avec les gens en place de qui dépendoient les artistes, il se donnoit près de ceux-là un crédit dont ceux-ci redoutoient l'influence. Il accostoit les gens instruits, se faisoit composer par eux des Mémoires sur les breloques que les brocanteurs lui vendoient; faisoit un magnifique recueil de ces fadaises, qu'il donnoit pour antiques; proposoit des prix sur Isis et Osiris, pour avoir l'air d'être lui-même initié à leurs mystères, et, avec cette charlatanerie d'érudition, il se fourroit dans les Académies sans savoir ni grec ni latin. Il avoit tant dit, tant fait dire par ses prôneurs, qu'en architecture il étoit le restaurateur *du style simple, des formes simples, du beau simple,* que les ignorants le croyoient; et, par ses relations avec les *dilettanti,* il se faisoit passer en Italie et dans toute l'Europe pour l'inspirateur des beaux-arts. J'avois donc pour lui cette espèce d'antipathie que les hommes simples et vrais ont toujours pour les charlatans (1). »

En tenant compte des exagérations de cette diatribe, il faut pourtant reconnaître qu'elle contient du vrai; que, comme Duclos, Caylus cachait une finesse intéressée sous des formes abruptes, et que, si ses rapports avec les artistes étaient ceux d'un protecteur généreux, c'était à la condition que ceux-ci acceptassent sa direction sans contrôle et se fissent les vulgarisateurs de ses idées et de ses goûts au détriment de leur individualité propre. Cette faiblesse de Caylus se devine plus qu'elle ne se constate, mais j'ai tout lieu de la croire réelle. Les récriminations de ses ennemis sont

(1) *Mémoires de Marmontel,* Verdière, Paris, 1818. T. I, p. 359.

trop unanimes sur ce point pour ne pas contenir du vrai.

En 1742, je l'ai dit, Caylus vint occuper, comme membre honoraire de l'Académie des inscriptions et belles-lettres, la place laissée vacante par M. de Bercy. Il se présentait sans titres positifs à faire valoir, mais précédé par sa réputation d'antiquaire et de collectionneur. Son Cabinet était, en effet, commencé depuis douze ans déjà et passait, à juste titre, malgré les railleries de Marmontel peu compétent en pareille matière, pour un des plus remarquables, non-seulement en France, mais encore en Europe. Je ferais volontiers remonter la date de sa formation à 1729, c'est-à-dire au moment où, accablé par la perte de sa mère, il cherchait les moyens de faire diversion à sa douleur et s'efforçait de donner un aliment à sa pensée.

Dépossédé du logement qu'il occupait au Luxembourg, Caylus avait pendant quelque temps occupé un petit corps de logis situé sur la terrasse du bord de l'eau, aux Tuileries, et dépendant de l'Orangerie, à l'endroit même où la nouvelle orangerie a été construite. Dans ce pied-à-terre, Caylus pouvait loger trois laquais et un ami; mais, au bout de quelques années, sa collection s'augmentant rapidement, ce pied-à-terre devint trop étroit, et il dut se chercher un plus vaste emplacement. Vers 1736, il acquit du comte de Broglie un vaste terrain à l'angle des rues alors désertes de Bourgogne et Saint-Dominique, et y fit construire un hôtel d'où dépendait un jardin qui existe encore. Il porte le

n° 109 de la rue Saint-Dominique (1). C'est là qu'il transporta sa collection augmentée tous les jours, grâce aux nombreuses liaisons qu'il entretenait avec Zanetti de Venise, Alfani de Naples, Belloti de Rome, Pacciaudi de Parme, qui étaient autant de commis voyageurs, autant de dépisteurs d'antiques dont l'amour pour la science n'avait pas besoin des coups d'éperon que l'impatience de leur correspondant ne leur ménageait pas. Une vignette, placée en tête des premiers volumes de son *Recueil d'antiquités*, nous a transmis les dispositions des principales pièces de sa collection au rez-de-chaussée de cet hôtel; et le passage suivant de l'Éloge de Le Beau vient compléter cet état de lieux :

« L'entrée de sa maison annonçoit l'ancienne Égypte; on y étoit reçu par une belle statue égyptienne de cinq pieds cinq pouces de proportion. L'escalier étoit tapissé de médaillons et de curiosités de la Chine et de l'Amérique. Dans l'appartement des antiquités, on se voyoit environné de dieux, de prêtres, de magistrats égyptiens, étrusques, grecs, romains, entre lesquels diverses figures gauloises sembloient honteuses de se montrer. »

A partir de sa réception à l'Académie des inscriptions, Caylus se dédoubla : il écrivit des deux mains des biographies artistiques et des Mémoires archéologiques. J'ai donné les titres des premières; il faudrait, pour citer

(1) Cet hôtel appartenait encore en 1789 à la famille Robert de Lignerac, héritière du comte de Caylus. Acheté sous l'Empire par le docteur Corvisart, il devint en 1820 la propriété de M. le comte d'Haussonville, dont l'obligeance m'a permis de constater que la rampe de l'escalier porte encore dans ses ornements de serrurerie le C initial du nom de Caylus.

les seconds, lire attentivement les cent volumes des *Mémoires et Registres* de cette Académie. C'est au-dessus de mes forces. Tout le monde n'a pas la fureur investigatrice de Caylus. Parmi ces opuscules, j'indiquerai cependant le *Mémoire sur la peinture à l'encaustique* lu dans la séance du 29 juillet 1755, moins à cause de son importance réelle qui est médiocre, que parce qu'il devint le sujet d'un débat assez oiseux entre Diderot et lui. On croyait volontiers alors à l'existence de secrets industriels perdus. La peinture en vitrail était un secret perdu, le feu grégeois était un secret perdu, la peinture à la cire en était un autre. Diderot réclamait l'antériorité de la découverte pour son ami Bachelier; Caylus, de son côté, prétendait que ce système n'avait rien de commun avec le passage de Pline, et que lui seul avait retrouvé le mode d'application des procédés anciens. Le débat au fond n'avait pas d'importance, puisque aucun des deux adversaires ne contestait à la peinture à l'huile sa supériorité sur la peinture à l'encaustique. Un résultat plus direct fut d'augmenter l'antipathie qui existait déjà entre les deux adversaires, et de remplacer leur malveillance réciproque par une animosité parfaitement caractérisée. Caylus, dans une lettre à Pacciaudi, n'y va pas par quatre chemins pour donner carrière à cette animosité.

« Je n'estime point Diderot, mais je crois qu'il se porte bien. Il y a de certains *gredins* qui ne meurent pas; tandis que pour le malheur des lettres de l'Europe, d'honnêtes gens comme Millot meurent dans leur plus grande force. »

Toutefois, cette discussion se rattachait à une question principale, qui à ce moment avait trop d'importance pour Caylus pour que je ne lui consacre pas une mention ici. Le hasard lui avait fait tomber entre les mains les dessins originaux de Pietro Bartholi d'après plusieurs peintures antiques.

« Il les fit graver, dit toujours son apologiste Le Beau, et avant d'en enrichir le Cabinet des estampes du Roi, il en fit faire à ses dépens une édition à la perfection de laquelle se prêta l'intelligence éclairée et scrupuleuse de M. Mariette. C'est peut-être le livre d'antiquité le plus singulier qui paraîtra jamais. Toutes les pièces en sont peintes avec une précision et une pureté que rien n'égale. C'est la vivacité, les nuances, la fraîcheur du coloris qui charma les yeux des Césars. Les exemplaires qui ont été donnés au public se réduisent à trente : on ne peut espérer qu'il y en ait jamais davantage. Quel sera dans la suite le prix de ces admirables copies, fidèles et uniques monuments de la peinture antique, qu'elles font revivre avec toutes ses grâces! »

Ces dessins existent encore à la Bibliothèque impériale. Ils complètent l'exemplaire que Caylus avait donné à Mariette et qui fut acquis à la vente de celui-ci, vente dans laquelle il figurait au n° 1368. En voici la description exacte faite par Basan, rédacteur du Catalogue de la vente de Mariette :

« Recueil de peintures antiques imitées fidèlement pour les couleurs et pour le trait, d'après les dessins coloriés faits par Pietro Sancti Bartholi. Paris, 1757, in-folio, maroquin citron, exemplaire unique en papier de Hollande, avec quelques notes manuscrites de M. Mariette. Après la figure 33 se trouvent sept planches, dont les dessins ont été découverts par le comte de Caylus depuis la publication de ce recueil : cet amateur les a fait graver

pour les donner dans son recueil d'antiquités. M. Mariette en obtint des épreuves qu'il a fait peindre conformément au modèle et les a insérées dans ce volume, où l'on trouvera pareillement une copie d'une peinture égyptienne fort curieuse, que le même comte de Caylus a mise au Cabinet des antiques du Roi. Dans le même volume se trouve la mosaïque de Palestrine, par M. l'abbé Barthélemy, avec des planches enluminées, conformément à ladite mosaïque. »

Ce que Basan ne dit pas, c'est que, par affection et par justice, Mariette avait mis en tête du recueil de Bartholi le portrait de Caylus, et que celui-ci, par convenance, le déchira un jour que le trop confiant Mariette le lui avait prêté pour l'examiner.

Vers le même temps (1755-1757), il entrait en correspondance avec l'abbé Barthélemy, qui avait accompagné le duc de Choiseul dans son ambassade de Rome, et dont les spirituelles missives ont été recueillies en un volume des plus intéressants à parcourir (1). Enfin, il travaillait avec l'activité que nous lui connaissons au monument le plus sérieux qu'il ait laissé à l'attention des antiquaires et à l'indulgence des curieux de tous les temps : à son fameux *Recueil d'antiquités*.

Cet ouvrage, qui ne contient pas moins de sept volumes in-quarto (2), donne la description de tous les objets égyptiens, étrusques, grecs, romains, gaulois des trois collections successivement formées par Caylus, et données par lui au Roi quand l'emplacement lui man-

(1) Paris, Buisson, 1801.
(2) Paris, Dessaint et Vaillant, puis Tilliard (1752-1767).

qua. Tous sont allés augmenter le Cabinet des médailles de la Bibliothèque du Roi, dont plus tard Barthélemy devait devenir le conservateur. Il se divise en deux parties : les planches et le texte. Les planches, égratignées à l'eau-forte par une main souple, habile, singulièrement sûre d'elle-même, sont l'œuvre de Bouchardon et de Caylus. Celles de Bouchardon sont bien faciles à reconnaître. Tout en s'efforçant de suivre le modèle avec un grand scrupule archéologique, on reconnaît dans cette main le cachet indélébile du dix-huitième siècle. Les statuettes principalement offrent des chairs frappées de fossettes ou des contours coquets et provocants qui rappellent beaucoup plus Boucher, Raoux ou Vanloo que Lysippe, Protogène ou Scopas. Le texte qui les accompagne et les explique fait preuve d'une science avancée pour l'époque, mais bien incomplète, en tenant compte des progrès de la critique contemporaine. Caylus, comme tous ses contemporains, n'hésite pas assez, il procède par affirmations tranchantes au lieu de s'avancer avec précaution ; il attribue trop souvent aux Étrusques, aux Égyptiens des objets romans, mexicains, assyriens, sassanides, voire même hindous et chinois, que le hasard avait jetés entre ses mains. L'archéologie comparée ne devait naître que plus tard. L'erreur la plus piquante est celle qui a rapport au sarcophage dont nous avons parlé au début de ce travail. Emporté par son goût pour l'antiquité romaine, le comte de Caylus n'hésite pas à reconnaître un travail datant des premiers empereurs et une in-

fluence égyptienne dans une œuvre plus moderne de dix siècles, et qu'il faut regarder comme exécutée en Sicile, dans la première moitié du onzième siècle, par des ouvriers grecs, pour quelque compagnon de Tancrède de Hauteville. Malgré ces erreurs, il serait injuste de ne pas avouer qu'en somme Caylus a rendu un service des plus signalés à la science en réunissant une masse de documents aussi nombreux, en les décrivant avec un soin aussi scrupuleux, en consacrant sa facilité de travail à éclairer bien des questions obscures ou totalement négligées avant lui. L'amour, ou plutôt la manie de l'archéologie, a joué un bien autre tour au meilleur ami de Caylus, à Mariette, quand elle lui a fait imperturbablement accepter comme antiques les cent cinquante ou deux cents intailles qu'il a décrites et gravées dans son *Recueil des pierres gravées,* et qui sont toutes des faux dont la plus ancienne remonte à peine à l'an 1540 après J. C. Et pourtant cette grosse erreur n'empêche pas Mariette de passer encore, et à très-juste titre, pour un connaisseur émérite en fait de dessins, pour un savant des plus solides dans l'histoire de l'art, dont les opinions font autorité sur beaucoup de questions. Ce sont de ces petits accidents qui n'infirment pas la science, et doivent seulement enseigner la modestie aux savants.

La préoccupation d'augmenter cette collection avait développé chez Caylus la terrible maladie de l'amateur : cette tension incessante vers une idée fixe qui vous enlève la notion du juste et de l'injuste, du bien et du

mal, et vous rend capable d'un crime pour posséder un objet rare qui vous manque. On sait quelles proportions cette épidémie que je propose de nommer *la collectionalgie* a atteintes, en Hollande, chez les amateurs de tulipes. Si elle ne conduisit pas Caylus jusqu'à l'assassinat, elle le mena du moins jusqu'à cette limite extrême où l'élasticité de la conscience prend un autre nom. Il ne songeait à rien moins qu'à commettre un vol aux dépens du roi d'Espagne; et malheureusement la lettre qu'il écrivit à Pacciaudi, le 3 décembre 1759, pour en faire son complice, ne permet pas d'élever de doute à l'égard de ses intentions spoliatrices.

« Vous me mandez qu'Alfani est allé à Naples. Alfani est adroit, le seroit-il assez pour gagner quelqu'un des gardiens ou le portier? Ce seroit un grand coup si nous pouvions avoir un de ses manuscrits brûlés. Je répondrois bien de parvenir à le dérouler. Que de plaisirs! quel événement dans la république des lettres! Je ne serois point injuste, j'en ferois tout l'honneur au roi d'Espagne et à notre Académie. Un tel usage mériteroit-il le nom de vol? et si c'en étoit un, ne prendroit-on pas volontiers sur soi le péché? Alfani *n'est pas assez sage* pour une telle négociation. Entamez celle-ci, voyez ce que l'on demanderoit (1). »

Je ne répondrais pas que certains amateurs contemporains fussent plus délicats que Caylus.

Quelque temps après cette fâcheuse tentative, Caylus perdait un oncle passé au service d'Espagne, où il était devenu grand de première classe, chevalier de la Toison d'or, généralissime des armées de Philippe V et vice-

(1) DE GONCOURT, t. II, p. 29.

roi de Valence. Il laissait à notre amateur un héritage de soixante mille livres de revenu, la grandesse espagnole et son titre de duc reversible à perpétuité sur les héritiers du nom et des armes de Caylus. Le comte de Caylus avait soixante-huit ans à ce moment, et n'avait jamais été bien accessible aux vanités de ce monde : il ne porta pas ce titre, qui était cependant sa propriété légitime. L'âge, du reste, n'avait épuisé ni ses forces ni son activité, car on le voit fonder, le 27 octobre 1759, un prix de deux cents livres pour une tête d'expression, prix qui se distribue encore annuellement, et en proposer d'autres le 31 décembre 1763 et le 28 août 1764, pour un concours de perspective et un concours d'ostéologie.

« Au mois de juillet 1764, un dépôt d'humeurs fixé sur une de ses jambes détruisit entièrement sa santé. Il supporta avec le plus grand courage des opérations douloureuses. Tant qu'il fut obligé de garder le lit, il parut moins sensible aux maux qu'il souffroit qu'à la contrainte qui enchaînoit son activité naturelle. Dès que la plaie fut fermée, il se rendit avec empressement à nos occupations. Il n'avoit point interrompu ses études; il reprit son train ordinaire; il visita ses amis, les savants, les artistes, dont il alloit animer les travaux, tandis qu'il mouroit lui-même. Porté entre les bras de ses domestiques, il sembloit laisser à chaque lieu une portion de sa vie. Combien de fois ne l'avons-nous pas vu en cet état assister à nos séances et se ranimer à nos lectures (1)! »

Enfin, dans les premiers jours du mois d'août 1765, Caylus dut abandonner toute espèce d'occupation, et se

(1) Le Beau, *Éloge*, p. 23.

livrer uniquement au soin de sa santé, symptôme désespéré.

« Le mal, dit Grimm, pouvoit quasi venir à bout d'un tempérament robuste et vigoureux. Il sortoit dès qu'il pouvoit se soutenir, et il ne pardonnoit pas à ses amis de s'informer de l'état de sa santé. La veille de sa mort, il se promena encore dans son carrosse avec une fièvre épouvantable et ayant le transport au cerveau. Il rentra et se coucha pour mourir. Son curé, qui s'appelle M. Chapeau, étant venu le voir pendant que l'accès du mal le retenoit chez lui malgré lui, il lui dit : « Monsieur le curé, je vous » entends; vous pouvez vous épargner la peine de revenir. Le » temps est mauvais, et je vous promets de ne pas sortir d'ici sans » chapeau (1). »

Son corps était devenu un squelette, dit Mariette, et le jeudi 5 septembre 1765, à sept heures du matin, le peu qui restait de Caylus tombait pour ne plus se relever.

Le comte de Caylus n'avait jamais été marié, et ne laissait pas d'enfants. Son frère cadet, chevalier de Malte, chef d'escadre, gouverneur des îles sous le Vent, était également mort sans postérité. Il léguait donc son cabinet au Roi, et sa fortune, son titre et ses armes à un cousin qu'une alliance avec une Caylus avait fait son plus proche héritier : Joseph Robert, marquis de Lignerac, comte de Saint-Chamand, puis duc de Caylus, par brevet du 26 décembre 1770. Le chevalier de Valory, si connu par sa liaison avec mademoiselle d'Ette, lui succéda à l'Académie des beaux-arts; le pré-

(1) GRIMM, *Correspondance littéraire*, t. V; septembre 1765.

sident d'Ormesson à l'Académie des inscriptions et belles-lettres.

Caylus, ainsi que je l'ai dit au début, fut enterré dans l'église de Saint-Germain l'Auxerrois, avec son fameux sarcophage de porphyre au-dessus de son tombeau. Une plaque de marbre noir fixée contre la muraille au-dessus du sarcophage, et surmontée de son médaillon, portait cette simple inscription :

> HIC JACET
> A. CL. PH. DE THUBIERES
> COMES DE CAYLUS
> UTRIUSQUE ET LITTERARUM
> ET ARTIUM ACADEMIÆ SOCIUS
> OBIIT DIE V SEPTEMBRIS
> ANNO MDCCLXV
> ÆTATIS SUÆ LXXIII

Il existe de nombreux portraits de Caylus qui paraissent tous ressemblants. Son visage, fort peu correct, était plein de physionomie; ses yeux, voilés de paupières un peu fortes, paraissent vifs et brillants. La lèvre inférieure déborde légèrement sur la lèvre supérieure comme dans la tête de Voltaire; des traits ébauchés plutôt que touchés à larges plans, un mélange de vulgarité dans la forme et de finesse dans l'intelligence, tel est le caractère que cette physionomie conserve dans la mémoire. Les principaux de ces portraits sont celui gravé en 1752 par Cochin le fils; celui donné par Littret en 1766, en tête du dernier volume du *Recueil d'antiquités;* celui gravé par Gautier-Dagoty; et enfin un

portrait ovale, tourné à gauche, et gravé sans doute par Cochin. On lit au bas ce quatrain qui fait compensation au distique de Diderot :

> Misanthrope par volupté,
> Il cultive les arts en philosophe aimable,
> Et vit trop en homme estimable
> Pour n'être pas taxé d'originalité.
>
> Par son meilleur ami.

Je soupçonne fort ce *meilleur ami* d'être Mariette. Quant au portrait moral, voici le passage que Grimm consacre à Caylus, et où l'on sent un fond de justice et de vérité sous une forme peu bienveillante :

« On disoit de lui, avec assez de vérité, qu'il étoit le protecteur des arts et le fléau des artistes, parce qu'en les encourageant, en les aidant de sa bourse, il exigeoit une déférence aveugle pour ses conseils, et après avoir commencé par le rôle de bienfaiteur, il finissoit souvent par celui de tyran. Mais si son caractère pouvoit avoir des inconvénients pour les artistes, le bien qu'il a fait aux arts emporte de beaucoup la balance de ses torts. Le comte de Caylus jouissoit au moins de soixante mille livres de rente ; il n'en dépensoit pas dix mille par an pour son entretien. Des bas de laine, de bons gros souliers, un habit de drap brun avec des boutons de cuivre, un grand chapeau sur la tête, voilà son accoutrement ordinaire, qui n'étoit pas assurément ruineux. Un carrosse de remise faisoit le plus fort article de sa dépense. Tout le reste étoit employé à faire du bien et à encourager les talents. Se présentoit-il un jeune homme avec d'heureuses dispositions et sans pain, comme il convient à un nourrisson des Muses, le comte de Caylus l'établissoit dans l'atelier d'un bon maître de l'Académie, payoit sa pension, présidoit à son éducation et pourvoyoit à tout. Le public lui doit, de cette manière, les talents de Vassé

et de plusieurs jeunes artistes de l'Académie de peinture et de sculpture.

» Ce qu'il y a encore de singulier dans un homme qui s'étoit entièrement voué à l'étude et à la passion des arts, c'est qu'il avoit l'air rustre et les manières dures, quoiqu'il eût beaucoup de bonhomie dans le fond. Ce qui n'est pas moins étrange, c'est qu'avec ces goûts, qui paroissent supposer tant de délicatesse et de chaleur d'âme, il n'avoit pas l'air sensible; il écrivoit platement, sans imagination et sans grâce (1). »

Que le comte de Caylus fût un amateur réel, qu'il n'entrât pas autant de calcul que de passion dans ses goûts, je n'en jurerais pas; mais ce qui est indiscutable, c'est l'influence qu'il a exercée pendant quarante ans, influence qui fut sans égale et sans contrôle dans les arts et dans les sciences. Aucun de ses confrères dans la curiosité n'a été servi aussi favorablement par le hasard. Ses goûts ont laissé une trace dans l'art français, ses opinions ont été écoutées comme des arrêts, ses sympathies ont formé des artistes, ses aversions ont fait des malheureux. Il est, suivant la remarque désobligeante de Marmontel, le restaurateur du style simple, des formes simples, du beau simple. Par Bouchardon et Vien, par la recherche de l'antique mal interprété et mal compris, il a directement produit David. C'est son influence qui a poussé l'art français hors des limites de son génie propre, qui sont la grâce, le charme, la facilité. Pour réagir contre l'art affadi de Boucher et de Vanloo, il a réussi à rendre la beauté antique ridicule

(1) GRIMM, *Correspondance littéraire*. Septembre 1765.

et ennuyeuse entre les mains de Durameau ou de Berthélemy. L'archéologue a déteint sur l'amateur. La science a fait tort au goût. Cela arrive quelquefois. Mais qu'il fût ou non dans le faux, il a su se créer une figure à part au milieu d'un siècle qui n'a produit que bien peu d'originaux de bonne foi; et comme tel, il méritait une place importante dans cette galerie des amateurs d'autrefois.

Octobre 1859.

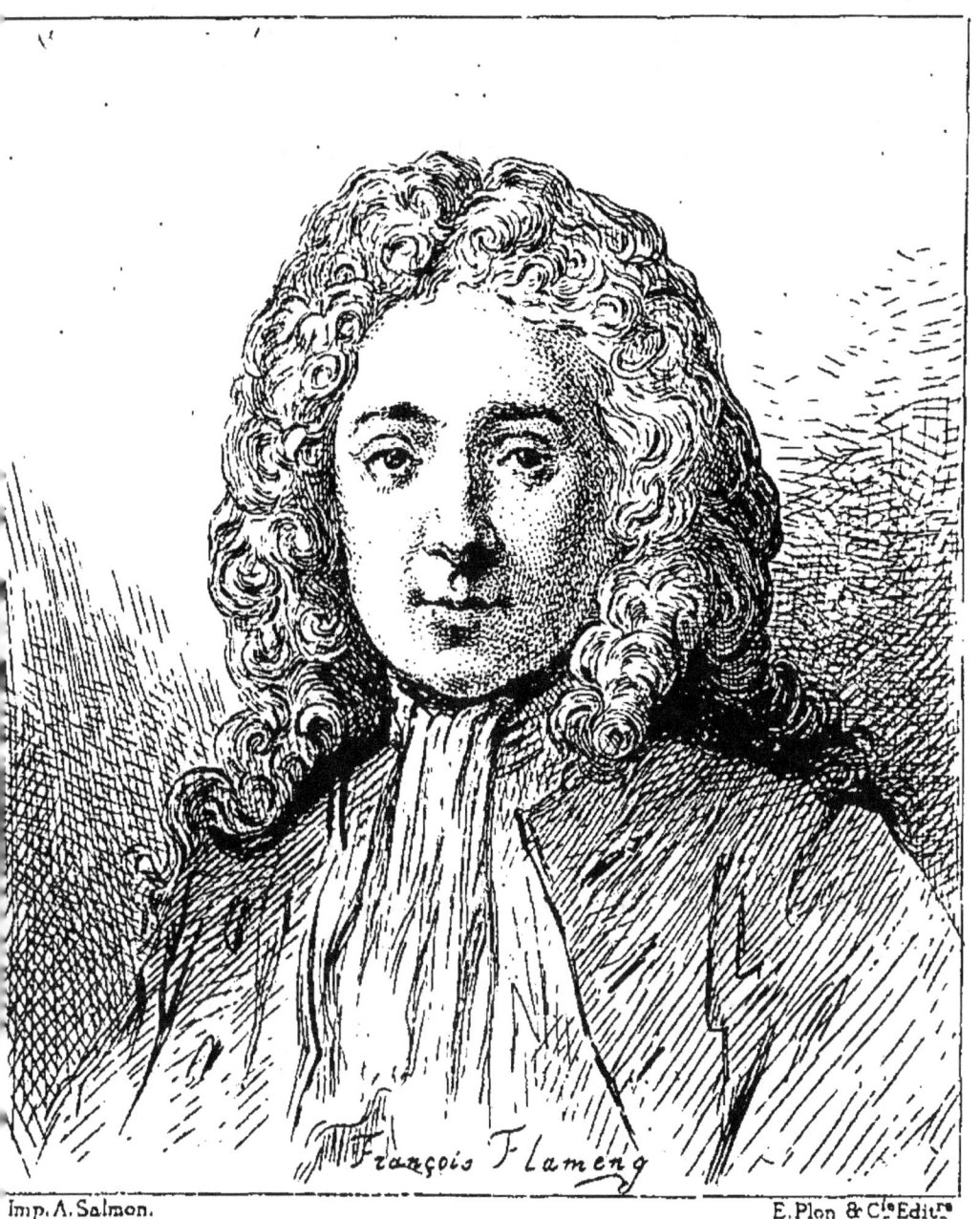

JEAN DE JULLIENNE.

JEAN DE JULLIENNE

1686-1766

I

ous avons passé en revue divers types d'amateurs. J'ai essayé de montrer dans Crozat l'amateur financier, dans le comte de Caylus l'amateur grand seigneur, dans la Roque l'amateur homme de lettres; nous allons voir chez Mariette l'amateur marchand. Voici une nuance nouvelle : c'est l'amateur industriel et négociant, demandant aux choses de l'art de le distraire des occupations de son négoce. Cette nuance se personnifiera dans la figure de messire *Jean de Jullienne, écuyer, chevalier de l'ordre de Saint-Michel, amateur honoraire de l'Académie de peinture, propriétaire des manufactures de draps fins et écarlates des Gobelins*, comme dit la notice du beau portrait gravé par Baléchou en 1752.

Un des plus pauvres quartiers de Paris, le faubourg Saint-Marceau, est aussi un des seuls endroits que les démolitions n'aient pas atteint, et où l'on puisse retrouver cette physionomie que la lente succession du temps prête aux œuvres des hommes. C'est surtout à l'extrémité du faubourg, dans les environs de la manufacture des Gobelins, que cette physionomie présente le caractère le plus sensible. Les ruelles étroites et tortueuses conduisant de la rue Mouffetard à la Bièvre rappellent certains aspects de la Cité il y a quinze ans. La différence, et elle est grande, vient de la population qui les habite. Dans la Cité, c'était la misère vicieuse, dépravée, suant la débauche et le crime; ici, c'est la pauvreté laborieuse, honnête, respectable. Les passerelles, les ponts, les voûtes qui aident aux rues et aux manufactures à enjamber le canal où la Bièvre roule lentement la bourbe fétide de ses eaux, se profilent et s'éclairent d'une façon singulièrement pittoresque. Il faudrait la brosse d'un Decamps ou d'un Isabey, la plume d'un Théophile Gautier, pour rendre l'effet de cet étrange Pandémonium de léproseries qui change et se modifie à chaque coude de la rivière.

La Bièvre, qui semble destinée à donner le typhus au quartier qu'elle traverse, est précisément ce qui l'a fait naître, le fait vivre et prospérer. Dès le milieu du quinzième siècle, la qualité de ses eaux était reconnue supérieure pour la teinture des laines, et Jehan Gobelin avait fait construire sur ses bords un établissement désigné plus tard sous le nom de *Folie Gobelin*. A la même

époque, une famille Canaye, dont on retrouve la trace jusqu'en 1585, exploitait la même industrie, et avait fini par s'allier aux Gobelin. Plus tard, un Gobelin achète le marquisat de Brinvilliers, épouse la fille du lieutenant civil de la prévôté de Paris, et lègue à la postérité un nom déshonoré. Les noms de Chenevix et Charpentier se montrent également dans les actes du temps. Chose singulière! on retrouve encore sur les enseignes de ce quartier quelques-uns des noms qui figurent pendant cent cinquante ans sur les registres de la paroisse Saint-Hippolyte. Ce quartier était donc habité par une colonie d'artisans autochthones, vivant de la même industrie, la teinture des laines, se transmettant de père en fils leurs divers procédés de fabrication, et que le bouleversement de la Révolution n'a pas si bien désunie que l'on n'en retrouve les derniers rejetons prospérant aux mêmes endroits fécondés par le travail de leurs aïeux. La famille Jullienne était de ce nombre.

En 1665, un Hollandais, Jean Gluck, importa un nouveau procédé pour lequel il obtint, en 1667, des lettres patentes de Colbert portant établissement dans toutes les villes du royaume pour les teintures en écarlate et couleurs hautes à la façon de Hollande, dont il était natif (1). Il acquit pour l'exploitation de ce privilége une maison très-vaste contiguë à l'hôtel Gobelin. L'acte de vente fut passé par-devant maître Boucher,

(1) Cabinet des manuscrits à la Bibliothèque impériale, *liasse Jullienne*.

notaire, le 19 février 1686. « Cette maison, portant
» actuellement sur la rue des Gobelins le n° 3, avait été
» successivement possédée par Nicolas Gobelin, qui la
» tenait de ses ancêtres, par la famille de la Planche, et
» enfin par les sieurs Louis Mascerani et André-Paul
» Mascerani, banquiers, qui la vendirent à Jean Gluck.
» Dans cette maison, il y avait encore, en 1667, un
» teinturier du nom de Chenevix, qui faisait *la teinture*
» *des Gobelins*, contemporain d'Étienne Gobelin, et
» peut-être son associé pendant quelques années. Ce
» teinturier dut être le prédécesseur immédiat de Jean
» Gluck (1). » L'établissement de Jean Gluck et de ses
successeurs n'eut donc jamais rien de commun, ainsi
qu'on le pensait, avec celui fondé par Louis XIV
en 1662, dans l'hôtel dit *des Gobelins*. Cet hôtel même,
devenu la manufacture impériale, n'appartenait plus à
un membre de cette famille au moment de l'acquisition
de Colbert. Il était la propriété d'un conseiller au Parlement nommé Leleu.

Une fois en possession de son privilége, Gluck avait
épousé la sœur d'un teinturier du quartier, son voisin
le plus rapproché, François Jullienne, avec lequel il
s'associa, lorsqu'en 1671 Colbert eut accordé à Jullienne
« des lettres patentes registrées au Parlement pour

(1) *Notice historique sur les Manufactures impériales des Gobelins*,
par M. A. LACORDAIRE, directeur de cet établissement. Paris, Dumoulin, 1855. Il est difficile d'éclairer des questions aussi confuses par des
renseignements plus nouveaux, plus nombreux, plus précis que ne l'a
fait M. Lacordaire dans cette intéressante notice.

» l'établissement d'une manufacture de draps fins,
» façon d'Espagne, d'Angleterre et de Hollande (1) ».
Les ateliers de Jullienne étaient situés dans un vaste
local bordé au nord par la rue de la Reine-Blanche,
avec issue sur la rue Mouffetard, où il porte aujourd'hui le n° 259; ceux de Jean Gluck, dans la maison
indiquée précédemment.

François de Jullienne, né sur la paroisse Saint-Hippolyte en 1654, mourut dans l'hôtel de la rue des Gobelins
le 16 février 1733. Soit qu'il n'ait pas été marié, soit
qu'il n'ait pas laissé d'enfants, sa succession passa à
son neveu Jean de Jullienne, l'amateur dont nous
allons nous occuper.

Jean de Jullienne naquit à Paris, comme son oncle,
sur la vieille paroisse Saint-Hippolyte, le 29 novembre
1686 (2). Il paraît « avoir manifesté dès sa jeunesse un
» goût pour les beaux-arts assez vif pour que, au dire
» de Mariette, on ait voulu en faire un peintre. Watteau, ajoute-t-il, l'en dissuada et lui rendit un grand
» service. Il n'auroit pas fait dans cet art une aussi brillante fortune. » On ne trouve sur cette première partie
de son existence d'autre document que le souvenir de

(1) Cabinet des manuscrits, *liasse Jullienne*.

(2) Je trouve cette date dans l'article communiqué au *Nécrologe* par M. de Montullé, légataire universel de Jean de Jullienne. Quant à l'église Saint-Hippolyte, elle était située au coin de la rue de ce nom et de la rue des Marmousets. Paroisse dès 1410, elle fut détruite en 1798. La maison canonicale existe encore dans la rue des Marmousets. (Voir la *Description de Paris*, par Piganiol de la Force, t. V, p. 228.)

sa liaison avec Watteau et avec Lemoine, à la mémoire desquels il resta fidèle jusqu'à la mort. Il en existe des preuves manifestes.

On sait la fin tragique de Lemoine, qui, en 1737, dans un accès de fièvre chaude, se tua d'un coup d'épée. « Son cœur, dit le *Nécrologe*, s'attendrissait encore en » se rappelant la mort funeste d'un autre artiste qui, » comme Watteau, avait dans le même temps partagé » son admiration et son amitié. »

Le 9 mai 1720, il épousa Marie-Louise de Brécy, et, en 1721, un arrêt du grand conseil réunit en sa personne les deux grands établissements de ses oncles Jean Gluck et François de Jullienne, qu'il avait toujours travaillé à perfectionner et qui sont en très-grande réputation. Il quitte alors la maison de la rue Mouffetard et vient s'établir rue des Gobelins, dans la maison de Gluck, agrandie et appropriée à sa convenance. Possédait-il déjà une quantité d'objets d'art suffisants pour prétendre au titre de collectionneur? Je l'ignore; mais à en croire Gersaint, qui dans le catalogue Quentin de Lorangère, publié en 1744, parle incidemment du cabinet de Jullienne, il aurait travaillé à la perfection de ce cabinet *depuis une trentaine d'années*, c'est-à-dire dès 1714; et l'assertion de Gersaint doit être exacte (1).

(1) Un passage de Piganiol de la Force vient corroborer cette opinion et lui donner le caractère de l'évidence. Dans sa *Description de Paris* (édition de 1765), il dit de la collection Jullienne « qu'elle est le fruit de cinquante années de travaux et de perquisitions ». C'est donc bien aux environs de 1715 qu'il faut en fixer les débuts.

La collectionalgie ne vous frappe pas comme un coup de foudre; elle est précédée de symptômes significatifs et de manifestations précoces. Il est donc probable que Jullienne, dont la liaison avec Watteau et Lemoine doit se placer entre 1710 et 1715, possédait à la mort du premier de ces artistes (1721) un certain nombre de ses études et de ses tableaux, et que le désir d'augmenter ce premier fonds aura développé chez lui le goût du collectionneur. La réunion entre ses mains des deux industries de ses oncles, en décuplant sa fortune particulière, lui procura une fortune suffisante pour y satisfaire largement.

Les belles ventes de la première moitié du dix-huitième siècle : comtesse de Verrue, Crozat, la Roque, Quentin de Lorangère, Angran de Fontpertuis, prince de Carignan, Tugny, duc de Tallard, fournirent à Jullienne les objets nécessaires pour meubler la galerie qu'il avait fait construire vers 1730 dans le jardin de son hôtel, dans le but spécial d'y loger ses curiosités. Cette galerie existe encore. Tournée au nord et appuyée sur le mur de séparation de la manufacture des Gobelins, elle a été coupée en deux dans sa hauteur pour y placer les métiers d'une fabrique de châles. Bien que l'ordonnance en ait été changée, on peut se convaincre que si les richesses de Jullienne n'étaient pas logées avec somptuosité, elles l'étaient du moins commodément et dans les conditions les plus favorables à leur examen et à leur étude. « Des tableaux, des statues, des vases de » bronze et de marbre des plus célèbres artistes, dit

» Julliot dans la préface de son Catalogue, décoroient sa
» galerie et ses appartements; leur réunion à de riches
» meubles du fameux Boule, à des porcelaines des plus
» recherchées par les qualités et les montures, le tout
» avantageusement distribué, avec de rares morceaux
» de laque, formoit un accord qui donnoit aux ama-
» teurs l'agrément le plus complet. » En outre, des tro-
phées d'armes magnifiques, à en juger par le Catalogue,
venaient ajouter leur éclat sévère aux jeux de la lumière
sur les tableaux, sur les marbres, les bronzes et les
dorures des meubles de Boule. Moins la magnificence,
je me représente volontiers la galerie de Jullienne
vers 1750, c'est-à-dire à son plus beau moment, dis-
posée comme le sont encore de nos jours la galerie de
Saint-Cloud ou celle du Grand-Trianon.

Son oncle s'était retiré des affaires, et lui avait aban-
donné la direction et les bénéfices de sa maison de com-
merce. En 1736, Jean de Jullienne, devenu un fabricant
fort important et un des notables de son quartier, mar-
guillier d'honneur de sa paroisse, avait rendu à l'indus-
trie des teintures des services assez signalés pour qu'au
mois de septembre le Roi crût devoir lui octroyer des
lettres de noblesse, et trois mois plus tard, le 16 dé-
cembre, le créer chevalier de l'ordre de Saint-Michel,
avec dispense des deux degrés de la noblesse requise
par les statuts. Les armoiries qui lui furent données à
cette occasion sont de sinople au chevron de gueules, à
trois feuilles de julienne posées deux en chef et une en
pointe, timbrées d'une couronne de comte. Ce sont des

armes parlantes, si jamais il en fut; on les retrouve sur les plats du magnifique exemplaire de l'œuvre de Watteau dont il se fit l'éditeur, et qu'il offrit à l'Académie lorsqu'elle le nomma honoraire amateur.

La première partie de cette publication doit remonter au moment de la mort de Watteau. Jullienne voulut sans doute laisser après lui un témoignage de son attachement pour le nom et de son admiration pour le talent de son ami. Il a complétement réussi. Si le nom de Watteau a conquis en France la notoriété qui l'environne, il le doit bien plus aux gravures de ses tableaux qu'à ses tableaux mêmes, beaucoup plus rares chez nous qu'à l'étranger. Les premières planches remontent à 1725, et l'ouvrage fut terminé en 1739, quelques mois avant sa présentation à l'Académie. Le burin des artistes les plus en renom à cette époque y contribua, et plusieurs planches, le *Chat malade* de Liotard, l'*Enseigne* d'Aveline, l'*Ile enchantée* de Le Bas, la *Danse paysanne* d'Audran, les *Champs Élysées* de Tardieu, sont encore regardées comme les plus remarquables de leurs auteurs, et atteignent dans les ventes publiques des prix de plus en plus élevés. L'ouvrage a pour titre exact : *L'œuvre d'Antoine Watteau gravé d'après ses tableaux et dessins originaux tirés du cabinet du Roy et des plus curieux de l'Europe, par les soins de M. de Jullienne. A Paris, chez Audran, graveur du Roy, en son hôtel royal des Gobelins. Fixé à cent exemplaires des premières épreuves.* Il forme quatre volumes divisés en deux séries. La première série (volumes I et IV, in-folio)

contient les gravures des tableaux. Elles se montent à 278 pièces. La seconde série (volumes II et III, in-4°) contient les planches d'après les dessins et les esquisses. L'Avertissement, placé en tête du second volume, annonce que « son amy, qui a pris soin de mettre ces des-
» sins en lumière, en a fixé le nombre à 350 planches,
» et que les tableaux de ce gracieux peintre se conti-
» nuent de graver avec beaucoup de succès ».

Il existe encore dans les dépôts publics de Paris deux exemplaires de ce recueil donnés par M. de Jullienne, celui de l'Académie des beaux-arts, le plus beau, et celui de la Bibliothèque de l'Arsenal, le plus curieux. Le dernier fut offert par l'auteur au marquis de Paulmy, le fameux bibliophile dont l'immense collection a formé le principal fonds de la Bibliothèque de l'Arsenal. M. de Paulmy a joint à quelques planches à l'eau-forte des planches semblables que Jullienne lui-même s'amusait à graver et dont, d'après les notes manuscrites de M. de Paulmy, il ne faisait tirer que deux exemplaires : un pour lui, l'autre pour son ami. A voir ces essais, on regrette que Jullienne ait été aussi modeste et n'ait pas dirigé de ce côté son goût et l'emploi de ses loisirs. Son burin ressemble beaucoup à celui du comte de Caylus dans ses *fac-simile*. Il est moins habile et moins exercé, mais il possède plus d'accent et de couleur.

Cet ouvrage fut présenté à l'Académie dans la séance du 31 décembre 1739. Voici le procès-verbal de cette séance : « Le secrétaire a fait présent à la Compagnie,
» de la part de M. de Jullienne, écuïer, chevalier de

» l'ordre de Saint-Michel, de quatre beaux volumes
» reliez en maroquin, contenant une suitte de toutes les
» estampes gravées d'après Watteau, académicien. La
» Compagnie, sensible à l'attention de M. de Jullienne,
» et voulant reconnoître son amour pour les arts et son
» inclination particulière pour l'Académie, l'a nommé
» unanimement conseiller honoraire et amateur. En-
» suite elle a chargé M. Jeaurat, adjoint en exercice,
» et M. Boizot, académicien, de lui en faire part au
» nom de la Compagnie (1). » Il prit possession de son
fauteuil dans la séance du 9 janvier 1740, ainsi que le
constate l'extrait suivant : « M. de Jullienne, nommé,
» dans l'assemblée du 31 décembre dernier, honoraire
» et amateur, est venu prendre séance pour la pre-
» mière fois, après avoir remercié la Compagnie avec
» autant de politesse que de reconnoissance. »

A partir de ce moment et pendant les vingt-six années
qu'il vécut encore, sa vie semble se concentrer entre les
affections de sa famille, les occupations de son com-
merce, la gestion d'une belle fortune dans laquelle la
part des pauvres va en s'élargissant, et les charmantes
distractions que lui donnait sa collection. Jullienne fut
heureux; il en eut du moins le privilége en ne faisant pas
parler de lui. Sous ce rapport, on sent que les éloges du
Nécrologe doivent être l'expression de la vérité. « Une

(1) Ces procès-verbaux sont déposés maintenant aux archives de l'École des beaux-arts. C'est à l'obligeance de M. Vinit, chef du secré-tariat de l'École, que j'ai dû de pouvoir les compulser.

» complexion naturellement foible avoit été réparée par
» des mœurs sages, honnêtes et tranquilles; un exercice
» pris dans la nature, c'est-à-dire une vie continuelle-
» ment active, mais uniforme, lui avoit formé un tem-
» pérament décidé qui l'a conduit jusqu'à un âge fort
» avancé. On l'a vu jusqu'à soixante-dix-huit ans se
» lever à son ordinaire à cinq heures du matin, même
» en hiver, et rester jusqu'à midi sans feu, animé du
» zèle de veiller à ses affaires, qui demandoient sa pré-
» sence dans toutes les parties de sa maison, et récréé
» seulement par la vue de ses cabinets où son goût le
» rappeloit sans cesse. On l'a vu s'y faire promener
» encore pendant deux heures, sans feu, dans la plus
» grande rigueur de l'hiver de 1765, quoiqu'il fût âgé
» de près de quatre-vingts ans. » Le goût de l'amateur
atteint ici à l'héroïsme.

« Un caractère doux, honnête, obligeant, et des
» lumières dans plus d'un genre, lui avoient procuré,
» en différents temps, des protecteurs et des amis de
» premier ordre. Sa probité, sa facilité en affaires et
» son affabilité lui ont aussi mérité l'estime générale et
» valu les regrets du public. Il étoit le père des pauvres,
» et c'est ainsi qu'ils le nommèrent eux-mêmes lorsque,
» sur la fin de 1765, ramené dans sa voiture, en toute
» diligence, accablé d'une attaque d'apoplexie, on crut
» quelques instants qu'il en étoit devenu la victime.
» Nous avons perdu notre père! s'écrioient-ils; le père
» des pauvres est mort! disoit le peuple; et sa porte,
» jusqu'à la nuit, fut assiégée d'une affluence de monde.

» Saint-Hippolyte, sa paroisse, s'est également ressentie
» de son zèle pour la religion. La décoration de cette
» maison du Seigneur est due en très-grande partie à la
» piété de M. de Jullienne. »

Je n'ai pu relever dans les recueils du temps que les quelques dates suivantes, qui permettent de ne pas le perdre entièrement de vue jusqu'à sa mort.

En 1741, l'ambassadeur de la Sublime Porte, Méhémet-Effendi, visite la collection Jullienne. A cette occasion, M. de Jullienne lui offre un exemplaire de l'œuvre de Watteau.

En 1744, au mois d'octobre, il donne à ses ouvriers, dans la cour de son hôtel, une fête à l'occasion du rétablissement de la santé du Roi. On sait avec quelle anxiété la France entière avait suivi les progrès de la maladie de Louis XV, attaqué de la petite vérole à Metz, et l'enthousiasme qui accueillit la nouvelle de l'éloignement de tout danger. Le *Mercure de France* se borne à annoncer cette fête.

En 1764, à soixante-dix-huit ans, le goût des arts et les intérêts de l'Académie le préoccupaient encore assez pour l'engager à fonder des jetons destinés à être distribués aux premières séances du mois. La face de ces jetons représente le buste du Roi; le revers, la Peinture et la Sculpture se tenant par la main, avec cette inscription : *Amicæ quamvis æmulæ* (1).

« Enfin, après huit jours d'une fièvre aiguë, précédée

(1) Le coin de ce jeton existe encore au Musée monétaire de Paris.

» d'une paralysie où il étoit tombé depuis plus d'un an,
» mais qui lui a laissé jusqu'à sa mort, aussi douce que
» l'avoit été toute sa vie, toute la liberté de son esprit
» et la sensibilité de son cœur, nous avons perdu,
» le 20 mars 1766, cet amateur éclairé des talents, ce
» citoyen utile et vertueux. Il n'a laissé de son nom
» qu'une femme, d'une piété rare et exemplaire, et une
» belle-fille dont (suivant les termes de son testament)
» l'esprit et les sentiments ont infiniment contribué au
» bonheur de sa vie (1). » Sa mort fut notifiée à l'Académie dans la séance du 22 mars, dont le procès-verbal s'exprime en ces termes :

« A l'ouverture de la séance, le secrétaire a notifié la
» mort de M. de Jullienne..., décédé à Paris, le 20 du
» présent mois, dans la quatre-vingtième année de son
» âge.

» Ensuite il a fait lecture d'une lettre de M. de Mon-
» tullé, associé libre, à lui adressée, par laquelle il lui
» fait part du décès de M. de Jullienne. A cette lettre est
» joint un extrait du testament dans lequel l'Académie a
» vu avec la plus grande sensibilité ses sentiments pour
» elle, et la preuve qu'il a cherché à lui en donner,
» même après lui, en ajoutant aux dons qu'elle a déjà
» reçus de lui celui des portraits de M. de Largillière
» et de M. Rigaud, peints par eux-mêmes. Elle a arrêté
» que l'article du testament sera inscrit sur le registre

(1) *Nécrologe des hommes célèbres de France*. Paris, 1767-1782. Article Jullienne.

» comme un témoignage de l'attachement que M. de
» Jullienne a toujours eu pour l'Académie, et de la
» reconnoissance avec laquelle elle conservera la mé-
» moire de ces bienfaits. » Suit l'extrait du testament,
qui se termine par la phrase suivante, prouvant la méti-
culeuse attention avec laquelle M. de Jullienne savait
obliger les autres : « Je prie mon exécuteur testamen-
» taire cy après nommé de faire faire à chacun de ces
» portraits *une bordure* digne des tableaux et de l'Aca-
» démie, *des frais desquelles ma succession lui tiendra
» compte.* » Ces portraits figurent encore aujourd'hui
dans une des salles de commission de l'École des beaux-
arts. Placés un peu haut, on y reconnaît cependant
facilement le caractère des maîtres auxquels ils sont
attribués. Si ce sont des copies, ce dont je ne réponds
pas, ce sont du moins de remarquables copies.

M. de Jullienne eut de son mariage avec Marie-Louise
de Brécy quatre enfants, tous morts avant lui :

1° Jean de Jullienne, né le 25 mars 1721, mort le 25 septembre 1722.

2° François de Jullienne, né le 23 juillet 1722. Son décès est postérieur à 1752, puisque cette année il présentait à l'Académie le portrait de son père, gravé par Balechou et dont nous allons parler. C'est de la femme de ce François de Jullienne, qui survécut à son mari et à son beau-père, qu'il est question dans le passage cité plus haut.

3° Daniel de Jullienne, né le 4 août 1723.

4° Marie-Françoise de Jullienne, née le 29 janvier 1727.

Je n'ai pu retrouver les actes de décès de ces trois derniers; mais l'adoption par leur père de son neveu M. de Montullé comme légataire universel, l'extinction du nom de Jullienne et la phrase si explicite du *Nécrologe* prouvent qu'ils moururent avant leur père (1).

Il existe deux portraits de notre personnage : le premier peint par Watteau, le second par J. F. de Troy. Dans celui de Watteau, gravé par Tardieu, Jullienne est vu de face, en pied, assis et jouant du violoncelle. Watteau s'est peint derrière lui, debout, tenant son appui-main de la main gauche, sa palette et ses pinceaux de la droite. Au pied du groupe, des cahiers de musique et un tricorne. Fond de paysage dont les arbres laissent entrevoir une statue de femme. Au bas de l'estampe, les vers suivants :

> Assis auprès de toi sous ces charmants ombrages,
> Du temps, mon cher Watteau, je crains peu les outrages;
> Trop heureux si les traits d'un fidelle burin,
> En multipliant tes ouvrages,
> Instruisoient l'univers des sincères hommages
> Que je rends à ton art divin.

Le paysage de ce tableau doit représenter le parc de la propriété que M. de Jullienne possédait sur les bords de la Marne, aux environs de Saint-Maur.

(1) La famille de Montullé n'est pas éteinte. Son représentant actuel est M. de Montullé, chef de division au ministère d'État, dont les souvenirs bienveillants m'ont été d'un grand secours pour tout ce qui touche à son arrière-grand-oncle.

Le second portrait, peint par Jean-François de Troy en 1722, est postérieur de deux ans. M. de Jullienne est vu à mi-corps tourné vers la droite, la tête de face, recouverte d'une ample perruque. Il est vêtu d'une robe de chambre. Il tient dans sa main et montre au spectateur le portrait de Watteau, gravé en tête des deux volumes d'eaux-fortes publiés par de Jullienne. Le tout est encadré par la bordure d'une fenêtre sur l'appui de laquelle Balechou, qui le grava en 1752, a écrit les renseignements que nous avons donnés en tête de ce travail (1).

La figure de M. de Jullienne, dans ces deux portraits, confirme les éloges du *Nécrologe,* de Gersaint et de Piganiol de la Force. Un ovale correct et allongé encadre des traits d'une extrême régularité. Des yeux grands, bien ouverts, ombragés de sourcils délicatement arqués, s'attachent à un nez d'un beau profil. Une bouche bien dessinée et souriante donne à la physionomie un grand caractère de douceur, de bienveillance et d'affabilité. En somme, ce devait être un beau garçon, et c'était un aimable homme que celui dont tous les pauvres suivaient, en pleurant, le convoi à la petite église de Saint-Hippolyte, le 21 mars 1766.

(1) Ce portrait figurait en dernier lieu dans la collection du général d'Espinoy, à la vente duquel je l'ai vu. Le catalogue de cette vente (janvier 1850) le désigne sous cette indication doublement erronée : « 926. Carle Van Loo, *Portrait du peintre*, assis devant une table et tenant un dessin (le portrait de Watteau). » Il appartient aujourd'hui au Musée de Valenciennes.

II

La collection de M. de Jullienne fut vendue aux enchères publiques. La vente commença le lundi 30 mars 1767 (1). Elle ne se fit pas, comme on l'avait cru jusqu'à ce jour, dans son hôtel de la rue des Gobelins, mais bien dans le Salon carré du Louvre. La correspondance suivante, échangée à ce sujet entre MM. d'Angivilliers, de Montullé et Souflot, ne laisse aucun doute à cet égard :

« *M. d'Angivilliers à M. Souflot.*

» 22 janvier 1767.

» M. de Montullé me demande, Monsieur, la per-
» mission de faire usage du salon du Louvre pour la
» vente du cabinet de M. de Jullienne, et il me marque
» qu'il lui suffira pour ses arrangements d'avoir la per-
» mission dont il s'agit pour le 1er mars. Je suis très-
» disposé à l'obliger dans cette circonstance, etc., etc. »

(1) Il s'était défait, dans sa carrière, de certains tableaux de sa galerie. Dans l'œuvre gravé de Watteau, plusieurs tableaux désignés comme appartenant à M. de Jullienne ne se trouvent pas au catalogue de vente. La fameuse *Enseigne*, de Gersaint, est de ce nombre (1865). Un passage du livre consacré à *Watteau*, par M. de Goncourt, nous apprend que l'*Enseigne* figure aujourd'hui (1876) au palais Vieux de Berlin (chambre d'Élisabeth, salon rouge).

« *M. d'Angivilliers à M. Souflot.*

» 2 février 1767.

» Je vois, Monsieur, par votre réponse à la lettre que
» je vous ai écrite concernant la demande de M. de
» Montullé, que rien ne s'oppose à ce que la vente
» du cabinet de M. de Jullienne se fasse dans le salon
» du Louvre. J'acquiesce, en conséquence, à cette
» demande, et vous pouvez mettre M. de Montullé en
» possession du salon pour y faire ses arrangements. »

« *M. d'Angivilliers à M. de Montullé, secrétaire*
 » *des commandements de la Reine.*

» 2 février 1767.

» Je consens volontiers, Monsieur, que vous fassiez
» usage du salon du Louvre pour la vente du cabinet
» de M. de Jullienne. Les effets précieux qu'il renferme
» ne pouvoient être exposés d'une façon trop avanta-
» geuse et dans un lieu trop commode pour les ama-
» teurs. Ainsi je charge M. Souflot de vous mettre en
» possession de ce salon pour l'objet que vous désirez.
» Mais le premier aoust je veux le salon libre (1). »

Une clause du testament de M. de Jullienne était

(1) Archives de l'Empire, liasse *Jullienne* et liasse *Beaux-Arts*. J'ai trouvé également dans ce riche dépôt une copie de l'inventaire fait après le décès de M. de Jullienne. Il est très-volumineux.

ainsi conçue : « Je supplie le Roy de vouloir bien accep-
» ter le don et legs que je prends la liberté de faire à Sa
» Majesté de l'esquisse du plafond de M. Le Moyne;
» cette esquisse est l'original même de ce précieux
» ouvrage, et peut servir à la restauration d'une des
», belles choses que possède le Roy. » Cette esquisse du
plafond du salon d'Hercule, à Versailles, est placée
maintenant au Louvre dans les salles de l'école
française (Conservation des dessins).

Gersaint, dans la préface du Catalogue du cabinet
Quentin de Lorangère, apprécie le cabinet de Jullienne
d'une façon d'autant plus précieuse, que cette préface
fut écrite en 1743, c'est-à-dire vingt-trois ans avant la
vente Jullienne. On peut donc la regarder comme im-
partiale et exacte. « Le goût naturel pour les belles
» choses, et l'amour que M. de Jullienne a toujours eu
» pour les arts qu'il a même cultivés dans sa jeunesse,
» se reconnoissent aisément dans le fameux cabinet
» qu'il possède aujourd'hui et à la perfection duquel il
» travaille depuis une trentaine d'années, malgré l'ap-
» plication continuelle qu'exigent deux manufactures à
» la tête desquelles il est depuis longtemps, et qui *fleu-*
» *rissent (sic)* de plus en plus sous sa direction. Ce cabinet
» est l'ouvrage de ses moments de loisir qu'il y a sacri-
» fiés; il a toujours eu une attention particulière pour en
» ôter les pièces de moindre mérite, à mesure qu'il a
» pu en acquérir de plus recommandables. En effet, ce
» n'est qu'avec du temps, du goût et du discernement
» que l'on peut parvenir à ce degré de choix délicat.

» Son cabinet n'est point borné au seul mérite de la
» peinture, du dessin et de l'estampe; on y voit égale-
» ment plusieurs autres curiosités de divers genres,
» dont l'arrangement et le bel ordre augmentent encore
» le mérite. »

La rédaction du Catalogue fut confiée à Remy, le marchand d'estampes de la rue Poupée, pour la partie des tableaux, dessins, gravures, marbres, bronzes, vases et armes; et à Julliot, marchand, rue Saint-Honoré, au coin de la rue du Four, *Au Curieux des Indes*, pour tout ce qui concernait les porcelaines, les laques et les meubles curieux (1).

En voici les principales divisions :

Tableaux :	Écoles d'Italie et d'Espagne.	84 numéros.
—	Écoles des Pays-Bas.	123
—	École française.	113
Dessins :	Écoles d'Italie.	164
—	Écoles des Pays-Bas.	205
—	École française.	328
Estampes diverses.		210
Bronzes.		31
Marbres.		20
Ouvrages en émail, en ivoire, en cire.		12
Terres cuites.		25
Vases en matières précieuses.		20

(1) *Catalogue raisonné des tableaux, dessins, estampes et autres effets curieux après le décès de M. de Jullienne*, par Pierre REMY et C. F. JULLIOT. Paris, chez Vente, libraire, 1767. Un vol. in-12 de 316-80 pages.

Armes et armures.	23 numéros.
Porcelaines de Chine et du Japon.	244
Laques de Chine et du Japon.	25
Meubles curieux.	52

Ce qui fait un total de près de 1,700 pièces.

Le produit de la vente se monta à 392,000 livres, c'est-à-dire, au taux actuel de l'argent, à environ 1,200,000 francs. Ces chiffres ont une éloquence supérieure à tous nos éloges.

En pénétrant dans le détail de la vente, nous trouvons dans l'école d'Italie, comme ayant atteint les prix les plus élevés, les toiles suivantes :

Salvator Rosa.	N°⁸ 78.	*Paysage*, 12,012 livres, à Remy.
Murillo.	83.	*Les Noces de Cana*, 6,000 livres, à l'abbé Guillaume.
Corrége.	16.	*Femme couchée*, 2,400 livres, à M. de Montullé.
Paul Véronèse.	52.	*Repos en Égypte*, 2,305 livres, à Remy.

Dans l'école des Pays-Bas, trente tableaux de plus font monter le produit à 181,135 livres, tandis que les quatre-vingt-quatre tableaux italiens n'avaient produit que 50,464 livres. M. de Jullienne préférait évidemment les écoles hollandaise et flamande aux écoles d'Italie, et, si l'on compare la qualité des spécimens des deux écoles que possédait son cabinet, je suis loin de l'en blâmer.

Jean Rottenhamer.	N° 89.	*Diane au bain*, 4,511 livres, à M. Blondel de Gagny.

Rubens.	N°⁵ 97.	*La Charité romaine*, 5,000 livres, à l'abbé Guillaume.
Rubens.	98.	*Abimélec et David*, 3,840 livres, à Horion, de Bruxelles.
Rembrandt.	128.	*La Mère du peintre*, 3,401 livres, à Remy.
Terburg.	141.	*Femme assise*, 2,800 livres, à Boiseau.
Téniers.	143.	*Kermesse*, 4,900 livres, à Remy.
Téniers.	144.	*Noce de village*, 7,202 livres, à Remy.
Adrien Ostade. . . .	154.	*École*, 6,425 livres, à Remy.
Gérard Dow.	162.	*Vieille Femme lisant*, 3,101 livres, à Remy.
Metzu.	165.	*Le Médecin aux urines*, 6,020 livres, à Remy.
Wouwermans.	170.	*Chasse au cerf*, 16,700 livres, à M. le duc de Choiseul.
Wouwermans.	171.	*Paysage*, 5,061 livres, à Remy (gravé par Moyreau, sous le titre *Occupations champêtres*).
Wouwermans.	172.	*Port de mer*, 2,701 livres, à Remy.
Wouwermans.	173.	*Deux pendants*, 7,545 livres, à Robert.
Nicolas Berghem. . .	177.	*Paysage*, 8,012 livres, à Remy.
Nicolas Berghem. . .	178.	*Deux paysages*, 5,131 livres, à l'abbé Guillaume.
Nicolas Berghem. . .	179.	*Paysage*, 7,600 livres, à Demassot.
Adrien Van de Velde.	188.	*Deux tableaux*, 3,000 livres, à Donjeu.
Gaspard Netscher. .	191.	*Femme et son enfant*, 3,500 livres, à M. le prince Galitzin.
Gérard de Lairesse. .	194.	*Achille chez Lycomède*, 9,610 livres, à S. M. le roi de Prusse.

La plupart de ces tableaux, acquis au nom de mar-

chands commissionnés, allèrent augmenter les collections Choiseul-Praslin, Randon de Boisset, La Live de Jully, Mariette, Blondel de Gagny, dont les catalogues les indiquent presque tous. Quelques-uns, comme l'*École*, d'Ostade, et la *Chasse au cerf*, de Wouwermans, après des fortunes diverses, sont entrés au Louvre, où ils figurent sous les n°* 370 et 569.

Pour achever d'entrer dans le détail de cette collection, nous emprunterons une citation à M. Adolphe Thibaudeau, enlevé récemment aux loisirs de l'étude, et qui a parlé en termes aussi justes que spirituels de ses prédécesseurs : « Dans l'école française, le tableau
» le mieux vendu est un Carle Vanloo, *Bacha faisant*
» *peindre sa maîtresse*, gravé par Lépicié, 5,002 livres;
» une *Résurrection de Notre-Seigneur*, du même
» maître, gravée par Carmona, ne se vend que
» 1,700 livres; la *Fête vénitienne*, de Watteau,
» gravée par Laurent Cars, n'obtient que 2,605
» livres; un *Soleil levant*, de Claude, 3,600 livres. Il
» est vrai qu'une *Vue de mer*, de Pierre Patel, s'élève
» à 2,081 livres; les *Travaux d'un port de mer*, de
» Joseph Vernet, gravé par Jean Daullé, 3,915 livres;
» une *Vue de Tivoli*, du même, 2,650 livres; *Petite*
» *fille*, de Greuze, *baisant la croix de Jésus*, gravée par
» Boizot, est donnée pour 634 livres, quoique Remy
» rappelle que ce charmant tableau a été exposé au
» Salon de 1763.

» Les dessins ne se vendent plus par lots comme dans
» les ventes Crozat et Lorangère. Chaque dessin a son

» numéro et sa description. Ceux de l'école d'Italie sont
» divisés comme les tableaux, et la progression des prix
» est encore plus considérable. Il n'y a que huit cent
» seize dessins qui sont vendus 36,213 livres, somme
» égale au produit des dix-neuf mille dessins de la vente
» Crozat, et l'on ne peut pas dire cependant que M. de
» Jullienne ait choisi les siens avec plus de goût et puisé
» à de meilleures sources.

» Les estampes ne sont pas très-nombreuses; ce qu'il
» y a de mieux, ce sont d'abord deux cent trois pièces
» d'Albert Durer, presque toutes anciennes épreuves,
» dont cent une gravées sur cuivre, parmi lesquelles
» *Adam et Ève*, la *Petite Passion* en seize pièces, les
» deux *Jérôme*, le *saint Hubert*, la *Pandore*, l'*Enfant
» prodigue*. Ce beau recueil ne se vend cependant que
» 201 livres.

» Deux cent cinquante eaux-fortes de Rembrandt,
» parmi lesquelles se trouvent les pièces les plus rares,
» et la plupart avec l'indication de la beauté des épreuves,
» atteignent le prix de 2,449 livres. C'est considérable
» pour l'époque; elles vaudraient aujourd'hui au moins
» quarante fois autant.

» Parmi les curiosités, on distingue deux vases de
» porphyre en forme d'urnes, 13,000 livres;

» Deux vases de marbre de Sicile, 5,062 livres;

» Les armes, 1,718 livres;

» Les porcelaines, près de 60,000 livres;

» Les laques, 10,700 livres;

» Les meubles précieux, 32,500 livres;

» Le bouclier de Scipion, 410 livres (1). »

Le Cabinet des médailles possède un plateau d'argent ciselé, connu également sous le nom de *Bouclier de Scipion*, dénomination qui lui vient du sujet que l'on a cru pendant longtemps représenter *la Continence de Scipion*. Ce plateau est du même diamètre que celui-ci, mais sa provenance diffère essentiellement et ne permet pas de confondre l'un avec l'autre. Qu'est devenu celui de la collection de Jullienne? Il fut adjugé à un sieur Demassot, qui devait être un prête-nom. Le hasard seul peut permettre d'arriver jusqu'à son possesseur actuel.

Madame de Jullienne racheta plusieurs des articles dont la désignation indique qu'ils représentaient pour elle des souvenirs d'affection ou de piété.

Comme l'avait désiré M. d'Angivilliers, la vente était finie au commencement d'août 1767, et l'Exposition de peinture pouvait s'ouvrir à son jour réglementaire dans le Salon carré du Louvre, le 25 août, jour de la fête du Roi. Diderot, dans son *Salon* de 1767, parle en ces termes de cette vente : « Le cabinet de Jullienne a rendu » à la vente beaucoup au delà de ce qu'il avoit coûté. » J'ai à présent sous les yeux un paysage que Vernet fit » à Rome pour un habit, veste et culotte, et qui vient » d'être acheté mille écus. » (C'est le n° 288, vendu 3,915 livres, gravé par Daullé; il venait du cabinet Peilhon, vendu en 1763.)

(1) Lettre de M. Thibaudeau à M. Charles Blanc, servant de préface au *Trésor de la Curiosité*.

J'aurais voulu trouver dans les chroniques et les annales du temps des détails sur cette vente, ne fût-ce que pour me rendre compte de la physionomie des vacations. Mes recherches n'ont pas abouti. C'était le bon temps des ventes. Le public oisif et désœuvré, les *reporters* ignorants et badauds n'y assistaient pas. La chose se passait entre amateurs véritables. On ne pensait pas que les lecteurs des gazettes eussent besoin d'en être informés, et que la postérité s'occupât d'affaires aussi spéciales. Peut-être avait-on raison. Le dix-huitième siècle, malgré son esprit, avait encore un peu de bon sens et de respect de lui-même.

Outre les jardins attenant à son hôtel et à ses fabriques, M. de Jullienne possédait sur la rive gauche de la Bièvre d'immenses terrains, occupés encore de nos jours par des jardiniers maraîchers, ce que l'on appelait jadis des *cultures*. Sur l'un de ces terrains, au bord de la Bièvre, chez un jardinier nommé Tireyzol, existe un pavillon construit vers 1730, une manière de kiosque, dont le plafond est décoré d'arabesques et de peintures en camaïeu et en couleur d'une composition extrêmement habile et d'un goût très-remarquable. En l'examinant à grand renfort d'échelles, le nom de Lemoine m'est venu à la pensée. Ce plafond, m'a-t-on assuré, était intact il y a dix ans. L'humidité, l'incurie, l'encombrement de toutes sortes de matériaux de jardinage en ont détruit la moitié et sont en train de détruire l'autre.

Enfin, comme Jabach, M. de Jullienne a laissé

son nom à une rue ouverte il y a soixante ans sur ses terrains, et qui va de la rue de Lourcine à la rue Pascal. Sa mémoire n'est donc pas tout à fait perdue dans un quartier dont il fut le personnage important et le bienfaiteur pendant un demi-siècle. Quant aux artistes et aux amateurs, l'œuvre de Watteau et le catalogue de sa collection lui assurent dans leur estime et leur reconnaissance une place que personne, à ce moment, n'est de taille à lui disputer.

Janvier 1861.

PIERRE-JEAN MARIETTE

1694-1774

ARIETTE est le type de l'amateur. Doué d'un goût exquis, d'un tact singulier, d'une rare perspicacité, il a mis au service de ces qualités maîtresses une science qui n'a jamais été égalée, une activité, une facilité de travail qui ne sont plus de notre temps. Marchand de gravures et imprimeur, il fit toujours passer les intérêts de son négoce après les jouissances de l'art. Dans un siècle dont la légèreté est le caractère distinctif, c'est une curieuse figure que celle de cet homme héritier d'une fortune indépendante, et consacrant un demi-siècle à réunir la plus nombreuse collection de dessins et d'estampes qui fut jamais. « Il fallait une dose non com-
» mune de raison à un jeune homme dans la position
» de Mariette, ayant de l'esprit, de l'instruction et

» une grande aisance, pour s'éloigner du monde et
» s'absorber, pour ainsi dire, dans les études les plus
» sérieuses (1). »

Pierre-Jean Mariette est né à Paris le 7 mai 1694, rue Saint-Jacques, au coin de la rue des Noyers, en face de la chapelle Saint-Yves, dans une maison détruite aujourd'hui et qui occupait l'emplacement des n°ˢ 37 et 39. Elle avait pour enseigne : *Aux Colonnes d'Hercule.*

La rue des Noyers et le quartier avoisinant étaient alors habités par les graveurs et les imprimeurs. Cet usage, pour les premiers du moins, n'est pas tombé en désuétude. Depuis deux cents ans, le commerce de l'imagerie ne s'est pas déplacé. C'est dans cette maison qu'il vécut au milieu de trésors amassés de père en fils, c'est là qu'il mourut le 10 septembre 1774, dernier rejeton d'une de ces vieilles souches de bourgeoisie féodale qui pendant six cents ans ont constitué l'aristocratie parisienne. Sa famille n'avait jamais quitté l'ombre du clocher de l'église Saint-Benoît, sur les registres de laquelle elle figure dès 1181 (2). C'est là que fut enseveli Pierre-Jean, en attendant que vingt ans plus tard

(1) *Pierre-Jean Mariette*, par M. J. Dumesnil. Un vol. Paris, Dentu, 1856.

(2) Saint-Benoît contenait les sépultures des graveurs Pitau, Poilly, Van Schuppen, des imprimeurs Vascosan, Morel, Le Petit, Cramoisy. Club révolutionnaire, imprimerie, grenier à fourrages tour à tour, la vieille église devint en 1833 le théâtre du Panthéon. Elle était située entre la rue Saint-Jacques et la rue de la Harpe, en face du Collége de France. Le peu qui restait de son cloître a été détruit en 1853 pour laisser passer la rue des Écoles.

les bourgeois du quartier, toujours spirituels, vinssent profaner sa tombe et jeter aux vents les cendres d'un de leurs plus glorieux ancêtres.

Le goût des livres et des gravures était l'héritage, la carrière même de Mariette. Son grand-père, marchand d'estampes et graveur, qui commença la collection, avait hébergé Étienne della Bella pendant son séjour à Paris vers 1640. Son père, Jean Mariette, dont la sœur épousa le peintre Jean-Baptiste Corneille, prenait la qualification de marchand d'estampes et imprimeur. Il maniait le burin avec habileté, et le catalogue de son fils mentionne son œuvre composé de huit cent soixante pièces, représentant divers sujets de l'histoire sacrée et profane, fables, paysages, vignettes, culs-de-lampe, portraits (1). « Que, s'il étoit permis à un fils de parler
» avantageusement de son père sans pouvoir être soup-
» çonné de trop de complaisance, l'on ne craindroit pas
» d'assurer qu'il y a eu peu de personnes qui ayent pos-
» sédé une connoissance plus parfaitte des estampes, et
» qui ayent mieux sceu discerner les différentes manières
» des maîtres et en faire une plus judicieuse applica-
» tion (2). » Mariette naquit donc au milieu des objets qui devaient faire l'étude de sa vie.

La société, à cette époque, reposait sur l'hérédité et la transmission paternelle. Il était rare qu'un enfant ne suivît pas la carrière de sa famille. De là, ces groupes

(1) *Catalogue de Mariette*, par BAZAN, n° 959, vendu 32 livres.
(2) *Abecedario de Mariette*, au mot MARIETTE.

d'artistes dont la filiation embarrasse parfois les recherches : les Lenain, les Audran, les de Troy, les Coypel, les Corneille, les Cochin, les Parrocel, les Vanloo et tant d'autres. Habitué dès son jeune âge à avoir sous les yeux les instruments de sa vie future, vivant dans la sphère d'idées qu'il ne devait plus quitter, l'intelligence de l'enfant s'imprégnait de cette atmosphère, son goût se formait naturellement, la science lui arrivait avec la vie, et épargnait à un âge plus avancé une série d'études arides et douloureuses. C'est ce qui explique ce fait, au moins singulier, qu'en 1718, à vingt-quatre ans, après avoir terminé ses études au collége des Jésuites (Louis-le-Grand), Mariette, voyageant en Allemagne, ait été désigné à l'empereur Charles VI par le prince Eugène pour classer la magnifique collection des estampes de Vienne. « L'ordre qu'il mit dans ce précieux dépôt, le » goût dont il fit preuve dans le choix et la disposition, » lui méritèrent les éloges du prince Eugène, non moins » instruit dans les travaux de Minerve que savant dans » les combats (1). » Mariette était là dans son élément.

Il quitta l'Allemagne pour l'Italie, dont il visita avec son intelligence spéciale toutes les villes où il pouvait avoir à apprendre, et revint à Paris vers 1720, riche de faits, de documents et de points de comparaison, et ayant formé avec Zanetti de Venise, Zanotti de Bologne, Bottari de Florence, avec tous les amateurs, tous les savants, tous les grands artistes de

(1) Vie de Mariette, en tête du *Catalogue de Mariette*.

l'Italie, des liaisons entretenues pendant plus de cinquante ans par une correspondance dont l'activité confond (1), et que la mort seule put interrompre.

En se rappelant que Mariette, jeune et riche, tombait à Paris en pleine Régence, en comparant son existence avec celle qu'il eût pu mener, on fera un rapprochement tout à l'honneur de son bon sens et de son bon esprit. Lorsqu'on l'a un peu pratiqué, quand on a pénétré dans cette vie studieuse et honnête, il semble qu'on l'aperçoive dans la vieille maison paternelle, dans un de ces intérieurs austères des tableaux flamands, entouré de ses livres, de ses dessins, de ses gravures, classant, cataloguant, annotant, écrivant à ses amis d'Italie ou recevant son inséparable de France, le comte de Caylus. Le dimanche, au coup de dix heures sonné par toutes les cloches environnantes, Mariette, accompagné de sa femme et de sa fille, grimpe la pente roide de la rue Saint-Jacques, laisse à droite les Mathurins, à gauche Saint-Jean de Latran, et va à Saint-Benoît s'asseoir à un banc usé par les genoux de vingt générations. Ses amis, ses confrères, les notables du quartier, le saluent avec déférence; les pauvres le reconnaissent, car son père leur a légué en mourant une somme de dix mille livres, et le curé lui glisse en passant un sourire. Les

(1) A la suite de nombreuses visites dans les principaux dépôts publics de l'Italie, un jeune savant, M. Eugène Müntz, a retrouvé une grande partie de cette correspondance. Il en a pris copie, et se prépare à en faire l'objet d'une publication dont l'intérêt et l'importance n'échapperont à personne (1876).

scènes sobres et tranquilles des gravures de Chardin donnent une idée de l'intérieur et du ménage de Mariette.

Le premier ouvrage où il révéla au public son goût et ses connaissances fut la lettre adressée en 1726 au comte de Caylus. Elle sert de texte au recueil de caricatures gravées par cet amateur d'après les dessins de Léonard de Vinci (1). Réimprimée dans l'*Abecedario* publié par MM. de Chennevières et de Montaiglon, cette lettre peut passer pour une notice aussi complète que le permettait l'époque où elle fut écrite sur le peintre de la *Joconde* et de la *Cène*.

La plupart des dessins gravés par le comte de Caylus faisaient partie du cabinet d'un ami commun, Pierre Crozat. Héritier d'une fortune princière, Crozat avait fait construire en 1704, rue de Richelieu, au coin du boulevard, une demeure somptueuse où, pendant quarante ans, vinrent s'amasser une quantité prodigieuse de richesses en tableaux, dessins, marbres et pierres gravées (2). En terminant sa préface, Mariette exprimait le vœu que le propriétaire voulût bien publier une suite de gravures d'après les tableaux de son cabinet, et d'après ceux du cabinet du Roi et du cabinet du duc d'Orléans, en y ajoutant les observations et les conseils de son expérience. Cet appel fut entendu en 1729, et Mariette fut chargé de la rédaction des notices explicatives.

L'ouvrage est intitulé *Recueil d'estampes d'après*

(1) Chalcographie du Louvre, nos 137 à 140.
(2) Voir l'étude consacrée à *Pierre Crozat*, p. 183.

les plus beaux tableaux et d'après les plus beaux dessins qui sont en France, dans le cabinet du Roy, dans celui de M. le duc d'Orléans et dans d'autres cabinets. Les deux premiers volumes, contenant cent trente-sept planches, parurent en 1729, imprimés à l'Imprimerie royale. Les principaux graveurs, Lépicié, Cochin, Aveline, Duflos, le comte de Caylus, pour les dessins, furent chargés de reproduire les œuvres des écoles de Rome, de Florence, de Gênes, de Bologne. Mariette composa la préface et le texte explicatif. Plus tard, à la vente de Crozat, il se rendit acquéreur des planches qui n'avaient pas encore tiré (1), et qui formaient le contingent de l'école de Venise, et en composa un troisième volume portant la date de 1742 et contenant quarante-deux planches. Ces cent soixante-dix-neuf planches restèrent chez Mariette et furent acquises à sa vente (2) par Basan, dans le catalogue duquel on les retrouve en 1798 (3). Il y a une différence notable entre les premiers tirages et les tirages postérieurs. Dans ces derniers, les planches, usées, replanées, retouchées, sont devenues pâles, blafardes, sans caractère et sans effet, et n'ont pas grande valeur. Quant au texte, il est fait avec le soin, la science, le goût que Mariette portait en toute chose.

(1) *Catalogue Crozat*, à la suite du n° 1086.
(2) *Catalogue Mariette*, n° 254, vendu 179 livres 19 sols avec le n° 235.
(3) Voir pour toutes ces vicissitudes la *Biographie* de Michaud, art. Crozat.

Crozat avait offert l'hospitalité à la Rosalba, la célèbre pastelliste vénitienne, pendant son séjour à Paris. C'est chez lui que Mariette, qui l'avait connue à Venise, la retrouva et renoua connaissance avec elle. Artiste de talent, rien moins que jolie, au dire de tous ses contemporains, la Rosalba inspira au sévère Mariette la seule poésie certainement qu'il se soit permise pendant toute sa vie. C'est un sonnet italien dans lequel, jouant sur les mots *Rosa* et *Alba*, il adresse à l'artiste des compliments dont la fadeur n'est égalée que par la prétention.

En 1740, à la mort de Crozat, Mariette fut chargé de dresser le catalogue des dessins et des pierres gravées de la collection (1). Les pierres gravées, achetées en bloc, allèrent augmenter le cabinet du duc d'Orléans ; Mariette devint acquéreur d'une grande partie des beaux dessins que Crozat avait eus de l'héritage de Jabach. Antérieurement à cette époque, il avait travaillé aux trois premiers volumes d'une réimpression de la *Description de Paris*, par Germain Brice, publiée en 1752.

En 1744 parut le *Recueil d'estampes d'après les tableaux du cabinet de Boyer d'Aguilles, à Aix*, gravées

(1) *Description sommaire des dessins des grands maistres du cabinet de feu M. Crozat*, par P. J. MARIETTE. Paris, chez Mariette, 1741. A la première page de la Description des pierres gravées, on trouve un bois donnant la copie exacte de l'enseigne qui figurait sur la boutique de Mariette. Il représente Hercule se reposant entre les deux colonnes. Au-dessus, une banderole porte ces mots : *Hæc meta laborum*.

par Jacques Coelmans d'Anvers (1). « Ce recueil, com-
» posé de cent dix-huit planches, fut terminé, dit Ma-
» riette, en 1709, l'année même de la mort de l'illustre
» magistrat. Mais des raisons dont il est inutile de
» rendre compte ici avaient empêché que le public pût
» jouir de cet ouvrage. » Nous voudrions pouvoir juger
ce recueil avec la même indulgence que MM. de Chen-
nevières et Dumesnil; mais, si différente qu'elle soit de
la leur, nous devons dire toute notre pensée. Le burin
de Coelmans est violent, mais non vigoureux; les
ombres sont dures, les figures manquent de relief et les
compositions d'effet. On retrouve rarement, — excepté
dans le portrait de Malherbe, — le burin d'un véritable
artiste. Le texte, au contraire, est rédigé avec ce soin
scrupuleux, cette sûreté de goût dont Mariette avait fait
preuve dans la description du cabinet Crozat, et n'est
pas inférieur à son premier travail.

La publication de l'*Abecedario* nous avait déjà révélé
un détail qui prouve chez Mariette une susceptibilité au
moins égale à sa modestie. Vers 1745, Gori, le célèbre
antiquaire italien, voulant donner une nouvelle édition
de la *Vie de Michel-Ange,* par Condivi, pria Gaburri,
de demander à Mariette quelques observations sur la
vie et les œuvres de Michel-Ange. Mariette se rendit à
ce désir, envoya ses notes écrites à la hâte, et sans être

(1) Paris, 1744. Deux parties en un volume, chez P. J. Mariette.
Voir sur le cabinet de cet amateur de province la notice de M. de
Chennevières dans le premier volume de ses *Peintres provinciaux*.

retouchées, et reçut, en 1746, un exemplaire de Condivi réédité où elles étaient publiées *in extenso*. Aussitôt, froissé d'un procédé peut-être un peu sans façon, mais nullement offensant, il se fâche, et, sur la page même de son exemplaire, trace, de son écriture fine et correcte, l'ensemble de ses reproches (1). Gori lui donne la qualité de peintre, il ne l'appelle que Pierre tout court, et autres de la même force. J'en suis fâché pour Mariette, mais de semblables arguments ne me paraissent pas précisément suffisants pour balancer le service rendu par la négligence de Gori.

C'est dans ce travail que Mariette a commis la seule erreur de goût peut-être de sa longue carrière. Il s'agit d'une main dessinée à la plume, attribuée à Michel-Ange et acquise à la vente Crozat (n° 15, vendu dix-huit livres). Il s'extasie beaucoup sur cette main. « C'est peut-être le plus beau morceau de ma collection, » dit-il, et je le conserverai toute ma vie. » Une appréciation plus réservée et la comparaison d'une main semblable exécutée par Annibal Carrache, faisant partie de la galerie Farnèse, ne permettent plus de douter que ce dernier ne soit le véritable auteur du dessin de Mariette, et font ainsi crouler la tradition. Comme style, cette main n'a rien de Michel-Ange, et, comme exécution, l'exagération même des hachures, la violence du procédé ne permettent pas de la lui attribuer. Buonarotti n'était pas si

(1) L'exemplaire existe au Cabinet des estampes de la Bibliothèque nationale.

michelangesque que cela. Elle figure aujourd'hui dans la collection du Louvre, et ne laisse pas d'hésitation possible à un observateur quelque peu exercé (1). Une pareille erreur ne peut servir d'argument contre le goût de Mariette. Il en a donné tant et de si concluantes preuves, qu'elle ne doit devenir qu'une simple curiosité dans sa vie. C'est à ce titre que nous la rapportons.

On vient de juger la susceptibilité de l'auteur; l'amateur avait bien aussi ses petits défauts. Fier à juste titre de ses trésors, il avait le tort d'en être jaloux, refusait aux autres la communication d'une science qu'il réservait pour lui seul, et éconduisait assez sèchement les malheureux confrères amenés par le besoin de s'instruire. Lorsque Jombert fit ses recherches pour le catalogue de l'œuvre de della Bella, publié en 1772, il s'adressa à Mariette pour obtenir des renseignements. « Mais » loin, dit-il dans la préface, de me prêter un secours » que j'avais lieu d'attendre de lui, il m'a refusé même » la permission de jeter un coup d'œil sur ce trésor uni- » que qu'il possède. » On peut inférer un refus semblable de communication fait à Helle et Glomy, pour l'œuvre de Rembrandt. Nous trouvons enfin dans la lettre de Joly, conservateur du Cabinet des estampes, reproduite dans l'ouvrage de M. Dumesnil, les lignes suivantes : « Il était comme un avare qui cache son or; il ne mon- » trait ses portefeuilles qu'à ceux dont il était assuré de » leur amour pour les arts, ou qui étaient au moins initiés

(1) *Notice des dessins, Écoles d'Italie*, n° 182 (édit. de 1868).

» dans leurs mystères. » Ce n'est pas moi qui blâmerai Mariette de ne pas avoir fait de son beau cabinet une succursale de la rue. L'*Odi profanum vulgus* doit être la devise de tout véritable amateur. Mais entre rendre la vue de ses richesses difficile et la refuser nettement à des appréciateurs sérieux et éclairés, il y a une distance dont Mariette, selon moi, ne s'est pas rendu compte.

En 1746, Mariette, continuant ses travaux, adressa au comte de Caylus une lettre sur la fontaine que le sculpteur Bouchardon venait de terminer, et qui existe encore à peu près intacte dans la rue de Grenelle-Saint-Germain. Cette lettre, datée du 1ᵉʳ mai 1746, figure à la suite de la *Vie de Bouchardon*, par Caylus (Paris, 1762). Mariette s'étend avec éloge sur les travaux de la fontaine, qui venaient d'être terminés; il décrit et explique les sculptures et les bas-reliefs décoratifs, mais ne fait pas suffisamment ressortir les défauts de proportion de ce monument. Le groupe central est heureux, et les figures s'harmonisent convenablement avec les lignes architecturales de l'avant-corps; les quatre statues placées dans les niches latérales révèlent un goût personnel et une étude de l'antique un peu trop modifiée par le goût Pompadour. Mais le monument en lui-même est médiocre, les ailes en retrait sont trop longues et trop nues. Il est vrai que Bouchardon s'est trouvé en présence de deux difficultés inhérentes au monument lui-même : l'alignement à observer, et les portes de deux propriétés particulières à conserver dans son projet. Aussi, je pense que les défauts de ce monument deviendraient plus saillants si

un espace plus large que la reculée de la rue permettait de saisir d'un coup d'œil la discordance des lignes. On peut donc affirmer que si Bouchardon était un sculpteur de grand talent, il était médiocre architecte. Il n'en est pas moins fort heureux que cette fontaine nous ait été conservée dans son intégrité, et l'on pourra toujours recourir à la lettre de Mariette comme à la description la plus exacte et la plus judicieuse qui en ait été faite.

Edme Bouchardon était un des protégés du comte de Caylus et un des intimes de Mariette. Celui-ci s'en est occupé une seconde fois et d'une façon plus importante dans le grand ouvrage consacré à la fonte de la statue équestre de Louis XV. On sait que l'érection de ce monument, qui s'élevait au milieu de la place actuelle de la Concorde, avait été décidée par les échevins de Paris en 1757. La statue, confiée à Bouchardon, fut coulée en bronze le 5 mai 1758 en cinq minutes, posée le 23 février 1763, et découverte le 20 juin suivant. A cette époque, l'opération de la fonte offrait des chances d'insuccès qu'elle ne présente plus de nos jours. D'ailleurs, la fonte d'un seul jet d'un groupe de cette dimension présente toujours des difficultés sérieuses, et les minutieuses précautions prises pour réussir intéressaient au plus haut degré les hommes spéciaux, les artistes et le public. Le succès le plus complet couronna les efforts du fondeur. C'est pour perpétuer le souvenir de cette opération que la ville ordonna la composition de cet ouvrage, qui ne fut pas destiné au public, et dont les exemplaires furent donnés en cadeau aux personnages importants. Il est

intitulé *Description des travaux qui ont précédé, accompagné ou suivi la fonte en bronze d'un seul jet de la statue équestre de Louis XV, par Mariette, honoraire, amateur de l'Académie de peinture.* Paris, imprimerie de Lemercier, 1778, in-folio. Le volume est divisé en quinze chapitres, orné de 64 planches, et contient 166 pages (1). Dans un avant-propos, Lempereur, président des échevins, donne les détails administratifs qui ont précédé et motivé la décision prise, et passe la plume à Mariette, qui décrit en mécanicien consommé, mais avec grande clarté, les travaux de construction d'ateliers, de préparations de fours, de fonte, de transport et d'érection définitive qui ont amené la statue sur son piédestal. Les planches donnent les coupes, plans, réductions les plus détaillées, et servent d'explication *de visu* au texte. Parmi elles, il n'y en a que deux intéressant l'histoire et l'art. L'une est la vignette placée en tête de l'ouvrage, et représentant la cérémonie d'inauguration (dessin de Gravelot, gravure de Saint-Aubin); l'autre montre la statue sur son piédestal avec les bas-reliefs et les quatre figures de Pigalle (2). La figure du

(1) Les planches sont encore à la Chalcographie du Louvre, nos 3872 à 3929.

(2) Les quatre figures personnifiaient la *Prudence*, la *Force*, la *Justice* et la *Paix*. Elles donnèrent lieu à l'épigramme suivante :

O la belle statue! ô le beau piédestal!
Les vertus sont à pied, le vice est à cheval.

Le petit modèle en bronze de cette statue équestre, de la main de Bouchardon, existe encore. Il est placé au Louvre, dans les salles de la sculpture française.

Roi ne manquait ni de majesté ni de légèreté ; elle était bien assise et habilement modelée ; son cheval était moins bien réussi, malgré la prodigieuse quantité d'études de chevaux que Bouchardon avait dessinées avant de commencer le modelage de la maquette.

J'ai empiété de quelques années sur l'ordre chronologique, j'y reviens pour parler de l'œuvre la plus importante de Mariette, dont la publication, avant que l'*Abecedario* eût été mis au jour, a rendu le plus de services, et peut le mieux faire apprécier la variété, la profondeur, la sûreté de ses connaissances. Je veux parler du *Traité des pierres gravées*, imprimé et publié par l'auteur en 1750. Cet ouvrage est le meilleur résumé des connaissances dactyliologiques à cette époque ; il a été longtemps le livre classique sur la matière et restera toujours un document des plus précieux à consulter. Dans la pensée de l'auteur, ce devait être le premier chapitre d'une histoire de la gravure, pour laquelle il amassa toute sa vie de nombreux matériaux, et qui s'est bornée malheureusement à cette unique publication. Voici ce que dit de ce traité M. Dumesnil, qui abrége l'avant-propos de Mariette :

« Il suit pas à pas l'origine et les progrès de la gravure
» chez les anciens ; il examine l'usage qu'ils faisaient des
» pierres gravées pour les sceaux et les cachets, les
» bagues et les anneaux, les bracelets et les agrafes.....
» Il s'attache ensuite à distinguer les différentes ma-
» nières de graver des Grecs, des Romains et des autres
» anciens peuples..... De la manière de graver des an-

» ciens, Mariette passe à celle des modernes qui ont fait
» revivre cet art précieux : il les juge avec la même
» impartialité.....

» Après avoir traité ces articles intéressants, il était
» naturel que Mariette donnât une notice sommaire des
» diverses sortes de pierres fines que les anciens et les
» modernes ont également employées pour servir à leurs
» gravures. Il développe ensuite la pratique de l'art de
» graver sur ces pierres; il l'enseigne par le soin qu'il
» prend de détailler tous les procédés du graveur. Il
» explique aussi comment on parvient à contrefaire
» avec des verres de couleur ou autres pâtes les véri-
» tables pierres gravées, la manière d'en tirer des
» empreintes, etc.

» Le traité de Mariette est terminé par un catalogue
» ou bibliothèque raisonnée de tout ce qui, jusqu'à la
» composition de son traité, avait été écrit et publié sur
» les pierres gravées; traités généraux, descriptions de
» cabinets, recueils de gravures, dissertations particu-
» lières, rien n'est omis. Il s'efforce de donner une idée
» précise de chaque ouvrage, de marquer ce qu'il y a
» de singulier, les différentes éditions qui en ont été
» faites, leur succès, les disputes auxquelles elles ont
» donné lieu, le jugement des savants, et enfin sa
» propre appréciation.

» Tout le second volume est consacré à la représen-
» tation des plus belles pierres gravées du Cabinet du
» Roi. Il est précédé d'une notice historique très-curieuse
» et très-intéressante sur cette célèbre collection, notice

» qui contient toutes les singularités que Mariette avait
» apprises de divers Mémoires imprimés ou manu-
» scrits, ou d'une simple tradition (1). »

D'un autre côté, les deux auteurs de la *Description
des pièces gravées du cabinet d'Orléans* s'expriment en
ces termes :

« De longs voyages, des correspondances avec tous
» les savants et les artistes de l'Europe, les liaisons avec
» le célèbre Bouchardon, les trésors qu'il possédait lui-
» même, avaient mis M. Mariette à portée de faire des
» réflexions profondes et des recherches sur les arts, et
» personne n'en connaissait mieux que lui l'histoire et la
» *technique*. Peut-être lui manquait-il ce tact fin, ce goût
» si sûr, qui est l'apanage des âmes sensibles. Son
» ouvrage, du moins quant à la première partie, est
» devenu vraiment nécessaire; les procédés de l'art de
» la gravure en pierres fines, l'histoire des graveurs, et,
» en général, tout ce qui concerne la dactyliographie, y
» sont traités avec le plus grand détail et avec une exacti-
» tude précieuse. En insistant sur le mérite de cette pre-
» mière partie, nous ne prétendons point que la seconde
» n'en ait aucun. Mais l'auteur s'était renfermé dans des
» limites trop peu étendues pour déployer toute l'érudi-
» tion dont les sujets qu'il traitait étaient susceptibles,
» et pour faire l'application des principes qu'il avait
» établis. S'il s'est trompé quelquefois, il a racheté ses
» erreurs par un grand nombre de vérités importantes;

(1) *P. J. Mariette*, par Dumesnil, p. 110 et suiv.

» et c'est par les idées nouvelles et non par les fautes
» qu'il faut apprécier les ouvrages.

» Cet hommage si mérité que nous rendons à l'ou-
» vrage de M. Mariette ne doit cependant pas nous faire
» déguiser notre sentiment sur les gravures des pierres.
» Quoique les circonstances ne nous aient point permis
» de voir les originaux, il nous semble que le style et la
» manière de Bouchardon dominent trop dans les gra-
» vures pour qu'elles aient été copiées avec une exacti-
» tude scrupuleuse. C'est sans doute une faute ; mais il
» est bien difficile qu'un grand artiste se soumette à
» copier servilement une composition entière. Du reste,
» cette espèce d'infidélité est compensée par la pureté,
» la correction et l'élégance de ses dessins (1). »

Devant un travail de cette importance et qui justifiait si pleinement la réputation acquise de Mariette, l'Académie de peinture ne pouvait rester indifférente. Le 19 décembre 1750, elle l'admettait comme associé libre ; dix-sept ans plus tard, le 31 octobre 1767, il devenait membre amateur. En 1733, il avait déjà été nommé membre étranger de l'Académie de Florence.

Le *Traité des pierres gravées* fut la dernière œuvre à laquelle Mariette attacha son nom. Il quitta le commerce de la librairie en 1752, l'année même de la publication du *Germain Brice* dont nous avons parlé, et, pendant les vingt-deux ans écoulés jusqu'à sa mort,

(1) *Description des pierres gravées du Cabinet d'Orléans.* Avant-propos.

s'occupa d'augmenter sa collection particulière, de ses correspondances, et du soin d'annoter ou de traduire les ouvrages qui lui paraissaient intéressants. Ces occupations, toutefois, ne prenaient pas tellement son temps qu'il ne pût encore en consacrer une partie à aider ses amis dans des travaux où ses lumières étaient d'un grand secours, et à soutenir des polémiques avec les écrivains dont les opinions lui semblaient erronées. Tel fut, entre autres, l'ouvrage du comte de Caylus sur les peintures antiques trouvées à Rome et dessinées par Pietro Bartholi, dont les trente-trois planches ont été expliquées par Mariette; telle fut la discussion qui s'éleva entre lui et Piranèse au sujet de la filiation de l'art grec et de l'art romain, discussion que Mariette soutint dans une lettre adressée le 4 novembre 1764 à la *Gazette littéraire de l'Europe*.

En dehors de ces occupations militantes, il n'en négligeait pas d'autres créées par son ingénieuse activité. C'est ainsi qu'il prit une grande part à la publication du *Recueil des estampes d'après les tableaux de la galerie de Dresde* (1759); qu'en 1759 il écrivait à son ami Bottari qu'il s'occupait activement d'un catalogue complet de l'œuvre d'Albert Durer; qu'en 1764, à soixante-dix ans, il se décidait résolûment à apprendre l'anglais, et mettait ce projet à exécution afin de faire des observations sur l'ouvrage d'Horace Walpole sur les artistes anglais. « Je me suis amusé à le traduire, dit-il, et je » suis déjà à la fin du troisième volume. Mais ce travail » sera sans doute pour moi seul, car je n'y trouve rien

» d'assez important pour qu'il en soit fait part au public
» dans notre langue (1). » C'est ainsi, enfin, qu'il travaillait quotidiennement à deux ouvrages dont il s'est occupé toute sa vie depuis son retour d'Italie : l'*Abecedario pittorico d'Orlandi* et l'*Histoire de la gravure*.

Les personnes au fait de l'histoire de l'art savent qu'Antonio Orlandi, religieux carme, né à Bologne en 1660, mort en 1727, avait publié en 1704, sous le titre d'*Abecedario pittorico*, une biographie des peintres, classée par ordre alphabétique (2). En parcourant l'édition de 1709, Mariette fut frappé de la quantité d'omissions et d'erreurs qu'elle contenait, et forma le projet de les rectifier. Sur des feuillets blancs intercalés dans son exemplaire, il enregistra pendant soixante ans tous les renseignements ignorés par le Père Orlandi, tous ceux qu'il trouvait dans les livres, tous ceux que l'étude des sources lui faisait connaître, tous ceux enfin que l'examen éclairé du plus magnifique cabinet d'amateur qui fut jamais lui apprenait. « En même temps que sur les
» feuilles de son *Abecedario* Mariette consignait ses
» trouvailles quotidiennes relatives à la biographie des
» artistes de tous les siècles, et les intimes sensations
» que faisaient naître en lui le caractère, les ouvrages et

(1) Le manuscrit de cette traduction que s'amusait à faire un vieillard de soixante-douze ans a été retrouvé dernièrement au département des manuscrits de la Bibliothèque nationale.
(2) *Abecedario pittorico de' professori piu illustri ne pittura, scultura ed architettura.* Bologne, 1704. In 4°. Il a paru deux autres éditions revues par l'auteur : la première en 1709, la seconde en 1731.

» les talents de ses contemporains, cet homme rare, le
» plus délicat connaisseur qui ait certainement été des
» dessins des grands maîtres, et qui, dès sa jeunesse, par
» goût et par métier, avait vu et décrit les plus belles
» estampes des cabinets de l'Europe, s'était appliqué à
» dresser le catalogue de l'œuvre des graveurs. Ce tra-
» vail immense, Mariette l'avait commencé aussitôt,
» plus tôt peut-être que son *Abecedario*. En tête de
» chacun de ces catalogues de graveurs, Mariette
» avait placé une notice sur le maître dont suivait
» l'œuvre (1). »

C'est seulement depuis la publication de ces notes, commentées avec un soin et une science remarquables par MM. de Chennevières et de Montaiglon, et déjà assez avancée (2), que l'on connaît Mariette; c'est là seulement que l'on peut apprécier dans tous ses développements cette connaissance de l'art et des artistes de tous les temps et de tous les pays, fruit de soixante années de labeur, et guidée par le sentiment le plus vif du beau, le goût le plus sûr et le plus fin qui furent jamais. Dans l'appréciation ou dans l'exposition des faits, qu'il enseigne ou qu'il juge, Mariette est toujours grave, jamais pédant. Ses jugements sont motivés, sa critique est sobre, sa science des plus solides et des plus vastes, et, malgré l'intervalle d'un siècle, son livre est encore de nos jours le meilleur guide à suivre dans les

(1) *Abecedario* de MARIETTE. Préface.
(2) *Archives de l'art français*, 12 vol. Paris, Dumoulin, 1853-1863.

délicates questions d'attributions. Plus on l'étudie, plus on y trouve de ressources, plus on se sent de confiance pour un homme qui ne parlait qu'après avoir vu, et qui avait presque tout vu. Ce n'est pas un classique de la matière, c'est le classique.

Au milieu de ces divers travaux l'âge avançait, et la mort, en brisant les liens les plus chers qui le retenaient à la vie, lui annonçait que bientôt elle le frapperait à son tour. Il avait perdu son père en 1742; sa mère, Geneviève Coignard, en 1749; sa vieille amie la Rosalba en 1757. En 1764, il vit disparaître « une jeune » et aimable belle-fille (ce qui indiquerait un fils à » Mariette), qui faisait son bonheur et celui de sa » famille (1) ». Son vieil et fidèle ami le comte de Caylus lui fut enlevé une année après. « Nous avons » finalement perdu le comte de Caylus, écrivait Ma-» riette à Bottari le 12 octobre 1765; il a eu le sort que » nous redoutions tous; il est mort le 5 septembre 1765, » après avoir été dix-huit mois dans des souffrances » continuelles. Il est dur, à mon âge, de voir partir un » ami qui avoit depuis quarante ans autant d'attache-» ment pour moi que j'en avois pour lui. » M. de Jul-

(1) Depuis que cet article a été écrit, — il y a vingt et un ans, — on a retrouvé sur Mariette des détails généalogiques précis et nombreux. On connaît les dates de naissance, de mariage, de mort, de ses aïeux, aïeules, père, mère, tantes, oncles, frères, cousins, etc., etc. On sait qu'il avait épousé, le 15 mai 1724, Angélique-Catherine Doyen. De ce mariage, il eut au moins deux enfants : Corneille-Guillaume, né le 16 novembre 1730; Geneviève-Thérèse, née le 18 février 1732. J'ignore s'ils ont été mariés et quand ils sont morts.

lienne suivit le comte de Caylus en 1766 : le 15 avril 1768 il écrivait au Temanza : « Je ne vous demande » plus des nouvelles de mon vieil ami le comte » Zanetti. J'ai appris sa mort avec douleur. Nous nous » connoissions depuis cinquante ans, et rien, pendant » un si long espace de temps, n'avoit pu troubler notre » amitié. Il faut se soumettre aux décrets de la Provi- » dence divine, et se rappeler que nous ne sommes pas » créés pour rester éternellement sur la terre. »

Mariette, toutefois, se défendit vaillamment, comme un robuste bourgeois qu'il était. Frappé une première fois en 1769, retombant en 1772, il fallut, pour ainsi dire, que la mort s'y reprît à trois fois pour déraciner le vieux chêne. A soixante-dix-huit ans, relevant d'une cruelle maladie, il avait encore l'intelligence assez active et assez présente, le goût assez vif pour envoyer au Temanza les dessins du pont Notre-Dame (1), construit par le Dominicain italien Fra Giocondo, dessins exécutés sur sa demande par l'architecte Moreau; et pour railler la bizarrerie du goût des amateurs avec une vivacité et une verve juvéniles. Enfin, le 10 septembre 1774, le silence se fit dans la vieille maison des *Colonnes d'Hercule,* la porte se drapa de noir, la cloche de Saint-Benoît sonna lentement le glas des funérailles : Mariette était mort.

(1) Voir *État civil de quelques artistes français,* par M. Eug. Piot. Paris, Pagnerre, 1873.

Actes d'état civil d'artistes français, par M. Herluison. Orléans, Herluison, 1873.

Mais tout n'était pas fini avec lui. Son intelligence, son infatigable passion pour les arts devaient laisser une trace profonde. C'est après sa mort que se montre dans tout son jour le Mariette que nous connaissons. Sa vente révéla au public quels trésors trois générations d'amateurs avaient amoncelés entre ses mains. On ne se rend pas bien compte de la nécessité de cette vente. Fut-elle motivée par la minorité des héritiers? le fut-elle par la valeur même de la collection, pouvant servir à reconstituer une fortune compromise peut-être par la passion dominante du propriétaire? On l'ignore. La note de l'exemplaire du catalogue de vente que possède le Cabinet des estampes, tracée de la main même du conservateur Joly, nous apprend qu'il fit les plus pressantes démarches auprès de M. de Malesherbes pour obtenir que le Roi fît au moins l'acquisition des estampes. « Quant à ce qui constitue, dit-il, la gravure, ses pro- » grès, sa conservation, en un mot, ce qu'elle a d'unique » et de rare, M. Mariette a rassemblé des miracles. » Cette demande ne fut point entendue et ne pouvait l'être dans l'état où Louis XV laissait les finances à son successeur. Il fallut donc procéder à une vente publique.

Basan, le marchand d'estampes de la rue Serpente, fut chargé d'en dresser le catalogue. Il s'acquitta de cette mission avec le soin et la précision dont Mariette lui avait donné l'exemple dans le catalogue Crozat. La vente se fit à deux reprises : celle des doubles en 1775, la seconde dans les derniers jours de 1775 et au commencement de 1776. Elle produisit trois cent cinquante-

sept mille livres. En tenant compte de la dépréciation progressive du taux de l'argent, et en même temps de l'augmentation considérable de valeur de tous les articles de cette vente, on peut affirmer qu'une pareille collection représenterait de nos jours plusieurs millions. Elle était unique dans le passé, il est douteux que dans l'avenir jamais particulier puisse en rassembler une semblable.

Le catalogue est divisé en deux parties, dont les articles sont numérotés séparément : les dessins, les gravures. Les dessins portent les numéros 113-1450; les estampes, les numéros 1-1491. Les tableaux, terres cuites, bronzes, pierres gravées, sont classés sous les numéros 1 à 113. Le numéro 1491 comprend le manuscrit du fameux *Abecedario*, ainsi que les autres manuscrits. Retiré lors de la vente, il fut légué par la famille au Cabinet des estampes. En 1807, Lempereur, le marchand de gravures, adjudicataire au prix de cinquante livres du seul lot de manuscrits qui ait été vendu, le légua à son tour au même Cabinet. Ces deux legs réunis ont formé ces dix gros volumes de notes si peu connus jusqu'à ces derniers temps, dont quelques fureteurs avisés faisaient discrètement leur profit, et où Barstch, entre autres, a puisé sans s'en vanter la majeure et la meilleure partie de ses indications. Le même Lempereur avait été chargé par le Cabinet du Roi, au moment de la vente, d'acquérir une partie des dessins (1).

(1) Le nombre des pièces acquises s'élève à près de 2,000. Cette

Transportés depuis au Louvre, ils forment encore le fonds le plus riche du Cabinet des dessins. Mariette les fixait lui-même sur des feuilles de carton bleu, encadrées d'un filet d'or et d'une teinte rappelant la couleur dominante. Le nom de l'artiste était inscrit dans un cartouche dessiné avec goût, et la pièce frappée d'une estampille microscopique portant une M initiale dans un cercle. Les amateurs ne se trompent jamais à ces signes, qui élèvent pour eux le prix d'un dessin. La monture était si habilement choisie, qu'après bien des tentatives infructueuses, c'est encore à elle qu'on a dû recourir pour encadrer convenablement toute espèce de dessins.

La gravure nous a conservé les traits de Mariette. Il existe deux portraits de lui : le premier, dessiné par Cochin le père pour la suite de médaillons si connue des iconophiles, le représente, en 1756, à cinquante-deux ans. Il est de profil tourné à droite. Le front est large et haut; l'œil, chargé d'un épais sourcil, est bien ouvert, et laisse passer le rayonnement d'une vive intelligence; la bouche est entr'ouverte, la lèvre inférieure un peu lourde et proéminente. Le caractère saillant et bien sensible de la physionomie est celui d'une bonhomie railleuse, que l'on retrouve dans le portrait de son père, peint par Pesne en 1723, et gravé par Daulé en 1747. Celui de Pierre-Jean a été gravé par Saint-Aubin en 1765. Il porte comme titre : « *P. J. Ma-*

indication nous est donnée par le catalogue même de vente. Tous les dessins adjugés à Lempereur figurent aujourd'hui au Musée du Louvre.

riette, *contrôleur général de la grande chancellerie, honoraire de l'Académie de peinture et de sculpture, né à Paris le 7 mai 1694.* »

Le second n'est, à vrai dire, que la répétition du premier. Il figure dans l'estampe placée en tête du catalogue. Mariette, vu de profil et tourné à gauche, est représenté en buste posé sur un piédestal. Cette estampe, dessinée par Cochin le fils en 1775, a été gravée la même année par Choffard. Elle est jolie, d'un burin spirituel, et ajoute de la valeur aux exemplaires du catalogue où elle se trouve.

Août 1856.

AUGUSTIN BLONDEL DE GAGNY

1695-1776

I

E trouve dans la biographie de Blondel de Gagny une nouvelle confirmation de la thèse que je soutenais à propos de Grolier. Le goût des arts, la recherche des belles choses donnent à ceux qui s'y livrent le privilége d'une notoriété qui accompagne bien rarement l'exercice d'une carrière plus grave en apparence. Blondel de Gagny a été un personnage influent de son temps. Favorisé par la fortune, il a rempli de hautes fonctions dans la finance, il a vécu environné de cette cour de clients et de parasites qui se forme autour de la richesse; les flatteurs n'ont pas dû lui manquer, il a eu des amis. Il était donc en droit d'espérer que ses travaux et ses services sauveraient son nom de l'oubli.

C'est à peine pourtant si, cent ans après lui, ce nom est connu. Il ne figure dans aucun dictionnaire biographique. Feuilletez les recueils de Michaud et de Didot : ils sont tous muets sur son compte; et, après des recherches assez longues, ce que j'ai pu réunir sur lui se réduit à bien peu de chose.

Cependant, dans le monde des délicats, Blondel de Gagny est célèbre. Ce monde est restreint; mais ne vous y trompez pas, ses arrêts ont force de loi, et ceux dont l'illustration n'a pas été ratifiée par son tribunal risquent fort d'être rayés du livre d'or de la postérité. De rapides indications éparses dans les Mémoires du temps, un mince catalogue de deux cents pages : ce n'est pas lourd; mais dans le code du goût on ne compte pas les suffrages, on les pèse. C'est à ce titre que je réclame une place pour Blondel de Gagny dans le cénacle dont je tente de raconter l'histoire.

Augustin Blondel de Gagny naquit au mois de mars 1695. Cette date est donnée par son extrait mortuaire qui, le 10 juillet 1776, le dit âgé de quatre-vingt-un ans et trois mois. Où naquit-il? qui étaient ses parents? Je l'ignore; seulement ce même acte nous apprend que d'Argental, le fameux d'Argental de Voltaire, était son cousin, probablement fils d'une tante. Par sa famille, il appartenait à la finance. L'*Almanach royal* de 1750 donne le nom d'un de Gagny, trésorier général de la maréchaussée de France depuis 1729, demeurant place Vendôme. Ce doit être le père de notre amateur. En juin 1719, on trouve Augustin marié à Henriette Barbier, avec

laquelle il demeure cul-de-sac Saint-Thomas du Louvre. Voici l'acte de naissance de son fils; qui nous fournit ce renseignement : « Le mardi sixième de juin (1719) a été
» baptyzé Barthélemy-Augustin, fils d'Augustin Blondel
» de Gagny, écuyer, et de demoiselle Henriette Bar-
» bier, son épouse, demeurant cul-de-sac Saint-Thomas
» du Louvre, étant né de ce jour. Le parrain, M. Jean-
» Antoine de Rohan, officier de S. A. R. Monseigneur
» le duc d'Orléans, régent du royaume; la marraine,
» demoiselle Élisabeth Collinet. »

On le perd de vue jusqu'en 1737. Son existence n'est mentionnée par aucun document. En 1737, il était déjà riche, puisqu'il suit assidûment la vente de la comtesse de Verrue et y acquiert plusieurs toiles que nous retrouverons à sa vente. Huit ans plus tard, en 1745, son goût était devenu notoire. Les marchands de retour de leurs excursions à l'étranger, et en tête le plus connu de tous, Gersaint, venaient lui soumettre la fleur du panier de leurs trouvailles. Voici une note manuscrite relevée sur un exemplaire de son catalogue : « En 1745, Ger-
» saint, ayant mangé tout l'argent qu'il avoit porté en
» Hollande pour acheter des tableaux, se mit à jouer la
» comédie à La Haye. Il eut tant de succès qu'en six
» semaines il gagna six mille louis. Il en acheta plusieurs
» tableaux, entre autres la *Grande Chasse au cerf de*
» *Wouwermans* et le *Berghem* ci-contre (n° 139 du
» catalogue). De retour à Paris, il donna le choix d'un
» de ces tableaux à M. de Gagny, son protecteur, pour
» quatre mille livres. M. de Gagny choisit le Berghem.

» Le Wouwermans alla, pour le même prix, chez M. de
» Jullienne. C'est ce tableau qui fut vendu à sa mort
» seize mille cinq cents livres, et à la vente du duc de
» Choiseul vingt mille sept cents livres. »

La même année, Machault d'Arnouville, dont la famille était liée avec celle de Blondel de Gagny, était nommé contrôleur général des finances. M. de Machault avait ce que l'on appelle des idées en fait de finances. Esprit court, mais droit, probité sévère, caractère dur, intelligence nette, mais sans rayonnement, singulièrement impropre à susciter les dévouements autour d'elle, il songeait à répandre et à appliquer les idées de Law sur le crédit. Développer les ressources de la France au moyen d'emprunts, tel était son but; hypothéquer ces emprunts sur la perception régulière des impôts et sur la stricte ponctualité à faire honneur à ses engagements, tels étaient ses moyens. Malheureusement, pour y atteindre, il fallait être appuyé par le Roi, et Louis XV n'avait ni la suite de volonté, ni la fermeté nécessaires pour soutenir son ministre. Toujours est-il qu'en bon administrateur, M. de Machault fonda en 1749 une caisse d'amortissement alimentée par un nouvel impôt sur le vingtième du revenu net. Cette caisse n'était pas destinée, comme on pourrait le supposer, à payer la rente des emprunts futurs, mais à éteindre le capital même de la dette publique par des rachats successifs. Blondel de Gagny en fut nommé directeur au commencement de 1750, et c'est à ce titre qu'il figure pour la première fois dans l'*Almanach royal* de 1750.

Ici les Mémoires du temps deviennent moins réservés et laissent entrevoir notre personnage; ses fonctions le mettaient en évidence et lui suscitaient des envieux. Il est tout simple que son nom revienne à plusieurs reprises sous la plume de d'Argenson, collègue de M. de Machault au ministère, et son ennemi déclaré. « Tout le monde », écrit-il en mars 1750, « porte haine » à M. de Machault. On dit qu'il n'a pour conseil que » le sieur Blondel de Gagny, grand étourdi et homme » de peu de sens et de nulles lumières. » Un mois plus tard, le 21 avril, un des plus bizarres ministres des affaires étrangères qu'ait eus la France raconte « qu'il a vu » apporter deux cent mille livres chez le sieur de Gagny, » receveur du vingtième au fonds d'amortissement. Il » m'a dit que c'étoient les fermiers généraux qui fai- » soient cette avance. » Le 12 juillet, il enregistre avec un sentiment de plaisir qu'il ne cherche pas à dissimuler que, « depuis le commencement du mois, M. de Gagny, « trésorier général des amortissements des dettes du » Roy, refuse de payer le quartier de juillet ouvert dudit » jour, 1ᵉʳ juillet ». En septembre 1751, son nom revient encore sous la plume de l'irascible annaliste : « M. de » Machault projette de dépenser quatre millions à sa » maison de campagne d'Arnouville, près de Gonesse... » Il débâtit et rebâtit son village. Les principaux finan- » ciers de ses amis, comme Bouret, Gagny et autres, » y bâtissent chacun un pavillon (1). » Enfin, en avril

(1) Ce pavillon était situé à Garches et existe encore en partie. Le

1752, Lenoir de Cindré, intendant des Menus, ayant envoyé sa démission à la suite de difficultés avec le duc d'Aumont, M. de Machault, connaissant les goûts et les aptitudes de Blondel de Gagny, le donna pour successeur à Lenoir de Cindré. Cette bonne âme de d'Argenson ne laisse pas échapper cette occasion de faire de la médisance : « Lenoir de Cindré, intendant des Menus » Plaisirs du Roy », écrit-il le 27 avril 1752, « vient » d'être exilé à Moulins, avec ordre de se défaire de sa » charge, que l'on a donnée à Blondel de Gagny. Le » sieur de Cury a le même ordre secrètement. C'est la » querelle du duc d'Aumont que l'on venge, parce que » ces deux intendants vouloient voler tout seuls, sans » en faire part à MM. les premiers gentilshommes de » la chambre. » La conclusion est claire : Blondel de Gagny sera plus coulant que ses prédécesseurs, et mettra le duc d'Aumont et ses collègues de moitié dans les profits. Je n'ai pas besoin d'ajouter que cette imputation ne repose sur aucune preuve, qu'elle est totalement gratuite. Et dire que c'est à de semblables cancans qu'un esprit, distingué d'ailleurs, peut descendre quand il est aveuglé par la haine! Qu'un pamphlétaire de bas étage se fasse l'écho de pareilles calomnies, c'est son métier; mais n'est-il pas pénible de les rencontrer sous la plume d'un grand seigneur, et surtout d'un

catalogue de la vente Blondel de Gagny contient à la fin l'énumération des *tableaux, miniatures, pastels, dessins, porcelaines, instruments de musique, etc., venant de Garge* (sic), n°ˢ 1063 à 1137.

ministre, qui sait mieux que personne ce que vaut la calomnie?

L'obligeance du directeur actuel des Menus Plaisirs (mobilier de la Couronne), M. Williamson, m'a permis de consulter les archives de cet établissement. Elles contiennent, à partir de 1752, de nombreuses signatures de Blondel de Gagny. La première est en date du 31 décembre 1754. Elle se trouve à la suite d'un reçu d'inventaire général de décors et de machines de théâtre que lui présente le sieur Lévesque, garde-magasin général.

Cette même année, Blondel de Gagny mariait le fils que nous avons vu naître en 1719. Voici en quels termes Barbier mentionne ce mariage, au mois de décembre 1752 : « M. Blondel d'Azincourt, qui a été
» officier, chevalier de Saint-Louis et intendant des
» Menus Plaisirs du Roy (Barbier confond le fils avec
» le père), fils de M. Blondel de Gagny, trésorier géné-
» ral de la caisse des amortissements, a épousé la fille
» de M. Delahaye des Fosses, frère de M. Delahaye,
» ancien fermier général, très-riche, et qui n'a point
» d'enfants. C'est M. le garde des sceaux, contrôleur
» général, ami (c'est M. de Machault), et qui a fait la
» fortune de M. de Gagny, qui a fait ce mariage. La
» fille a eu trois cent mille livres en mariage. »

La surveillance et l'administration de l'Opéra faisaient partie des attributions de Blondel de Gagny, et lui permettaient de satisfaire ses goûts de *dilettante* que nous fait connaître une courte indication de son catalogue. « Il aime beaucoup la musique », y est-il dit for-

mellement. Cette assertion est encore confirmée par un supplément de ce même catalogue, qui contient l'énumération suivante : « N° 1139. Un excellent violon de » Stradivarius, le meilleur connu de ce maître, vendu » 601 livres à Paillet. — Plusieurs autres violons vendus » 619 livres 19 sols. »

Si Blondel de Gagny aimait la musique, il paraît n'avoir pas été insensible aux charmes des musiciennes. Ses fonctions admises et en tenant compte des mœurs de 1755, il eût été surprenant que la chronique scandaleuse n'eût pas glosé sur son compte. Le n° 374 de son catalogue cite un buste de jeune femme jouant de la harpe, par Deschamps, et l'annotateur anonyme a ajouté en marge : « La jeune femme était une maî- » tresse de M. de Gagny. » C'est un point délicat sur lequel je n'ai aucune envie d'insister. Je laisse à qui de droit la responsabilité de cette indiscrétion, mais je devais la signaler.

En 1756, nous trouvons Blondel de Gagny établi dans un cabinet au Louvre (1). Ce cabinet était situé sur l'emplacement de la première salle du Musée égyptien, au premier étage du pavillon qui fait face au pont des Arts, du côté de la cour.

En 1759, il quitta la place Royale pour venir habiter place Vendôme. Je m'imagine qu'il prenait l'appartement de son père, le trésorier général de la maréchaussée de France, dont les *Almanachs royaux* ne donnent plus

(1) Voir *Architecture françoise*, par BLONDEL, t. IV, p. 37, note.

le nom à partir de 1758. C'est là qu'il mourut dix-sept ans plus tard, le 9 juillet 1776. Mes recherches pour trouver un document qui le mentionne entre ces deux dates ont été vaines. On se le représente vivant en sybarite intelligent, persuadé, comme tous les gens riches, que tout allait pour le mieux dans le meilleur des mondes, entouré des recherches que donne une grande fortune, épiant le passage d'un tableau ou d'un meuble de prix, pour l'acquisition duquel il prenait conseil d'un des oracles du temps en fait de goût, l'abbé Le Blanc, son ami intime, augmentant peu à peu sa galerie ou son mobilier, et n'étant troublé dans la satisfaction de ses douces manies que par les émeutes de la république en jupons qu'il était chargé de conduire. Changez les noms et les dates, et Blondel de Gagny deviendra M. tel ou tel que nous avons tous connu, coudoyé, attaqué ou défendu.

Voici son acte de décès relevé sur les registres de la paroisse Saint-Roch, et la courte notice que lui consacre le *Mercure de France* dans son numéro d'août 1776 : « L'an 1776, le dix de juillet, a été inhumé en cette
» église le corps de messire Augustin Blondel de Gagny,
» chevalier, seigneur de Bonneuil en France, trésorier
» de la caisse des amortissements, veuf de dame Mar-
» guerite-Henriette Barbier, décédé en cette paroisse,
» place de Louis-le-Grand, âgé de quatre-vingt-un ans
» et six mois. — Présents : maître Claude Darras,
» écuyer, conseiller, secrétaire du Roy, maison et cou-
» ronne de France et de ses finances, trésorier en sur-

» veillance de la caisse des amortissements et exécuteur
» testamentaire dudit deffunct, demeurant place Louis-
» le-Grand; messire Augustin-Charles-Marie Blondel
» d'Azincourt de Bonneuil, chevalier, et messire Au-
» gustin-François Blondel d'Azincourt, chevalier, tous
» deux petits-fils dudit deffunct, rue de Vendôme, pa-
» roisse Saint-Nicolas des Champs, et messire Augustin
» Ferriol d'Argental, chevalier, ministre de S. A. R.
» l'Infant duc de Parme, quay d'Orsay, paroisse Saint-
» Sulpice, cousin dudit deffunct, qui ont signé avec
» nous, docteur de Sorbonne, curé de cette paroisse.

» Messire Augustin Blondel de Gagny, seigneur de
» Bonneuil en France et autres lieux, est décédé le
» 9 juillet dernier, place Vendôme. Cet excellent citoyen
» étoit connu par mille bonnes qualités du cœur et de
» l'esprit, et par son goût et son amour pour les arts
» dont il a rassemblé tant de merveilles dans son cabinet
» si riche en tous genres, cabinet qu'il avoit la complai-
» sance d'ouvrir aux amateurs et aux artistes, et qui
» leur étoit infiniment utile pour ranimer en eux le sen-
» timent du beau et l'émulation des talents. »

Claude Darras, l'acte de décès vient de nous l'apprendre, succéda à Blondel de Gagny comme directeur de la caisse des amortissements. Son nom figure parmi les acquéreurs du cabinet Gagny. Quant aux « deux petits-fils du deffunct », ils étaient issus du mariage de Blondel d'Azincourt avec mademoiselle Delahaye Desfosses, dont nous avons parlé plus haut. Blondel d'Azincourt, continuant les goûts de son père, réunit une fort

belle collection, dispersée après sa mort, en 1783. J'en parlerai plus loin. J'ignore le sort des deux enfants cités dans l'acte mortuaire, et je ne sais si leur postérité existe encore.

II

La vente de Blondel de Gagny se fit dans l'hôtel de la place Vendôme. Elle commença le 10 décembre 1776, à trois heures et demie de relevée, c'est-à-dire aux lumières. S'imagine-t-on, de nos jours, un commissaire-priseur vendant une pareille collection à la lueur du gaz? On était moins difficile il y a un siècle. Le Catalogue, rédigé par Pierre Remy, contient 1141 numéros (1). Voici ses principales divisions :

Écoles d'Italie, — des Pays-Bas, — Françoise; — Pastels, dessins, miniatures; — Bustes et vases de marbre; — Bustes et vases de bronze; — Laques; — Porcelaines de Chine et du Japon; — Porcelaines de Sève (sic), *de Saxe, diverses; — Meubles de Boule et meubles précieux; — Objets divers qui décorent la maison de campagne de Garge* (sic); *— Supplément.*

Le hasard m'a procuré un exemplaire de ce Catalogue, dont les annotations manuscrites éclairent d'un

(1) *Catalogue des tableaux précieux, miniatures, gouaches, figures, bustes, vases, etc., etc., du Cabinet de feu M. Blondel de Gagny,* par Pierre REMY. Paris, in-12, Musier père, 1776.

jour assez piquant la biographie de notre amateur. J'en ai déjà transcrit quelques notules; je continue.

Dès le début, nous apprenons qu'en fait de maîtres italiens, Blondel de Gagny n'avait ni la main bien heureuse, ni le goût bien exercé. Le n° 2, attribué à Piètre de Cortone, était une copie « de mérite ». Cette opinion est confirmée par le fait suivant : payé 12,000 livres par Blondel de Gagny, *Herminie et Clorinde* ne monta qu'à 1,000 livres à sa vente. C'est encore un beau prix pour une copie de Piètre de Cortone.

Dans les écoles des Pays-Bas, les erreurs étaient moins à redouter. La mode avait pris ces écoles sous sa protection, et les amateurs y avaient l'œil et le jugement exercés. Le n° 66, représentant un *Jeune Homme jouant du luth,* par Van Dyck, est vendu 900 livres à Feuillet, « qui employa à payer ce tableau 900 livres qu'il avait » gagnées à la loterie le jour même ». Feuillet était un homme de précaution.

Je voudrais savoir à quoi m'en tenir sur « deux femmes plus qu'à mi-corps » attribuées à Rembrandt, ayant appartenu à madame de Verrue, et après elle à M. de Lassay, achetées 450 livres par Blondel de Gagny, et revendues après lui 13,700 livres à milord Hormond. Je n'ai trouvé dans les *Trésors d'art en Angleterre,* de M. Waagen, rien qui puisse se rapporter à ce tableau et éclairer la question d'attribution. Mais je me méfie de celle à Rembrandt.

Rien non plus sur le sort ultérieur du tableau suivant (n° 70), également attribué à Rembrandt, et représen-

tant la *Servante de Rembrandt,* connue sous le nom de la *Crasseuse.* M. de Piles, l'auteur des *Entretiens sur la vie des peintres,* la possédait en 1710. De M. Piles elle passa à M. Duvivier, officier aux gardes, puis au comte d'Hoym, le fameux bibliophile saxon, à M. de Morville; à M. Angrand de Fonspertuis, le collègue de Blondel de Gagny aux Menus Plaisirs, chez lequel celui-ci l'acheta 2,000 livres avec le n° 71. A la vente de Gagny, elle fut acquise par Le Brun, le marchand de tableaux, le futur époux de madame Le Brun, pour la somme de 6,000 livres. « Il l'a cédée sur-le-champ à un » Anglais moyennant dix louis de profit. » Qui était cet Anglais? Qu'est devenu ce tableau? C'est ce que je n'ai pu savoir.

Je suis plus heureux pour les œuvres suivantes, qui, après des fortunes diverses, sont venues trouver un asile dans les galeries du Louvre.

L'*Enfant prodigue,* de David Téniers (n° 81), acheté 20,999 livres 19 sols, par Dazincourt, à la vente de qui il passa dans le Cabinet du Roi, au prix de 25,000 livres. C'est le n° 512 du livret de l'école flamande.

Le *Marché aux herbes* (n° 107), de Metzu, un chef-d'œuvre que ce charmant maître n'a jamais surpassé et a rarement égalé, fut payé 25,800 livres par Remy pour Beaujon, le fameux financier. « Ce tableau », disent mes notes, « avait coûté 2,400 livres à M. de » Jullienne, qui l'a fait désirer à M. de Gagny pendant » cinq ans, et le lui a enfin cédé en 1760 pour 10,000 » livres. » (N° 392. École flamande.)

La *Chasse au cerf*, de Wouwermans (n° 111), payée 6,620 livres par Dazincourt. Achetée 2,400 livres par madame de Verrue au sieur Collins, elle fut payée à sa vente 3,000 livres par Quentin de Lorangère, du cabinet de qui elle passa chez Blondel de Gagny. (N° 569. École flamande.)

La *Vue des environs de Nice*, de Berghem (n° 140). (N° 17. École flamande.)

Le *Marchand d'orviétan* (n° 167), de Karel-Dujardin. Payé 1,500 livres par Blondel de Gagny, il fut adjugé, à sa vente, à Dazincourt, au prix de 17,202 livres. (N° 243. École flamande.)

Les deux Van Huysum, *Fleurs et Fruits*, inscrits au livret sous un seul numéro (180), portent dans le Catalogue de l'école flamande les n°s 238 et 239.

Le contingent de l'école française est moins nombreux. Cependant je trouve au n° 195 les deux Claude Lorrain, qui, sous le titre de : *Vue d'un port, soleil levant; Vue du Campo Vaccino* (n°s 219 et 220 du livret de l'école française), sont regardés comme les deux plus belles toiles du maître parmi les seize que nous possédons.

Le reste du Catalogue est loin d'atteindre à cette hauteur. Le rédacteur des notes a eu raison de dire que l'on y trouve nombre d'objets très-médiocres. Mais la critique a un correctif, et l'on n'a pas le courage de blâmer Blondel de Gagny, quand on sait « qu'il ache-
» tait souvent par commisération des morceaux pour
» lesquels leurs auteurs le tourmentaient ». Cette *commisération* explique la présence de tant de Crespin,

pour ne citer qu'un seul nom, qui, payés vingt-cinq louis par M. de Gagny, eurent peine à atteindre cent livres à sa vente.

Les meubles de prix, les objets d'ameublement et les curiosités diverses répondent à la valeur des tableaux, et devaient faire de l'hôtel de la place Vendôme une habitation des plus somptueuses, des plus élégantes et des plus intéressantes à visiter. Vingt armoires, tables ou bureaux de Boule père et fils, autant de meubles de la Chine, étaient chargés de figurines de bronze, de boîtes de laque, de porcelaines de Chine ou du Japon, de Sèvres, de Saxe, de ces mille et un colifichets payés pour le moins aussi cher en 1770 qu'en 1868. Les pendules, — il y en a dix-sept, — étaient signées par Le Loutre, Masson, Martin, Thuret, Gillot et Gaussard; les feux et les garnitures de cheminée sortaient des mains de Coustou et de M. Auguste. Enfin, de magnifiques lustres de cristal pendaient du plafond; un, entre autres, à huit branches de cristal de roche (n° 940), qui atteignit la somme de 18,000 livres. On m'assure qu'il figure aujourd'hui au Garde-Meuble de la Couronne.

Les principaux acquéreurs sont tous des personnages connus à différents titres. Ce sont, parmi les grands seigneurs : la duchesse de Mazarin, le marquis de Hautefort; Mgr de Vogué, évêque de Dijon; madame de Guise, madame Sénac de Meillan, milord Hormond. Parmi les financiers : MM. Beaujon, Dazincourt, Darras, Poullain. Parmi les pécheresses du temps : mademoiselle Dubois, de la Comédie française; mademoiselle

de Saint-Germain, de l'Opéra; mademoiselle Sophie Arnould, qui achète beaucoup et avec beaucoup de discernement. Enfin, les principaux marchands : Basan; Remy, le rédacteur du Catalogue, — ce qu'on appelle de nos jours l'expert chargé de la vente; — Langlier, Joullain, Lebrun, Paillet, Donjeu, Julliot, Desmarets, Collignon, et douze ou quinze autres aussi connus alors qu'ils le sont peu aujourd'hui.

Cette belle collection ne fut pas totalement dispersée. Je l'ai déjà dit, le fils de Blondel de Gagny, Blondel d'Azincourt, en acquit la majeure et la plus belle partie, et en fit le noyau d'une nouvelle collection qu'il augmenta jusqu'à son dernier jour, rachetant les objets qui avaient appartenu à son père quand ils passaient en vente. Cette seconde collection fut à son tour mise en vente après la mort de Dazincourt, en 1783 (1). C'est à ce moment que, sur l'ordre de Louis XVI, Durameau, le garde des tableaux du Cabinet du Roi, fit l'acquisition des neuf toiles indiquées plus haut, et qui constituent le titre le plus clair de mon client au souvenir des générations nouvelles.

(1) *Catalogue des tableaux, dessins, marbres, bronzes, terres cuites, etc., du Cabinet de M. *** (Dazincourt).* Paris, Prault, 1783.

Février 1868.

PAUL RANDON DE BOISSET

1708-1776

I

ucun de nos recueils biographiques, ni Michaud, ni Didot, dans leurs volumineux dictionnaires, ne contiennent d'articles concernant Pierre-Louis-Paul Randon de Boisset. Je ne leur en fais pas un reproche. Les Mémoires et les Correspondances du dix-huitième siècle, le duc de Luynes, l'avocat Barbier, d'Argenson, Bachaumont, Voltaire, Marmontel, Collé, le *Mercure de France,* sont muets sur lui, et ne peuvent fournir de renseignements aux biographes. On n'a, pour conserver sa mémoire, qu'un passage d'une lettre de Diderot, la préface mise par l'expert Sireuil en tête du Catalogue de sa vente, un article nécrologique de l'*Almanach des Artistes* de 1777 répétant à peu près

cette préface, et une ligne distraite de la *Gazette littéraire* de Grimm. Des documents aussi insuffisants ne permettent guère de suppléer au silence des contemporains. Je le tenterai d'autant moins que mes recherches personnelles ne m'ont pas rendu plus savant. Il reste heureusement, pour sauver son nom de l'oubli, deux catalogues de livres et d'œuvres d'art. Bien peu de chose au premier abord, beaucoup dans le fond. Grâce à eux, on peut rendre justice au goût avec lequel Randon de Boisset sut dépenser une fortune considérable, au soin qu'il mit à réunir chez lui les œuvres les plus délicates de l'imagination et de l'esprit humain. Pour ne citer qu'un fait, la collection de tableaux de Randon de Boisset n'était pas nombreuse (237 numéros); mais elle avait été si bien choisie que vingt de ces tableaux sont venus se ranger dans les galeries du Louvre, où ils occupent encore une fort belle place. Bien des amateurs ont conquis une grande notoriété à moins de frais.

Randon de Boisset, comme Crozat, comme La Live de Jully, comme Blondel de Gagny, appartenait à la finance. Et, pour le dire en passant, quand on voit les services que ces fermiers généraux, si décriés, ont rendus au goût des arts et à l'élévation intellectuelle dans notre pays, on devient plus circonspect sur le jugement à en porter. L'indulgence se fait sur la façon dont ils ont dépensé leur fortune, et l'on se demande s'il n'entre pas autant d'envie que d'honnêteté dans les attaques dont ils ont été l'objet.

Randon de Boisset naquit à Reims, en 1708, de

Randon de la Randonnière, receveur général des finances, mort à Laon en 1741, et de Françoise Juillet. Son grand-père, Antoine Randon de la Randonnière, avait été capitoul de Toulouse, et mourut en 1747. Outre le père de notre amateur, le vieux capitoul eut de nombreux enfants, qui tous exercèrent des charges de finance et devinrent la tige des Randon de Pommery et des Randon du Thil, dont la postérité existe, je crois, encore. Voici le seul document que j'aie rencontré sur un des oncles de Paul Randon :

« Un de ses neveux (du fermier général Tessier),
» appelé Randon, qui demeuroit alors chez lui et qui
» est actuellement receveur général des finances de
» Poitou, a été son légateur universel. C'est luy qui a
» eu le gros lot, car tous les autres étoient partagés par
» son testament. Le sieur Randon, après sa mort (de
» Tessier), a épousé la nièce de madame Tessier, la-
» quelle a eu de son côté la meilleure part dans la suc-
» cession de sa tante. C'est luy qu'on appelle aujour-
» d'hui le grand Randon (1). »

Les détails sur ses premières années manquent complètement. Nous ne possédons, pour en tenir lieu, que ces quelques lignes de l'*Almanach des Artistes* de 1777 :

« Au sortir du collége, il se destina au barreau; mais
» un examen plus réfléchi lui fit sentir combien cette

(1) *Mémoires* (mss.) *contenant l'origine, les noms, qualités des fermiers généraux de* 1720 *à* 1750. Bibliothèque Mazarine, mss. H, 2965.

» carrière étoit longue à parcourir et l'immensité des
» connoissances que le barreau exige pour s'y distin-
» guer avec honneur. Il suivit l'intention de ses parents,
» qui le destinoient aux affaires; il s'y distingua bientôt
» par une sagacité peu commune. Son esprit pénétrant
» et juste lui rendit le travail extrêmement facile; il fut
» tel enfin que messieurs les fermiers généraux, qui
» avoient calculé son génie, furent enchantés de l'avoir
» pour associé. Devenu fermier général, il montra dans
» cette place beaucoup d'humanité; l'on vit constam-
» ment ses conseils suivis et couronnés par le succès.
» Déterminé par des *circonstances particulières* à quitter
» la place de fermier général, il passa à celle de receveur
» général des finances, qui, moins coactive que la pre-
» mière, lui donnoit plus de temps pour se livrer à son
» goût pour les lettres et pour les beaux-arts (1). » En
quelle année commença-t-il à exercer les fonctions de
fermier général? Quelles *circonstances particulières* le
forcèrent à les résigner? Je l'ignore tout à fait. Le pas-
sage d'une lettre de Diderot autorise à faire honneur de
cette démission à l'honnêteté froissée de Randon : « Au
» bout de cinq ou six mois de son installation dans la
» place de fermier général, lorsqu'il vit l'énorme masse
» d'argent qui lui revenoit, il témoigna le peu de rapport
» qu'il y avoit entre son mince travail et une aussi pro-
» digieuse récompense. Il regarda cette richesse si subi-

(1) *Almanach historique et raisonné des architectes, peintres, sculpteurs, graveurs,* etc., année 1777.

» tement acquise comme un vol, et s'en expliqua sur ce
» ton à ses confrères qui en haussèrent les épaules, ce
» qui ne l'empêcha pas de renoncer à sa place. Il est
» très-instruit. Il aime les sciences, les lettres et les arts. »
Le trait est fort beau; mais je voudrais pour garant de
son authenticité un autre témoin que Diderot. Toute la
vie de l'encyclopédiste a prouvé qu'en fait de morale
ses idées n'étaient pas parfaitement justes. Quoi qu'il en
soit, en l'absence de témoignages contradictoires, il faut
accepter celui-ci comme valable et en faire honneur à
notre personnage.

L'*Almanach royal* nous fournit la date de la nomination de Randon de Boisset au poste de receveur général des finances de Lyon, où, en 1758, il remplaçait un M. Darnay. C'est donc vers 1756 ou 1757 qu'il aurait exercé les fonctions de fermier général. A partir de 1758, il demeure rue des Fossés-Montmartre (maintenant d'Aboukir), près la place des Victoires; et ce petit détail est confirmé par le livre d'adresses de Joseph Vernet, avec qui nous allons le voir tout à l'heure en relation (1).

Le goût des livres précéda chez lui celui des œuvres d'art; il posséda une bibliothèque avant d'avoir un cabinet. Il est probable qu'il commença le délicieux métier de bibliophile vers 1740, à trente ans, dans toute la fougue réfléchie de la seconde jeunesse. Ce que l'on sait d'une manière certaine par le catalogue de la vente,

(1) *Joseph Vernet*, par M. Léon LAGRANGE, p. 440.

c'est qu'une fois saisi par le démon de la bibliophilie, il lui obéit toute sa vie. La recherche des tableaux ne remplaça pas, comme cela arrive fréquemment, la recherche des livres; il se livra conjointement à ces deux passions. Que de bons moments il a dû se donner quand, par une belle journée de printemps, libre d'affaires et de soucis, il pouvait consacrer de longues heures à feuilleter ces beaux in-octavo reliés par Derome père et fils, et à examiner ses Rembrandt, ses Rubens, ses Ostade, ses Wynants, ses Wouwermans, et même (on n'est pas parfait) ses Hallé, ses Raoux, ses Natoire, ses Grimou et ses Casanova! Je vois figurer à sa vente la première édition des *Géorgiques* de l'abbé de Lille (sic) de 1770; les *Satires de Perse,* traduites par l'abbé Lemonnier, édition de 1771; le beau *Roland furieux* de Baskerville, imprimé à Birmingham en 1773, 4 vol. in-4°, reliés en maroquin rouge; le *Molière* de 1773, édition de Bret, relié en maroquin rouge; le *Piron* de Rigoley de Juvigny, Paris, 1776, l'année même de la mort du collectionneur, exemplaire en papier de Hollande, maroquin rouge. Randon de Boisset, en Sybarite avisé, partageait ses loisirs entre ses deux passions; pour parler le langage fleuri de l'*Almanach des Artistes,* il tenait la balance égale entre les deux déesses qu'il courtisait. Diderot nous fournit un détail touchant et que je me garderai bien de laisser échapper : « Sa
» bibliothèque, dit-il, est double : l'une, des plus belles
» éditions qu'il respecte au point de ne les jamais ouvrir;
» il lui suffit de les avoir et de les montrer; l'autre,

» d'éditions communes qu'il lit, qu'il prête et qu'on » fatigue tant qu'on veut... Je l'ai connu jeune, et il n'a » pas tenu à lui que je ne devinsse opulent. » N'est-ce pas ainsi qu'agissait de notre temps le respectable M. Boulard, qui, pour satisfaire à la fois son penchant à l'obligeance et son respect pour ses livres, courait acquérir un exemplaire commun de l'ouvrage que lui empruntait un ami, plutôt que de confier l'exemplaire rare de sa bibliothèque? Qui oserait railler la bonhomie de Randon de Boisset et de M. Boulard?

En 1753, premier voyage en Italie, pendant lequel il prend ce goût des tableaux, qui va désormais faire concurrence à celui des livres. Il ne semble pas avoir fait d'acquisitions pendant ce voyage; au moins les rares œuvres italiennes de son cabinet proviennent-elles presque toutes des ventes Crozat de Tugny, comte de Guiche, Gaignat, Michel Vanloo, Lempereur, qui eurent lieu à Paris. Un petit tableau attribué à Guido Reni, et représentant *Saint Jean l'Évangéliste,* est le seul que le catalogue désigne comme acquis à Rome. C'est pendant ce voyage qu'il se lia avec Joseph Vernet, alors dans le feu de la composition des *Ports de France.*

En 1755, Joseph Vernet vint passer quatre mois à Paris. Sa réputation était déjà faite. Depuis le mois d'octobre 1753 il avait reçu de M. de Marigny, surintendant des bâtiments, la commande de tableaux représentant les *Ports de France.* Tout le monde sait que ces tableaux, au nombre de quinze, sont maintenant au Louvre. « Le petit séjour de trois mois et demi que

» Joseph Vernet fit à Paris fut fécond en résultats heu-
» reux. L'exposition des tableaux des ports doubla la
» vogue qui s'attachait à ses ouvrages. Les frères de
» Villette, ses vieux amis, accoururent les premiers.
» Peilhon vint renouveler une ancienne commande
» négligée jusqu'alors. Quelques amateurs retardataires
» saisirent l'occasion de s'inscrire chez le peintre à la
» mode; Randon de Boisset, pour deux tableaux que
» l'on retrouve à la vente (1). » Ces deux tableaux portent le n° 203, et furent adjugés à M. Duclos du Fresnoy, au prix de 8,540 francs. Ils figurent aujourd'hui au Louvre, sous les n°s 623 et 624 du Catalogue de l'école française (édit. de 1869). Ce n'étaient pas les seules toiles de Vernet que Randon de Boisset possédât. Plus tard, à la vente Villette, en 1766, il acquit la *Chasse aux canards* (n° 35 du catalogue de vente) et le *Matin* et le *Soir*, tableaux sur cuivre gravés par Aliamet (n° 42, vendus 1,210 francs). La *Chasse aux canards* reparut en 1839 à la vente Sommariva (n° 14 du catalogue), où elle fut payée 568 francs. J'ignore ce qu'elle est devenue.

Une fois nommé receveur général des finances, il est facile de comprendre que les loisirs de sa position aient augmenté sa passion pour les belles choses et son désir de les acquérir. Aussi retourna-t-il une seconde fois en Italie en 1763. Cette fois son absence dura quinze mois. Pour ce second, comme pour le premier voyage, les

(1) *Joseph Vernet*, par M. Léon LAGRANGE, p. 77.

documents nous font défaut. Quelles furent ses acquisitions alors? Avec quels personnages s'y lia-t-il? Quelle trace son catalogue en garde-t-il? Je suis contraint de laisser toutes ces questions sans réponse. Trois ans plus tard, en 1766, « il fit le voyage de la Hollande et de la » Flandre. M. Boucher l'accompagna dans ce voyage. » Tous les cabinets leur furent ouverts. C'est dans ce » voyage qu'il prit le goût le plus vif pour l'école fla- » mande et hollandaise. Lorsqu'un tableau était connu » pour être de la plus grande réputation, il en faisait » l'acquisition et le payait en souverain (1). » Son catalogue garde trace de ces acquisitions; mais j'ajoute que les plus belles œuvres flamandes et hollandaises, et Dieu sait s'il en possédait de belles, furent acquises aux ventes faites à Paris.

Randon de Boisset avait tenu un journal de ces trois voyages. Ce manuscrit, formant plus de douze volumes in-4°, est, de l'avis de M. de Sireuil, « un monument » de ses connaissances dans les différents arts ». Il eût été curieux à consulter, et, en nous initiant à sa vie privée, nous eût permis d'apprécier son caractère et la forme de son esprit. Je n'ai pu en retrouver la trace.

En 1772, il quitta la rue des Fossés-Montmartre pour venir rue Neuve-des-Capucines, dans le quartier élégant et tranquille d'alors, habiter le vaste hôtel qu'il avait fait construire par Gabriel, et où s'est installé de nos jours le Crédit foncier de France. Quatre ans plus

(1) Préface du Catalogue Randon de Boisset, par DE SIREUIL.

tard, la magnifique vente Mariette (décembre 1775, janvier 1776) donna un nouvel et dernier aliment à ses goûts de collectionneur. Il possédait des tableaux des trois écoles, des objets d'art et d'ameublement de toute sorte; la vente Mariette, si riche en dessins, dirigea ses innocentes convoitises de ce côté. Ses acquisitions en dessins se montent à plus de cinquante mille livres. Ce fut le chant du cygne. Six mois après, le 28 septembre 1776, la mort vint le surprendre au milieu de ces merveilles et se préparant, à ce que dit Sireuil, à faire de nouvelles et magnifiques acquisitions.

Voici son extrait mortuaire, relevé sur les actes de l'état civil de la paroisse de Saint-Roch, à l'Hôtel de ville, quand l'Hôtel de ville existait : « L'an 1776,
» le 30 septembre, a été inhumé au cimetière le corps
» de messire Pierre-Louis-Paul Randon de Boisset,
» écuyer, conseiller du Roy, receveur général des
» finances de la généralité de Lyon, garçon, décédé
» avant-hier rue Neuve-des-Capucines en cette paroisse,
» âgé de soixante-huit ans.

» Présents : Messire Jean-Louis Millon Dainval, rece-
» veur général des finances de la généralité de Lyon, et
» Augustin Millon Dailly, receveur général des domaines
» et bois de la généralité de Paris, ses neveux, qui ont
» signé avec nous, curé soussigné. »

Randon de Boisset décédant sans avoir été marié, sa fortune passa à ses deux neveux, Millon Dainval et Millon Dailly, qui, tous deux, firent de nombreuses acquisitions à sa vente. La famille Millon est représentée

de nos jours par Millon de Montherland, qui habite Bray-sur-Seine, département de Seine-et-Marne (1).

Quant à ses relations, la préface de Sireuil nous a appris qu'il était lié avec Boucher, Greuze et Hubert Robert. Nous savons par la correspondance de Diderot que Randon de Boisset *avait voulu faire sa fortune.* Le n° 885 du catalogue de ses livres et la mention qui l'accompagne peuvent aider à mettre sur la trace d'autres liaisons : « Les *Étrennes de la Saint-Jean.* Troyes, veuve » Oudot; 1742, in-12; maroquin bleu; imprimé sur » vélin, avec des fermoirs d'argent. On y a ajouté les » portraits; vendues 150 livres. » Pourquoi cet exemplaire si exceptionnellement riche? Pourquoi tous ces portraits qui l'accompagnent? Ne peut-on pas conclure de cette circonstance que Randon de Boisset avait fait partie, avec Destouches, Duclos, Collé, Voisenon, Paradis de Moncrif, Pont-de-Veyle, Maurepas, le comte de Caylus, de cette société qui, de 1740 à 1750, sous le nom de *Société du bout du banc,* se réunissait le dimanche chez mademoiselle Quinault, rue d'Anjou-Dauphine, et où la gaieté au gros sel, l'esprit débraillé, les saillies graveleuses, avaient plus de cours que l'élégance des manières, la délicatesse du langage et la finesse de l'esprit? La présence de cet exemplaire avec portraits le fait supposer.

(1) M. de Montherland a bien voulu me communiquer les quelques notes qu'il a pu rassembler sur la généalogie de sa famille. Qu'il veuille bien en agréer mes sincères remercîments.

J'ai vainement cherché un portrait de Randon de Boisset, et je doute qu'il existe. Quant à ses armes, car il avait des armes, les voici : « D'azur à une fasce d'or » chargée d'un cœur de gueules et accompagnée en chef » de deux gerbes aussi d'or et en pointe d'une ancre » d'argent. »

II

La vente de Randon de Boisset se fit dans son hôtel de la rue des Capucines. Elle commença le 3 février 1777 et continua pendant le reste du mois et une partie du mois de mars. Les livres furent vendus d'abord. Le catalogue rédigé par le savant de Bure contient 1450 numéros (1). Sa lecture prouve, sinon la variété des connaissances du propriétaire, au moins celle de ses goûts. Toutes les divisions de la bibliophilie y sont représentées dans une égale mesure; il suffirait d'élargir le cadre pour former une bibliothèque complète. Les livres italiens y dominent; et la préface de de Bure fait remarquer avec raison que ses voyages en Italie « lui avaient inspiré le goût de la littérature ita-
» lienne et l'avaient mis à portée de rassembler les meil-
» leurs auteurs qui ont écrit en cette langue ».

(1) *Catalogue des livres du Cabinet de M. Randon de Boisset, receveur général des finances.* Paris, de Bure, 1777. In-12, 188 pages, plus 28 pages de table des matières.

Les articles qui m'ont le plus frappé sont les suivants :

N° 528. *La Divina Comedia di Dante Alighieri*, col commento di Benvenuto da Imola, e la vita di Dante, scritta da Giov. Boccaccio. *In Venetia,* Vindelin de Spira, 1477, in-fol., maroq. rouge. Vendue 68 francs.

N° 540. *Trionfi di Francesco Petrarcha. Editio vetustissima absque nulla loci atque anni indicatione.* Petit in-4°, maroq. rouge, dentelles. Vendus 240 francs. Cette édition, sans indication de lieu, de date et de nom d'imprimeur, paraît être antérieure à celle de Jean Lignamine (Rome, 1473). On lit à la fin : Magister Joannes Petri, de Maguntia : scripsit hoc opus. Die XXII : Februarii. Brunet ne la mentionne pas.

N° 891. *Il Decamerone di Giovanni Boccaccio. In Firenze,* Giunti, 1527, in-8°, maroq. à compartiments dans une boîte de m. r. *Exemplar elegans. Editio originalis.* Vendu 600 francs. C'est la première édition correcte de Boccace copiée par tous les éditeurs postérieurs jusqu'à celle de Manelli en 1761. On voit par la reliure exceptionnelle de ce beau volume que Randon de Boisset en appréciait toute la valeur.

N° 1102. *Collection des grands et des petits voyages* par les frères de Bry et Mathieu Merian. *Francofurti ad Mœnum,* 1590, 12 vol. in-fol., maroq. bl. *Liber rarissimus.* Vendu 1,002 francs. Une note de l'exemplaire du catalogue que je possède indique cet exemplaire comme *imparfait*. Je croirais volontiers qu'il fut acquis par de Bure lui-même, et que cette acquisition devint

l'origine de ce magnifique exemplaire qui, trié sur le volet avec un soin infini par plusieurs générations de libraires aussi consciencieux que persévérants, fut vendu sous nos yeux, en décembre 1853, au prix de 11,500 francs : prix qui serait certainement quadruplé aujourd'hui.

N° 1200. *Caii Julii Cæsaris Commentariorum de Bello Gallico Libri V. Romæ,* in domo Petri de Maximis, anno 1469, in-fol., m. r. *Editio princeps, Libri eximiæ raritatis.* Vendu 900 francs. C'est la première édition connue des Commentaires. Elle fut imprimée par Arnold Pannartz et Conrad Sweynheym. En 1777, 900 francs équivalaient à 2,700 de nos jours. Si l'exemplaire était beau et bien complet, c'est pour rien.

N° 1228. *Leonardus Aretinus de Bello Italico adversus Gothos. Romæ,* 1740, petit in-fol., m. r., tr. dorée. *Editio princeps rarissima.* Vendu 360 francs.

Il est peu de bibliophiles vraiment dignes de ce nom qui ne possèdent sur leurs rayons quelque livre de Randon de Boisset. Tous connaissent et tous apprécient ces beaux in-octavo si solidement reliés en maroquin rouge, bleu ou vert, par Derome père et fils; sans armes sur les plats, mais dont les contre-plats présentent sur un petit cartel gravé le nom de Randon de Boisset. Heureux ceux qui peuvent en montrer un grand nombre, ils ne perdront pas l'intérêt de leur argent.

La vente des tableaux et objets d'art vint ensuite. Elle commença le jeudi 27 février 1777, à trois heures et demie de relevée, et se continua pendant le mois de

mars (1). Elle se divisa en deux séries : les tableaux d'abord, les objets d'art, de curiosité et d'ameublement ensuite.

Les *tableaux des trois écoles,* quelques *figures de marbre et de bronze,* quelques *terres cuites,* une grande quantité de *dessins encadrés et en feuilles,* quelques *estampes,* comprennent les n⁰ˢ 1-435.

Randon de Boisset, comme tous les amateurs contemporains, n'était que médiocrement riche en fait de productions italiennes. Le goût du dix-huitième siècle ne comprenait rien à ces admirables artistes des quatorzième, quinzième et seizième siècles dont les collections de l'Europe s'arrachent maintenant les œuvres au poids de l'or. Le sens du beau lui échappait; il se contentait du joli. Randon de Boisset était de son siècle. Quelques toiles de l'Albane, de Carle Maratte, de Francisco Mola, de Solimène, de Philippo Lauri, de Carlo Cignani, de toute cette triste décadence italienne, le satisfaisaient. Je le regrette, et je prends mon personnage tel qu'il est. Le seul tableau d'un art quelque peu élevé qu'il possédât est la Vierge et l'Enfant Jésus de Murillo, dite *la Vierge au chapelet,* acquise par le Cabinet du Roi au prix de 11,000 livres. Elle figure aujourd'hui au Louvre sous le n° 547. Randon de Boisset l'avait payée 15,000 francs.

La *Vierge au chapelet* ouvre la série des tableaux

(1) *Catalogue des tableaux, dessins, gravures, vases, colonnes, porcelaines, laques, meubles de Boule,* etc., etc., de Randon de Boisset. Paris, Remy et Julliot, 1777. Un vol. in-12.

qui, soit au moment même de la vente, soit après avoir traversé quelque collection particulière, sont venus prendre place au Louvre, où, depuis les événements de mai 1871, on ne peut plus les croire, hélas! à l'abri des accès de la bêtise parisienne.

Paysage et animaux, par Berghem (n° 104 du catalogue de vente). C'est le n° 17 de la vente la Live de Jully, où il avait été payé 8,252 francs. A la vente Randon, Donjeu, le marchand de tableaux, l'acheta pour le Cabinet du Roi au prix de 10,000 francs (n° 18 du Catalogue de l'école hollandaise).

L'*Épicière de village* et la *Cuisinière hollandaise,* par Gérard Dow (n°ˢ 76 et 77). Le premier fut payé 15,000 livres par M. de Vaudreuil, et acquis à sa vente pour le Cabinet du Roi moyennant 16,801 livres; le second, payé 9,000 livres par M. Poullain, fut revendu plus tard 10,000 livres (n°ˢ 123 et 125 de l'école hollandaise).

Le *Portrait du président Richardot,* par Van Dyck (n° 45), vendu 9,020 livres chez Gaignat. Payé 10,000 livres par M. de Cossé-Brissac et 16,000 à la vente Vaudreuil, d'où il passa dans le Cabinet du Roi (n° 150, école flamande).

Le *Pâturage,* par Karel Dujardin (n° 150). Vendu 5,501 livres à M. de Vaudreuil, à la vente de qui il fut acheté pour le Roi moyennant 8,901 livres (n° 245, école hollandaise).

. La *Leçon de musique,* par Metzu (n° 82). C'est le petit chef-d'œuvre portant le n° 294 de l'école hollandaise.

Le *Maître d'école*, par Isaac Ostade (n° 70). Chef-d'œuvre égal au précédent et qui a mérité une place dans le Salon carré du Louvre. Vendu 640 livres à la vente Jullienne, 6,610 à la vente Randon de Boisset, 6,000 à la vente de Pange, et 6,601 livres à la vente Vaudreuil, d'où il passa dans le Cabinet du Roi (n° 378, école hollandaise).

Les *Deux Philosophes en méditation*, par Rembrandt (n° 49). Tout le monde connaît ces deux merveilles. Au point de vue de l'exécution, comme finesse et fermeté de touche, comme science accomplie de la couleur, comme fantasmagorie du clair-obscur, ils n'ont jamais été surpassés. L'impression donne envie de vieillir sur des in-folio; l'exécution, d'être peintre. Ces deux tableaux furent acquis par le Roi au prix de 26,000 livres. Randon de Boisset les avait payés 15,000 livres chez le duc de Choiseul, qui lui-même les avait acquis pour 2,400 livres à la vente de Vence. Je crois qu'ils n'atteindraient pas loin de 200,000 francs aujourd'hui (n°⁸ 408 et 409, école hollandaise).

Les *Pèlerins d'Emmaüs*, aussi par Rembrandt (n° 50). Achetés 10,500 livres par le Roi. Ils venaient du marquis de Lassay (n° 407, école hollandaise).

L'Adoration des Mages, par Rubens (n° 28). C'est l'ancien tableau du maître-autel de l'église de Bergh Saint-Vinox, en Belgique (n° 407, école flamande).

Portrait d'Hélène Forman, par Rubens (n° 29). Un des chefs-d'œuvre du Salon carré. Payé 20,000 livres à la vente de la Live de Jully, il fut acheté 18,000 livres

à la vente Randon de Boisset, passa dans le cabinet de M. de Vaudreuil, où le Roi l'acquit en 1784 pour son cabinet, au prix de 20,000 livres (n° 460 de l'école flamande).

Paysage et animaux, par Adrien Van de Velde (n° 136). Tableau payé 20,000 livres par M. de Vaudreuil, à la vente de qui il fut acheté par le Roi 19,910 livres (n° 359, école hollandaise).

Lisière de forêt, par Wynants (n° 54). Ce magnifique paysage, avec un Teniers, un Wouwermans, et l'Adrien Van de Velde qui précède, avait coûté 130,000 livres. Ils n'en produisirent que 53,000 à la vente. Celui-ci fut payé 10,000 livres par Lebrun pour le duc de Noailles, qui le céda quelques années après au Cabinet du Roi (n° 579, école hollandaise).

Dans l'école française, je ne rencontre que les deux Joseph Vernet cités plus haut : la *Messe de saint Basile,* par Subleyras (n° 181), payée 6,800 livres pour le Roi; et le *Faucon,* également de Subleyras (n° 182), payé 1,100 livres avec la *Courtisane amoureuse* qui n'est pas venue au Louvre (n°ˢ 508 et 512 de l'école française).

Enfin je signalerai le n° 274, buste de mademoiselle Clairon, de proportion naturelle, acquis au prix de 72 livres par Sophie Arnould. Grimm, dans sa *Gazette littéraire,* rend compte en ces termes de la petite scène à laquelle cette acquisition donna lieu : « Le buste de
» mademoiselle Clairon ayant été exposé ces jours
» passés à la vente du cabinet de feu Randon de
» Boisset, mademoiselle Arnould en doubla la première

» enchère. Il n'y eut personne qui se permît d'enchérir
» sur elle, et le buste lui fut adjugé. Toute l'assemblée
» applaudit à différentes reprises. Un anonyme lui
» envoya le quatrain suivant :

> « Lorsqu'en t'applaudissant, déesse de la scène,
> » Tout Paris t'a cédé le buste de Clairon,
> » Il a connu les droits d'une sœur d'Apollon
> » Sur le portrait de Melpomène. »

Les vers sont tout aussi mauvais, mais moins prétentieux que ce que l'on fait maintenant. Quant au buste, il figure aujourd'hui dans le foyer des acteurs de la Comédie française.

Les dessins sont en grand nombre, du n° 278 au n° 385, sans compter ceux en portefeuille. La plus grande partie provenaient de la vente Mariette, où, en général, ils avaient été payés plus cher qu'ils ne furent vendus. On ne trouvera pas singulier que l'ami et le compagnon de voyage de Randon de Boisset, Boucher, y figure pour une bonne part. Le catalogue en désigne plus de cent, dont quelques-uns, à en juger par la désignation, étaient fort importants.

Les effets précieux, objets d'ameublement, meubles de prix, terminèrent la vente. Le catalogue est rédigé par Julliot, le fameux marchand de la rue Saint-Honoré, près de la rue du Four (1). Il comprend les divisions

(1) Le Catalogue de cette vente se joint à celui des tableaux et dessins. Il a une pagination séparée (de 1 à 158), mais les numéros font suite à ceux des tableaux, 436-887.

suivantes, dont chacune est riche en somptuosités : *vases de porphyre granit rose, prisme d'améthyste, jaspe, jade, agates, porcelaines de Chine et du Japon, porcelaines de Sève* (sic)*, de Saxe, cristaux de roche, laques, meubles de Boule et meubles curieux de marqueterie, tables de marbres rares, bronzes dorés, bronzes des Indes.* Il ne m'est pas possible, à moins de recopier le catalogue, d'entrer dans le détail de toutes ces divisions, de signaler dans chacune d'elles chaque article plus particulièrement remarquable. Je me bornerai à dire que beaucoup venaient de chez madame de Pompadour : entre autres, une cassette de laque à fond noir et à mosaïques d'or, haute de 5 pouces 9 lignes, longue de 17 pouces 6 lignes et profonde de 13 pouces (n° 745). Elle fut vendue 6,900 livres, c'est-à-dire 21,000 francs de nos jours. A qui? Je l'ignore.

Les acquéreurs qui se pressaient à cette vente sont les mêmes qui figurent à toutes celles de l'époque. Le personnel ne varie pas. C'est, comme de nos jours à l'hôtel des commissaires-priseurs, un mélange de grands personnages et de petits marchands qui ne choquait pas plus en 1777 qu'en 1872, et fait comprendre que l'égalité des classes, sinon dans les lois, au moins dans les mœurs, ce qui est plus sérieux, existait bien avant 1789.

Parmi les grands seigneurs, les hauts fonctionnaires et les riches particuliers, voici ceux dont on rencontre plus fréquemment les noms : le roi de France, le comte d'Artois; le baron de Breteuil, soit pour lui, soit pour

la Reine; le comte de Vaudreuil; les ducs de Rohan-Chabot, de Choiseul-Praslin, de Cossé, de Brancas, de Chaulnes, d'Aumont, qui complète sa magnifique collection de meubles précieux; la duchesse de Mazarin, sa fille; MM. de Sabran, de Choiseul, de Seran, de Durfort; de Tolosan; le comte de Strogonoff, le baron de Montmorency; M. de Vogüé, évêque de Dijon, que nous avons déjà rencontré parmi les acquéreurs de la vente Blondel de Gagny; de Montdragon, de la Vaupalière, l'abbé Le Blanc, le conseiller de tous les grands amateurs du temps; le chevalier Lambert, de Sainte-Foix, de Saint-Jullien.

Parmi les artistes, on trouve les deux graveurs Wille et Beauvarlet, l'architecte de Wailly, le danseur Vestris et mademoiselle Arnould, que nous avons vue acheter le buste de mademoiselle Clairon. Mademoiselle Arnould était évidemment un amateur d'un goût exercé et devait posséder de fort beaux objets, car son nom figure dans presque toutes les ventes du temps. Un détail assez curieux, c'est de lui voir acheter au prix de 240 livres, pour la duchesse de Mazarin, « deux lan- » ternes à six panneaux découpés à mosaïque à jour » (n° 651). Je ne me rends pas bien compte d'une commission donnée aussi publiquement par une duchesse à une chanteuse d'opéra. De notre temps, passe encore; mais en 1777! Je crains que madame de Mazarin n'eût d'excellentes raisons pour braver ainsi les convenances.

Les riches financiers ne sont pas les derniers à vider leur bourse sur la table des enchères. Les deux neveux

et héritiers de Randon, Millon Dailly et Millon Dainval, rachètent beaucoup des objets de leur oncle. Puis viennent le banquier Beaujon, Potier, Poullain, receveur des domaines du Roi; Lebœuf, Paignon Dijonval, Montribloud, etc.

Enfin, les marchands de l'époque y figurent au grand complet : Lebrun, Paillet, Langlier, Basan, le maréchal de Saxe de la curiosité; Sireuil, Lempereur, Donjeu, Joullain, Dulac, Jombert, Remy et Julliot, chargés tous deux de la vente.

Le total de cette vente s'éleva à la somme de 1,249,692 livres, qui se décomposent ainsi :

Tableaux, école italienne et espagnole. .	56,020 livr.	14 s.
— — des Pays-Bas.	631,661	15
— — française.	178,446	12
Gouaches.	7,419	18
Figures et bustes de marbre, de bronze, de terre cuite.	41,222	17
Dessins.	43,690	10
Estampes.	1,294	6
Bijoux et médailles.	4,759	19
Vases et colonnes de marbre, agates, onyx, orientales et sardoines.	80,774	4
Porcelaines.	87,919	7
Cristal de roche.	1,222	1
Effets d'ancien laque du Japon.	26,345	2
Meubles curieux de marqueterie, tables de marbre, pendules, lustres, guirlandes, bronzes dorés.	88,855	4
	1,249,632 livr.	9 s.

C'est-à-dire, au taux d'aujourd'hui, 3,849,077 francs. Pour un particulier, c'est un joli denier.

Toutes ces merveilles de l'art et de l'industrie ne se dispersèrent pas immédiatement dans d'autres collections. Nous venons de voir que les deux neveux de Randon de Boisset en recueillirent une portion considérable. L'un d'eux, Millon Dailly, mourut en 1783, et l'on retrouve dans le catalogue de sa vente, rédigé par Pierre Remy, une partie des objets provenant de son oncle (1). Que sont devenus ceux acquis par l'autre neveu, Millon Dainval? Malgré d'assez longues recherches, je n'ai pu parvenir à le découvrir.

(1) *Catalogue de tableaux de bons maîtres, gouaches, dessins, estampes, ouvrages de Boule, pendules de Le Paute, porcelaines distinguées, etc., du Cabinet de M. *** (Boisset Dailly)*. Paris, Dufresne et Remy, 1783, 1 vol. in-12 de 15 pages.

Août 1872.

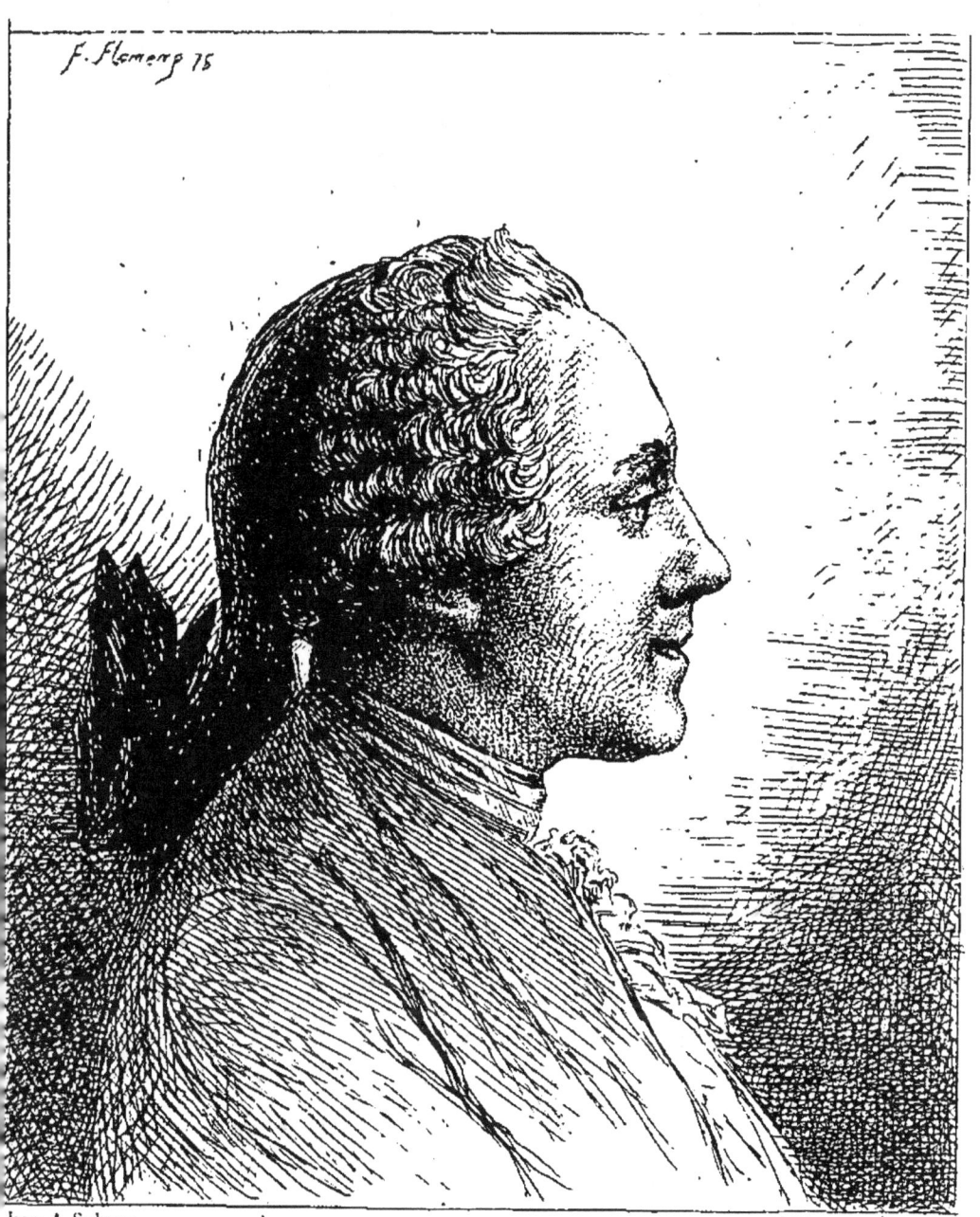

DE LA LIVE DE JULLY.

LAURENT DE LA LIVE DE JULLY

1725-1779

I

ENCONTRER des artistes qui, dans l'art, n'aiment que leurs œuvres, est plus fréquent qu'on ne croit. De même parmi les amateurs il s'en présente qui ne sont amateurs que de nom et pour la forme. Ce qui les pousse à réunir une collection, c'est la mode, le désœuvrement, le besoin de paraître. Ils possèdent de belles choses, comme jadis une petite-maîtresse montrait une guenon ou un perroquet, par ton, par ennui : je n'ose dire par sottise. Gens du monde, ils peuvent exhiber de fort beaux meubles à leurs hôtes; amateurs, ils ne le seront jamais. Je ne parle pas de la variété toute contemporaine du spéculateur qui, voyant le prix croissant des objets de curiosité, agiote sur leur plus-value et place

son argent à gros intérêts en achetant le plus possible. Je n'ai pas à m'en occuper. Quant à la variété de l'amateur par ton, j'ai bien peur que celui dont je vais parler n'en soit le type.

Ange-Laurent de la Live de Jully naquit, le 2 octobre 1725, dans la maison paternelle, rue Saint-Honoré, près la place Vendôme [aujourd'hui n° 364] (1). Par son père, M. de la Live de Bellegarde, et son grand-père, par son oncle, par sa mère, par toutes ses alliances, il appartenait au monde de la finance. C'était un financier, et il resta financier toute sa vie. Son frère aîné, de la Live d'Épinay, épousa sa cousine maternelle, Louise-Pétronille Tardieu d'Esclavelles, l'auteur des *Mémoires*. Son plus jeune frère, Alexis-Janvier de la Live de la Briche, vécut et mourut obscur. Quant aux sœurs, l'aînée épousa un intendant des finances, — toujours la finance, — et, comme son plus jeune frère, eut le bon esprit de ne pas faire parler d'elle; la seconde fut madame d'Houdetot, qui doit à Jean-Jacques Rousseau une célébrité aussi durable que la langue française.

En 1740, la mort de sa mère le laissa confié aux soins de M. de Bellegarde, dont la fermeté ne paraît pas avoir été le caractère distinctif. Son frère aîné, M. d'Épinay, se maria en 1745, lui ouvrit sa maison et l'appela naturellement dans son intimité. On sait quel singulier

(1) La maison est occupée aujourd'hui par le docteur Tardieu. La rampe de l'escalier porte encore, dans des médaillons de serrurerie, les deux LL croisées des la Live.

mélange d'hommes de lettres intrigants, de manieurs d'argent, de femmes déclassées, composait la société du ménage d'Épinay; on sait quelle complète liberté les deux époux se laissaient l'un à l'autre. M. de Jully avait alors vingt ans, et il n'est pas douteux que, la jeunesse, le peu de surveillance paternelle aidant, il n'ait largement usé des facilités d'un pareil entourage. C'est évidemment là aussi qu'il prit ce goût du bel esprit, cette tendance à s'occuper d'œuvres d'art qui devint la manie de toute sa vie.

En 1741, le 30 juin, il épousait, contre le gré de son père, qui ne se trompait pas en s'opposant au mariage, Louise-Élisabeth Chambon. En fait de morale, en fait même de convenances sociales, madame d'Épinay nous a appris que madame de Jully poussait l'absence de préjugés jusqu'à la limite où elle prend un autre nom. Lors de la liaison de madame d'Épinay avec Dupin de Francueil, les conseils de madame de Jully, le sans-façon avec lequel elle prie sa belle-sœur de favoriser ses propres amours avec le ténor Jelyotte, ses sophismes pour justifier cette liaison, l'impudence de ses aveux, son insistance pour faire honneur de son inconduite à son caprice et nullement à sa passion, constituent un des signes les plus bizarres et les plus manifestes de la décomposition sociale au milieu du dix-huitième siècle. N'écrivant ni l'histoire de madame de Jully ni celle des mœurs, je n'emprunte à madame d'Épinay que ce qui a directement trait à notre personnage. Voici de quelle façon, deux ans à peine après leur mariage, le jugeait sa femme dans les épanchements

d'une conversation intime. Si elle n'avait le sens ni moral ni élevé, elle l'avait certainement droit. « Plus je connois
» M. de Jully, plus je m'applaudis de mon choix. Il est
» bon enfant, doux, complaisant, foible, sans nerf, mais
» sans vice, en un mot, propre à jouer son rôle décem-
» ment, et je lui en sais gré : c'est un grand mérite au
» moins que celui-là. Il a cru être amoureux de moi, mais
» je vous promets qu'il s'est trompé... Il se trompe encore.
» Il y a une fille de comédie à qui il fait des présents toute
» la journée. Il l'auroit, s'il n'avoit pas affiché de la pas-
» sion pour moi; mais, dans le fond, c'est l'homme du
» monde que je vois le moins et celui qui fait le moins
» ma volonté... Quoi! mon mari uniquement occupé de
» me plaire, parce qu'il me donne continuellement des
» bijoux dont je ne fais nul cas, des robes qu'il choisit
» presque toujours contraires à mon goût, qu'il me loue
» des loges au spectacle le jour que je veux rester chez
» moi! Eh! mais ne voyez-vous pas que ce sont ses
» fantaisies qu'il caresse, et non les miennes? Mais
» priez-le de faire céder un de ses caprices ou de ses
» goûts aux miens, vous verrez cette perle des maris
» devenir, tout en douceur, le sultan le plus despote :
» rien ne seroit si aisé que d'en faire un homme insup-
» portable; il ne faudroit, pour cela, qu'y mettre bien
» du sentiment et de la condescendance... Avec un
» caractère comme celui de M. de Jully, il ne s'agit pas
» tant d'avoir sans cesse une volonté que de lui avoir
» appris, dans quelques occasions importantes, qu'on
» en a une qui ne plie que quand on le veut bien. Il sait

» qu'elle est là : cela suffit (1). » Voilà l'homme privé peint au vif, ce me semble, et en traits qui nous le font connaître de longue main. Il n'est que les femmes pour enlever des esquisses si légères en traits si fermes et si vivants. Le piquant, c'est qu'ici c'est une femme légitime.

En 1750 (le 7 juin), un fils était né. En 1751 (le 3 juillet), M. Bellegarde mourait, laissant à M. de Jully sa part d'un million cinq cent mille livres qui, ajoutées aux trois cent mille constituant la dot de mademoiselle Chambon, faisaient une fortune de près de deux millions. Au taux d'aujourd'hui, ce serait plus de cinq millions. M. de Jully pouvait donc satisfaire largement ses goûts et ses caprices. Il en avait de plus d'une sorte. « Nous ne voyons presque plus M. de Jully. Il menoit
» la vie du monde la plus dissipée, et sembloit même
» être tout à fait détaché de sa femme. Il a donné depuis
» avec fureur dans le goût des tableaux, des sculptures,
» des antiques, comme il donnoit alors dans les dia-
» mants et les bijoux. Je le soupçonne d'être un peu
» dérangé dans ses affaires. On prétend qu'il a mangé
» une partie de la dot de sa femme (2). »

C'est alors qu'il songe à donner une suite aux *Hommes illustres* de Perrault. L'ouvrage fut terminé, mais je doute qu'il ait été imprimé; et, en tous cas, il n'a jamais

(1) *Mémoires de madame d'Épinay*, édition Paul Boiteau, t. I, p. 327 et suivantes.
(2) *Mémoires de madame d'Épinay*, t. I, p. 413.

été publié. Une copie du manuscrit existe encore entre les mains des descendants de M. de Jully, qui ont bien voulu me permettre d'en prendre connaissance. La préface nous donne les renseignements suivants : « Cet
» ouvrage a été commencé en 1752 dans le temps de
» liberté que m'ont laissée les fonctions de ma charge.
» (Introducteur des ambassadeurs. Nous en parlerons
» plus bas.) J'ai puisé dans des manuscrits que quelques
» familles ont bien voulu me confier. J'avois d'abord eu
» le projet de faire graver tous les portraits par des
» artistes; mais, outre que les planches terminées
» eussent demandé beaucoup de temps, le goût que
» j'ai toujours eu pour la gravure, que j'ai pratiquée dès
» ma plus tendre jeunesse, m'a déterminé à les graver
» moi-même à l'eau-forte, en ayant fait faire des dessins
» d'après les meilleurs portraits connus, pour les réduire
» tous à la même grandeur. J'ai cherché dans ces
» estampes la manière de Van Dyck. Je sais que je suis
» resté bien loin de mon modèle. »

L'ouvrage comprenait cinquante biographies divisées en cinq séries, savoir : ecclésiastiques, seize; militaires, six; magistrats, sept; hommes de lettres, treize; artistes, huit. Malgré les documents manuscrits que M. de Jully affirme avoir consultés, il ne fait preuve, la plume à la main, ni d'une critique bien pénétrante, ni d'un talent bien remarquable. La partie littéraire n'était destinée, à ses yeux, qu'à encadrer les eaux-fortes. Une partie de ces eaux-fortes est conservée au Cabinet des estampes de la Bibliothèque impériale, et permet d'apprécier le

talent de graveur de M. de Jully. Il valait son talent de littérateur. Très-suffisant pour occuper les loisirs d'un riche désœuvré, il ne l'eût pas été assez pour mériter une notoriété quelconque à un artiste. D'ailleurs, en y regardant de près, on reconnaît dans ces eaux-fortes le travail de deux mains. Une pointe habile et exercée a gravé les têtes et les mains; une pointe inexpérimentée, hésitante et lourde, a tracé les accessoires, les vêtements et les encadrements. Le document suivant confirme cette appréciation : Un portrait de M. de Jully, gravé d'après Greuze, le représente, assis de face, en buste, la tête regardant à gauche. Il tient une plume de la main droite; la gauche est appuyée sur le manuscrit *les Hommes illustres de France*. Le portrait est accompagné de cette note : « Portrait de M. de la Live de
» Jully, introducteur des ambassadeurs, dessiné par
» Jean-Baptiste Greuze en 1754, et gravé par Augustin
» de Saint-Aubin en 1765. Le portrait devoit servir de
» frontispice à la liste ci-jointe des cinquante portraits
» que M. de la Live a gravés et qu'il devoit donner au
» public avec un précis de la vie des grands hommes
» qu'elle présente, pour faire suite avec les *Hommes*
» *illustres* de Perrault. M. de la Live avoit d'abord
» gravé cette suite et s'étoit fait aider par un nommé
» Charpentier, mécanicien (ceci est de l'aigreur; Char-
» pentier était un mauvais graveur, mais non un méca-
» nicien, malheureusement pour lui). M. de la Live s'a-
» dressa ensuite à Augustin de Saint-Aubin, qui effaça
» presque toutes les têtes et les refit dans le genre de

» l'auteur qui les avoit commandées (1). » La fin est charmante. On dirait qu'il s'agit d'une commande de casseroles à un ferblantier. Heureusement que la note se trompe, et que les têtes ne sont pas du tout dans le *genre de l'auteur.*

Dix ans plus tard, M. de la Live offrait une collection de ces gravures à Jean-Jacques, qui lui répondait par la lettre suivante : « J'étois occupé, Monsieur, au mo-
» ment où je reçus votre présent, à un travail qui ne se
» pouvoit remettre et qui m'empêcha de vous en remer-
» cier sur-le-champ. Je l'ai reçu avec le plaisir et la recon-
» noissance que me donnent tous les témoignages de votre
» souvenir. Venés, Monsieur, quand il vous plaira, voir
» ma retraite ornée de vos bienfaits; ce sera les augmen-
» ter, et les moments que vous aurés à perdre ne seront
» point perdus pour moi. Quant au scrupule de me dis-
» traire, n'en aiez point. Grâce au ciel, j'ai quitté la
» plume pour ne plus la reprendre (2); du moins l'unique
» emploi que j'en fais désormais craint peu les distrac-
» tions. Que n'ai-je été toujours aussi sage! Je serois
» aimé des bonnes gens et ne serois point connu des
» autres. Rentré dans l'obscurité qui me convient, je

(1) Œuvre de M. de la Live de Jully, au Cabinet des estampes de la Bibliothèque impériale.

(2) Rousseau se trompait : il allait encore écrire la *Lettre à M. de Beaumont* (1762), les *Lettres écrites de la Montagne* (1764), les *Confessions* (1767-1769), les *Considérations sur le gouvernement de Pologne* (1772), *Rousseau juge de Jean-Jacques* (1775), et les admirables *Rêveries* (1778).

» la trouverai toujours honorable et douce si je n'y suis
» point oublié de vous. » (*Correspondance de Rousseau,*
7 octobre 1760.)

C'était le beau moment de la Chevrette, dont
J. J. Rousseau nous a laissé un immortel souvenir, et
l'éclat de la société d'Épinay. Si l'on écrivait l'histoire
morale du dix-huitième siècle, il y aurait de curieuses
révélations à recueillir de ce côté. Sans être fanatique
des mœurs de mon temps, je ne pense pas qu'elles aient
à redouter la comparaison. Pendant que M. de Jully dissipait une grande partie de sa fortune avec des *filles de
comédie,* et que sa femme vivait en commerce réglé avec
un chanteur d'Opéra, son frère d'Épinay menait une vie
de désordres dont sa femme n'a pas eu la pudeur de
nous cacher les honteuses conséquences, et fermait forcément les yeux sur la liaison de celle-ci avec Dupin de
Francueil. Cette liaison commençait à se dénouer; et au
milieu des phrases de madame d'Épinay sur *sa vertu,*
sur *sa philosophie,* sur *la délicatesse de ses sentiments,*
on entrevoit la figure fine, froide et calculée de Grimm
se faufilant à pas de fouine et prêt à recueillir l'héritage
dont Francueil était obsédé. Ces figures principales se
détachent sur un fond d'aventuriers, d'aigrefins, de
femmes mal famées, de gazetiers besoigneux ou faméliques, dont les principaux sont le chevalier de Valory, mademoiselle d'Ette, madame Darti, fille naturelle
de Samuel Bernard; Duclos, moitié sanglier, moitié
renard; et enfin le plus illustre et le moins honorable
d'eux tous, Jean-Jacques Rousseau. Qu'on lise attenti-

vement les correspondances et les Mémoires de cette époque : Collé, Marmontel, Duclos, Rousseau, Voltaire, madame d'Épinay, et l'on se convaincra que les couleurs ne sont pas chargées. La dignité, le respect de soi-même, le sens moral, n'étaient évidemment pas dans les habitudes de cette société. On pensait sans doute les remplacer par de l'esprit, — de l'esprit plus cherché que naturel, — et un besoin de plaisirs aussi futiles que prétentieux. Il est certain que l'on s'amusait à la Chevrette. Chacun son goût; pour moi, je m'y serais ennuyé à périr, et j'excuse Francueil.

En 1752, au commencement de décembre, « madame
» de Jully fut atteinte de la petite vérole de l'espèce la
» plus maligne; après avoir été quatre jours entre la vie
» et la mort, elle mourut le cinquième ». Je renvoie aux *Mémoires de madame d'Épinay*, pour les scènes dont cette mort fut l'occasion. On y trouvera l'anecdote confuse et embrouillée d'une clef remise en secret, de lettres brûlées, de papiers perdus et retrouvés, du duel de Grimm qui décida la liaison, etc., etc... Ce qui a rapport à M. de Jully nous intéresse plus particulièrement. Le passage vaut la peine d'être transcrit; notre personnage y est, pour la seconde fois, dessiné à l'emporte-pièce :
« La douleur où il étoit d'avoir perdu sa femme fut
» poussée jusqu'au délire, et parust d'autant plus étrange
» que la dissipation à laquelle il s'étoit livré jusqu'au
» dernier moment de sa vie ne l'y avoit pas préparé. Sa
» première sortie fut pour commander un superbe mau-
» solée en marbre, qu'il destina à être placé dans un

» cabinet au fond de son appartement. Il fit faire une
» demi-douzaine de portraits, qu'il rangea tout autour
» de la chambre, et il passoit son temps à se nourrir
» ainsi de sa douleur. »

« Madame de Jully », ajoute en note le dernier éditeur des *Mémoires*, M. Boiteau, « fut enterrée à Saint-Roch,
» dans la deuxième chapelle à gauche en entrant. M. de
» Jully avoit dessiné le tombeau, et Falconnet sculpta
» pour le décorer un médaillon qui a été conservé, et qui
» aujourd'hui se voit encore à Saint-Roch, mais dans les
» chapelles de l'autre côté de l'église. Ce médaillon nous
» représente donc cette femme jeune et légère, et peut
» aider à retrouver ses portraits en peinture. Il ne donne
» pas précisément l'idée d'un visage gracieux, ni même
» beau ; mais on y sent que la personne étoit grande,
» élégante, hautaine. Le nez est un peu fort, mais sans
» déplaire. La coiffure est une petite frisure crêpée sur les
» tempes et un chignon relevé et aplati sur le haut de la
» tête, où il se termine par une manière de touffe épanouie.
» Ce médaillon étoit accompagné de l'épitaphe suivante,
» qui est du latin de financier : « Æternæ memoriæ *Lu-*
» *dovicæ Elisabeth Chambon* quæ dotibus eximiis con-
» spicua, omnibus flebilis et deplancta, diem supremum
» obiit X Kal. decembris 1752, ætatis 23. Hunc tumu-
» lum in amaritudine animæ suæ uxoris desideratis-
» simæ *Angelus Laurentinus la Live de Jully* dedit. »
Cette première madame de Jully mourait sans laisser d'enfants, son fils étant mort peu de temps après sa naissance.

En 1754, la notoriété de M. de Jully comme collectionneur de tableaux était suffisante pour le faire nommer, le 27 avril, associé libre de l'Académie de peinture, titre qu'il échangea, le 25 février 1769, contre celui d'amateur. Le 20 janvier 1756, par suite de la démission de M. de Verneuil, il était nommé *conducteur des ambassadeurs* (1).

Au moment où nous sommes arrivés (1757) se rapporte une circonstance assez singulière, connue seulement par les *Mémoires de madame d'Épinay*. Je veux parler du séjour de M. de la Live à Genève. Au point de vue politique, cette mission mériterait d'être étudiée de plus près que ne peut le faire une notice purement artistique. Voici d'abord les passages de madame d'Épinay :

« M. de Jully sollicitoit depuis assez longtemps un
» emploi dans les affaires étrangères; mais, n'ayant pu
» obtenir celui qu'il désiroit, il s'est décidé à accepter la
» résidence de Genève; il est venu hier nous l'apprendre.
» En vain ma mère et moi nous lui avons représenté
» qu'il allait s'expatrier, se casser le cou pour la vie,
» quitter et abandonner une famille à laquelle il pouvoit

(1) D'après le passage que nous avons cité à propos des *Portraits des hommes illustres*, il résulterait que M. de Jully exerçait déjà les fonctions d'*introducteur des ambassadeurs* antérieurement à 1752. Cependant la nomination officielle est bien du 3o janvier 1756. On ne peut concilier ces deux assertions qu'en supposant, — ce qui se voyait fréquemment avant la Révolution, — que M. de Jully exerça les fonctions de *conducteur des ambassadeurs* plusieurs années avant d'être nommé.

» être si nécessaire. Tout cela n'a servi de rien, son
» parti est pris, il veut s'expatrier pour quelques années;
» il nous l'a déclaré avec l'entêtement dont Dieu l'a
» doué... Mais, mon frère, lui ai-je dit, que ne voyagez-
» vous sans vous lier à un poste subalterne? Il m'a
» répondu comme la comtesse de Pimbêche : Ma sœur,
» je veux être lié. — Nous n'y comprenons rien... Enfin,
» il part sous deux mois; mais je crains qu'il ne fasse
» une sotte démarche. Savez-vous ce que je prévois? Il
» partira, il résidera, puisqu'il veut absolument résider;
» il s'ennuiera à crever, puis il reviendra jouer un fort
» plat rôle à Paris après cette équipée... On dit que c'est
» la marquise de Pompadour qui lui a mis cette folie en
» tête; ce qu'il y a de certain, c'est qu'elle le protége
» hautement et qu'il en fait des éloges à toute outrance. »

Et plus loin : « Savez-vous que ce que vous me dites
» de M. de Jully est un coup de lumière pour moi, et
» m'explique une nouvelle que l'on m'avoit dite et que
» son absurdité m'empêchoit de croire! Elle pourroit
» bien être vraie cependant; mais, si je devine juste, il
» sera récompensé suivant l'événement; et comme il
» ne peut être tel qu'on le désire, c'est un homme
» noyé (1). »

Qu'est-ce que *ce coup de lumière?* Qu'est-ce que *cette nouvelle que son absurdité empêche de croire?* Qu'est-ce que *cet événement qui ne peut être tel qu'on le désire?* Ici l'on ne peut que supposer, car les sources habituelles

(1) *Mémoires de madame d'Épinay*, t. II, p. 253 et 261.

d'informations sont muettes. Les archives des affaires étrangères ne contiennent rien sur cette mission; puis M. de Jully ne pouvait être nommé résident à Genève, — comme le dit sa belle-sœur, — puisqu'en 1757 ce résident était M. de Montpeyroux, auquel succéda en 1765 M. Hennin. La mission dont il fut chargé était donc tout à fait secrète; et si l'on se reporte aux circonstances au milieu desquelles elle fut donnée, on avouera que la supposition de madame d'Épinay n'est pas dénuée de fondement.

L'attentat de Damiens (5 janvier 1757) avait ébranlé le crédit de madame de Pompadour. Afin de reconquérir une popularité qu'elle rechercha toujours et qu'elle n'obtint jamais, elle poussait à la guerre contre la Prusse, espérant que Frédéric II ne pourrait résister à la coalition de boudoirs dont elle était l'âme et le lien, et que sa riche succession serait bientôt ouverte. Que dans ce but et en prévision de la perte de son crédit sur Louis XV, elle ait songé à faire déclarer indépendante en sa faveur la principauté de Neufchâtel en Suisse appartenant alors à la Prusse, et à s'y retirer quand la faveur l'aurait abandonnée; qu'elle ait fait, en un mot, le rêve de madame des Ursins à propos d'Amboise; si ce n'est pas certain, c'est du moins fort plausible : et, puisqu'on en est aux conjectures, celle-ci n'est pas la moins vraisemblable. Dans ce cas, M. de Jully aurait été chargé de sonder le terrain, de se rendre compte des dispositions des habitants, des appuis ou des obstacles qu'eût rencontrés madame de Pompadour

à l'accomplissement de ses désirs. Nos désastres de Rosbach et de Crevelt, l'ascendant irrésistible de Frédéric II sur les affaires de l'Europe, eurent raison des chimères de madame de Pompadour. M. de Jully quitta définitivement Genève et ses environs vers le même temps où le cardinal de Bernis, autre créature de madame de Pompadour, tombait du ministère.

En dehors des événements politiques que madame de Pompadour n'était pas de force à diriger, il est douteux qu'elle eût fait un choix heureux dans la personne de M. de Jully. Il ne possédait aucune des qualités qui font les diplomates, surtout les diplomates clandestins. C'est toujours par sa belle-sœur que nous le savons : « M. de » Jully dîne et soupe tous les jours avec moi... Je vous » avoue qu'il m'embarrasse beaucoup lorsqu'il vient » avec moi chez Voltaire; il y est persiflé très-plaisam- » ment, et il m'est quelquefois difficile de m'empêcher » d'en rire : de Jully a assez d'esprit pour le sentir, mais » il n'a rien de ce qu'il faut pour s'en bien tirer. » Telle est l'appréciation de madame d'Épinay, et je la crois juste. Il est fâcheux, toutefois, que l'on ne retrouve rien dans les Mémoires du temps venant du côté de M. de Jully et répliquant à ce réquisitoire. Il eût été curieux d'assister à un débat contradictoire et d'entendre la défense de M. de Jully.

Vers le mois de juin 1758, M. de Jully était encore à Genève, comme le prouve une lettre adressée à Grimm à propos de madame d'Épinay, et que celle-ci reproduit *in extenso* avec une effronterie bien naturelle chez une

femme philosophe. Madame d'Épinay, à la suite de sa liaison avec Grimm, était allée accoucher à Genève, et M. de Jully donnait au chroniqueur allemand des nouvelles de *sa tendre amie*. Tout cela est honteux.

Après l'insuccès de sa mission, il revint à Paris, partageant son temps entre les *cérémonies* de sa charge et ses travaux de graveur et de collectionneur. De cette époque date la lettre de J. J. Rousseau citée plus haut. Cette lettre prouve la neutralité de M. de Jully dans la querelle qui avait brusquement interrompu les relations de sa belle-sœur avec l'ombrageux écrivain.

Le 1er août 1762, il épousa en secondes noces une demoiselle Nettine Walkiers, fille d'un banquier hollandais, et devint par ce mariage le beau-frère de M. de Laborde, le banquier de la cour, le propriétaire du château de Méreville. Ce mariage introduisit M. de Jully dans un monde bien différent de celui où il s'était trouvé lancé au début de sa vie. La société de Méreville est l'opposé de celle de la Chevrette et y forme contre-poids. Autant la première était légère, futile, immorale, autant la seconde était digne, calme, attachée aux devoirs et aux affections de famille, honnête, en un mot. On menait à Méreville l'existence des *gentlemen-farmers* de la Grande-Bretagne : on y était agricole et fermier, comme un peu plus tard M. de Choiseul à Chanteloup. Greuze était le peintre tout trouvé de ces agrestes tendances, et il a laissé dans le tableau de l'*Heureux Ménage* la note juste du ton et des habitudes de cette société.

Ce n'est pas un contraste littéraire que je m'amuse à

tracer entre les deux genres de vie. La Révolution, qui arrivait, contrôle et justifie mon opinion. Au pied de l'échafaud, l'entourage de M. de Laborde et M. de Laborde lui-même prouvèrent qu'ils s'étaient préparés par une vie sans reproche à contempler la mort sans faiblesse et à la recevoir sans peur. Les principaux personnages de cette société étaient la famille de Beauvau et celle de Noailles, qu'un lien plus intime allait bientôt rattacher à la famille de Laborde par le mariage de Charles de Noailles avec Mathilde de Laborde.

M. de Jully paraît s'être habitué rapidement au ton d'un monde si nouveau pour lui. Il ne semble pas y avoir été déplacé. Peut-être, au fond, se trouvait-il heureux de vivre entouré d'honnêtes gens. La légèreté de son caractère explique cette facilité. Nature de liége, il était emporté par tous les courants : les mauvais hier, les bons aujourd'hui.

En 1764, il publia chez Leprieur le catalogue de sa collection de tableaux. C'est un petit in-quarto de 124 pages dédié à *Messieurs de l'Académie royale de peinture* ses collègues, dans lequel il fait, dans le style flasque, plat et prétentieux des *Hommes illustres,* la biographie des artistes et la description de leurs œuvres. Il y joint des appréciations dont personne ne songera à lui contester la propriété.

En 1767, il fut attaqué d'une congestion cérébrale. Diderot, dans une lettre au sculpteur Falconnet (septembre), annonce ce fait en ces termes : « M. de la » Live est devenu fou furieux. Vous n'auriez jamais cru

» que ce fût de cette maladie dont il fût menacé. Ce qu'il
» y a de plaisant, c'est qu'on dit que c'est d'avoir trop
» aimé sa femme. » Laissons à Diderot la responsabilité
de cette grossière assertion. Il est coutumier du fait. M. de
la Live paraît s'être remis de cette première atteinte, puisque les registres de l'ancienne Académie contiennent, à la
date du 25 février 1769, la mention suivante : « M. de la
» Live de Jully, honoraire associé, est monté au grade d'a-
» mateur. L'Académie a arrêté qu'il sera procédé à rem-
» plir la place d'associé libre vacante par cette mutation
» dans l'assemblée prochaine. » La respectable assemblée
n'eût pas pris pour un de ses membres un fou furieux.

Cette attaque ne fut pas la dernière, et M. de Jully
mena une douloureuse existence pendant les dix années
qu'il vécut encore. Il mourut le 18 mars 1779 dans le
bel hôtel qui faisait alors le coin de la rue Ménars et
de la rue Richelieu, et qui a été conservé intact aux
numéros 4 et 6 de la rue Ménars. « En ouvrant la
» séance, disent les registres de l'Académie de peinture,
» le secrétaire a notifié la mort de messire Ange-Laurent
» de la Live de Jully, chevalier, baron du Châtelet,
» marquis de Rémoville, seigneur du franc-alleu noble
» de Saint-Romain, de Vienne, Prunoy et autres lieux;
» ancien introducteur des ambassadeurs et princes étran-
» gers auprès de Sa Majesté, honoraire amateur de
» cette Académie et de l'Académie impériale de Saint-
» Pétersbourg, décédé en cette ville le 18 de ce mois,
» dans la cinquante-troisième année de son âge. » M. le
comte d'Affry le remplaça dans la séance du 10 avril.

De son second mariage, M. de la Live laissa trois enfants :

1° Angélique de la Live, née en 1763, morte en 1831, mariée en 1780 au contre-amiral Hubert de Vintimille;

2° Louise de la Live, née en 1764, morte en 1832, mariée en 1783 au comte de Montesquiou-Fezensac;

3° Gaspard de la Live, né en 1765, mort en 1829, marié en 1809 à Agathe de Saint-Amand, veuve en premières noces de M. Taillepied de la Garenne.

Quant à madame de Jully, — Nettine Walkiers, — elle mourut en 1808.

Il est resté de nombreux portraits de M. de Jully. Outre celui placé en tête de son catalogue de 1764, son œuvre gravé en contient plusieurs peints par Greuze et gravés par lui. Mais le plus remarquable est certainement celui de Greuze, qui figure au catalogue de 1764. M. de Jully est représenté de grandeur naturelle, à mi-jambes, assis, tourné vers la gauche et jouant de la harpe. Il est vêtu d'une robe de chambre à fleurs. Je ne connais pas une meilleure peinture de Greuze. La touche est ferme et simple, le modelé bien vivant, la couleur des plus harmonieuses et des plus agréables. Ce portrait appartenait, il y a quelques années, au petit-fils de M. de Jully, M. le duc de Fezensac, qui l'a légué à sa fille, madame la comtesse de Goyon. La physionomie de M. de Jully est fine et agréable : le nez retroussé, se rattachant à la lèvre supérieure par un contour assez prononcé, lui donne cet air railleur qui frappe dans la tête de M. de Talleyrand. M. de Jully

devait être un homme du monde des plus agréables, et, à ce titre, personne ne pouvait remplir plus convenablement les fonctions d'introducteur des ambassadeurs.

II

La vente de la galerie de la Live se fit en mars 1770. Le catalogue, rédigé par Pierre Remy, comprend les articles déjà décrits dans celui de 1764 (1). Il contient 407 numéros classés sous les dénominations suivantes :

« Tableaux, Pastels, Gouaches et Miniatures, Des-
» seins, Figures et Vases de marbre, Figures et Bustes
» de terre cuite, Vases de terre cuite, Bas-reliefs de
» terre cuite, Morceaux en ivoire, en bois, en cire;
» Desseins en feuilles, Livres et Recueils d'estampes,
» Estampes en feuilles, Meubles précieux, Coquilles. »

En entrant dans le détail, nous trouvons à l'École d'Italie deux tableaux de Servandoni, un du Guide, un du Pesarèse : c'est-à-dire presque rien.

L'École des Pays-Bas est bien moins pauvre. On y reconnaît plusieurs toiles acquises plus tard pour le Cabinet du Roi, et qui, placées maintenant au Louvre, permettent à tout le monde d'en constater la valeur. Ce sont : de Rubens, le beau *Portrait d'Hélène Fourment*

(1) *Catalogue des tableaux des différentes écoles, des figures, bustes, dessins, estampes, meubles précieux qui composent le cabinet de M^r de la Live de Jully*, par Pierre REMY. In-12. Paris, vente, 1769.

et de ses deux enfants (École flamande, n° 460); de Téniers, la *Fête de village* (n° 515); de Berghem, *Paysages et animaux* (n° 18); d'Adrien Van de Velde, *Paysages et animaux* (n° 538); de Van Huysum, un *Vase de fleurs* (n° 240). Quelques-uns de ces tableaux, les Rubens entre autres, sont des chefs-d'œuvre. Est-ce la finesse du goût et la perspicacité du connaisseur qui avaient guidé M. de la Live dans ces choix? Est-ce tout simplement la vanité bien entendue? Poser la question, c'est presque la résoudre.

L'École française était là prédilection et la prétention du propriétaire. L'intérêt bien entendu du riche banquier, fructifiant des bonnes fortunes du collectionneur avisé, lui avait permis de réunir une très-respectable quantité de toiles, parmi lesquelles deux ou trois chefs-d'œuvre. Voici celles dont j'ai pu suivre la destinée :

Du Poussin : une *Bacchanale*, maintenant au Louvre (École française, n° 441); de Lesueur : le *Martyre de saint Laurent*, au Louvre (n° 522); de Claude le Febvre : *Un Vieillard et un Jeune Garçon*, au Louvre (n° 195); de Troy le père : le *Portrait du joueur de luth Mouton*, chez M. Courpon; de Carle Vanloo : *Énée portant son père Anchise*, au Louvre (n° 328). Je remarque, en passant, que Chardin, dont la collection possédait la *Bonne Éducation* et l'*Étude du dessin* gravées par le Bas, est appelé Sébastien par le rédacteur du catalogue, qui devait cependant connaître les prénoms du peintre : Jean-Baptiste-Siméon.

Dans la série des bas-reliefs, je signalerai les n°ˢ 206,

207, 208 et 209 de M***. Je crains que ces trois étoiles ne cachent M. de Jully, et je souhaite qu'il ait été plus habile à manier l'ébauchoir du statuaire que la pointe du graveur ou la plume de l'écrivain.

La série des *Meubles précieux et autres objets importants* est fort intéressante. J'appelle surtout l'attention sur les n^{os} 258 et 259 : Bibliothèque et bureau de Boule le fils; et sur les n^{os} 268 et 269 : Coquillier formant bureau et secrétaire, « œuvre unique de Philippe Caffieri à l'imitation de Boule ». C'est une indication précieuse. On attribue toujours à Caffieri des meubles offrant une ressemblance, comme style et comme exécution, avec ceux de Gouttières. Voilà la preuve qu'il a imité Boule. J'avoue que je serais curieux de voir de quelle façon un ébéniste de 1770 copiait un meuble de 1680. Malheureusement on ignore la destinée ultérieure de ces beaux spécimens de l'industrie parisienne à la fin du dix-huitième siècle. Sont-ils restés dans la famille de la Live? Sont-ils déposés au Garde-Meuble? Ont-ils passé en Angleterre, dont les châteaux sont remplis des dépouilles de la France acquises pendant la Révolution? Font-ils l'ornement de quelque collection particulière? Toutes mes recherches pour répondre à ces questions ont été vaines. Puis viennent des branches de lumière, des feux, des tables, des vases de porphyre et de cipolin. Si les descriptions de ces vingt et un articles sont exactes, je ne crois pas exagérer en les estimant, s'ils passaient aujourd'hui en vente, à un million au moins.

Enfin, une collection de coquilles univalves et bivalves termine le catalogue : 280-407. On y rencontre à foison des *casques pavés*, des *bonnets de dragon*, des *boutons de camisole*, des *fuseaux bruns*, des *couronnes d'Éthiopie*, qui, comme produits de la nature, devaient faire la joie d'un abonné de l'Encyclopédie et d'un admirateur de Diderot et de Voltaire. De nos jours, toute cette conchyliologie se vendrait mal; mais en 1760 un collectionneur qui se respectait ne pouvait s'en passer. Si je suis bien renseigné, ces coquilles furent acquises en bloc pour le Jardin des plantes, où elles figurent aujourd'hui.

Août 1869.

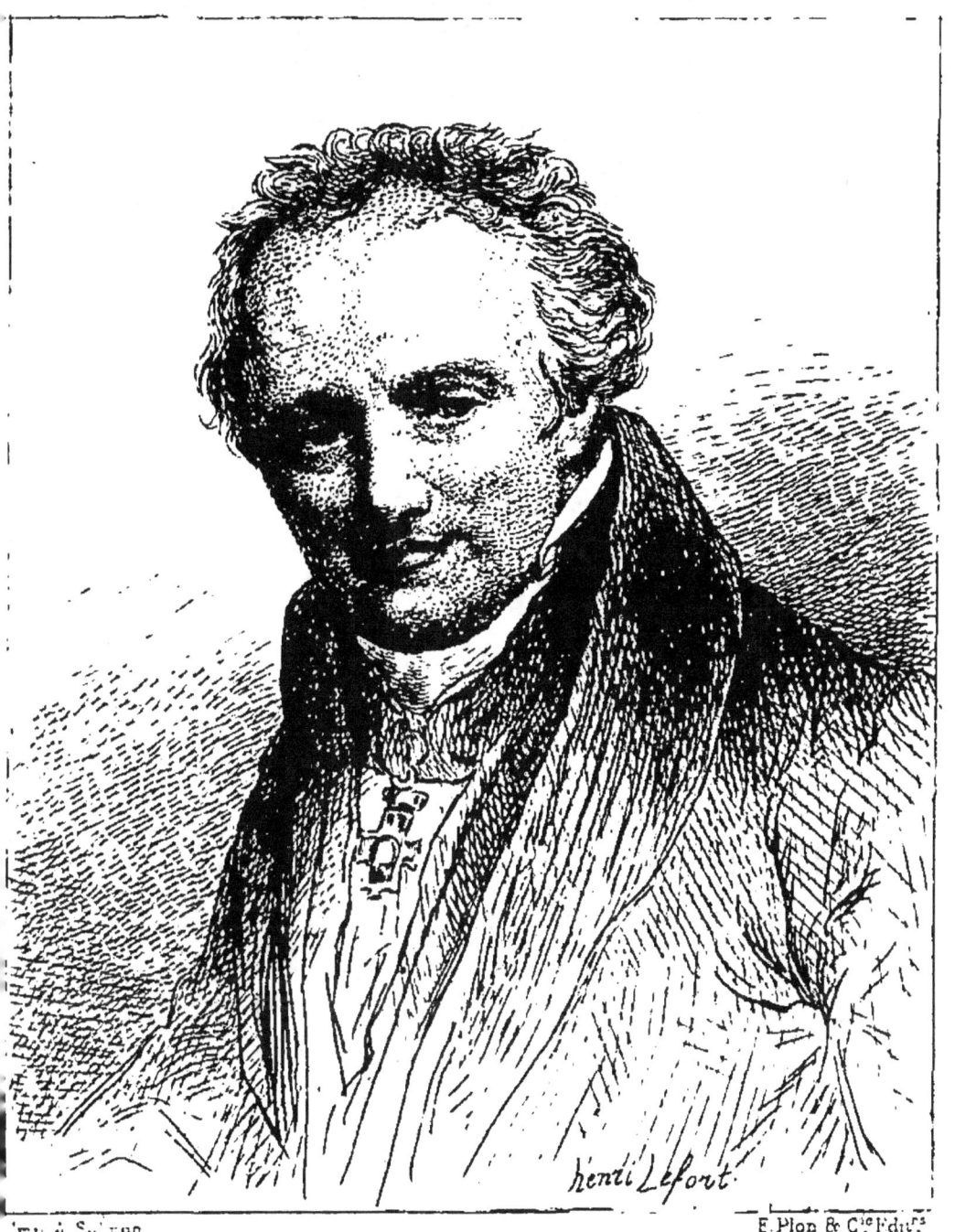

B^{on} DOMINIQUE VIVANT-DENON.
Directeur General des Musees Imperiaux

LE BARON VIVANT-DENON

DIRECTEUR GÉNÉRAL DES MUSÉES IMPÉRIAUX

1747-1825

I

'EST une originale figure que celle de Denon. Né au milieu du dix-huitième siècle, héritier de l'esprit de cette société bouleversée par la Révolution, il en transmit la tradition à la société moderne, formant trait d'union entre elles deux. Par certains côtés, il ressemble à son contemporain M. de Talleyrand. Je veux dire que, comme M. de Talleyrand, il sut montrer, quand les circonstances l'exigèrent, tout ce que cachait de qualités sérieuses, de résolution en face du danger, cette apparence légère qui constitue la livrée du dix-huitième siècle. Ses deux biographes, Coupin de la Couperie et

Amaury-Duval, ont insisté sur le bonheur qui l'accompagna toute sa vie. « M. Denon, dit Amaury-Duval, » fut un être privilégié : la fortune lui épargna des mal-» heurs, pour récompense sans doute de la douceur, de » l'amabilité de son caractère. » Un homme heureux! Le fait serait rare. Si l'on a voulu dire qu'il avait le caractère bien fait, prenant le bon côté des choses, jouissant du présent sans redouter l'avenir, ne se laissant pas abattre par la mauvaise fortune, doué de ressort et de ressources, les témoignages contemporains confirment cette assertion : mais si l'on veut prétendre que les hasards de la vie lui ont toujours été favorables, qu'il était né sous une heureuse étoile, il faut s'entendre. Autant je crois peu au bonheur pris dans l'acception de hasard, autant je suis persuadé que la fermeté, le sang-froid devant le danger dominent les événements et les font tourner au profit de qui sait attendre. Si la fortune aime les audacieux, elle ne déteste pas qui la brave. Lorsqu'en 1793, en pleine terreur, M. Denon, inscrit sur la liste des émigrés, venait à Paris réclamer ses droits de citoyen et les débris de sa fortune au Comité de salut public, apportant sa tête pour enjeu de la partie qu'il risquait, ce n'était pas apparemment la quintessence du bonheur. Lorsqu'en 1798, pendant la campagne d'Égypte, il allait sous la mousqueterie arabe relever le plan de Memphis ou dessiner l'île de Philæ, il y avait beaucoup de chance pour que la balle d'un Bédouin ou un coup de soleil vinssent mettre un terme à la félicité dont il jouissait. Lorsqu'en 1815 un peloton

de soldats prussiens le repoussait à coups de crosse dans son cabinet du Louvre, lui montrant pour perspective à peu près certaine un séjour indéfini dans la citadelle de Graudentz, on pouvait encore trouver beaucoup de gens placés dans des circonstances plus agréables. Il n'est donc pas permis de dire que la vie de Denon ait été uniquement tissée de jours fortunés. S'il a rencontré des circonstances heureuses, ce que je crois, il l'a dû peut-être à sa gaieté, mais certainement à la fermeté de son caractère. J'espère en fournir des preuves en racontant sa vie.

Dominique Vivant-Denon, baron de l'Empire, fils de Vivant-Denon et de dame Nicole-Marie Boisserand, naquit à Châlons-sur-Saône le 4 janvier 1747 (1). Une sœur épousa un M. Brunet et en eut un fils qui joignit à son nom celui de son oncle, devint général de division et mourut en 1845. C'est le général Brunet-Denon, dont la famille existe encore. Sans être riches, ses parents étaient assez aisés pour pouvoir choisir la carrière de leur fils. Ils songèrent à la magistrature, et, en 1776, l'envoyèrent à Paris étudier le droit sous la conduite d'un abbé Buisson parfaitement inconnu. Ce qui devait arriver arriva. Les goûts du jeune homme ne répondaient pas aux intentions de sa famille. Privé de surveil-

(1) Son acte baptistaire est déposé aux Archives des Affaires étrangères. Dans une déclaration qui y est jointe, datée du 21 octobre 1785, Denon se qualifie de seigneur de Lans. J'ignore à quel fief se rapporte cette qualification.

lance, la bourse bien garnie, il put se livrer à ses penchants. Les événements ne lui ont pas donné tort.

L'esprit était alors un passe-port conduisant à tout. Denon en avait beaucoup, et du meilleur. Il fut promptement admis dans des sociétés où dominaient les femmes, plus sensibles que les hommes à ce genre de mérite. On raconte qu'étant tout enfant, une bohémienne lui prédit qu'il serait aimé des femmes. Sous prétexte d'étudier le droit, Denon fit de son mieux pour confirmer la prédiction, et ce n'est pas en 1768 que les collaborations devaient lui manquer. Gai, enjoué, sémillant, armé de l'audace de la jeunesse, il devint bientôt la coqueluche — qu'on me passe le mot, il est du temps — des boudoirs, et le héros d'aventures galantes dont il a cru devoir la confidence à la postérité. « Il plut aux femmes, dit naïvement Coupin de la Cou- » perie, et dans un pays comme la France, c'est un » moyen certain de parvenir. » On peut en préférer d'autres, et Denon en possédait de plus avouables. Toujours est-il que pour obtenir ses entrées dans les coulisses du Théâtre-Français, où il avait intérêt à être admis, il composa une pièce, *Julie, ou le Bon Père*, jouée le 14 juin 1769 (1), et qui obtint un succès d'estime. Après la première représentation, on demandait au vieux Lekain ce que l'on venait de donner : « Je n'en

(1) *Julie, ou le Bon Père*, comédie en trois actes, par M. D. N., gentilhomme ordinaire du Roi. Dédiée à son père. Paris, Delalain, 1769.

» sais trop rien, répondit-il; c'est la comédie de cet
» auteur couleur de rose que ces dames ont reçue. »

La lecture de *Julie* ne justifie pas l'opinion de ces dames. Leur indulgence littéraire était la conséquence de leurs faiblesses morales. Elle est écrite dans ce style plat, larmoyant et sentencieux dont Diderot avait fourni le modèle, et qu'à force de bonhomie Sedaine, en 1765, avait élevé à la hauteur d'un genre. On y rencontre beaucoup de vérités de cette force : « On peut être heu-
» reux au village comme dans la capitale. » Lysimon, le bon père, se charge de formuler la conclusion et la morale du drame en ces termes : « La solitude n'a rien
» d'effrayant pour les cœurs vertueux; elle nourrit la
» sensibilité, elle facilite l'exercice des devoirs et sait les
» changer en plaisirs. » C'est sous le couvert de ces pauvretés que les belles dames de 1769 donnaient à leur sensibilité le cours que l'on sait. Denon avait vingt-deux ans alors. *Delicta juventutis*.

Coupin de la Couperie rapporte à ce moment (1770) l'anecdote suivante, où Denon se montre déjà courtisan délié et plein d'à-propos. Dans l'espoir d'être remarqué par le Roi, il suivait assidûment la cour dans ses séjours à Fontainebleau. Cette assiduité lui réussit. Louis XV l'aperçut un jour au milieu de la foule, et lui demanda ce qu'il souhaitait : « Vous voir, répondit le jeune
» homme. — Vous n'avez rien de plus à me deman-
» der? — Pardon, Sire. Les baïonnettes de vos gardes
» m'empêchent de vous approcher. Veuillez leur ordon-
» ner de les retirer. » C'était une pauvre flatterie, mais

de la présence d'esprit. Le Roi ne l'oublia pas, et, pour permettre à Denon de le voir à toute heure sans interposition de baïonnettes, lui accorda le titre de gentilhomme ordinaire, qui n'avait d'autre avantage que de donner au titulaire un accès libre auprès du souverain. Pour un jeune homme, c'était quelque chose.

Deux années plus tard, comprenant qu'il avait à faire de son temps un meilleur usage que de voir le Roi et de courtiser les jolies femmes, Denon se décida à prendre une carrière. Il choisit la diplomatie, et, son genre d'esprit étant donné, il ne pouvait faire un meilleur choix. En 1772, il fut envoyé à Saint-Pétersbourg comme gentilhomme d'ambassade (ce que l'on a appelé depuis *attaché*), chargé de dépêches pour le ministre de France baron de Talleyrand. Arrivé à son poste, ses qualités d'homme du monde, l'agrément de son commerce lui ouvrirent rapidement les salons de la haute société. Bien accueilli par les grands seigneurs, mieux encore par les grandes dames; observateur fin et pénétrant, moitié confidences, moitié discernement, il fut vite au courant de mille petits secrets dont la chancellerie française profitait. Je ne sais s'il était plus ministre que le ministre lui-même, ainsi qu'il le laissait complaisamment entendre plus tard (c'est une prétention manifestée par tous les attachés au début de leur carrière); mais il n'est pas douteux que dans une cour dissolue comme celle de la grande Catherine, des indiscrétions de boudoir n'aient éclairé parfois des imbroglios diplomatiques.

Il revint en France en 1774 à la mort de Louis XV, et rencontra à Copenhague M. de Vergennes, qui quittait Stockholm pour venir occuper le poste de ministre des affaires étrangères. L'année suivante, il était envoyé auprès de la Confédération helvétique à l'occasion du renouvellement des capitulations militaires. A ce moment, Voltaire habitait Ferney, où il avait établi une manière de pontificat de la bassesse et de l'esprit, de la mauvaise foi et du talent. Denon était trop fin pour négliger de faire sa cour au pape de l'incrédulité, et pour ne pas lui demander cette consécration banale qu'il prodiguait à tous ses visiteurs. Il lui adressa donc la lettre suivante :

« Monsieur, j'ai un désir infini de vous rendre mon hommage. Vous pouvez être malade, et c'est ce que je crains; je sens aussi qu'il faut souvent que vous vouliez l'être, et c'est ce que je ne veux pas dans ce moment-ci. Je suis gentilhomme ordinaire du Roi, et vous savez mieux que personne qu'on ne nous refuse jamais la porte. Je réclame donc tout privilége pour faire ouvrir les battants. J'étois l'année dernière à Pétersbourg; j'habite ordinairement Paris, et je viens de parcourir les treize cantons, dont vous voyez que j'ai pris la franche liberté. Si avec cela vous pouvez trouver en moi quelque chose qui vous dédommage des instants que je vous demande, alors mon plaisir sera sans reproche et deviendra parfait.

» Je ne m'aviserai pas, Monsieur, de vous faire des compliments; vous êtes au-dessus de mes éloges, et vous n'avez pas besoin de mes humilités; et puisque j'ai trouvé un moyen d'être votre camarade, je me contenterai de vous assurer que vous n'en avez point qui vous soit plus parfaitement dévoué, Monsieur, que votre très-humble serviteur. »

Voltaire ne pouvait être indifférent à un désir si spirituellement formulé. Il répondit :

« Monsieur et respectable camarade, non-seulement je veux être malade, mais je le suis, et depuis quatre-vingt-un ans. Mais, mort ou vif, votre lettre me donne un extrême désir de profiter de vos bontés. Je ne dîne point, je soupe un peu. Je vous attends donc à souper dans ma caverne. Ma nièce, qui vous aurait fait les honneurs, se porte aussi mal que moi; venez avec beaucoup d'indulgence pour nous deux. Je vous attends avec tous les sentiments que vous m'inspirez. »

L'entrevue eut lieu le lendemain, 4 juillet 1775. Dès le 5, Denon, sous le charme, écrivait à Voltaire cette épître dont le style fait sourire, mais curieuse comme témoignage de ces enthousiasmes de la jeunesse pour les grandes réputations littéraires :

« C'étoit l'amitié, Monsieur, qui devoit me mener au Temple de la Bienfaisance. Je vous envoie mes passe-ports, dont mon empressement et votre complaisance ont prévenu les effets. J'ai le cœur plein de vos bontés; votre gaieté est un phénomène qui ne sort point de mon esprit. Vous m'avez montré que le temps ne peut rien sur l'âme lorsqu'on ne laisse engourdir aucun de ses ressorts. Vous serez éternel, vous resterez toujours parmi nous sans être sujet aux lois de la nature. Vous en avez déjà franchi l'ordre (!), et par degrés votre être a déjà pris cette existence aérienne, l'accoutrement de l'immortalité (!!). Voilà ce que l'on pense lorsque l'on vous a vu; voilà ce qu'il faut penser pour se consoler de vous quitter.

» La Borde me demande votre portrait, et je regrette bien de ne vous avoir pas demandé, à titre de l'amitié que vous lui accordez, la permission de le faire d'après vous.

» Je suis avec la tendre vénération que vous m'inspirez, mon

très-respectable camarade, votre très-humble et très-obéissant serviteur. »

Voltaire lui répondit :

« Je suis, Monsieur, plus édifié de votre jeunesse que vous n'êtes indulgent pour ma décrépitude. Je crois avoir connu tout votre mérite, quoique je n'aie pas eu l'honneur de vous voir aussi longtemps que vous me l'avez fait désirer. Je voudrois pouvoir envoyer à M. de la Borde le portrait qu'il veut bien demander; mais je n'en ai pas un seul. Le meilleur buste qui ait été fait est celui de la manufacture de porcelaine de Sèvres; j'en fais venir quelques-uns, et je vous en présenterois si j'étois assez heureux pour vous revoir. Je vous prie de conserver vos bontés pour un vieux camarade bien indigne de l'être. »

Le commerce épistolaire se prolongea pendant une année. On trouvera copie de toutes les lettres échangées dans la *Notice* d'Amaury-Duval. La seule particularité que l'on puisse y relever, c'est que dès cette époque Denon s'occupait de gravure. Ce portrait de Voltaire dont il vient d'être question, et une composition intitulée *le Déjeuner de Ferney*, que l'on retrouve dans son œuvre, amenèrent entre les deux *confrères* un échange de propos aigres-doux et de persiflage courtois où le dernier mot ne resta pas à Voltaire.

Denon passa l'hiver de 1775 à Paris. Il repartait au printemps de 1776 comme attaché à l'ambassade de Naples sous M. de Clermont d'Amboise.

Avec ses habitudes et ses goûts, il était là dans son élément. Les huit années passées à Naples furent des années d'enchantement. Le trône était occupé par

Ferdinand IV, et surtout par sa femme, la fameuse Marie-Caroline, sœur de Marie-Antoinette. La reine Caroline et son favori, le ministre Acton, fidèles à la politique italienne, favorisaient les mœurs légères de la cour. Mais là se bornait l'imitation. Ces désordres ne voilaient qu'une politique sans but, des caprices sans grandeur et des passions sans frein. C'était la cour de Catherine II, moins le génie. Un diplomate de trente ans ayant tenu tête à Voltaire devait trouver matière à de nombreuses observations au milieu des intrigues qui se nouaient et se dénouaient autour de lui, et les dépêches de M. de Clermont d'Amboise doivent contenir des traits d'un vif intérêt. Je ne les ai pas lues. Mais l'œuvre gravé de Denon est rempli de témoignages qui ne laissent pas de doutes sur l'impression causée sur l'artiste par la société napolitaine de 1777 à 1785. Grandes dames, aventuriers, princes, savants, *lazzaroni*, pêcheuses de corail qui composaient ce monde bigarré, défilent devant vous, et produisent la même impression amusante et malsaine que les *Mémoires de Casanova*.

Ses devoirs officiels n'absorbaient pas tellement son temps qu'il ne pût en consacrer une partie à ses goûts d'artiste. L'abbé Richard de Saint-Non publiait alors son *Voyage pittoresque de Naples et de la Sicile* (1), et chargeait des artistes de faire des dessins reproduits par la gravure. Denon les suivit dans leurs excursions,

(1) Quatre tomes en 5 vol. in-fol. Paris, Lafosse, 1781-1786.

et en rapporta des observations qui, mises au net, composent la majeure partie du cinquième volume. La description de la Sicile est entièrement rédigée par lui : « Un voyage dans la Calabre et dans la Sicile, dit-il
» dans le fragment publié par Amaury-Duval, ralluma
» toute ma passion pour les arts, me fit reprendre mes
» crayons et entreprendre des fouilles dans la Terre de
» Labour et dans la Pouille. La découverte d'un vase
» grec ou d'un vase quelconque de forme nouvelle me
» paraissait un service signalé que je rendais au bon
» goût. Je revins en France si chargé de poteries que je
» ne savais où les placer. » Voilà le collectionneur qui apparaît.

Ce voyage date de 1780. En 1782, lors du rappel de M. de Clermont-d'Amboise, Denon resta à Naples comme chargé d'affaires en attendant l'arrivée d'un nouvel ambassadeur. Ses fonctions cessèrent à la fin de 1785, où il fut rappelé à son tour et mis en disgrâce. Mais lorsque Amaury-Duval insinue que la divulgation des galanteries de la Reine ne fut pas étrangère à cette disgrâce, il est évidemment dans le vrai. Qu'on y ajoute le temps dérobé par le collectionneur au diplomate, et je crois que les causes de cette disgrâce ne seront pas difficiles à pénétrer. Je ne sais si Vénus et les Amours de Naples pleurèrent son départ; Denon paraît s'en être facilement consolé.

Pendant son absence, il avait fait imprimer un opuscule : *Point de lendemain*, qui, comme fond et comme forme, n'a rien de commun avec le *Bon Père*. C'est un

conte spirituel et licencieux, dont le mérite consiste à présenter sous une forme des plus châtiées les situations les plus inconvenantes et les plus scabreuses. Ce mérite, *Point de lendemain* le possède au suprême degré. Il est difficile de pousser plus loin l'art de faire dire aux mots le contraire de ce qu'ils expriment. Le genre est détestable, mais dans son genre c'est un chef-d'œuvre. Je n'en raconterai pas l'intrigue, qui ne dure qu'un jour ou plutôt qu'une nuit. Par le début, on pourra juger de la suite : « J'aimais éperdument la comtesse de ***. J'avais
» vingt ans, et j'étais ingénu. Elle me trompa, je me
» fâchai; elle me quitta, j'étais ingénu, je la regrettai.
» J'avais vingt ans, elle me pardonna. Et comme j'avais
» vingt ans, que j'étais toujours ingénu, toujours trompé,
» je me croyais l'amant le plus aimé, partant le plus
» heureux des hommes. » C'est leste, railleur, bien tourné, et cela continue sur ce ton de persiflage pendant vingt pages (1). *Point de lendemain* a sa place marquée dans la bibliothèque réservée de tout homme

(1) La première édition de *Point de lendemain* parut dans le *Coup d'œil sur la littérature, ou Collection de différents ouvrages tant en prose qu'en vers*, par M. Dorat. Amsterdam et Paris, Gueffier, 1780, 2 vol. petit in-8°. Le nom de Dorat, qui sert de passe-port à cette compilation, lui a fait souvent attribuer *Point de lendemain*.

Il en parut une deuxième édition chez Didot en 1812. In-18 tiré à petit nombre : 25 exemplaires, dit-on. Il y a tout lieu de croire que le chiffre de ce tirage est plus considérable.

Balzac l'a reproduit une troisième fois dans la *Physiologie du mariage*, chapitre *Principes de stratégie*.

Enfin, en 1869, il en fut publié une quatrième édition chez Claye. In-4° avec une eau-forte. Tirée à petit nombre.

de goût, entre les *Hasards du coin du feu*, de Crébillon fils, et *Angola*, du chevalier de la Morlière, moins obscène que l'un, plus vif que l'autre, supérieur à tous deux.

Fixé à Paris et libre de ses engagements diplomatiques, Denon demanda des ressources à sa facilité d'écrivain et à son talent de graveur. A la suite du Salon de 1787, il publia un de ces comptes rendus aussi fréquents pour le moins alors qu'aujourd'hui (1). On y chercherait vainement des renseignements ou des critiques sur les œuvres exposées. Du commencement à la fin ce n'est qu'une apologie du talent de David, qui exposait son tableau *Socrate buvant la ciguë*. Voilà près d'un siècle de cela, et l'on peut affirmer que l'enthousiasme de Denon ne le trompait pas. Il n'en est malheureusement pas de même pour le choix des victimes qu'il immolait à ce nouveau dieu. S'il s'est relu vingt ans plus tard, il a dû regretter des phrases comme celle-ci : « Pérugin a une petite manière, et Simon Vouet » lui est bien préférable. » Il ne faut pas disputer des goûts. Pourtant Denon venait de voir Rome et les Pérugins de la chapelle Sixtine. Il est impardonnable. Mais sept ans plus tard, ce grossier panégyrique devait lui donner dans David un protecteur tout-puissant.

La même année, au mois de juillet, il était reçu agréé à l'Académie de peinture sur la gravure de l'*Ado-*

(1) *Lettre de M. Denon en réponse à une lettre d'un étranger sur le Salon de 1787*. Broch. de 15 pages. Paris, Didot l'aîné.

ration des Bergers d'après *Luca Giordano* (1). Au mois de mai 1788, il repartait pour l'Italie, « pour elle seule » et dans le but de se perfectionner dans les arts », suivant ses propres expressions. Afin de subvenir aux frais du voyage, il céda au Roi la collection des vases qu'il avait rapportés de Naples. Elle est répartie aujourd'hui entre le Musée céramique de Sèvres et le Cabinet des médailles de la Bibliothèque nationale.

Denon s'établit à Venise, et y passa les premières années de la Révolution. Il en partit lorsque l'hostilité de la Sérénissime République contre la France fut devenue trop manifeste, et se transporta à Florence. Chassé également de cette ville par l'adhésion du grand-duc de Toscane à la coalition; à bout de ressources, plein d'inquiétudes sur le sort des siens au milieu de la tourmente révolutionnaire, menacé d'être compris dans la liste des émigrés, il rentra en France dans l'automne de 1793, au plus fort de la Terreur. Il avait consacré ces quatre années à des travaux de gravure. D'un burin facile et uniforme, il reproduisit les tableaux, dessins, paysages, scènes de mœurs, personnages qui l'avaient frappé. Pendant son séjour à Florence, il donna un commencement d'exécution à la reproduction à l'eau-forte des portraits d'artistes qui figurent à la Galerie des Offices. Les événements ne lui permirent pas de poursuivre ce projet.

A Paris, il retrouva David membre de la Conven-

(1) La planche est aujourd'hui à la Chalcographie du Louvre.

tion, jouant le rôle politique que l'on sait, et tout-puissant dans le domaine des arts. Heureusement pour Denon, le rigide républicain se souvint du flatteur de 1787. Il lui confia la gravure du tableau du *Jeu de Paume*, et, ce qui valait mieux, protégea sa vie en répondant de son civisme. C'est alors que Denon adressa la curieuse lettre suivante au ministre des affaires étrangères, ce fameux Buchot qui jouait au billard de la rue du Bac les nominations des ministres plénipotentiaires (1) :

« Citoyen Ministre, j'ai été employé dans les affaires étrangères en Russie et à Naples. Dans cette dernière cour, où j'ai été trois ans et demi chargé des affaires, la nature des événements m'a rendu désagréable à la reine de Naples et, par contre-coup, à celle de France, ce qui m'a éloigné d'une carrière à laquelle j'avais destiné ma vie. N'ayant aucun reproche à articuler contre moi, on me donna, en me renvoyant à la fin de 1785, deux mille quatre cents livres de pension, qui fut réduite six mois après. L'espèce de disgrâce que j'éprouvai alors me fit tourner toute mon attention du côté des arts. Je me présentai et fus reçu comme artiste à l'Académie de peinture, en qualité de graveur. Je partis pour l'Italie pour aller perfectionner mon talent, m'étant muni d'un passeport en date du 11 mai 1788. Je me fixai à Venise, pensant y demeurer, jusqu'à ce que, devenu suspect, j'ai été obligé d'en partir pour me rendre à Florence, que j'ai quitté lorsque la coalition de cette puissance en a éloigné tous les Français.

» De retour, on me demande, pour être payé des arrérages d'une pension, le seul fruit de dix-huit ans de service, un certificat de toi, Citoyen, où il soit mentionné que je suis membre de la ci-devant Académie de peinture, que je suis parti pour

(1) Voir les *Mémoires de Miot de Melito*, t. I.

l'Italie en vertu d'un passe-port, que j'ai été à Venise, que j'ai été forcé de quitter cette ville à cause de mon patriotisme, que je me suis rendu à Florence, où je suis resté jusqu'au 8 octobre 1793; que je suis parti pour me rendre à Paris, où je suis arrivé le 20 frimaire, ce que je puis te prouver, Citoyen, par les pièces ci-jointes consistant en un extrait du Registre des passe-ports du mois de mai 1788 donné par le ministre Lebrun, mon brevet d'académicien, un certificat de prestation de serment à la République entre les mains du chargé d'affaires Jacob, un certificat de civisme dudit Jacob, un autre du plénipotentiaire Noël, une autre attestation du citoyen Hennin que je me suis constamment occupé à graver des tableaux de l'école vénitienne; un billet particulier du citoyen Noël; un passe-port du citoyen La Flotte, ministre à Florence; et enfin, un autre passe-port du citoyen Barthélemy, ambassadeur de la République en Suisse.

» J'attends de ta justice, Citoyen Ministre, que tu te prêteras à tous les détails qu'exige ce certificat, puisque je te fournis les preuves aussi authentiques de toutes les circonstances qui y sont nécessaires.

» *Signé* : Denon. »

« J'atteste, Citoyen Ministre, avoir connu le citoyen Denon en Italie, l'y avoir vu s'exercer aux arts avec succès, et qu'il n'y a jamais habité que des pays neutres. Nous faisons en ce moment concurremment la gravure du tableau du *Jeu de Paume*. C'est lui qui en fait la gravure. Il ne l'aurait pas fait s'il n'eût été bon patriote.

» *Signé* : David, député (1). »

On ne retrouve pas dans l'œuvre de Denon la gravure dont parle David; mais on connaît celles exécutées au même moment d'après les costumes dessinés par David

(1) Archives du Ministère des Affaires étrangères, *liasse Denon*.

et proposés à la Convention. Il s'agissait d'édicter des lois somptuaires obligeant tous les Français à porter un costume uniforme en rapport avec leurs fonctions et leur âge, et David fut chargé de donner le dessin de ces costumes. Ils offrent un mélange du sénateur romain, du magnat hongrois et de l'acrobate, parfaitement ridicule aujourd'hui, mais que l'on prenait au sérieux alors. Parmi les plus bizarres, je signalerai le *Représentant du peuple en fonction*, le *Législateur en fonction*, l'*Habit civil du citoyen français*, l'*Habit du citoyen français dans son intérieur*. On croyait de bonne foi que la coupe des habits est un moyen efficace de réformer les mœurs, et que le tailleur peut venir en aide au législateur. On n'avait peut-être pas tort, mais je doute que l'ancien correspondant de Voltaire fût bien convaincu de l'efficacité du moyen.

L'exactitude biographique oblige à mentionner à ce moment une série de vingt-quatre planches de sujets obscènes. J'ai vu ces gravures, et je puis assurer que le talent, ce talent qu'avait rencontré Annibal Carrache dans la répétition des *Amours des Dieux*, de Jules Romain, en est absolument absent. *Point de lendemain* peut être excusé; rien ne saurait faire pardonner les priapées de Denon. Il n'y a pas deux manières d'apprécier une pareille œuvre : c'est une œuvre pitoyable, mais c'est surtout une mauvaise action. J'en ai trop dit sur ce sujet, et j'en demande pardon aux lecteurs.

Cependant le Directoire succédait à la Convention, un calme relatif était accordé à la France; la campagne

d'Italie commençait, et l'étoile de l'Empire se levait à Millesimo. Denon avait rencontré le général Bonaparte dans le salon de madame de Beauharnais. Lorsque le traité de Campo-Formio eut ramené le général à Paris et que l'expédition d'Égypte fut décidée, ses voyages, son goût, ses connaissances spéciales, son habileté comme dessinateur, sa facilité d'écrivain, le désignèrent à l'attention du général en chef, qui le comprit au nombre des savants destinés à accompagner l'expédition. Bonaparte n'eut pas à se repentir de ce choix : il se connaissait en hommes. Une fois en Égypte, Denon fut un des plus actifs collaborateurs de l'Institut du Caire. Son ardeur, en présence des merveilles qui frappaient ses yeux, lui faisait braver gaiement les dangers qui augmentaient à chaque pas. Monté sur un âne, son carton en bandoulière, ses crayons dans sa giberne, il était toujours en tête des colonnes, sourd aux coups de fusil, insensible aux balles pleuvant autour de lui. Dès que les Arabes laissaient un moment de répit à nos colonnes, il en profitait pour dessiner à la hâte les paysages qu'il avait sous les yeux. Voici comment s'exprime sur son compte un de ses compagnons d'Égypte, Savary, depuis duc de Rovigo :

« M. Denon était attaché d'amitié au général Desaix, et ne le quitta pas de toute la campagne. Tout le monde aimait son caractère doux et obligeant, et sa conversation instructive était un délassement pour nous. Le zèle qu'il mettait à toiser les monuments, à rechercher les médailles et les antiquités était un sujet continuel d'étonnement pour nos soldats, surtout quand on lui

voyait braver la fatigue, le soleil et souvent les dangers, pour aller dessiner des hiéroglyphes ou quelque débris d'architecture; car je ne crois pas qu'une seule pierre lui ait échappé. Je l'ai souvent accompagné dans ses excursions. Il portait sur ses épaules un portefeuille rempli de papier et de crayons, il avait un petit sac suspendu au cou, dans lequel il mettait son écritoire et quelque nourriture. Il nous employait tous à lui mesurer les distances et les dimensions des monuments qu'il dessinait pendant ce temps-là. Il avait de quoi charger un chameau en dessins de toute espèce quand il retourna au Caire, d'où il repartit avec le général Bonaparte pour la France (1).

Les cent cinquante dessins de Denon ont été gravés dans le grand ouvrage sur l'Égypte publié de 1809 à 1813 sous la direction de Jomard. La majeure partie appartient aujourd'hui au Cabinet des cartes géographiques de la Bibliothèque nationale, et les planches gravées font partie de la Chalcographie du Louvre (2). Tout le monde connaît cet ouvrage, au moins de réputation. Le premier il a appelé l'attention sur les études égyptologiques. C'est sa lecture qui a guidé les Champollion, les Lepsius, les Lhôte, les de Rougé, les Prisse d'Avesnes, les Deveria dans leurs merveilleuses découvertes; c'est encore lui qui forme la base de tous les travaux ayant l'Égypte ancienne, ses mœurs, son histoire, sa chronologie, sa littérature, sa religion pour

(1) *Mémoires du duc de Rovigo*, t. I, p. 121.
(2) *Description de l'Égypte*. Paris, Imprimerie impériale, 1809-1813, et Imprimerie royale, 1818-1828. — 10 vol. in-folio de texte et 12 vol. in-folio de planches.

objet et pour but. Nous voilà bien loin de *Julie, ou le Bon Père,* et de *Point de lendemain.* Devant cette multiplicité de travaux, il faut bien rendre justice à la souplesse et à la fécondité de cette intelligence, et à la facilité d'application dont elle était douée.

II

Rentré en France en 1800 à la suite de son ami le général Desaix, Denon assista à la réorganisation du pays, qui occupa les premières années du Consulat. Quand ce fut le tour des établissements scientifiques de fixer l'attention du Premier Consul, il était tout désigné pour occuper un poste important, et fut nommé en 1802 directeur du Musée central des arts, et en 1803 directeur de la Monnaie des médailles (1).

Denon venait de trouver sa voie. Nos victoires passées avaient fait du Louvre un dépôt de merveilles que

(1) Cet établissement n'avait de commun que le titre avec l'hôtel des Monnaies, où l'on frappe les espèces d'or et d'argent ayant un cours public. On y exécutait uniquement les médailles destinées à perpétuer le souvenir des événements du Consulat et de l'Empire. Il avait déjà fonctionné avec une organisation à peu près semblable sous Louis XIV et sous Louis XV. Il occupait alors le rez-de-chaussée intérieur de la grande galerie du Louvre. C'est là qu'il fut réorganisé sous la direction de Denon, avec ses artistes, ses ouvriers, son matériel spéciaux. Cette organisation disparut à la Restauration; et la frappe des médailles fut définitivement adjointe à la frappe des monnaies, et installée à l'hôtel des Monnaies, quai Conti, où elle fonctionne encore. Je dois ces renseignements à l'obligeance de M. Barre, qui prépare une histoire de cet établissement trop peu connu.

nos victoires prochaines allaient augmenter encore. Denon devint un véritable surintendant des bâtiments, et, sans en avoir le titre, remplit les mêmes fonctions que le duc d'Antin sous Louis XIV, M. de Marigny sous Louis XV et M. d'Angivilliers sous Louis XVI. Toutes les commandes passaient par ses mains. Avec Percier et Fontaine pour architectes, David pour peintre, Chaudet pour sculpteur, Biennais et Odiot pour orfèvres, Jacob pour ébéniste, Thomire pour ciseleur, avec les richesses du Musée pour modèles, il imprima au goût français une direction qui laissera un long souvenir dans l'histoire de l'art. C'est le goût Empire. Si l'excellence de ce goût est contestable, son existence ne l'est pas. Chose singulière, et qui prouve une fois de plus notre mobilité! Sous la Restauration et le gouvernement de Juillet, le mouvement des esprits, la vogue, proscrivit les objets empreints de ce goût. Par un juste retour des choses d'ici-bas, David et son école étaient conspués comme ils avaient conspué Boucher et son école. Peu à peu cependant l'équilibre se rétablit. A partir de 1840, le genre Louis XV et Pompadour reprit faveur, puis le genre Louis XVI. On se passionne aujourd'hui pour le style du Directoire, et l'on peut prévoir le moment où les collectionneurs feront des folies pour tous ces objets créés sous l'influence de Denon, et qu'il y a quarante ans un amateur délicat eût rougi de posséder. Revirements complets, volte-face inqualifiables, mobilité, en un mot, qui constituent le charme et le malheur de notre patrie.

Nommé en 1803 membre de la classe des beaux-arts de l'Institut, Denon ne paraît pas avoir exercé ces fonctions avec une grande assiduité. Le Louvre ne lui en laissait pas le temps. Cependant, peu après sa nomination, il prononça, à propos des monuments antiques arrivés d'Italie, un discours dont le retentissement fut considérable, et dont la majorité des artistes adopta les bases comme une déclaration de principes. Le *Moniteur* du 7 mai 1804 contient un curieux témoignage de l'esprit qui dominait alors dans les arts. C'est une lettre adressée à Denon par un groupe considérable d'artistes le félicitant d'avoir demandé « que l'on débarrassât à l'avenir » les statues du costume. L'usage de draper la figure, » disent les signataires, n'est que le secours de la médio- » crité. Il faut laisser à la peinture les détails minutieux » du costume. Il est temps de renvoyer *ces fraques* (sic) » *écourtés, ces bottines, ces gilets mesquins, ces per-* » *ruques*... dans les vestiaires. » Les hommes de génie qui protestaient ainsi contre les gens médiocres qui font des chefs-d'œuvre avec des figures costumées sont, entre autres, Bonnemaison, Beauvallet, Laneuville, Ansiaux, Foucou, Espercieux, Stouf, Lange, Rigo, et d'autres également célèbres. Les gens médiocres n'avaient donc rien à craindre.

C'est encore les *Mémoires du duc de Rovigo* qui nous ont conservé le souvenir d'un fait assez curieux qui se place à cette époque (1805). Nous leur laissons la parole :

« Dès son retour à Paris après Marengo, le Premier Consul

avait résolu d'éterniser la mémoire de la conquête de l'Italie en élevant à l'hospice du grand Saint-Bernard un monument qui attestât aux siècles futurs cette glorieuse époque de l'histoire de nos armées. Il avait chargé M. Denon d'aller reconnaître les lieux et de lui soumettre différents projets. Il en avait choisi un, et l'exécution venait d'en être achevée lorsque l'Empereur était à Milan. Il voulut en faire faire l'inauguration avec solennité, et y faire transporter les restes du général Desaix. On composa une petite colonne formée de députations des divers régiments de l'armée d'Italie, et d'une députation civile d'Italiens qui devaient partir de Milan et se rendre à l'hospice du Mont Saint-Bernard. Tout était disposé, lorsque M. Denon vint rendre compte à l'Empereur qu'on ne trouvait pas le corps du général Desaix. L'Empereur se souvint de l'ordre qu'il m'avait donné sur le champ de bataille de Marengo, et me chargea de faire tout ce qui serait possible pour découvrir ce qu'on en avait fait. M. Denon m'assurait avoir fait beaucoup de recherches sans succès. Je le priai de m'accompagner seulement une heure, et je le conduisis au couvent, où l'on avait déposé le corps du général. Le monastère avait été sécularisé, il ne restait plus qu'un seul religieux. A la première question, il comprit ce que je voulais dire; il entra dans une petite sacristie attenant à une chapelle, et j'y trouvai le corps du général à la même place et dans le même état où je l'avais laissé quelques années auparavant, après l'avoir fait embaumer, puis mettre dans un cercueil de plomb et dans un cercueil de cuivre, et enfin le tout enveloppé d'un cercueil de bois. M. Denon fut fort heureux de cette découverte. Le général Desaix repose depuis cette époque dans l'église du Mont Saint-Bernard (1). »

Grâce à l'activité de l'Empereur, la position de Denon ne pouvait être une sinécure. A mesure que la victoire ouvrait à nos armées les portes des capitales, Denon les y suivait et présidait au choix des trophées qu'elles en

(1) *Mémoires du duc de Rovigo*, t. II, p. 123.

rapportaient. Puis, de retour à Paris, il s'occupait, soit à classer ces trophées dans le Louvre, soit à surveiller l'érection de monuments rappelant les faits d'armes auxquels ils étaient dus. C'est ainsi qu'il assista, le 14 août 1808, dans l'enclos Saint-Lazare, chez le fondeur Delaunay, à la fonte de la statue de l'Empereur par Chaudet, destinée à surmonter la colonne d'Austerlitz [Vendôme] (1).

De 1808 à 1812, Denon fut absorbé par les devoirs de sa charge. En dehors des expositions des artistes vivants, de la distribution des prix décennaux, de la frappe des médailles, de la surveillance de Sèvres et des Gobelins, de ses voyages à l'étranger à la suite de nos armées, il ne devait pas avoir beaucoup de loisir; il en consacrait le peu qui lui restait à augmenter le nombre de ses eaux-fortes, et à expérimenter un nouveau procédé de reproduction : la lithographie. Son œuvre contient une planche représentant *Jésus pendant la fuite en Égypte,* signée : *Fait à la lithographie de Munich le 15 novembre 1809.* Ce n'est pas un chef-d'œuvre, et nous sommes loin des résultats obtenus par Géricault et Charlet, et des merveilles d'effet de Raffet, Nanteuil,

(1) Cette statue, qui représentait l'Empereur vêtu du costume romain, fut renversée en 1814. De ses débris, on fondit la statue de Henri IV qui orne le terre-plain du pont Neuf. Pendant toute la Restauration, le drapeau blanc flotta au sommet de la colonne. En 1832, on y plaça la statue de l'Empereur par M. Seurre, dite au *Petit Chapeau*. Cette seconde statue fut remplacée, en 1863, par celle de M. Dumont, reproduisant à peu près la statue de Chaudet. Renversée par l'insurrection de 1871, cette troisième statue a été restaurée par M. Penelli et vient d'être remise en place en décembre 1875.

Mouilleron et Le Roux; mais cette incursion sur le domaine de la nouveauté prouve chez un homme de soixante-deux ans une intelligence singulièrement ouverte à toutes les innovations, et ne les redoutant pas.

L'Empire penchait vers son déclin. A la saine et haute raison du Consulat avait succédé l'impatience de 1810. Dépossédé du trône pontifical, prisonnier à Savone, le Saint-Père avait été transporté à Fontainebleau, où l'Empereur espérait l'éblouir par l'éclat de sa puissance, ou le soumettre par l'ascendant de sa volonté. L'erreur était profonde. En usant envers l'humble prêtre de procédés que l'histoire a flétris, en persécutant sa faiblesse, l'Empereur en avait fait le représentant de la conscience humaine et le défenseur de la liberté morale contre la force matérielle, et, comme il le disait lui-même quand son bon sens n'était pas aveuglé par ses passions, le souverain des âmes. On sait si Pie VII fut à la hauteur de ce rôle. Denon avait été placé auprès de lui pour adoucir les ennuis de sa captivité, et, avec son charme d'esprit, avec sa connaissance de la langue et des usages italiens, nul choix ne pouvait être plus agréable au Pontife. La sympathie s'établit rapidement entre eux, de longues conversations en furent la suite; Bourrienne, dans ses *Mémoires,* nous a conservé le résumé de l'une d'elles, qu'il tenait de Denon lui-même :

« Le Pape, racontait Denon à Bourrienne, avait pris l'habitude de me tutoyer; il m'appelait toujours son fils. Un jour il me demanda de lui donner à lire l'ouvrage que j'ai publié sur les antiquités égyptiennes, et comme tout n'y est pas fort orthodoxe

relativement à la tradition de la Genèse sur la création du monde, j'hésitai; il insista, et je me rendis à son désir. Le Pape me dit que la lecture de mon livre l'avait beaucoup intéressé. « Tout cela, » mon fils, est extrêmement curieux; en vérité, je ne le savais pas. » Alors je crus pouvoir avouer à Sa Sainteté les motifs de mon hésitation à lui communiquer cet ouvrage. Je lui avouai qu'il l'avait excommunié aussi bien que son auteur. « Excommunié! toi! mon » fils! reprit le Pape avec la plus touchante bonté; je t'ai excom- » munié? J'en suis bien fâché; je t'assure que je ne m'en doutais » pas (1). »

III

Trois ans après, la France tombait à Waterloo. Les désastres de Russie et de Leipzig, l'invasion de 1814 et celle de 1815 payaient l'invasion de l'Espagne, celle de la Russie et l'aveuglement de Dresde. Les alliés campaient une seconde fois à Paris et s'y conduisaient en vainqueurs tout-puissants. Parmi les abus de force dont ils se rendirent coupables, un de ceux qui froissèrent le plus le sentiment public, et dont le souvenir s'est perpétué de la façon la plus douloureuse dans la mémoire de la France, est l'enlèvement des œuvres d'art du Louvre. Avant de raconter les faits auxquels assista Denon, quelques explications sont nécessaires.

Les merveilles qui pendant vingt ans, à la suite des guerres du Directoire et de l'Empire, étaient venues s'amasser dans nos Musées, provenaient de deux sources

(1) *Mémoires de Bourrienne*, t. IX, p. 74.

distinctes. Les unes — c'étaient les moins considérables comme qualité et comme quantité — avaient été enlevées sans traités au nom de la victoire. Victorieux à leur tour, les alliés avaient donc le droit de les revendiquer au nom du même principe, et nous allons voir tout à l'heure qu'ils n'avaient pas revendiqué ce droit; mais les autres — c'était la portion la plus belle et la plus nombreuse — nous avaient été cédées en vertu de traités ratifiés de part et d'autre, entourés de toutes les garanties du droit public, et ne pouvant être annulés que par un nouveau traité également accepté par les parties contractantes. Or le traité du 30 mai 1814 ne contient aucune clause, pas une phrase, pas un mot dont on pût argüer pour contester notre droit de possession sur ces objets. Ils nous appartenaient en vertu des stipulations les plus sacrées. N'ayant aucune qualité pour traiter une question de jurisprudence internationale, je demande la permission d'en appeler à l'opinion de deux écrivains dont la compétence est incontestable, MM. Thiers et de Viel-Castel. Voici comment s'exprime le premier dans l'*Histoire du Consulat et de l'Empire* (t. XVIII, p. 159) :

« Une dernière question restait à régler : celle de nos Musées. Il n'en fut point parlé, et avec intention. Les souverains s'étaient habitués à les visiter journellement et à les admirer tels que Napoléon les avait formés, c'est-à-dire avec les richesses de l'Europe civilisée, et ils se faisaient presque un devoir de respecter des collections où ils avaient été reçus avec beaucoup d'empressement, et où ils avaient témoigné une vive admiration. De plus, il s'agissait particulièrement en ceci de l'Italie méridionale et de l'Espagne,

qui n'inspiraient qu'un médiocre intérêt aux puissances représentées à Paris, et de l'orgueil français qu'on tenait fort à ménager. On nous laissa donc les chefs-d'œuvre conquis par nos armes, on nous les laissa par prétérition, pour ainsi dire, en s'abstenant d'en parler; mais dans les entretiens particuliers, on ne manqua pas d'insister sur la concession importante qu'on nous faisait, et elle était effectivement d'un intérêt moral considérable. »

Voici l'opinion du second formulée dans l'*Histoire de la Restauration* (t. IV, p. 63) :

« Si une partie de ces tableaux et de ces statues n'avaient été acquis à la France que par la force et sans le consentement de leurs anciens propriétaires, d'autres lui avaient été cédés par des traités formels, après des guerres régulières, en déduction de sacrifices d'une autre nature, et de nouvelles conventions auraient été nécessaires pour annuler le droit que ces traités lui avaient donné. *L'Europe, en 1814, avait validé le droit de la France à la possession de ces œuvres d'art ;* Louis XVIII, dans le discours prononcé à l'ouverture des Chambres de 1814, avait pu se féliciter de ce que les *chefs-d'œuvre des arts nous appartenaient désormais en vertu de droits plus stables et plus sacrés que ceux de la victoire*..... Au milieu de ces incertitudes, il est probable que si le gouvernement français eût voulu se prêter à une transaction, il aurait conservé une portion plus ou moins considérable de ce que l'on hésitait tant à leur reprendre. C'était le vœu de l'empereur Alexandre, qui semblait même disposé à protester contre l'emploi de la force de la part des alliés; mais M. de Talleyrand, d'accord en cela avec Louis XVIII, était d'avis qu'il valait mieux, dans l'intérêt du Roi, paraître céder à la violence que de consentir au moindre sacrifice; il s'en expliqua dans ce sens avec le duc de Wellington. Ce n'est pas une affaire, disait-il gravement à ceux qui l'engageaient à s'en occuper : laissez les Prussiens se déshonorer.

» Déjà les Prussiens avaient mis la main sur les tableaux provenant soit de leurs anciennes possessions, soit des autres provinces

que leur avait adjugées le Congrès de Vienne ; ils avaient aidé les gouvernements de la Hesse, du Mecklembourg et d'autres petits États germaniques à en faire autant pour leur compte. Lord Castlereagh pensa que l'Angleterre ne pouvait faire moins pour ses alliés. Un détachement de soldats anglais vint, malgré les protestations du directeur du Musée, enlever les tableaux réclamés par la cour de la Haye. L'impulsion, une fois donnée, ne devait plus s'arrêter que lorsqu'il ne resterait rien au Louvre des trésors qu'on y avait amassés depuis vingt ans. Ainsi disparurent les chefs-d'œuvre qui en faisaient la principale gloire : la *Transfiguration*, de Raphaël ; la *Communion de saint Jérôme*, du Dominiquin ; l'*Apollon du Belvédère*, la *Vénus de Médicis*, le *Laocoon* et tant d'autres. Les *Chevaux de Saint-Marc*, qui ornaient l'arc de triomphe du Carrousel, en descendirent pour retourner à Venise, et le duc de Wellington en uniforme assista à leur enlèvement, comme s'il eût voulu contenir par sa présence le mécontentement de la foule accourue à ce spectacle.

» L'irritation était grande en effet. L'esprit public, si abattu, parut se ranimer à l'aspect de ce qui lui semblait un outrage. Un sentiment de douleur et d'humiliation éclata non-seulement parmi les amis des arts, dans les classes éclairées qui pouvaient apprécier la valeur de semblables pertes, mais dans le peuple même, qui voyait effacer les derniers vestiges des victoires de la France, les seuls monuments qui lui restassent de sa gloire passée. On racontait alors que les portefaix avaient refusé leur concours pour emporter ces tableaux et ces statues, en sorte qu'il avait fallu se servir des bras peu expérimentés des soldats qui en avaient mutilé plusieurs. On disait également que la garde nationale de service au Louvre avait témoigné l'intention de défendre le dépôt en ce moment placé sous sa protection, et qu'elle ne s'en était abstenue que sur les instantes prières du Roi. Ces bruits, vrais ou faux, exprimaient l'opinion publique. »

Il ressort donc de ces deux témoignages, de la façon la plus formelle, la plus péremptoire, qu'au point de vue du

droit l'enlèvement des œuvres d'art fut une véritable spoliation, et que c'est avec raison que ce nom lui est resté.

Denon résista tant qu'il put, et, soutenu par le Roi, ne céda qu'à la violence. Pendant les mois de juillet, d'août, de septembre, d'octobre, il eut à tenir tête aux réclamations des délégués de la Prusse, des Pays-Bas, de la Belgique, de la Sardaigne, des divers États de l'Italie, de l'Espagne, et, chose plus étrange, de l'Angleterre, qui cependant n'avait aucune répétition à exercer, puisque nous ne lui avions rien pris, mais qui souhaitait une partie de nos dépouilles pour satisfaire les *virtuoses* de Londres. Les archives du Louvre contiennent les lettres échangées entre les délégués des puissances étrangères et le Directeur général, d'une part ; et le Directeur général et le comte de Pradel, intendant de la maison du Roi, d'autre part. Nous ne les transcrirons pas toutes, nous bornant à reproduire les suivantes. Elles donnent une idée des formes que nos vainqueurs apportaient dans leurs revendications.

Traduction. — « Comme vous hésitez de remettre à la disposition de M. le commissaire des guerres Jacobi les chefs-d'œuvre qui vous ont été réclamés, je vous fais savoir que si, jusqu'à ce soir, vous n'obtempérez pas à la demande que je vous fis hier en remettant lesdits chefs-d'œuvre à M. Jacobi, je m'assurerai de votre personne. Je vous rends d'autant plus responsable de cette résistance, que je me verrai forcé de faire prendre les propriétés prussiennes avec le secours de la force armée.

» Paris, 9 juillet 1815.

» *L'intendant général des armées prussiennes,*
» Ribbentropp. »

Traduction. — « Comme vous n'avez satisfait à mon ordre pour la livraison des chefs-d'œuvre, et que jusqu'à présent vous n'avez pas pris de mesures pour y satisfaire, je viens d'inviter M. le baron de Müffling, gouverneur de cette ville, à vous envoyer un poste commandé par un officier et fort de vingt-cinq hommes. En vous prévenant de cela, je vous fais observer en même temps que, si jusqu'à demain midi vous n'avez pas satisfait à ma demande, je vous ferai arrêter et conduire à la forteresse de Graudentz, dans la Prusse occidentale.

» Paris, ce 9 juillet 1815, à neuf heures du soir.

» *Signé* : Ribbentropp. »

En présence d'injonctions aussi nettes, le Directeur des Musées ne pouvait que se soumettre. Toutes les fois qu'un enlèvement devait avoir lieu, il était pris au collet et gardé à vue dans son cabinet par un peloton de soldats prussiens, et, sur l'ordre formel qu'avaient reçu les gardiens de ne déplacer aucune œuvre d'art, c'étaient d'autres soldats qui remplissaient ce triste office.

Au commencement d'octobre, la liste des revendications était épuisée; les uniformes étrangers ne circulaient plus dans les galeries du Louvre, et le Roi faisait adresser la lettre suivante à M. Denon :

« J'ai eu l'honneur de rendre compte au Roi, Monsieur le baron, de la conduite que vous avez tenue pour conserver à la couronne les tableaux et autres objets d'art qui ont été enlevés par les commissaires des puissances alliées. Sa Majesté en a été très-satisfaite.

» *Signé* : Comte de Pradel. »

Le rôle de Denon était terminé. Il avait alors soixante-huit ans. Ses goûts, les souvenirs de sa jeunesse le rap-

prochaient du monde de la Restauration; ses affections, sa reconnaissance appartenaient au gouvernement tombé. Il n'hésita pas, et demeura fidèle à ses affections. Le 10 octobre, il adressait sa démission de directeur général des Musées au surintendant de la maison du Roi. Voici en quels termes flatteurs le *Moniteur* annonçait cette détermination :

« M. Denon, directeur général des Musées, a demandé sa démission au Roi. Sa Majesté l'a accordée, en faisant exprimer à ce savant combien elle était satisfaite du zèle qu'il avait mis pour conserver à la France une partie des chefs-d'œuvre dont elle se trouve privée maintenant. »

Une fois rentré dans la vie privée, Denon consacra les loisirs qui ne lui manquaient plus à accroître ses collections, à préparer l'ouvrage qui devait en reproduire les pièces les plus importantes, et à graver à l'eau-forte. Les catalogues des ventes publiques de 1816 à 1826 enregistrent souvent son nom parmi ceux des principaux acquéreurs. La vivacité de son esprit et l'aménité de son caractère lui avaient fait de nombreux amis, et sa vieillesse était entourée de tous les curieux flattés d'être reçus par le premier collectionneur de l'époque. Il habitait depuis sa démission un grand appartement du quai Voltaire, n° 9, encombré d'objets de tout genre, depuis des cachets assyriens jusqu'à des lithographies de Géricault. N'y entrait pas qui voulait; les favorisés seuls y étaient admis. Cette situation lui avait conservé une certaine influence officieuse sur la direction des

Beaux-Arts. Nous en avons la preuve dans le témoignage d'un juge bien renseigné sur ces matières, M. Henri Delaborde, conservateur du Cabinet des estampes. Il nous a appris que c'est grâce aux recommandations et à l'active intervention de Denon que l'ordre donné par l'administration de détruire les pierres des deux lithographies de Charlet, le *Carabinier* et le *Voltigeur*, faites en 1822, fut rapporté, et que l'imprimeur reçut l'autorisation de procéder au tirage (1).

L'hôtel Bullion et la salle de la rue du Gros-Chenet, où se faisaient les ventes publiques, le comptaient, je le répète, au nombre de leurs visiteurs les plus assidus. Il existe encore de vieux amateurs qui, débutant alors, se rappellent parfaitement l'avoir eu pour voisin aux vacations des ventes faites de 1820 à 1825. Le mardi 26 avril 1825, il assistait à une vacation de la fameuse vente Lapeyrière. Le surlendemain 28, il était mort.

Ses obsèques eurent lieu le 30 avril.

« Deux discours, dit le *Moniteur officiel*, furent prononcés sur sa tombe, l'un par Gros, comme président de l'Académie; l'autre par Jomard, au nom de la commission d'Égypte. Il dit, entre autres, que son poste était toujours à l'avant-garde. Il marchait en tête des colonnes l'épée d'une main, le crayon de l'autre. Quand Desaix avait conquis une ville, Denon s'emparait de son domaine sous le feu des Arabes. On a dit de la célèbre statue vocale de Thèbes, le colosse de Memnon : Elle parlera toujours pour lui. »

(1) *Le Département des estampes à la Bibliothèque nationale,* par le vicomte Henri DELABORDE. Paris, Plon, 1875, page 428.

La place qu'il laissait vacante à l'Académie des Beaux-Arts fut remplie par M. Ingres, nommé dans la séance du 25 juin.

Les traits de Denon nous ont été transmis par de nombreux portraits, peints, gravés, lithographiés, gravés en médaille. Parmi les plus connus, je citerai :

1° Celui peint par Prudhon, en buste, grandeur naturelle. Acquis par le Louvre en 1867 à la vente Laperlier, et exposé aujourd'hui dans la salle de l'École française.

2° Celui peint par Greuze, en buste, grandeur naturelle, qui figurait à la vente Denon. Il fut acquis par l'expert Henry, qui, en mourant, l'a légué au Musée de Cherbourg, où il est placé.

3° Celui peint par Berthon en 1822, en pied, costume noir, culottes courtes, grandeur naturelle. En 1875, M. Patrice Salin en possédait une réduction originale.

Dans les gravures, outre les nombreuses eaux-fortes exécutées par Denon d'après lui-même et disséminées dans son œuvre, il ne faut pas oublier celle exécutée d'après une miniature d'Isabey. Elle orne le frontispice du *Voyage en Égypte*. J'ignore ce qu'est devenue la miniature originale.

La *Notice nécrologique* publiée par Coupin de la Couperie dans la *Revue encyclopédique* de 1825 contient une lithographie représentant Denon en buste dans un cadre ovale.

Enfin, on connaît trois médailles reproduisant ses traits : une en or, une en argent, une en bronze,

toutes trois exécutées par Galle. Voici la description de la médaille en or : Module, 0,18; face : buste de profil à gauche, avec ces mots en exergue : *Vivant-Denon*; revers : les deux colosses de Memnon de profil à droite, avec ces mots pour exergue : *Elles parleront toujours pour lui*. Gravée à l'eau-forte en tête du catalogue de vente.

La figure de Denon était irrégulière et ne rappelait en rien celle d'une statue grecque ; mais elle était éminemment spirituelle, et la vivacité de la physionomie compensait ce qui manquait à la régularité des traits. Deux yeux pétillants de malice illuminaient d'un éclair d'esprit les défectuosités du visage et lui donnaient une certaine ressemblance avec le masque de Voltaire, mais de Voltaire affectueux et sympathique.

IV

La mémoire de Denon est indissolublement liée au mouvement des arts sous le premier Empire, et à la direction du Louvre à une époque où il contenait des richesses que le monde ne reverra plus. Mais le souvenir des rôles s'efface si rapidement que, cinquante ans après sa mort, c'est à peine si l'on se rappelle qu'il a été le chef du premier Musée du monde. Heureusement pour lui, il aura laissé plus qu'un souvenir. Son œuvre gravé et le catalogue de ses collections permettront aux curieux qui nous suivent de retrouver sa trace dans l'histoire de l'art.

Le Cabinet des estampes possède l'exemplaire le plus complet de cet œuvre offert par Denon lui-même, et ne contenant que des épreuves de choix. Il est renfermé dans quatre volumes in-folio, comprenant : le premier volume, 132 pièces; le deuxième, 140; le troisième, 374, dont 320 portraits; le quatrième, 273. Total, 920 gravures ou lithographies. Habile et exercée, la pointe de Denon manque d'accent et de souplesse. Soit qu'il copie la création d'un autre, soit qu'il exécute le rêve de sa propre imagination, c'est toujours la même uniformité dans la façon dont le cuivre est installé, le même mode de travail. Comme amateur, il est très-supérieur à la Live de Jully, mais n'égale ni le comte de Caylus, ni Boissieu; comme artiste, il est inférieur à la plupart des aquafortistes. Cette facilité le destinait à devenir un habile copiste. Les copies exécutées d'après les gravures de Rembrandt et de Callot sont le genre dans lequel il a excellé. Ces copies peuvent tromper des yeux peu exercés, mais il me paraît impossible de s'y laisser prendre quand on a pu comparer à côté l'un de l'autre la répétition et l'original. Tout le monde ne songe pas à faire cette comparaison, et l'on trouve dans les cartons de débutants des copies de Denon classées comme originaux de Rembrandt et de Callot.

Les collections qu'il commença ou plutôt qu'il recommença vers 1800, et à l'accroissement desquelles il consacra toute sa vie, ont été lithographiées et publiées après sa mort par les soins d'Amaury Duval, de l'Académie des inscriptions et belles-lettres. Amaury Duval

trouva toutes les lithographies exécutées sous la surveillance de Denon. Elles remplissaient, avec les notes manuscrites, douze portefeuilles. C'est avec ces notes et les indications de M. Brunet-Denon que fut composé l'ouvrage publié en 1829, chez Didot, sous le titre de *Monuments des Arts du dessin chez les peuples tant anciens que modernes*. Il remplit quatre volumes in-folio. Les lithographies sont signées de Bouillon, Berthon, Camoin, Meunier, Arnout, Capelbos, Parant, Laffitte, Gounod, Bosio. Elles sont d'une remarquable fidélité et rendent scrupuleusement le caractère de l'objet représenté. Quant au style, il vise l'imitation de Winckelmann et de Seroux d'Agincourt, et tombe dans l'ancienne dissertation académique. On écrit plus simplement de nos jours, et l'on a raison.

Le *Catalogue* de la vente forme trois volumes rédigés : celui des tableaux, dessins et miniatures, par Pérignon; celui des monuments antiques et modernes par Dubois, celui des estampes et livres à figures par Duchesne aîné (1).

Le Catalogue des tableaux comprend les divisions suivantes : Écoles italiennes, de 1 à 56; écoles flamande, hollandaise et allemande, 57 à 137; école française, 138 à 191; artistes vivants, 192 à 224; dessins, 225 à 987. Les prix les plus élevés ont été atteints par les numéros :

5. ANDRÉ DEL SARTO. *Portrait de femme*. Acquis par

(1) *Description des objets d'art qui composent le cabinet de feu M. le baron V. Denon*. 3 vol. in-8°. Paris, Tilliard, 1826.

M. Gatteaux, membre de l'Institut, au prix de 1,210 fr. Il figurait encore chez l'acquéreur en 1871. A disparu dans l'incendie du 24 mai.

24. GUERCHIN. *La Sainte Famille.* Payé 5,000 francs par M. de Pourtalès. Vendu 800 francs à la vente Pourtalès. (N° 64.)

30. MURILLO. *Saint Antoine de Padoue.* Acquis 1,206 francs par le maréchal Sébastiani. C'est l'esquisse du grand tableau qui figura à la vente Soult. (N° 151 de la vente Sébastiani.)

41. FRA ANGELICO. *La Visitation.* 1,210 francs.

58. BACKHUYSSEN. *Une plage.* Acquis 6,000 francs par M. Lafontaine.

61. BOTH D'ITALIE. *Paysage.* Acquis 1,220 francs par M. Brunet-Denon.

70. CUYP. *Paysage.* Acquis 11,000 francs pour l'Angleterre.

86. KONING. *Paysage.* Acquis 2,000 francs par Lafontaine. Aujourd'hui au Musée de Bruxelles.

98. VAN DER NEER. *Paysage.* Acquis 1,200 francs par M. Brunet-Denon.

99 et 100. ADRIEN OSTADE. *Intérieur. Intérieur de cour.* Acquis, le premier 3,005 francs, le second 7,410 francs, par M. Brunet-Denon. (Vente Brunet-Denon, n°ˢ 129 et 130.)

104. REMBRANDT. *Jésus au jardin des Oliviers.* Acquis 2,251 francs par Emerson pour l'Angleterre.

111. RUBENS. *Martyre des Macchabées.* Acquis 1,501 francs par Pérignon.

114. Jakob Ruysdael. *Paysage*. Acquis 18;700 francs par Brunet-Denon.

125. Adriaan van de Velde. *Paysage et animaux*. Acquis 620 francs par le chevalier de Claussin.

144. Chardin. *La Serinette*. Acquis 600 francs par Constantin. A passé dans les ventes d'Houdetot et de Morny, où il fut payé 7,100 francs.

145. Chardin. *Le Benedicite*. Acquis 219 francs par Saint, le miniaturiste, à la vente de qui (n° 48) je l'ai vu adjuger à M. Lacaze au prix de 501 francs. Figure aujourd'hui au Louvre sous le n° 170 du Catalogue Lacaze.

146. Clouet. *Portrait de Charles IX*. Acquis 301 fr. par Pérignon. Répétition sans doute originale du tableau du Louvre, n° 107 de l'école française. Mais ce n'est pas le même, comme on l'entend dire quelquefois. Le tableau du Louvre fut envoyé à Vienne en 1570 avec un autre portrait de grandeur naturelle qui figure encore au Belvédère, à l'occasion du mariage de Charles IX avec Élisabeth d'Autriche, fille de Maximilien II. Il y resta jusqu'en 1809, et fut rapporté en France à la suite de la bataille de Wagram.

157. Greuze. *Tête de jeune fille*. 158. *Tête de jeune femme*. Acquis pour 930 francs les deux. Ils vaudraient aujourd'hui 40,000 francs au moins.

174. Poussin. *Site d'Italie*. Acquis 1,400 francs par Henry l'expert, et légué par lui au Musée de Cherbourg, où il figure sous le titre de *Vue de Rome*. Attribution erronée. Très-probablement un Le Maire-Poussin, ce qui n'est pas la même chose.

176. Prudhon. *Quatre esquisses de panneau.* Ce sont les esquisses des panneaux décoratifs exécutés pour l'hôtel de la Reine Hortense, rue Laffitte. Acquises 3,660 francs par M. Valedeau et léguées par lui au Musée de Montpellier, où elles sont encore. Elles se vendraient aujourd'hui de 30,000 à 40,000 francs.

187. Watteau. *Le Gilles.* Acquis 650 francs par M. Brunet-Denon. De chez M. Brunet-Denon il passa à M. de Cypierre, à la vente de qui M. Lacaze s'en rendit acquéreur pour 880 francs. Légué au Louvre par M. Lacaze, il porte dans le catalogue de cette collection le n° 260. M. Lacaze en a plusieurs fois refusé 300,000 francs offerts par l'Angleterre. En outre, M. Denon racontait sur ce tableau l'anecdote suivante : En 1804, il était étalé par terre à la porte d'un obscur marchand de bric-à-brac de la place du Carrousel, à qui il servait d'enseigne. Pour attirer les chalands, le pauvre diable avait écrit à la craie, sur la figure même, ce refrain d'un ancien vaudeville :

> Que Pierrot serait content
> S'il avait l'art de vous plaire !

Denon passait tous les jours devant cette boutique. L'appel incessant de cette enseigne finit par lui agacer les nerfs. Il céda à la tentation, et, malgré les reproches de son maître David, finit par emporter le *Gilles* pour 300 francs. En un demi-siècle, la somme a dix fois centuplé.

202. Gérard. *Portrait de Mademoiselle Georges.* Acquis 3,010 francs par M. de Pourtalès. Il reparut à la vente Pourtalès sous le n° 260. Vendu à ce moment pour 2,120 francs.

Parmi les dessins, j'ai noté en passant :

298. Raphael. *Descente de croix.* Payé 3,825 francs par le roi des Pays-Bas. A la vente faite en 1850, il fut acquis par le Louvre au prix de 16,650 francs. Exposé au Louvre sous le n° 319 (Catalogue de 1866).

366-409. Parmesan. Quarante-trois dessins vendus 7,300 francs.

606. Albert Durer. *La Trinité.* C'est le dessin du magnifique tableau du Musée de Vienne. Acquis par le général Griois, j'ignore à quel prix, il passa depuis dans la collection de M. Reisset, et appartient aujourd'hui à Mgr le duc d'Aumale.

Les noms d'acquéreurs qui se retrouvent le plus fréquemment sont ceux de Gros le peintre, Revil le célèbre collectionneur, Gatteaux de l'Institut, de Rothschild, Silvestre, de Gouvello, Pérignon l'expert, Saint, de Pourtalès, Panckoucke, Norblin, de Saint-Aignan, Nieuwenhuys, de La Salle.

Le Catalogue des monuments comprend les divisions suivantes : Antiquités égyptiennes, de 1 à 265. — Monuments babyloniens et persans, 266-271. — Antiquités grecques, 272-402. — Monuments italiotes, 403-415. — Monuments romains, 416-582. — Monuments historiques, 583-654. — Monuments du moyen âge et modernes, 655-786. — Boîtes, médaillons, etc., 787-828. —

Meubles, colonnes, vases, 829-868. — Ouvrages orientaux, 869-1331. — Objets divers, 1332-1390. L'énumération de chaque objet digne d'une mention deviendrait fastidieuse. Je me borne à rappeler les noms des principaux acquéreurs : Turpin de Crissé, Yarmouth (c'est le marquis de Hertford), comte de Survilliers (Joseph-Bonaparte), Constantin, de Clarac (le conservateur des antiques qui achetait pour le Louvre), prince de Beauvau, de Lariboissière, Gourgaud, Lamy, le rival de M. Sauvageot; Sauvageot lui-même, de Monville, du Sommerard, Baron, de Guigne, le collectionneur de chinoiseries; les marchands Roussel, Lherie, Couvreur, Rollin, Dubois, Hazard. Les pièces les plus remarquables dans la série du moyen âge et de la renaissance passèrent dans le cabinet de M. Sauvageot, et ne constituent pas une des moindres richesses du Louvre. D'autres sont placées au Musée de Cluny.

Enfin le Catalogue des estampes et livres à figures fut rédigé par le vieil ami de M. Denon, M. Duchesne aîné, conservateur du Cabinet des estampes de la Bibliothèque royale, qui tint à honneur de donner à la mémoire de son ami cette suprême marque d'intérêt. Les estampes sont numérotées de 1 à 604, les livres de 604 à 800. J'indique rapidement, dans la première série, des nielles très-rares, les œuvres de Marc-Antoine, de Lucas de Leyde, de Rembrandt, de Callot, provenant du comte Zanetti dont Denon avait acheté la collection entière en 1790. L'œuvre de Callot comprenait quinze cent soixante-quatorze pièces, contenues dans trois volumes

in-folio. M. Duchesne s'en rendit acquéreur au prix de 1,000 francs pour le Cabinet des estampes, où il est encore. Les principaux acquéreurs sont les peintres Gérard et Saint, et les marchands Defer, Pieri-Benard, Guichardot et Deflorenne.

Les livres sont principalement des livres d'art, des recueils de gravures, des descriptions de musées et de monuments publics et de collections privées, des voyages pittoresques. Ils constituent des instruments de travail plutôt que des *desideratum* de bibliophiles. Sous le n° 726 figure un exemplaire des *Chansons de M. de Laborde,* avec estampes par Moreau. Quatre volumes maroquin rouge, dorés sur tranche. Vendu 20 francs en 1826, cet exemplaire monterait certainement à 2,000 francs en 1876. Il était naturel qu'il ornât la bibliothèque de Denon qui avait gravé le portrait de l'auteur, manquant à beaucoup d'exemplaires.

L'ensemble de la collection, si elle était mise en vente de nos jours, ne suivrait pas la même progression que les *Chansons de de Laborde,* mais atteindrait un chiffre bien supérieur à celui de 1826. Le total des vacations s'éleva à 250,000 francs. Ce n'est pas exagérer de dire qu'aujourd'hui les mêmes objets soumis aux enchères publiques dépasseraient trois millions. Denon n'avait pas eu la main malheureuse.

J'ai déjà dit qu'un certain nombre d'objets furent acquis par le neveu de Denon, M. Brunet-Denon, dont ils allèrent enrichir le cabinet. Après sa mort, on fit une vente publique, dirigée par M. Bonnefons de Lavialle. Le cata-

logue, rédigé comme on les rédigeait alors (1), c'est-à-dire d'une façon hâtive, sans beaucoup de soin et sans grande critique par les deux experts, MM. Roussel et Defer, est divisé en deux parties. La première, comprenant les bronzes, faïences, émaux, bois, ivoires, porcelaines, chinoiseries, meubles et objets divers, va du n° 1 au n° 741 ; la seconde, comprenant les tableaux, dessins, pastels, miniatures, manuscrits, estampes, livres à figures, etc., est numérotée de 1 à 466. La vente dura treize jours, du 2 au 15 février, et produisit plus de 300,000 francs. Or la collection Brunet-Denon se composait d'un tiers à peu près de la collection Denon. Ce tiers, vendu 300,000 francs en 1846, représente donc le tiers des 250,000 francs, total de la somme qu'avait atteinte la collection en 1826, soit 82,000 francs. En un mot, ce qui s'était vendu 250,000 francs en 1826 aurait atteint en 1846 le chiffre de 750,000 francs. La valeur des objets d'art avait donc triplé en vingt ans. Que l'on prenne cette base comme proportion de la progression de la valeur de ces objets, et l'on arrive, en 1876, au total exact de 2,250,000 francs. Un beau chiffre, on le voit. J'assistai à plusieurs vacations de cette vente, et je vois encore les mouvements d'épaules,

(1) *Catalogue d'une belle collection d'objets d'art et de haute curiosité composant le cabinet de feu M. le baron Brunet-Denon*, dont la vente aura lieu le 2 février 1846 et jours suivants, rue des Jeuneurs, 16, par le ministère de M. Bonnefons de Lavialle. Paris, 1846, Maulde et Renou, 1 vol. in-8°.

j'entends les cris de détresse des vieux amateurs confondus par l'exagération des prix auxquels montaient des objets qu'ils avaient vu vendre dix fois moins cher vingt ans plus tôt. Le goût était perdu, disaient-ils, et était remplacé par un honteux esprit mercantile; la fin du monde était proche. Nous tenons absolument le même langage en 1876; nos fils surenchériront sur nous en 1906, et le monde n'en marchera pas moins, et les belles choses ne trouveront pas moins des acquéreurs d'un goût fin et délicat comme était le baron Vivant-Denon, persuadés que tout objet où l'art a marqué son empreinte n'a de valeur que celle que la passion, une noble et belle passion, lui donne. Le vingtième siècle en aura, gardons-nous d'en douter.

Février 1876.

INDEX BIBLIOGRAPHIQUE

IMPRIMÉS

Abecedario de P.-J. Mariette et autres notes inédites de cet amateur sur les arts et sur les artistes, publié et annoté par M. Ph. DE CHENNEVIÈRES et A. DE MONTAIGLON. Paris, 1851-1860. 6 vol. in-8º. — T. I.

Actes d'état civil d'artistes français, par M. HERLUISON. Orléans, Herluison, 1873. In-8º.

Antiquitez et raretez de la ville et de la comté de Castres d'Albigeois, par Pierre BOREL. Castres, Armand Colomiez, 1640. In-8º.

Architecture française, par BLONDEL. Paris, Jombert, 1752. 4 vol.in-folio. — T. IV.

Archives de l'art français. Paris, Dumoulin, 1853-1863. 12 vol. in-8º.

Bouchardon (Vie de), par CAYLUS, 1762.

Cabinet Crozat (le), par MARIETTE.

Cabinet de l'Amateur, par Frédéric VILLOT. — T. IV.

Catalogue raisonné du cabinet d'Antoine de la Roque. Paris, Guillaume Sinon, 1745. In-12.

Catalogue raisonné des tableaux, dessins, estampes et autres effets curieux après le décès de M. de Jullienne, par Pierre REMY et C. F. JULLIOT. Paris, chez Vente, libraire, 1767. In-12.

Catalogue des tableaux des différentes écoles, des figures, bustes, dessins, estampes, meubles précieux qui composent le cabinet de M. de la Live de Jully, par Pierre REMY, 1769. In-12.

Catalogue raisonné des différents objets de curiosité dans les sciences et arts qui composaient le cabinet de feu M. Mariette, par F. BAZAN. Paris, 1775. In-8°.

Catalogue des tableaux précieux, miniatures, gouaches, figures, bustes, vases, etc., etc., du cabinet de feu M. Blondel de Gagny, par M. Pierre REMY. Paris, Musier père, 1776. In-12.

Catalogue des tableaux, dessins, gravures, vases, colonnes, porcelaines, laques, meubles de Boule, etc., etc., de Randon de Boisset. Paris, REMY et JULLIOT, 1777. In-12.

*Catalogue de tableaux de bons maîtres, gouaches, dessins, estampes, ouvrages de Boule, pendules de Le Paute, porcelaines distinguées, etc., du cabinet de M. *** (Boisset Dailly)*. Paris, DUFRESNE et REMY, 1783. In-12.

*Catalogue des tableaux, dessins, marbres, bronzes, terres cuites, etc., du cabinet de M. *** (Dazincourt)*. Paris, PRAULT, 1783. In-12.

Catalogue des livres du cabinet de M. Randon de Boisset, receveur des finances. Paris, DE BURE, 1777. In-12.

Catalogue d'une belle collection d'objets d'art et de haute curiosité, composant le cabinet de feu M. le baron Brunet-Denon. Paris, Maulde et Renou, 1846. In-8°.

Chronologie historique militaire de PINARD.

Correspondance littéraire. Édition de 1813. — T. V.

Département des estampes à la Bibliothèque nationale (le), par le vicomte Henri DELABORDE. Paris, Plon, 1875. In-12.

Description de l'Égypte. Paris, Imprimerie impériale, 1809-1813 et 1818-1828. 10 vol. in-folio de texte, 12 vol. in-folio de planches.

Description de Paris au quinzième siècle, par GUILLEBERT DE METZ, publié par Le Roux de Lincy. Paris, Aubry, 1855.

Description des objets d'art qui composent le cabinet de feu M. le baron V. Denon. Paris, Tilliard, 1826. 3 vol. in-8°.

Description des principales pierres gravées du cabinet d'Orléans. Paris, 1780-1784. 2 vol. in-4°.

Description des sculptures modernes, par BARBET DE JOUY, 1874. In-12.

Description des travaux qui ont précédé, accompagné ou suivi la fonte en bronze d'un seul jet de la statue équestre de Louis XV, par MARIETTE, honoraire, amateur de l'Académie de peinture. Paris, Lemercier, 1778. In-folio.

Description historique de la ville de Paris et de ses environs, par PIGANIOL DE LA FORCE. Paris, 1765. 10 vol. in-12. — T. V, VII.

Description sommaire des dessins des grands maistres du cabinet de feu M. Crozat, par P. J. MARIETTE. Paris, chez Mariette, 1741. In-12.

Diario degli anni 1720-1721, da Rosalba Cariera, publié par l'abbé VIANELLI. Venise, 1793. In-12.

Documents sur Rubens, par M. Van der Brunck. Anvers, 1855.

Éloge de Caylus, par LE BEAU.

État civil de quelques artistes français, par M. Eugène PIOT. Paris, Pagnerre, 1873.

Gazette littéraire de GRIMM.

Histoire de la Bibliothèque Mazarine, par Alfred Franklin. Paris, 1860.
Histoire du Consulat et de l'Empire, par M. A. THIERS. — T. XVIII.
Histoire de l'Imprimerie et de la Librairie. Paris, 1869.
Histoire de l'origine et des premiers progrès de l'Imprimerie. La Haye, 1740. In-4°.
Histoire de la presse en France, par M. Eugène HATIN. — T. I.
Histoire de la Restauration, par M. DE VIEL-CASTEL. — T. IV.

Idée générale d'une collection complète d'estampes, avec une dissertation sur l'origine de la gravure et sur les premiers livres d'images, par Ch. DE HEINECKEN. Paris, 1771. In-8°.

Inventaire de tous les meubles du cardinal Mazarin, publié par S. A. Mgr le duc D'AUMALE. Londres, Wittingham et Wilkins, 1861.

Inventaire des meubles de Catherine de Médicis. Paris, Aubry, 1874.

Inventaire des meubles qui estoient en l'armurerie du château d'Amboise, publié par M. LE ROUX DE LINCY.

Jean-Jacques Rousseau et madame d'Ussé, par M. PAULIN PARIS.
Jeunesse de Mazarin (la), par M. COUSIN. Paris, 1865. In-8°.
Journal de Barbier (le). — T. III.

Lettre à un ami de province au sujet de la fontaine de la rue de Grenelle, par MARIETTE.
Lettre de M. Denon en réponse à une lettre d'un étranger sur le Salon de 1787. Broch. de 15 pages. Paris, Didot l'aîné.
Lettres d'Érasme. — T. III, part. 1.
Lettre d'un religieux envoyée à Mgr le prince de Condé, publiée par M. MOREAU. — Voy. les *Mazarinades*, t. I.
Lettres inédites de Pierre-Paul Rubens, publiées par M. Émile GACHET. Bruxelles, 1840. In-8°.

Lettres sur l'histoire de France, par Augustin THIERRY.

Livre des peintres et des graveurs (le). E. DUPLESSIS, 1855.

Manuscrits français de la Bibliothèque du Roi. Paris, Techener, 1841.—T. IV.

Mariette (Pierre-Jean), par M. J. DUMESNIL. Paris, Dentu, 1856. In-12.

Mémoires de BACHAUMONT.

Mémoires de BOURRIENNE. — T. IX.

Mémoires de DANGEAU.

Mémoires de madame D'ÉPINAY. Édition Paul Boiteau. — T. I.

Mémoires de Henri de Loménie de Brienne, publiés par F. BARRIÈRE. 1828, 2 vol. in-8°.

Mémoires de LUYNES.

Mémoires de MARMONTEL.

Mémoires du duc de ROVIGO. — T. I.

Mémoires de SAINT-SIMON.

Mémoires du maréchal DE TESSÉ.

Mémoires inédits sur la vie et les ouvrages des membres de l'Académie royale de peinture et de sculpture, publiés par MM. L. DUSSIEUX, E. SOULIÉ, Ph. DE CHENNEVIÈRES, Paul MANTZ et DE MONTAIGLON. Paris, 1854, 2 vol. in-8°.

Mémoires inédits et Opuscules de JEAN ROU, avocat au parlement de Paris, publiés par M. Francis WADDINGTON. 2 vol. in-8°. Paris, 1857.

Mémoires secrets de DUCLOS.

Monuments des arts du dessin chez les peuples tant anciens que modernes. Paris, Didot, 1829, 4 vol. in-folio.

Musée de sculpture antique et moderne, par DE CLARAC. Paris, 1827-1853. Imprimerie impériale. 6 vol. in-8° de texte, 6 vol. in-4° de planches. — T. I.

Musée des monuments français, par A. LENOIR. Paris, 1800-1821, 8 vol. in-8°. — T. V.

Notices des tableaux du Louvre. Paris, 1864 et 1868.

Notice des dessins du Musée du Louvre, par F. REISET. 1856.

Notice des objets de bronze, cuivre, fer, etc., du Musée du Louvre. Paris, 1874

Notice du Musée de Versailles, par Eud. SOULIÉ. 1860.

Notice historique sur les manufactures impériales des Gobelins, par M. A. LACORDAIRE. Paris, Dumoulin, 1855.

Nouvelle description de la ville de Paris et de tout ce qu'elle contient de plus remarquable, par Germain BRICE. Paris, 1875. 4 vol. in-12. — T. II.

Palais-Bourbon, aujourd'hui Palais du Corps législatif (le). Paris, Charles Noblet, 1855.

Palais Mazarin (le), par le comte DE LABORDE. Paris, 1846.

Paris ancien et nouveau. — T. III.
Paris démoli, par M. Ed. Fournier.
Portraits intimes du dix-huitième siècle, par MM. de Goncourt. — T. II.

Recueil d'antiquités de Choiseul. — T. VII.
Recherches sur Jean Grolier, sur sa vie et sa bibliothèque, par M. Le Roux de Lincy. Paris, Potier, 1866. In-12.
Recherches sur la vie et les ouvrages de quelques peintres provinciaux de l'ancienne France, par M. Ph. de Chennevières. Paris, 1847-1862. 4 vol. in-8°.
Récits des temps mérovingiens, par Augustin Thierry. — T. II.

Supplément à l'histoire de Beauvoisis, par Guillaume Cavelier. Paris, 1704.

Traité des plus belles bibliothèques, par le P. Jacob.
Traité des Pierres gravées, par Mariette.
Trésors d'art en Angleterre (les), par Waagen.
Trésor de la Curiosité (le), par M. Charles Blanc.

Usage des romans (De l'), par Lenglet-Dufresnoy.

Vernet (Joseph) ou la Peinture au dix-huitième siècle, par Léon Lagrange. Paris, 1864. In-8°.
Voyage sur le Rhin. Neuwied, 1792. — T. I.

Watteau, par MM. E. et J. de Goncourt.

L'Almanach des artistes de 1777.
L'Almanach historique et raisonné des architectes, peintres et sculpteurs, graveurs, etc. Année 1777.
L'Artiste du 20 juillet 1856.
Le Bulletin du bibliophile, 1847.
La Gazette des Beaux-Arts, 1862-1863. — *L'Art de la reliure en France*, par Ed. Fournier.
La Gazette de France du 5 mars 1661.
Mercure de France de 1736, octobre 1744, décembre 1745.
La Muse historique du 11 septembre 1660.
Le Nécrologe des hommes célèbres, 1767-1782.

MANUSCRITS

Archives particulières de la famille de la Guiche.
Bibliothèque nationale : *État de la noblesse de la généralité de Tours*, dressé en 1697.
— Fonds Baluze, n° 14.
— Fonds Béthune.
— Manuscrits Du Puy.
— Liasse Jabach, fonds Cangé.
— Liasse Jullienne.
— Liasse Maugis.

Bibliothèque Mazarine : *Mémoire contenant l'origine, les noms, qualités des fermiers généraux*, de 1720 à 1750.
Bibliothèque de Carpentras : *Correspondance de Peiresc*, mss.
Ministère des affaires étrangères : *Archives.* — Liasse Denon.
Paroisse de Saint-Sulpice : *Registres de l'état civil.*

ESTAMPES

Bibliothèque nationale : *Œuvre de M. de la Live de Jully.*
Œuvre de Michel Lasne.

TABLE ALPHABÉTIQUE

DES NOMS DE PERSONNES ET DES ŒUVRES D'ART

DONT IL EST FAIT MENTION DANS CET OUVRAGE

Abimélec et David, toile, 309.
Achille chez Lycomède, toile, 309.
ACTON, 416.
Adam et Ève, estampe, 311.
Adoration des bergers (l'), estampe, 420.
Adoration des Mages (l'), toile, 375.
ALBANE (L'), 250, 373.
ALBERTAS (Pierre D'), 52.
ALBISSE, 17.
ALCUIN, xiv.
ALDE, 20.
Alexandre, buste, 101.
ALFANI, 273, 279.
ALIAMET, 366.
ALIGRE (madame D'), 253.
ALI-HOMAJOS, 244.
AMAURY-DUVAL, 408, 415, 417, 442.
AMBOISE (cardinal D'), xxvj.
AMBOISE (Georges d'), xxv.
Amours des Dieux (les), estampe, 423.
Amusements champêtres (les), toile, 174.
AMYOT, 37, 135.

ANGELICO (Fra), 22, 444.
ANGIVILLIERS (D'), 304, 305, 312, 427.
ANGO, xxvj.
ANGRAND DE FONSPERTUIS, 293, 355.
ANGUIER (François), 31.
ANGUIER (Michel), 268.
Anne la prophétesse, bois, 249.
ANNE D'AUTRICHE, 78.
ANNE DE BRETAGNE, xxiv.
ANSIAUX, 428.
ANTIN (duc D'), 427.
Antiope (l'), toile, 83, 99.
ANTOINE, 199.
Apollon (l') du Belvédère, statue, 435.
ARCONVILLE (madame D'), 51.
ARGENSON (D'), 347, 359.
ARGENTAL (D'), 344, 352.
ARGONNE (Bonaventure D'), 19, 20.
ARNOULD (Sophie), 358, 376, 379.
ARNOUT, 443.
ARNOUVILLE (Machault D'), 346, 347, 348.
ARTOIS (comte D'), 378.
ASSOLA (François D'), 13.

AUBRY (Léonard), 150.
AUDENET, 22.
AUDRAN, 295, 318.
AUGUSTE (M.), 357.
AULU-GELLE, 16.
AUMALE (duc d'), 77, 79, 89, 90, 447.
AUMONT (madame d'), 170.
AUMONT (duc d'), 348, 379.
AVELINE, 295, 321.
AZINCOURT (Blondel d'), 349.

Baptême de saint Jean par Notre-Seigneur, toile, 248.
Bacchanale (une), toile, 403.
BACCIO BANDINELLI, 148, 261.
Bacha faisant peindre sa maîtresse, toile, 310.
BACHAUMONT, 202, 359.
BACHELIER, 274.
BACKHUYSSEN, 444.
BAILLY, 149.
BALECHOU, 287, 301, 303.
BALLESDENS, 5.
BALUZE, 130.
BALZAC, 418.
BARBANÇON (François DE), 27.
BARBANÇON (Marie DE), 27, 28, 42, 45.
BARBERINI, 74, 92.
BARBIER, 220, 248, 249, 359.
BARBIER (Henriette), 344, 345, 351.
BAROCHE, 192.
BARON, 84, 448.
BARRE, 426.
BARRÈS, 53.
BARTHÉLEMY (l'abbé), 276.
BARTHÉLEMY, 422.
BARTHOLI, 175, 339.
BARTHOLINUS, 3.
BARTHOLOMÉ (Breemberg), 175.
BARTOLOMMEO (Fra), 10, 22.
BASAN, 202, 275, 276, 317, 321, 338, 358, 380.
BASILE (saint), xvj.
BASSAN (Jacopo), 100.
BASTARNAY, 42.
Bataille d'Ivry, toile, 65.
BAUDOIN, 98.
BAUER (Wilhelm), 100.
BAZIN, 52.
BEAUBRUN, 54.
BEAUJON, 355, 357, 380.
BEAUMONT (DE), 390.
BEAUVALLET, 428.
BEAUVARLET, 379.

BEAUVAU (prince DE), 399, 448.
BEAUVILLIERS (duc DE), 236.
BEDFORT (duc DE), xviij.
BEIN, 141.
BELLA (Étienne DELLA), 108, 317.
BELLEBRANCHE (abbé DE), 38.
BELLEGARDE, 387.
BELLEVILLE, 118.
BELLIÈRE, 82.
BELLINI (Giovanni), 10.
BELLOTI, 273.
BEMBO, 11.
Benedicite (le), toile, 445.
BENTIVOGLIO, 74.
BERCY (DE), 272.
BERGHEM, 177, 181, 226, 309, 345, 356, 374, 403.
BERNARD (Samuel), 191.
BERNARDIN, 81.
BERNOUIN, 79.
BERRY (duc DE), xviij, 187.
BERRY (duchesse DE), 234, 241.
BERTHÉLEMY, 285.
BERTHELOT (Gilles), xxvj.
BERTHON, 440, 441.
BERTIN, 210.
BIBBIENA, 11.
BIENNAIS, 427.
BIRON (DE), 38.
BLANC (Charles), 176, 312.
BLIGNY (Charlotte DE), 9.
BLONDEL, 350.
BLONDEL DE GAGNY. V. GAGNY (DE).
BLOT, 80.
BOCCACE, 371.
BOHIER (Thomas), xxvj.
BOILEAU, 216.
BOILLY (fils), 174.
BOISEAU, 309.
BOISSERAND (Nicole-Marie, dame), 409.
BOISSET (DE), 251, 363, 364, 365, 366, 367, 368, 369, 370, 371, 372, 373, 374, 375, 376, 377, 378, 379, 380, 381.
BOISSIEU, 442.
BOISSY (Louis DE), 224.
BOITEAU (Paul), 387, 393.
BOIZOT, 297, 310.
BOLINGBROKE (comtesse DE), 265.
BOLOGNÈSE, 261.
BONAC (M. DE), 257.
BONIFAZIO, 99.
BONNAFFÉ, xxv, 37.
Bonne éducation (la), toile, 403.

BONNEFONS (D.), 36.
BONNEFONS DE LAVIALLE, 449, 450.
BONNEMAISON, 428.
BONNIER DE LA MOSSON, 225.
BOREL (Pierre), 106.
BORGIA (Lucrèce), 11.
BOSCHI, 192.
BOSIO, 443.
BOSSE (Abraham), 108.
BOTH D'ITALIE, 177, 226, 444.
BOTTARI, 318, 333, 336.
BOUCHARDON, 122, 261, 266, 267, 268, 277, 284, 326, 327, 328, 332.
BOUCHER, 284, 367, 369, 377, 427.
Bouclier de Scipion, plateau, 312.
BOUILLON, 443.
BOUILLON (duc DE), 28.
BOULARD, 17, 107, 365.
BOULE, 294, 404.
BOULLONGNE, 172, 177, 181.
BOURBON (Jules), 233.
BOURBON (duc DE), 235, 238, 241.
BOURBON (duchesse DE), 167, 181, 230, 234, 235, 236, 238, 244, 246.
BOURDALOUE, 185, 194.
BOURDON (Sébastien), 132.
BOURET, 254, 347.
BOURGOGNE (duc DE), 160, 236.
BOURGOGNE (duchesse DE), 236, 255.
BOURRIENNE, 431.
BOURSAULT, 216.
BRANCAS (duc DE), 379.
BRANTÔME, 118.
BRÉCY (Marie-Louise DE), 292, 301.
BRET, 364.
BRETEUIL (baron DE), 378.
BRICE (Germain), 47, 132, 186, 322.
BRIÇONNET (Anne), 6, 9.
BRIENNE, 75, 96, 98, 101.
BRIL (Paul), 248, 250, 261.
BRINVILLIERS (DE), 289.
BRIQUET (Ap.), 43.
BRISART, 86.
BRISSAC (duc DE), 250.
BROGLIE (comte DE), 272.
BROUSSEL, 80.
BRUÈRE (Charles DE LA), 224.
BRUGGEN (Van), 185.
BRUHL (comte), 137.
BRUNCK (Van der), 128.
BRUNET, 21, 22, 35, 47, 409.
BRUNET-DENON, 444, 445, 446, 449, 450.
BRY (DE), 371.

BUCHET (l'abbé), 214, 216, 217, 224.
BUCHOT, 421.
BUDÉ (Guillaume), 13, 16, 18.
BUFALINI (Hortense), 78.
BUISSON (abbé), 409.
BUISSON, 276.
BULLIAUD (Ismaël), 45.
BUNEL (Jacques), 54.
BURE (DE), 20, 370, 371.
BUREAU (Jean), xx.
BUSSY-RABUTIN, 234.

CAEN (madame l'abbesse DE), 170.
CAFFIERI (Philippe), 404.
CAILLOT (Pierre), 168.
CALLOT, 168, 121, 122, 442, 448.
CALOUS, 33.
CAMOIN, 443.
CAMPAGNOLA, 141.
Campo Vaccino (le); toile, 178.
CANAYE, 289.
CANGÉ, 142.
CANOSSA (Lodovico), 11.
CAPÉ, 15.
CAPELBOS, 443.
Carabinier (le), estampe, 439.
CARACAVALI, 257, 258.
CARADOSSO, 13.
CARAVAGE (Polidor DE), 192.
CARIGNAN (prince DE), 159, 172, 293.
CARIGNAN (madame DE), 170.
CARMONA, 310.
CARNOVALE (Fra), 22.
CARRACHE, 95, 99, 141, 148, 194, 249, 261, 324, 423.
CARRÉ DE MONTGERON, 52.
CARS (Laurent), 310.
CARTAUT, 187.
CASANOVA, 364.
CASAUBON (Méric), 30, 44.
CASTELREAGH (lord), 435.
CASTIGLIONE, 122, 178.
Castiglione (portrait de), toile, 83, 100.
CASTILLON (Agathe), 105.
CATHERINE II, 416.
CAVELIER (Guillaume), 54.
CAYLUS, 122, 141, 190, 199, 200, 207, 213, 233, 235, 236, 253, 254, 255, 256, 257, 258, 259, 260, 261, 262, 263, 264, 265, 266, 267, 268, 269, 270, 271, 272, 273, 274, 275, 276, 277, 278, 279, 280, 281, 282, 283, 284, 285, 296, 319, 320, 321, 326, 327, 333, 336, 337, 369, 442.

Caylus (madame de), 237.
Cellini, 7.
Cène (la), fresque, 320.
César, viij, xviij.
César, buste, 101.
Chambolle, 15.
Chambon (mademoiselle), 385, 387, 393.
Chamillart (madame de), 5.
Champagne (Philippe de), 65, 66, 68, 69.
Champollion, 425.
Champs-Élysées (les), estampe, 295.
Chapeau, 281.
Chardin, 173, 174, 226, 320, 403, 445.
Charité romaine (la), toile, 309.
Charlemagne, xiij, xv.
Charles Ier, 61, 81, 82, 128, 136, 175.
Charles V, xviij.
Charles VI, xviij, 318.
Charles VIII, xxiij, xxiv.
Charles IX, 5, 9, 445.
Charles de Bourbon, xxv.
Charles le Chauve, xv, xvj.
Charles le Téméraire, xxij, xxiij.
Charlet, 430, 439.
Charolois (comte de), 238, 241.
Charpentier, 289, 389.
Charrette embourbée (la), bois, 249.
Charrette embourbée (la), toile, 250.
Charron, 46.
Chasse aux canards (la), toile, 366.
Chasse aux cerfs (la), toile, 309, 310, 356.
Chastelain, xxij.
Chastre (Gasparde de la), 31, 42.
Chat malade (le), estampe, 295.
Chateaubriand (Julie de), 233.
Chateauneuf (Marie-Anne de), 265.
Chatel, 183, 184, 203, 204, 205, 206, 207.
Chaudet, 427, 430.
Chaulieu, 233.
Chaulnes (duc de), 379.
Chausse (M. de la), 196.
Chauvelin (Catherine), 52.
Chauvelin (M. de), 68, 167, 171, 181.
Chauvelin (madame de), 167.
Chavigny (de), 75, 76, 78.
Chedeau, 20.
Chelchelsberg (M.), 192.
Chenay, 141.
Chenevix, 289, 290.

Chennevières (Ph. de), 320, 323, 335.
Chenu, 254.
Chereau, 200.
Chevalier de la Mort (le), estampe, 70.
Chevaux (les) de Saint-Marc, statues, 435.
Chevilly (madame de), 233.
Chevreuse (de), 157, 158, 178.
Childebrand, xvij.
Chlodowhig, vj.
Choffard, 341.
Choiseul (de), 206, 276, 309, 346, 375, 379, 398.
Choiseul (madame de), 185, 207.
Choiseul-Praslin, 310.
Choisy (abbé de), 255.
Christ aux Oliviers (le), toile, 100.
Christine, 90, 137.
Cicéron, 16.
Cignani (Carlo), 178, 373.
Cinq-Mars, 31.
Clairon (mademoiselle), 376, 377, 379.
Clarac (de), 448.
Claude, xij, 176, 177.
Claudien, 16.
Clausse (Cosme), xxvj.
Claussin (de), 445.
Claye, 418.
Cléemput (Van), 137.
Clémence (de Hongrie), xviij.
Clermont (comte de), 178, 239.
Clermont d'Amboise (de), 415, 416, 417.
Clève (Van), 268.
Clotaire, x.
Clouet, 445.
Clovis, ix, x.
Cochin, 200, 226, 282, 283, 318, 321, 340, 341.
Cœur (Jacques), xx, xxj.
Coelmans d'Anvers (Jacques), 323.
Coignard (Geneviève), 336.
Colbert, 46, 67, 74, 88, 89, 90, 97, 114, 122, 137, 142, 144, 147, 154, 289, 290.
Collange (de), 15.
Collé, 268, 357, 369, 392.
Collignon, 358.
Collinet (demoiselle Élisabeth), 345
Collins, 356.
Colomiez (Armand), 106.
Colonna (Fra), 22, 75.
Colonna (Vittoria), 11.

Table alphabétique.

Communion (la) de saint Jérôme, toile, 435.
Concert sur l'eau, toile, 99.
Condé (le grand), 30, 76, 79, 81, 89, 161, 235, 237.
Condivi, 323, 324.
Conrart, 51.
Constantin, 445, 448.
Conti (abbé), 264.
Conti (prince de), 231, 237, 238.
Conti (princesse de), 236.
Conversation (la), toile, 172.
Coquide (Geneviève), 135.
Corneille (Jean-Baptiste), 127, 140, 141, 317, 318.
Corrége, 10, 83, 91, 95, 99, 100, 138, 198.
Cortone (Piètre de), 178, 354.
Corvisart, 273.
Cossé (duc de), 379.
Cossé-Brissac (de), 374.
Coupin de la Couperie, 407, 410, 411, 440.
Courpon, 403.
Courtisane amoureuse (la), toile, 376.
Cousin, 75.
Coustou, 357.
Couvreur, 448.
Coypel, 259, 261, 318.
Gramoisy, 316.
Crébillion, 268, 419.
Crespin, 356.
Crespy, 226.
Grivelli (Lucrezia), 11.
Groulle, 82.
Crozat, 127, 139, 143, 151, 152, 175, 183, 184, 185, 186, 187, 188, 189, 190, 191, 192, 193, 194, 195, 196, 197, 198, 199, 200, 201, 202, 203, 204, 205, 206, 207, 246, 259, 287, 293, 310, 311, 320, 321, 322, 323, 324, 338, 365.
Crucifiement de saint Pierre, dessin, 151.
Cuisinière hollandaise, toile, 374.
Curmer, xxiv.
Gury (de), 348.
Guyp, 444.
Gypierre (de), 446.
Gyprien (saint), xvj.

Dacquin, 194.
Damiens, 396.
Dangeau, 159, 161, 162, 163, 166.

Danico (Bernardino), 79.
Danse paysanne (la), estampe, 295.
Dante (le), xvij, 371.
Dargenon (madame), 199, 207.
Dargenville, 197.
Darnay, 363.
Darras (Claude), 351, 352, 357.
Darti (madame), 391.
Daullé (Jean), 310, 312, 340.
David (Louis), xxix, 122, 284, 419, 420, 422, 423, 427, 446.
David jouant de la harpe, toile, 100.
Dazincourt, 355, 356, 357, 358.
Debar, 177.
Debure, 176.
Decamps, 288.
Defer, 449, 450.
Défi des Piérides (le), toile, 100, 138.
Deflorenne, 449.
Delaborde (vicomte Henri), 439.
Delahaye-Desfosses (mademoiselle), 349, 352.
Delalain, 410.
Délassements de la guerre (les), toile, 226.
Delatour, 206.
Delaunay, 430.
Delisle (Lépold), 36.
Déluge (le), toile, 83, 95, 99.
Demassot, 309, 312.
Denon, 122, 407, 408, 409, 410, 411, 412, 413, 414, 415, 416, 417, 418, 419, 420, 421, 422, 423, 424, 425, 426, 427, 428, 429, 430, 431, 432, 433, 434, 435, 436, 437, 438, 439, 440, 441, 442, 443, 444, 445, 446, 447, 448, 449, 450, 451.
Derome, 364, 372.
Desaix, 424, 426, 429, 439.
Desalleurs, 257.
Descente de croix, toile, 447.
Deschamps, 350.
Desmarets, 358.
Desplaces, 200.
Desprez (M.), 169.
Dessaint, 276.
Destouches, 268, 369.
De Thou, 25, 26, 27, 28, 29, 30, 31, 32, 33, 34, 35, 36, 37, 38, 39, 40, 41, 42, 43, 44, 45, 46, 47, 48, 49, 50.
Deux Philosophes (les) en méditation, toile, 375.
Devéria, 425.
Diane au bain, toile, 248, 308.

Diderot, 254, 270, 274, 283, 312, 359, 362, 363, 364, 369, 399, 400, 405, 411.
Didot, 52, 344, 359, 418, 419, 443.
Dieu (de), 185.
Disciples d'Emmaüs (les), toile, 138.
Disimieux, 154, 161, 162.
Dominiquin, 100, 435.
Doni (Maddalena), 11.
Donjat (Jean), 84.
Donjeu, 309, 358, 380.
Donneau, 215, 216.
Dorat, 418.
Double, 20.
Douet-d'Arcq, xxiij.
Dow (Gérard), 174, 177, 226, 309, 374.
Doyen (Angélique-Catherine), 336.
Dresde (Musée de), 198.
Du Barry (madame), 175, 246.
Dubois, 443, 448.
Dubois (Ambroise), 54.
Dubois (mademoiselle), 357.
Dubreuil (Toussaint), 54.
Duchesne aîné, 65, 66, 443, 448, 449.
Duchié (Jacques), xix, xx, xxj.
Duclos, 191, 268, 271, 369, 391, 392.
Duclos du Fresnoy, 366.
Duflos, 321.
Dufresne, 381.
Dufresny, 214, 216, 217, 219.
Dujardin (Karel), 178, 356, 374.
Dulac, 380.
Dulin, 132.
Dumesnil, 316, 323, 325, 329, 331.
Dumont, 430.
Dumoulin, 268, 290.
Dumoustier, 32, 54.
Dupin de Francueil, 385, 391, 392.
Dupin de Villeneuve, 190.
Duplessis (E.), 136.
Duplessis (Georges), 116.
Duprat, xxvj.
Du Puy, 38, 39, 40, 44, 45.
Durameau, 285.
Durant, 55, 56.
Duras (madame de), 170, 172.
Durer (Albert), 69, 70, 122, 311, 333, 447.
Duret de Chivry, 79.
Durfort (de), 379.
Duval (Amaury), 442.
Duvivier, 355.

Dyck (Van), 81, 129, 145, 175, 181, 246, 249, 250, 261, 354, 374, 388.

École (l'), toile, 309, 310.
Edwards (James), 20.
Eginhard, xiv.
Égrotte (Anne-Marie d'), 134.
Élisabeth d'Autriche, 445.
Elle (Ferdinand), 32.
Emerson, 444.
Énée portant son père Anchise, toile, 403.
Enfant faisant un château de cartes (un), 173.
Enfant prodigue (l'), toile, 355.
Enfant prodigue (l'), estampe, 311.
Enfant qui fait des bulles de savon (un), 174.
Enlèvement d'Amymone, estampe, 70.
Enseigne (l'), estampe, 295.
Entrée de Louis XIV dans Arras, toile, 174.
Épicière de village (l'), toile, 374.
Épinay (d'), 385, 391.
Épinay (madame d'), 387, 392, 394, 395, 396, 397, 398.
Érasme, 12, 13.
Errard, 54, 151.
Esmenard, 218.
Espercieux, 428.
Est (Alphonse d'), 11.
Estampes (Éléonore d'), xxvj.
Estrées (Gabrielle d'), xxv.
Ette (mademoiselle d'), 281, 391.
Étude du dessin (l'), toile, 403.
Eugène (prince), 102, 162, 231, 318.
Ève (Clovis), 43, 44.
Évrard (comte), xvj.

Fabri de Peiresc, 52, 53.
Fabri de Valavès, 60, 61.
Fage (Raymond de la), 261.
Falconnet, 393, 399.
Farochon, 33.
Fatigues de la guerre (les), toile, 226.
Faucon (le), toile, 376.
Feletz (de), 218.
Félibien, 52, 66.
Femme assise, toile, 309.
Femme couchée, toile, 308.
Femme et son enfant, toile, 309.
Femme qui tient un biscuit (une), toile, 174.
Fénelon, 236.

Table alphabétique.

FERDINAND IV, 416.
Fête de village (une), toile, 178, 403.
Fête vénitienne (la), toile, 310.
FEUILLET, 354.
FLAMAND (François), 183.
FLÉCHIER, 18, 19.
Fleurs et fruits, toile, 356.
FLEURY (cardinal), 267.
FONTAINE, 427.
Fontaine (la) et la Blanchisseuse, toile, 226.
FONTENELLE, 236.
FOUCOU, 428.
FOUQUET, 84, 109, 127, 157.
FOURMENT (Nicolas), 135.
FOURNIER, 44, 46, 152.
France sous les traits de Marie de Médicis (la), toile, 65.
FRANCIA, 10.
FRANCKLIN, 85, 99.
FRANÇOIS I^{er}, xxv, xxvj, xxvij.
François I^{er} (portrait de), toile, 100.
FRÉDÉRIC II, xxix, 155, 396.
FREGOSO (Frédéric), 11.
FREMINET (Martin), 54.
FRESNOY (Charles-Alphonse DU), 98.
FRÉTILLON, 269.
FRÉVILLE (DE), xxv.
FRIDOLIN, x.
FRIGOT, 223.
FRIOUL (marquis DE), xij.
FRIQUET (Madelon), 269.
FROBEN, 13.
FROISSART, xxij.
Fuite en Égypte (la), dessin, 100.
FUZELIER, 214, 217, 221, 222, 224.

GABURRI, 323.
GACHET (Émile), 53, 61, 62, 64.
GAGNY (DE), 178, 251, 308, 310, 343, 344, 345, 346, 347, 348, 349, 350, 351, 352, 353, 354, 355, 356, 357, 358, 359, 360, 361, 362, 379.
GAIGNAT, 5, 265, 374.
GAIGNÈRES, 69.
GALITZIN, xxv, 65, 309.
GALLE, 441.
GARNIER, 185, 263.
GARZEAU (le chevalier DE), 172.
GASCON (Pierre), 14.
GASSENDI, 44.
GATTEAUX, 444, 447.
GAUBERTIN (Boitel DE), 55.
GAUSSARD, 357.

GAUTIER (Théophile), 288.
GAUTIER-DAGOTY, 282.
GENTILESCHI (Orazio), 100.
GEOFFRIN (madame), 262, 268, 269, 270.
GÉRARD, 447, 449.
GERBIER, 137.
GÉRICAULT, 430, 438.
GERSAINT, 204, 211, 212, 213, 214, 225, 226, 292, 303, 304, 306, 345.
GHIRLANDAJO, 10.
Gilles (le), toile, 446.
GILLOT, 39, 177, 357.
GIOCONDO (Fra), 12, 337.
GIOCONDO (Lisa DEL), 11.
GIORDANO (Luca), 420.
GIORGIONE, 10, 83, 99.
GIRARDINI, 242, 243.
GIRARDON (M.), 194.
GISELLE, xvj.
GLOMY, 325.
GLUCK (Jean), 289, 290, 291, 292.
GLUCQ DE SAINT-PORT, 167, 171, 172.
GOBELIN (Étienne), 290.
GOBELIN (Jehan), 288, 289.
GOBELIN (Nicolas), 290.
GODEFROY, 177, 178.
GODESCAL, xv.
GOMBOUST, 78.
GONCOURT (DE), 199, 214, 259, 264, 265, 268, 279.
GONTAUT-BIRON (le duc DE), 207.
GONTAUT-BIRON (madame DE), 185.
GONZAGA (Cesare), 11.
GONZAGA (Élisabeth), 11.
GONZAGUE (Frédéric DE), 11.
GORI, 323, 324.
GOUFFIER (M. DE), xxvj, xxvij, 170.
GOUFFIER (madame DE), 170.
GOUNOD, 443.
GOURGAUD, 448.
GOURNAY (mademoiselle DE), 118.
GOUSSÉ (Jean DE), 68.
GOUTTIÈRES, 404.
GOUVELLO (DE), 447.
Gouvernante (la), toile, 226.
GOUVERNEL, 204.
GOYON (comtesse DE), 401.
Grande Chasse au cerf, toile, 345.
GRAVELOR, 328.
GRÉGOIRE DE TOURS, vj.
GRÉSY (Eugène), xxv.
GREUZE, 310, 369, 389, 398, 401, 440, 445.

GRIMALDI (cardinal), 80.
GRIMM, 257, 270, 281, 283, 284, 360, 376, 391, 392, 397, 398.
GRIMON, 364.
GRIOIS (général), 447.
GROLIER, xxvj, 3, 4, 5, 6, 7, 8, 9, 10, 11, 12, 13, 14, 15, 16, 17, 18, 19, 20, 21, 22, 23, 24, 25, 33, 34, 127.
GROLIER DE SERVIÈRES, 10.
GROLIRE, 18.
GROMBERGHEN (M. DE), 170, 171, 173.
GROS, 439, 447.
GROTIUS (Hugo), 44.
GUALTERIO (le cardinal), 198.
GUASPE, 176.
GUERCHIN, 261, 444.
GUESTIÈRE (François DE LA), 141.
GUICHARDOT, 449.
GUICHE (comte DE), 248, 249, 250, 252, 365.
GUIDE, 250, 365, 100, 402.
GUIGNE (DE), 448.
GUILLAUME (l'abbé), 308, 309.
GUILLAUME III, 102, 156.
GUILLEBERT DE METZ, xix, xxj.
GUISE (madame DE), 357.
GUSTAVE-ADOLPHE, 90.
GUY DE JARNAC, 230.
GUYARD (Frère Jacob), 17.
GUYENNE (duc DE), xxj.

HALLÉ, 364.
HALS, 66.
HARO (don Louis DE), 99.
HATIN (Eugène), 216, 218.
HAUSSONVILLE (comte D'), 273.
HAUTEVILLE (Tancrède DE), 278.
HAUTFORT (marquis DE), 357.
HAUTFORT (madame DE), 172.
HAZARD, 448.
HEBBELINCK, 20.
HÉBERT (Joachim), 175.
HECQUET, 204.
HEINECKEN, 140, 150, 201.
HELLE, 325.
HENNIN, 396, 422.
HENRI II, 8, 78.
HENRI III, xxv, 27, 28, 30, 36, 105.
HENRI IV, 25, 27, 28, 30, 38, 64, 128.
HENRIETTE (d'Angleterre), 157.
HENRIETTE (de France), 61.
HENRY, 440, 445.
HERLUISON, 337.
Herminie et Clorinde, toile, 354.

HESSE (le landgrave de), 178.
Heureux Ménage (l'), toile, 398.
HILDEBERT, vij.
HILPERICK, vj, vij.
Histoire de Sisarah, tapisserie, 106.
Hiver (l'), toile, 190.
HOCQUINCOURT (maréchal D'), 84.
HOHENDORF, 5.
HOMÈRE, 258.
HORION, 309.
HORMOND (milord), 354, 357.
HORTEMELS, 200.
HORTENSE (la reine), 446.
HOUDETOT (D'), 445.
HOUDETOT (madame D'), 384.
HOYM (comte D'), 5, 20, 355.
HUCQUIER, 204.
HUGUES CAPET, xij, xiij.
HUYSUM (Van), 356, 403.

Ile enchantée (l'), estampe, 295.
INGRES, 440.
Intérieur, toile, 444.
Intérieur de cour, toile, 444.
Intérieur d'écurie (l'), toile, 178.
ISABEAU DE BAVIÈRE, xviij.
ISABEY, 288, 440.
ISIDORE (saint), xvj.
ISIS, 271.

JABACH, 81, 82, 83, 125, 126, 127, 128, 129, 130, 131, 132, 133, 134, 135, 136, 137, 138, 139, 140, 141, 142, 143, 144, 145, 146, 147, 148, 149, 150, 151, 152, 193, 313, 322.
JACOB, 422, 427.
JACOB (Père), 39, 40, 41.
JACOBI, 436.
JANNET, 116.
Jardin d'amour (le), toile, 172.
Jean-Baptiste (saint), toile, 138.
JEAN LE BON, xviij, xxij.
JEAURAT, 297.
JÉLYOTTE, 385.
Jérôme, estampe, 311.
Jésus au jardin des Oliviers, toile, 444.
Jésus pendant la fuite en Égypte, estampe, 430.
Jeu du pied de bœuf (le), toile, 174.
Jeune Hercule (un), cuivre, 249.
Jeune homme jouant du luth, toile, 354.
JOB, 35.

Joconde (la), toile, 320.
JOLY (DE), 242, 243, 338.
JOMARD, 425, 439.
JOMBERT, 380.
JORDAENS, 62.
JOSÉPIN (le cavalier), 63, 248, 249.
Joueur de musette (un), toile, 174.
JOULLAIN, 204, 358, 380.
JULES II, 11.
JULES III, 10.
JULLIENNE (DE), 122, 199, 207, 287, 288, 289, 290, 291, 292, 293, 294, 295, 296, 297, 298, 299, 300, 301, 302, 303, 304, 305, 306, 307, 308, 309, 310, 311, 312, 313, 314, 346, 355.
JULLIOT, 178, 294, 307, 358, 377, 380.
Jupiter et Antiope, toile, 138.
JUVÉNAL, 16.

Kermesse, toile, 309.
KÉROUARET (mademoiselle DE), 157.
KERVER, 70, 109.
KESSEL (Van), 177.
KHODABINDI, 244, 245.
KLÉBER, 120.
KONING, 444.

LABORDE (M. DE), xviij, xxij, xxv, 88, 129, 187, 398, 399, 414, 415, 449.
LA BRUYÈRE, 121, 122, 216.
LA CAILLE, 14.
LACAZE, 65, 445, 446.
LA CHAU (abbé), 205.
LACORDAIRE, 290.
LA FAGE, 185, 186.
LA FARE, 255.
LA FERTÉ (maréchal DE), 84.
LAFFITTE, 443.
LA FLOTTE, 422.
LA FONTAINE (Étienne DE), xviij, 127, 444.
LA FOSSE (Charles DE), 188, 189, 190, 191, 197, 199.
LAFOSSE, éditeur, 416.
LAGRANGE (Léon), 366.
LA GRANGE-SEGONZAC (M. DE), 213.
LA HARPE (DE), 218.
LA LIVE DE BELLEGARDE (DE), 384.
LA LIVE D'ÉPINAY (DE), 384.
LA LIVE DE JULLY (DE), 360, 374, 375, 383, 384, 385, 386, 387, 388, 389, 390, 391, 392, 393, 394, 395, 396,
397, 398, 399, 400, 401, 402, 403, 404, 405.
LA LIVE DE LA BRICHE (DE), 384.
LAMBERT (chevalier), 379.
LAMORAT DE NEUFVILLE, 212, 213.
LAMOTTE, 236.
LAMY, 49, 448.
LANCRET, 174, 177, 226, 252, 266.
LANEUVILLE, 428.
LANFRANC, 99.
LANGLIER, 358, 380.
LANGLOIS (Jacques), 115.
LANGE, 428.
Laocoon (le), groupe, 435.
LAPERLIER, 440.
LAPEYRIÈRE, 439.
LA PORTE, 51.
LARGILLIÈRE (DE), 300.
L'ARIBOISSIÈRE (DE), 448.
LARMESSIN, 200.
LA ROQUE (DE), 209, 210, 211, 212, 213, 214, 215, 216, 217, 218, 219, 220, 221, 222, 223, 224, 225, 226, 227, 287, 293.
LASALLE, 93, 447.
LASCARIS, 42.
LASNE (Michel), 129, 130.
LASSAY (DE), 167, 171, 175, 178, 181, 229, 230, 231, 232, 233, 234, 235, 236, 237, 238, 239, 240, 241, 242, 243, 244, 245, 246, 247, 248, 249, 250, 251, 354, 375.
LASSAY (duchesse de Bourbon), 230.
LASSAY (la comtesse DE), 167.
LASSURANCE (architecte), 242.
LATOUR, 206.
LAULNE (Étienne DE), 8.
LAUNAY (Pierre DE), 173.
LAURENCE, 148.
LAURI (Filippo), 178, 373.
LAUZUN (DE), 230.
LAVALETTE (marquis DE), 5.
LAW, 241.
LAWRIN (Marc), 17.
LEANDER (Albertus), 21.
LE BAS, 199, 295, 403.
LE BEAU, 120, 254, 257, 258, 273, 275, 280.
LE BLANC (abbé), 351, 379.
LE BLOND (abbé), 205.
LEBŒUF, 380.
LEBRUN, peintre, xxvij, 122, 133, 134, 135, 144, 146, 147, 202, 355, 358, 376, 380.

30.

Lebrun, ministre, 422.
Leclerc (Guillaume), 47.
Leclerc (Sébastien), 40.
Leçon de chant (la), toile, 178.
Leçon de musique (la), toile, 374.
Leçon de viole (la), toile, 178.
Le Fèbre (Claude), 403.
Le Fèvre de Fontenay, 216.
Le Fèvre de Saint-Remy, xxij.
Le Gros (Pierre), 189, 191.
Lekain, 152, 410.
Leleu, 290.
Le Maire-Poussin, 445.
Lemercier, 328.
Lemoyne, 266, 268, 292, 293.
Lempereur, 328, 340, 365, 380.
Le Nain (les), 178, 318.
Lenglet-Dufresnoy, 179.
Lenoir, 254.
Lenoir de Cindré, 348.
Le Petit, 316.
Lépicié, 149, 200, 210, 226, 321.
Le Prêtre, 171.
Léopold (archiduc), 137.
Leprieur, 399.
Lepsius, 425.
Le Roux, 431.
Leroy (Alphonse), 141.
Lescot, 79.
Lesueur (Eustache), 54, 68, 205, 403.
Lesueur (Nicolas), 200, 205, 207, 260, 261.
Lévesque, 349.
Lévis (Jacques de), 255, 456.
Leyde (Lucas de), 110, 148.
Lhérie, 448.
Lhôte, 425.
Libri, 20.
Lignamine (Jean), 371.
Lignerac (Robert de), 273.
Liotard, 295.
Lisière de forêt, toile, 376.
Littret, 282.
Lochon, 32.
Locker, 178.
Loménie (de), 59.
Londres (Musée de la *National Gallery* à), 177, 198.
Londres (Musée du *British Museum* à), 198.
Longchamps (Marie, abbesse de), 10.
Loo (Carle Van), 266, 277, 284, 303, 310, 318, 403.
Loo (Michel Van), 365.

Lorangère (Quentin de), 225, 292, 293, 306, 310, 356.
Lorrain (Claude), 178, 226, 249, 250, 310, 356.
Lort, 87, 93, 94, 215.
Lortic, 25.
Louis (saint), xviij.
Louis de France, xviij.
Louis le Débonnaire, xiij.
Louis le Gros, xviij.
Louis le Hutin, xviij.
Louis VII, xvj.
Louis XI, xxj.
Louis XII, xxv, 11.
Louis XIII, 51, 53, 54, 78.
Louis XIV, 74, 87, 91, 94, 97, 98, 99, 102, 114, 115, 142, 149, 154, 155, 156, 157, 161, 162, 167, 235, 236, 245, 257, 426, 427.
Louis XIV à Fontainebleau, toile, 174.
Louis XV, xxx, 224, 238, 249, 337, 338, 396, 403, 426, 427.
Louis XVI, 427.
Louis XVIII, 434.
Loutre (le), 357.
Louvois (marquise de), 168.
Louvre (Musée du), 175, 178.
Lubersac (abbé de), 110.
Lubin (Jacques), 32.
Lucain, 16.
Luynes (d'Albert de), 154, 158, 164, 165, 169, 171, 272, 359.
Lymende (Jacques), 32.
Lysippe, 277.

Machault, 30.
Madaillan (de). Voir Lassay (de).
Madaillan (Reine de), 234.
Madaillan de Montataire (de), 234.
Madaillan de Lesparre (Léon de), 231.
Madeleine (la), toile, 100.
Mailly (madame de), 221, 222.
Maine (duc du), 236.
Maintenon (madame de), 168, 235, 236, 255, 256, 257.
Maioli, 5, 17.
Mairan, 167.
Maître d'école (le), toile, 375.
Maîtresse du Titien (la), toile, 138.
Malesherbes, 323, 338.
Malherbe, 51.
Mallet (Gilles), xviij.

MALLET DU PAN, 218.
MALVARIA (le comte), 192.
MAMERT-PATISSON, 35, 291.
MANCHAINVILLE (Jacqueline DE), 9.
MANCINI (Hortense), 94.
MANDAR, 242.
MANELLI, 371.
MANTEGNA, 10, 11.
MANTOUE (duc DE), 136.
MANUCE (Alde), 12, 13, 15, 16.
MANUCE (Paul), 13.
MARANS (mademoiselle DE), 233.
MARATTE (Carle), 175, 178, 194, 247, 373.
MARC-ANTOINE, 448.
MARCEL (Claude), 8.
MARCENAY (DE), 32.
MARCHAND (Prosper), 19.
Marchand d'orviétan (le), toile, 356.
Marchande de volailles (une), toile, 174.
Marche du Grand Seigneur, dessin, 100.
Marché aux chevaux (un), toile, 175.
Marché aux herbes (le), toile, 355.
MARCK (comte DE LA), 52.
MARGUERITE D'AUTRICHE, XXV, xxvij.
Mariage du Roy, toile, 65.
Mariage mystique de sainte Catherine d'Alexandrie, toile, 99.
MARIE (duchesse), 107.
MARIE (princesse), 106.
MARIE-CAROLINE, 416.
MARIE-THÉRÈSE, 91.
MARIETTE, 122, 126, 139, 141, 143, 148, 150, 151, 152, 162, 176, 183, 184, 186, 192, 193, 195, 197, 198, 199, 200, 202, 204, 205, 207, 213, 254, 256, 259, 263, 266, 268, 275, 276, 278, 281, 283, 287, 291, 310, 315, 316, 317, 318, 319, 320, 321, 322, 323, 324, 325, 326, 327, 328, 329, 330, 331, 332, 333, 334, 335, 336, 337, 338, 339, 340, 341, 377.
MARIGNY (DE), 80, 365, 427.
Marine, dessin, 100.
MARIVAUT (marquis DE L'ISLE), 105.
MARLBOROUGH (duc DE), 102, 212, 230.
MARMONTEL, 224, 226, 259, 270, 272, 284, 392.
MAROLLES (DE), 52, 69, 70, 103, 104, 105, 106, 107, 108, 109, 110, 111, 112, 113, 114, 115, 116, 117, 118, 119, 120, 121, 122, 123, 136, 148, 212.
MAROT (Jean), 131, 132.
MAROULLE (l'abbé DE), 199.
MARSILLY (mademoiselle DE), 265.
MARTEL (Charles), xiij.
MARTIAL, 16.
MARTIN (Gabriel), 176, 178, 357.
Martyre des Macchabées, toile, 144.
Martyre de saint Laurent (le), toile, 403.
MASCERANI (André-Paul et Louis), 290.
MASSÉ, 140, 141, 254.
MASSILLON, 191, 236.
MASSON, 108, 357.
Matin (le), cuivre, 366.
MAUCROIX, 27, 28.
MAUGIS, 51, 52, 53, 54, 55, 56, 57, 58, 59, 60, 61, 62, 63, 64, 65, 66, 67, 68, 69, 70, 71, 108.
MAULDE, 450.
MAUREPAS (DE), 168, 221, 222, 240, 254, 268, 269, 369.
MAXIMILIEN II, 445.
MAYOLAS, 215.
MAZARIN, 73, 74, 75, 76, 77, 78, 79, 80, 81, 82, 83, 84, 85, 86, 87, 88, 89, 90, 91, 92, 93, 94, 95, 96, 97, 98, 99, 100, 101, 102, 130, 137, 138.
MAZARIN (duchesse DE), 357, 379.
MÉCÈNE, 122, 123.
MECKLEMBOURG (le baron DE), 175.
Médecin aux urines (un), toile, 174, 309.
MÉDICIS (Catherine DE), XXV, 9, 37, 38.
MÉDICIS (Laurent DE), 11.
MÉDICIS (Marie DE), 30, 51, 52, 53, 54, 62, 65, 67, 108, 128.
MÉHÉMET-EFFENDI, 299.
MEILLERAYE (duc DE LA), 97.
Mélancolie (la), estampe, 70.
MELLAN, 108, 119.
MELON, 167.
MÉNARS (DE), 46, 47.
MENOU (Aimond DE), 120.
Mère du peintre (la), toile, 309.
MÉREVILLE, 398.
MÉRIAN (Mathieu), 371.
MERLIN, 176.
MÉROVÉE, v.
MESNE, 19.
Messe de saint Basile (la), toile, 376.
METZ (DU), 145, 147.
METZU (DE), 174, 309, 355, 374.

MEULEN (VAN DER), 174, 177.
MEUNIER, 443.
MÉZERAY, 69.
MICHAUD, 52, 201, 344, 359.
MICHEL-ANGE, 10, 149, 183, 185, 261, 324.
MIGNARD (Pierre), 98, 194, 268.
MILLANGES (Simon), 35.
MILLON-DAILLY, 368, 380, 381.
MILLON-DAINVAL, 368, 380, 381.
MILLON DE MONTHERLAND, 369.
MILLOT, 274.
Mise au tombeau (la), toile, 138.
MOLA (Francisco), 373.
MOLÉ, 81, 248.
MOLIÈRE, 216.
MONEROT, x, 109.
MONTAIGLON (DE), 320, 335.
MONTAIGNE, 27, 118.
MONTALAIS (madame DE), 248.
MONTARSIS (M. DE), 194.
MONTAURON, 127.
MONTCRIF, 261, 268.
MONTDRAGON (DE), 379.
MONTEFELTRO, 11.
MONTESPAN (madame DE), 167, 168, 235.
MONTESQUIOU-FEZENSAC (comte DE), 401.
MONTFALCON, 23.
MONTLAUR (l'abbé DE), 172.
MONTMORENCY (baron DE), 379.
MONTMORENCY (cardinal DE), xxvj.
MONTMORENCY (connétable DE), xxviij.
MONTMORENCY (maréchal DE), 8.
MONTPELLIER (Musée de), 177.
MONTPEYROUX (DE), 396.
MONTRIBLOUD, 380.
MONTULLÉ (DE), 167, 169, 172, 291, 300, 302, 304, 305, 308.
MONVILLE (DE), 448.
MORDAUNT-CRACHERODE, 5.
MOREAU, 76, 337, 340.
MOREL, 316.
MORELLET (abbé), 218.
MORÉRI, 52, 247.
MORIN, 32, 33, 108.
MORLIÈRE (chevalier DE LA), 418.
MORNY (DE), 445.
MORŒUL (D. Adrien DE), 36.
MORVILLE (DE), 355.
MOSNIER (Jean), 54.
MOTTELEY, 33.
MOTTEVILLE (madame DE), 51.

MOUILLERON, 431.
MOYNE (LE), 306.
MOYREAU, 309.
MUFFLING (baron DE), 437.
MUNTZ (Eugène), 319.
MURILLO, 250, 308, 373, 444.
MUSURUS (Marc), 12.

Naissance de Minerve (la), plafond, 188.
NANTEUIL, 108, 119, 430.
NANTES (mademoiselle DE), 167, 235.
NAPOLÉON III, 33, 433.
NASON, 66.
Nativité (la), toile, 83, 138.
NATOIRE, 364.
NATTIER, 177.
NAUDÉ, 74.
NAVAGERO (André), 12.
NEER (Van der), 444.
NESLE (marquis DE), 221.
NETSCHER (Gaspard), 178, 309.
NIEUWENHUYS, 447.
NOAILLES (duc DE), 376, 399.
NOBLET (Charles), 242.
Noce (une), toile, 172, 174.
Noce de village, toile, 309.
Noces de Cana (les), toile, 100, 308.
NODIER (Charles), 4.
NOEL, 278, 422.
NORBLIN, 447.
NORMAND D'ÉTIOLLES (LE), 187.
NOURRY, 204.
NOUE (DE LA), 136, 193.
Nymphe de Fontainebleau, statue, 7.

OCCHIALI (Carlo degli), 192.
Occupations champêtres (les), estampe, 309.
ODIOT, 427.
OLIVIER DE LA MARCHE, xxij.
ONDEDEI, 81.
OPPENORT, 187, 203.
ORLANDI, 334.
ORLÉANS (duc D'), 84, 85, 205, 320, 336, 345.
ORME (Charles DE L'), 70, 108, 116, 121, 122.
ORME (Jean DE L'), 108, 109.
ORMESSON (D'), 44, 282.
ORPHÉE, 198.
OSIRIS, 271.
OSTADE (Van), 226, 309, 310, 364, 375, 444.

Table alphabétique.

OUDOT, 369.
OVIDE, 16.

PACCIAUDI, 273, 274, 279.
PACINI, 199.
PAGNERRE, 337.
PAIGNON-DIJONVAL, 380.
PAILLET, 350, 358, 380.
PAJOT (Marianne), 231.
PALATINE (LA), 163, 241.
PALMA VECCHIO, 10.
PANCKOUCKE, 447.
Pandore, estampe, 311.
PANGE, 375.
PANNARTZ (Arnold), 372.
Pape allant à Saint-Jean de Latran (un), dessin, 100.
PARABÈRE (le marquis DE), 169.
PARADIN (Guillaume), 15.
PARADIS DE MONCRIF, 369.
PARANT, 443.
PARIS (Paulin), 42, 43, 46, 47, 237, 243.
PARMESAN, 447.
PARROCEL, 318.
PATEL (Pierre), 310.
PATER, 177.
PATERCULUS (Velleius), 16.
PATIN (Guy), 51.
PATRICE-SALIN, 440.
Pâturage (le), toile, 178, 374.
PAULMY (DE), 296.
Paysage, dessin, 100.
Paysage, toile, 99, 100, 248, 308, 309, 444, 445.
Paysage au bord de la mer, dessin, 100.
Paysage avec figures, 249.
Paysage et animaux, toile, 178, 374, 376, 403, 445.
PEILHON, 312, 366.
PEIRESC, 44, 53, 57, 58, 59, 60.
Pèlerins d'Emmaüs (les), toile, 375.
PELLE (Louis DE), 214.
PELLEGRIN (Joseph DE), 219.
PELLEGRINI, 198.
PELLEGRINI (madame), 207.
PELLISSON, 127.
PENELLI, 430.
PERCIER, 427.
PÉRICAUD, 14.
PÉRIGNON, 443, 444, 445, 447.
PERRAULT, xxvij, 146, 387, 389.
Perspective (la), gravure, 190.
PÉRUGIN, 10, 419.

PESARÈSE, 402.
PESNE, 340.
PETAU (Alexandre), 84, 86.
Petite Fille baisant la croix de Jésus, toile, 310.
Petite Passion (la), estampe, 311.
PEYRONIE (DE LA), 221, 222.
PHILIPPE-AUGUSTE, xiv.
PHILIPPE LE BON, xxij.
PIBRAC, 116.
PICARDET (Étienne), 45.
PICHON (baron LE), 42, 45.
PICQUEUR (Olivier), 135.
PIE VII, 431.
PIERI-BENARD, 449.
PIERRE (saint), 98.
PIGANIOL DE LA FORCE, 118, 119, 166, 291, 292, 303.
PILES (M. DE), 52, 57, 194, 355.
PINARD, 232.
PIOMBO (Sébastien DEL), 148, 198.
PIOT, 337.
PIRANÈSE, 333.
PISANELLO, 13.
PITAU, 316.
PITHOU (Pierre), 38, 84, 86, 87.
Plage (une), toile, 444.
PLANTIN (Christophe), 34.
PLATON (Jérôme), 21.
PLINE, 16, 274.
PODESTA (André), 98.
POILLY, 119, 316.
POMPADOUR (madame DE), 187, 224, 378, 395, 396, 397, 427.
PONS DE BELLEFORIÈRE, 36.
PONT DE VEYLE, 268, 369.
PORTAIL (Paul), 84, 86, 87.
Port de mer, toile, 309.
PORTE (Armand DE LA), 94.
*Portrait de Charles I*er*, toile, 246.
Portrait de Charles IX, toile, 445.
*Portrait de Chat noir I*er*, estampe, 261.
Portrait de femme, toile, 249, 443.
Portrait de mademoiselle Georges, toile, 447.
Portrait d'Hélène Fourment et de ses deux enfants, toile, 375, 403.
Portrait d'homme, toile, 100, 249.
Portrait du joueur de luth Mouton, toile, 403.
Portrait de Neische, toile, 249.
Portrait du président Richardot, toile, 374.
Ports de France (les), toiles, 365.

Potier, 176, 380.
Poullain, 250, 274, 280, 357.
Pourtalès (de), 444, 447.
Pourvoyeuse (la), toile, 226.
Poussin, 54, 65, 66, 403, 445.
Pradel (Abraham du), 149, 436, 437.
Praet (Van), xviij, 20.
Préfons (Girardot de), 5.
Prétextat, vij.
Prévost (M. le), 166, 169.
Prieur (Barthélemy), 31, 59.
Primatice, xxvij, 148.
Priscus, vij.
Prisse d'Avesne, 425.
Procope (M.), 223.
Promenade sur les remparts (la), toile, 191.
Protogène, 277.
Prud'hon, 440, 446.
Pyrkhmaïr (Bilibald), 122.

Quatre Éléments (les), toile, 252.
Quesnel (Joseph), 45.
Quesnel (l'abbé), 194.
Quinault (mademoiselle), 268, 269, 369.
Quinault-Dufresne (madame), 262.
Quintin-Varin, 54, 55, 56, 57.

Rabel, 118.
Rabelais (Fr.), 16, 39.
Rabutin (Marie-Thérèse de), 234.
Rachel au puits, toile, 249.
Racine, 216.
Radegonde (sainte), xj.
Raffet, 430.
Randon de Boisset, 310.
Raoux, 277, 364.
Raphael, 10, 82, 83, 100, 122, 141, 144, 147, 148, 149, 185, 192, 194, 206, 435, 447.
Ratabon (Marguerite de), 169.
Raudy (des), 52.
Ravanne (M. de), 178.
Ravesteijn, 66.
Raynal (abbé), 224.
Reagh (Mac Carthy), 5, 20.
Rebel, 199.
Regnauldin (Thomas), 268.
Reiset, 65, 82, 100, 437.
Rembrandt, 177, 222, 249, 261, 269, 309, 311, 354, 364, 375, 442, 444, 448.
Rémy, 250, 307, 308, 309, 310, 353, 355, 358, 380, 381, 402.
Renaudot (Théophraste), 94, 214.
Renou, 450.
Repos de la Sainte Famille, toile, 100.
Repos de la Vierge (le), toile, 250.
Repos en Égypte, toile, 308.
Résurrection de Notre-Seigneur, toile, 316.
Revil, 447.
Reynard, 236.
Ribbentropp, 436, 437.
Ricciardi (Sigismond), 11.
Richard de Saint-Non (l'abbé), 416.
Richelieu, 58, 60, 62, 63, 75, 78, 87, 94, 130, 215.
Rigaud, 300.
Rigo, 428.
Rigoley de Juvigny, 364.
Riom (de), 530, 234, 271.
Rive (l'abbé), 3.
Robert (Hubert), 201, 309, 369.
Robert le Fort, xiij, xvij.
Robertet, xxv, xxvj, xxvij.
Rohan (le cardinal de), 201.
Rohan (Anne-Julie de), 154.
Rohan-Chabot (duc de), 345, 379.
Rohan - Montbazon (Marie - Éléonore de), 165.
Rohan-Soubise (Armand-Gaston de), 47.
Rollin (Nicolas), xx, 448.
Romain (Jules), 83, 94, 138, 144, 148, 194, 423.
Ronsard, 39.
Roque. (Voir La Roque.)
Rosa (Salvator), 303.
Rosalba (la), 198, 199, 207, 262, 322, 336.
Rossigneux, 70.
Rosso, xxvij, 149.
Rothschild (de), 447.
Rottenhamer (Jean), 308.
Rou (Jean), 110, 111, 117, 120, 121.
Rougé (de), 425.
Rouillé (Guillaume), 34.
Roussel, 448, 450.
Rousseau, 140, 141, 384, 390, 391, 392, 398.
Roux de Lincy (le), xxj, xxiv, xxv, 5, 6, 7, 10, 14, 15, 16, 17, 19, 23, 24.
Rovere (Francesco della), 11.
Roverino (Bernardino), 79.
Roxane (la princesse), 244, 245.

Roy assis sur son chariot triomphal, toile, 65.
RUBENS, 51, 53, 56, 57, 58, 59, 60, 61, 62, 63, 64, 68, 69, 81, 128, 149, 151, 172, 194, 249, 250, 261, 264, 309, 375, 402, 403.
RUEL, 178.
Ruines, toile, 175.
RUYSBROECK (Guillaume DE), xvij.
RUYSDAEL (Jakob), 445.

SABRAN (DE), 379.
SACCHETTI, 74.
SAINT, 445, 447, 449.
SAINT-AIGNAN (DE), 447.
SAINT-AMAND (Agathe DE), 401.
SAINT-ANDRÉ (maréchal DE), 94.
Saint Antoine de Padoue, toile, 444.
SAINT-AUBIN, 254, 328, 340, 389.
SAINT-BRICE (Anne Picot DE), 10.
SAINT-FLORENTIN (M. DE), 218.
Saint Georges, toile, 83, 100.
SAINT-GERMAIN (mademoiselle DE), 358.
Saint Hubert, estampe, 311.
SAINT-IGNY, 108.
Saint Jean l'Évangéliste, toile, 365.
SAINT-JULLIEN (DE), 379.
SAINT-MALO (cardinal DE), 6.
Saint Michel, toile, 83, 100.
SAINT-SIMON, 156, 158, 233, 234, 235, 239, 240, 248, 255, 256.
SAINTE-BEUVE, 104, 117, 121, 232, 237, 255.
Sainte Catherine, toile, 91.
Sainte Famille, toile, 83, 99, 138, 444.
SAINTE-FOY (DE), 379.
SAINTE-MARTHE, 44.
SAISSAC (M. DE), 170.
SAISSAC (madame DE), 170, 171, 172.
SALOMON, 214.
Salutation angélique (la), toile, 99.
SAND (madame George), 190.
SANTEUL, 238.
SANUDO (Marino), 12.
SARTO (André DEL), 148, 443.
SAUVAGE, 89.
SAUVAGEOT, 448.
SAUVAL, 18.
SAUVO, 210.
SAVARY (duc de Rovigo), 424, 425, 428.
SAVOIE (M. DE), 158, 159, 160, 163, 165.

SAXE (Auguste DE), 238.
SCAGLIA (Joseph-Ignace-Mainfroy-Gérôme DE), 154.
SCALIGER, 15, 44.
SCHEDONE, 249.
SCHELLING (Van der), 195.
SCHIAVONE, 149.
SCHOMBERG (Gaspard DE), 28.
SCHUPPEN (Van), 316.
Scieurs de long, estampe, 116.
SCILLA (Augustin), 192.
Scipion, tapisserie, 94.
SCOPAS, 277.
SÉBASTIANI, 444.
SÉNAC DE MEILLAN (madame DE), 357.
Séparation de saint Pierre et de saint Paul, toile, 99.
SERAN (DE), 379.
Serinette (la), toile, 445.
SEROUX D'AGINCOURT, 443.
SERVANDONI, 402.
Servante de Rembrandt, toile, 355.
SERVIÈRES (Grolier DE), 10.
SEURRE, 430.
SÉVIGNÉ (madame DE), 127.
SILVESTRE, 447.
SIMON, 54, 55, 211.
SIMONNEAU, 200.
SIREUIL (DE), 359, 367, 368, 369, 380.
Site d'Italie, toile, 445.
SIX, 122.
Socrate buvant la ciguë, toile, 419.
Soir (le), cuivre, 366.
SOLARIO (Andréa), 100.
Soleil levant (un), toile, 310.
Soleil levant au port de mer, toile, 249.
SOLIMÈNE, 373.
SOMMERARD (DU), 448.
SOMMERS (milord), 195.
SOUFFLOT, 304, 305.
SOULIÉ (Eudore), 237.
SOULT, 444.
Souricière (la), toile, 177.
SPÉRANDIO, 13.
STELLA (M.), 194.
STELLA (mademoiselle), 194.
STOUF, 428.
STRADIVARIUS, 350.
STROGONOFF (comte DE), 379.
SUBLEYRAS, 376.
Supplice de Marsyas (le), toile, 138.
SURVILLIERS (comte DE), 448.
SUZE (le marquis DE), 165.

Suze (Victoire-Françoise de), 159, 165.
Sweynheym (Conrad), 372.

Taillepied (de la Garenne), 401.
Tallard (duc de), 293.
Tallemant des Réaux, 28, 51.
Talleyrand (de), 401, 407, 412, 434.
Tardieu, 200, 295, 302.
Tardieu d'Esclavelles, 384.
Tarquin et Lucrèce, toile, 138.
Techener, 20, 43, 176.
Tencin (madame de), 269.
Teniers, 172, 174, 177, 178, 226, 250, 309, 355, 376, 403.
Terburg, 309.
Tessé (le comte de), 157, 158.
Tessé (le maréchal de), 160, 161, 163, 164, 171.
Tessin (comte de), 204.
Tête, bois, 249.
Têtes, toiles, 250.
Tête de jeune femme, toile, 445.
Tête de jeune fille, toile, 445.
Tibère II, x.
Tillet (Titon du), 210.
Tilliard, 276, 443.
Théodore, 130.
Théophile, 55.
Thibaudeau, 310, 312.
Thierry (Augustin), ix, x, xj, xviij.
Thiers (baron de), 185, 203, 206, 207, 246.
Thiers (M.), 433.
Thomire, 427.
Thou (de), 9, 17, 26, 33.
Thuret, 357.
Tintoret, 149.
Tireyzol, 383.
Tite-Live, 16.
Titien, 10, 83, 91, 95, 100, 138, 141, 261.
Tolosan (de), 379.
Tory (Geoffroy), 16.
Toton (le), toile, 226.
Toulouse (comte de), 236.
Tournes (Jean de), 34.
Toutin (Jean), 117.
Tramblin (André), 173.
Transfiguration (la), toile, 435.
Trantz, 15.
Travaux d'un port de mer (les), toile, 310.
Tremollières, 266, 268.

Trevisani, 178.
Triest (Antoine), 194.
Trinité (la), toile, 447.
Triomphe de Titus (le), toile, 83.
Triomphe de Titus et de Vespasien (le), toile, 138.
Troy (de), 302, 303, 318, 403.
Tubœuf, 79, 130.
Tugny, 206, 293.
Tulipe (la), 269.
Tulleu (Jacqueline de), 26.
Turgot, 266.
Turpin de Crissé, 448.

Ursins (madame des), 396.

Vaga (Perino del), 100, 138.
Vaillant, 276.
Valédeau, 446.
Valincour, 3.
Valkiers (Nettine), 398.
Vallet de Viriville, xviij.
Valois (Philippe de), 265.
Valory (de), 281, 391.
Valpergues, 98.
Vande, 108.
Vanelli (l'abbé), 198.
Vascosan, 316.
Vase de fleurs (un), toile, 403.
Vassé, 283.
Vaubonne (général), 233.
Vaudemont (Louise de), xxv.
Vaudreuil (de), 374, 375, 376, 379.
Vaupalière (de la), 379.
Velde (Van de), 177, 226, 309, 376, 403, 445.
Velly, xiij.
Vence, 375.
Vendôme (duc de), 212.
Vénus, toile, 91, 95.
Vénus (la) de Médicis, statue, 435.
Vénus del Pardo (la), toile, 83, 100, 138.
Vercingétorix, xiv.
Verdière, 271.
Verff (Van der), 250.
Vergennes (de), 413.
Vermeulen (Corneille), 194.
Vernet (Joseph), 310, 312, 363, 365, 366, 376.
Verneuil (mademoiselle de), 248, 394.
Vernon (le comte de), 163.
Véronèse (Paul), 183, 249, 308.

Table alphabétique. 475

VEROSPI, 254.
VERRUE (DE), 5, 153, 154, 155, 156, 157, 158, 159, 160, 161, 162, 163, 164, 165, 166, 167, 168, 169, 170, 171, 172, 173, 174, 175, 176, 177, 178, 179, 180, 181, 245, 246, 247, 254, 256, 293, 345.
Vertu (la), dessin, 100.
VERTUE, 83, 137.
VESPASIEN, X.
VESTRIS (mademoiselle), 379.
VIC (Dominique DE), 17, 18.
Vice (le), dessin, 100.
Vice et la Vertu (le), toile, 138.
Vice ou le supplice de Marsyas (le), gouache, 83.
VICQ (baron DE), 53.
VICTOR-AMÉDÉE, 156, 157, 160, 162, 163, 245.
Vieillard et un jeune garçon (un), toile, 403.
Vieille femme lisant, toile, 309.
VIEL-CASTEL (DE), 433.
VIEN, 284.
Vierge (une), toile, 175, 250.
Vierge (une), cuivre, 249.
Vierge au chapelet, toile, 373.
Vierge au coussin vert, toile, 100.
VIGNON (Claude), 54.
VILLARS (le maréchal DE), 161.
VILLARS-BRANCAS (duc DE), 248.
VILLELOIN, 120.
VILLEROY (maréchal DE), 255, 262.
VILLON, 16.
VILLOT, 56, 97, 147, 149, 260.
VILLETTE-MURÇAY (marquis DE), 265, 366.
VILLETTE-MURÇAY (Marguerite DE), 255, 256.
VINCI (Léonard DE), 10, 138, 260, 261, 320.
VINIT, 297.
VINTIMILLE (Hubert DE), 401.
VIRGILE, 109, 114.
Visitation (la), toile, 444.
VITI (Timothée), 192.
VITTORIA (chanoine), 192.
VIVONNE (François DE), 230.
VIZÉ (DE), 216, 219.
VLESPIEGLE, 110.
VOGUÉ (Mgr DE), 357, 379.
VOISENON, 268, 369.

VOLTAIRE, XXX, 13, 236, 255, 282, 344, 359, 392, 397, 405, 413, 414, 415, 416, 438, 441.
Voltigeur (le), estampe, 439.
VOSTERMANN (Lucas), 66.
VOSTRE (Simon), 16.
VOUILLEMONT (Sébastien), 32, 33.
VOUET (Simon), 54, 419.
Vue de mer, toile, 310.
Vue de Rome, toile, 445.
Vue de Tivoli (une), toile, 310.
Vue des environs de Nice, toile, 251, 356.
Vue du Campo Vaccino, toile, 356.
Vue du port de Naples, dessin, 100.
Vue d'un port, toile, 178.
Vue d'un port, soleil levant, toile, 356.
Vue d'une place ornée de palais, dessin, 100.
Vue d'une place sur les bords de la mer, dessin, 100.

WAAGEN, 137, 354.
WADDINGTON (Francis), 111.
WAILLY (DE), 379.
WALKIERS (Nettine), 401.
WALPOLE (Horace), 323.
WATTEAU, 122, 174, 177, 190, 191, 197, 207, 213, 214, 224, 226, 259, 261, 262, 268, 291, 292, 293, 295, 297, 299, 302, 303, 304, 310, 314, 446.
WELLINGTON, 435.
WILLE, 379.
WILLIAMSON, 349.
WINCKELMANN, 443.
WLEUGHELS, 177, 198.
WOUWERMANS, 175, 177, 178, 181, 226, 309, 310, 345, 356, 364, 376.
WRIGHT, 137.
WURTZ, 22.
WYNANTS, 364, 376.

XIMENÈS, 203.

YARMOUTH, 448.
YÉMÉNIZ, 22.
YVETEAUX (DES), 118.

ZANETTI, 151, 260, 273, 318, 337, 448.

TABLE DES MATIÈRES

Introduction. v

Jean Grolier. 1
Jacques-Auguste de Thou. 25
Claude Maugis. 51
Le Cardinal Mazarin. 73
Michel de Marolles. 103
Évrard Jabach. 125
La comtesse de Verrue. 153
Pierre Crozat. 183
Antoine de la Roque. 209
Léon de Madaillan, comte de Lassay. 229
Le comte de Caylus. 253
Jean de Jullienne. 287
Pierre-Jean Mariette. 315
Augustin Blondel de Gagny. 343
Paul Randon de Boisset. 359
Laurent de la Live de Jully. 383
Le baron Vivant-Denon. 407

Index bibliographique. 453
Table alphabétique. 459